미술,
인간의 욕망을 말하고
도시가 되다

즐거운지식 31

미술,
인간의 욕망을 말하고
도시가 되다

● 김현화 지음

이담
Books

책머리에

　미술은 무엇일까? 약 두 달 전쯤 파리와 마드리드 여행을 다녀왔다. 파리는 미술사를 공부하고 학위를 받은 곳이라 자주 가지만 마드리드 방문은 처음이었다. 마드리드의 티센 보르네미스사 미술관(Museo Thyssen-Bornemisza)을 둘러보면서 도대체 미술이 무엇일까라는 의문이 그림자처럼 따라다녔다. 스페인 정부가 티센 보르네미스사 남작과 그의 부인이 수집한 컬렉션을 사들여 1993년에 오픈하였다는 이 미술관에 대한 나의 사전지식이 작품을 감상하는 데 무척 방해가 되었다. 5시간이 넘도록 미술관을 돌아다녀도 모두 보지 못할 만큼 엄청나게 많은 작품이 개인의 수집품이라니 도대체 그의 재산은 얼마인가. 이 작품들을 수집한 돈으로 수만 명의 굶주리는 사람들에게 한 끼 식사를 제공했다면 그것이 더 보람되었을 것 같다는 상투적인 생각이 미술사에 대한 나의 자부심을 산산조각이 나도록 부수고 있었다. 여러 나라들을 여행하면서 일종의 의무처럼 방문하는 미술관과 박물관은 내 전공에 대한 자부심을 채워주는 펌프였다. 예술을 보호, 후원할 때 국가가 가질 수 있는 경제적, 문화적 가치는 빈민 구제와 비교될 수 있는 문제가 아니라는 확고한 믿음과 신념은 절대 흔들리지 않을 것 같았다. 예술지상주의적인 나의 절대적인 믿음은 개인의 수집품으로 설립되었다는 티센 보르네미스사 미술관에서 원인모를 분노와 뒤섞이며 망가지고 있었다. 한국에 돌아와서도 엄청난 빈부격차의 해결이 인류가 당면한 급선무라는 강박관념에 한동안 시달리기도 했다. 굶주려가는 사람을 구제하는 것보다 미술품 수집과 보호가 중요한 이유는 무엇인가? 도대체 미술이란 무엇인가?

미술사적으로 유명한 그림 한 점은 서민용 아파트 20~30채쯤 살 수 있는 고가이다. 실용성으로 보면 미술은 전혀 가치가 없다. 먹을 수도, 입을 수도 없는 허상이다. 그런데도 인류는 선사시대부터 그림을 그려왔고 값으로 매길 수 없는 깊은 존경과 경의를 표하고 있다. 미술은 인류 역사의 발자취이다. 미술은 당대의 사회적, 정치적, 경제적 모든 상황을 반영하며 또한 철학, 사상, 개념, 미적 취향 등 인문학적인 인간의 고뇌와 노력, 방황, 갈등 등을 반영한다. 선사시대의 동굴벽화는 풍요다산(豊饒多産)의 기원을 담고 있으며, 고대 이집트의 피라미드는 그 시대의 삶과 죽음의 개념과 당대의 건축술과 과학적 수준을 보여준다. 현대미술은 현대인의 사고와 생활방식을 그리고 현대문명 속에서 비틀거리는 개인의 욕망을 담고 있다.

이와 같은 관점에서 본 책에서 현대미술이 담고 있는 여러 가지 이야기를 살펴보고자 한다. I장에서는 현대미술의 시작을 빛의 도입으로 보고 그 사례로서 17세기 벨라스케스와 19세기 미술을 통해 고찰하였다. 서구 회화에서 빛의 본격적인 도입은 19세기 인상주의부터이며 그때부터 현대미술이 태동되었다고 할 수 있다. 그런 관점에서 17세기 벨라스케스는 시기적으로 너무 이르지만 벨라스케스가 인상주의자들에게 미친 감동과 영향이 크다는 점에서 본 책의 서두로 다루기로 했다. 벨라스케스는 누구보다도 먼저 빛의 효과를 자각한 화가이다. 2절에서 고찰한 19세기 회화는 인상주의의 양식적 특징보다도 그 시대의 사회적, 정치적, 미술계의 움직임과 변화를 살롱을 통해 고찰하여 현대미술이 근대사회의 형성과 밀접하게 연결됨을 살펴보고자 했다. II장에서는

현대미술에 내포된 현대인의 욕망과 갈등 그리고 전쟁 등의 재난에 의해 휘청거리는 인간 실존에 대한 의문을 몇몇의 작가를 중심으로 고찰하였다. III장에서는 미술과 과학과의 관계를, 그리고 마지막 장에서는 미술이 도시에 깊숙이 개입하며 인간 삶에 미치는 영향 등을 살펴보았다.

문명의 발전은 과학의 발전과 동의어라 할 수 있다. 과학의 발전은 인류의 꿈과 환상에 의해 촉진되었다. 인간에게 꿈이 없었다면 과학 역시 발전할 수 없었을 것이다. 새처럼 날고 싶다는 인간의 꿈이 비행기를 발명시켰고, 물고기처럼 바다 밑을 헤엄치고 싶다는 희망이 배와 잠수함을 만들게 했다. 예술은 인간의 환상과 꿈을 풍요롭게 하며, 과학은 그것을 현실화시킨다. 그러므로 예술과 과학은 하나의 뿌리를 가진 두 개의 줄기이다. 과학은 산업을 발전시켜 도시를 만들었고 도시는 인간에게 또 다른 꿈을 제공하고 있다. 미술은 인류의 꿈, 환상, 현실적인 삶 등 모든 것을 담는 그릇이다. 이 같은 관점에서 본 책을 통해 서로 얽혀져 있는 시대적 여러 양상과 인간존재의 모습을 미술이 어떻게 표현하고 있는지 밝혀내고자 했다.

이 책이 출판되도록 도움을 주신 한국학술정보(주)의 김남동 선생님, 원고 편집을 담당해 주신 안선영 선생님 그리고 원고를 읽어주신 숙명여대의 박화선, 정수경, 김용선 선생님들께 감사드린다. 특히 원고를 여러 번 읽고 꼼꼼하게 교정해 주신 이미경 선생님께 깊은 고마움을 표하고 싶다.

2010년 1월 김현화

Contents

Contents

Contents

Contents

I

빛을 쫓아서

1. 빛의 신비: 벨라스케스의 초상화

　17세기 스페인 바로크 미술의 대가로, 인상주의(Impressionism)의 선구
자 마네(Edouard Manet, 1832~1883)에 의해
'화가 중의 화가'로 추앙된 벨라스케스(Diego
Rodriguez de Silva y Velázquez, 1599~1660)
의 초상화 <시녀들 *Las Meninas*>(1656, 그림
1, 2, 3)을 보자. <시녀들>은 17세기 바로크
미술을 대표하는 가장 위대한 명화 중의 하
나로 평가받고 있는 그림이다. 피카소는 말
년에 <시녀들>을 무려 44번이나 개작하면
서 벨라스케스에게 경의를 표했다.

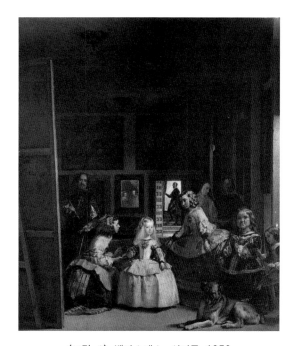

〈그림 1〉 벨라스케스, 시녀들 1656

　<시녀들>은 군상 초상화이다. 그런데 이
그림 속에 있는 여러 인물들은 전체적으로
서로 융합되어 있으면서 동시에 한 명 한
명이 개별적으로 마치 단독 초상화같이 각
자 분명하게 독립적으로 묘사되어 있다. 다
시 말해 각각의 인물을 따로 떼어놓고 본다
면 하나의 독립된 초상화처럼 보이는 것이
<시녀들>의 특징이다. 인물들 하나하나에
정확한 윤곽선이 둘러져 있지도 않은데 왜
그렇게 보일까? 그것은 벨라스케스가 부드
러운 붓질로 미묘하고 따스한 빛과 반사광
을 찾아 인물들을 하나의 공간 안에 융해시

〈그림 2〉 벨라스케스,
시녀들 부분도

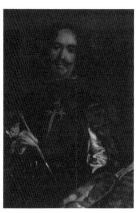

〈그림 3〉 벨라스케스,
시녀들 부분도

키면서 서로를 독립시키고 있기 때문이다. 화면의 왼편과 저 멀리 중앙의 문에서 들어오는 부드러운 빛과 그림자는, 그림에 신비를 부여하는 요소인 동시에 실제 공간처럼 깊이감을 주고 있다. 벨라스케스는 눈앞에서 아른거리는 '빛'을 포착하고자 하였고, 이것은 2세기 후에 빛의 환영을 찾는 인상주의의 탄생을 예고하는 것이었다.

1) 초기 초상화: 빛과 어둠의 대립

벨라스케스는 1599년 스페인 세비야(Sevilla)에서 태어났다. 벨라스케스란 성(姓)은 어머니 헤로니마 벨라스케스(Jéronima Velázquez)를 따른 것이다. 아버지 후안 로드리게즈 데 실바(Juan Rodriguez de Silva)는 포르투갈계로 알려져 있다. 벨라스케스는 부모의 뜻을 따라 화가가 되었고 본인도 단 한 번의 회의 없이 화가의 길을 걸어 스페인 바로크 미술의 전성기를 이끌었다. 일생에 큰 기복이 없었고 당대 성공한 궁정화가로서 부귀와 명예를 누렸다. 동시대의 화가 렘브란트(Rembrandt Harmenszoon van Rijn, 1606~1669)가 성공과 절망, 행운과 불행이 뒤범벅된 생애를 살다 간 것과 대조적이다. 렘브란트의 수많은 자화상에는 이와 같은 화가의 드라마틱한 생애가 담겨 깊은 내면의 영혼을 표출하고 있어 오늘날까지 감동을 주고 있다. 이와는 대조적으로 벨라스케스는 이성적이고 객관적인 자신의 성격을 회화에 반영하였다. 그는 냉혹한 주의력을 가지고 대상을 냉정하게 관찰하면서 모델의 본질적인 모습 그대로를 화폭에 담는 철저하게 객관적인 사실주의자였다.

위대한 인물의 주변에는 언제나 헌신과 희생으로 보살펴 준 사람들이 있기 마련이다. 벨라스케스 역시 마찬가지다. 그의 예술적 재능을 일찍부터 알아보고 교육에 혼신의 힘을 기울인 부모가 있었고, 부모 덕분에 인연을 맺게 된 스승 파체코(Francisco Pacheco, 1564~1654)(그림 4)가 있었다. 파체코는 벨라스케스를 사위로 삼을 만큼 그의 근면 성실하고 정직

한 성격과 회화적 재능을 높이 평가하였다. 벨라스케스가 보여준 정확한 소묘력은 파체코의 가르침에서 나온 것이라 할 수 있다. 파체코에 의하면 화가는 자연을 기본으로 삼아야 하며, 드로잉은 그림의 생명체, 영혼이다. 벨라스케스는 독립된 장르로서의 드로잉에는 관심이 없었지만 정확한 소묘력을 익히는 데 주력했다. 궁정화가가 되기 전 고향 세비야에서 그린 초기작품들을 보면 그가 얼마나 정확하고 단호한 드로잉의 힘을 깨우치고 있었는지 알 수 있다. 예를 들어 <달걀 프라이를 하는 노인 *Old woman frying*>(1618, 그림 5)에서 노파와 소년, 정물 하나하나는 마치 부조처럼 화면에서 튀어나올 듯이 분명하고 명확하게 표현되어 있다. 어린 소년과 노파는 독립된 초상화 같고, 부엌의 기물과 야채 등은 정물화를 보는 듯하다. <마르타와 마리아 집에 있는 예수 그리스도 *Christ in the house of Martha and Mary*>(1618~1620, 그림 6)도 동일한 회화적 기법을 보여준다. 부엌으로 짐작되는 곳에 있는 노파와 소녀 그리고 화면 전경의 생선, 마늘, 달걀, 접시 등에서 소묘의 정확성이 돋보인다. 오히려 명료성이 지나쳐 낯설고 어색하게 느껴질 정도이다. 이처럼 벨라스케스는 초기 시절에 화면 속 대상의 유기적인 연결보다 대상 하나하나의 정확한 묘사에 주력하였다. 그런데 이 작품에서 약간 야릇하게 느껴지는 것은 제목과 그림의 내용이 일치하지 않는다는 점이다. 그림의 제목

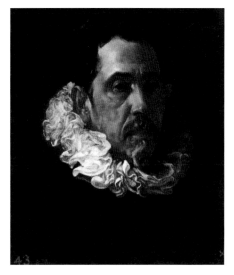

〈그림 4〉 벨라스케스, 파체코, 1620

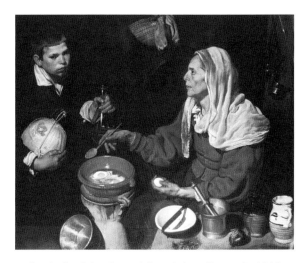

〈그림 5〉 벨라스케스, 달걀 프라이를 하는 노인, 1618

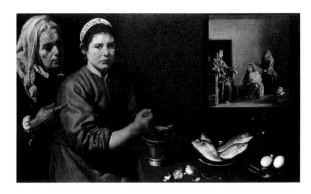

〈그림 6〉 벨라스케스, 마리아와 마르타 집에 있는 예수, 1618~1620

은 <마르타와 마리아 집에 있는 그리스도>라는 종교화이다. 제목으로 보아 분명 종교화인데 그림은 부엌 속의 노파와 소녀가 주인공인 풍속화 혹은 인물화처럼 보인다. 물론 화면 전경의 정물을 보면 정물화처럼 보이기도 한다. '마르타와 마리아 집에 있는 그리스도'는 어디에 있을까. 그들은 부엌에 걸려 있는 액자 안에 겨우 보이고 있다. 즉 '마르타와 마리아 집에 있는 그리스도'는 그림 속의 그림으로 단순하고 가볍게 처리되고 있다. 화면 오른쪽 액자 속의 예수와 마르타, 마리아는 전경의 노파, 소녀, 정물과 전혀 연결되고 있지 않아 종교화로서의 감흥을 주지 않는다. 노파와 정물은 치밀하고 정교하게 그려져 있는 반면, 이 회화의 주제인 예수와 마르타, 마리아는 마치 성의 없이 불분명하게 그려진 것 같은 느낌을 주어 정말 종교화인가 하는 의심이 들 정도이다. 벨라스케스는 종교적 주제를 왜 풍속화적인 방법으로 처리하고 있는 것일까.

벨라스케스는 17세기 스페인 최고의 초상화가로 불린다. 궁정화가로서 왕과 왕비를 비롯한 왕실의 사람들과 귀족들의 초상을 주로 그렸기 때문에 그의 회화적 특징과 시대를 규정하는 업적은 초상화라는 장르에서 뚜렷이 표현되었다. 그러나 궁정화가가 되기 전 벨라스케스는 여타 화가들과 다를 바 없이 종교화, 풍속화, 초상화 등 여러 장르를 탐구하였다. 그 당시에는 종교화가 가장 중요한 장르였으므로 그도 처음에는 이 장르에서 두각을 나타내기 위해 노력했다. 그는 라파엘로(Raffaello Sanzio, 1483~1520)의 작품을 보고 종교화를 매우 열심히 연구하고 공부했으나 자신의 종교화 수준이 라파엘로에 미치지 못한다고 판단했다. 실제로 벨라스케스는 상상력보다 관찰력이 뛰어난 화가였다. 그가 그린 종교화는 종교적 신비를 불러일으키지 못할 때가 종종 있었다(그림 7). 그의 종교화에 등장하는 천상의 인물들은 지극히 현실적인 군상 초상화처럼 보여 신앙적 감흥을

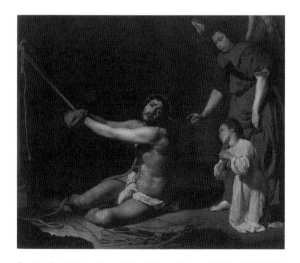

〈그림 7〉 벨라스케스, 태형 후의 그리스도, 1629~1632년경

주어야 하는 종교화의 기능을 충분히 발휘하지 못할 때가 많았다. 벨라스케스 스스로도 자신이 종교화보다는 초상화에 훨씬 더 재능이 있음을 충분히 알고 있었다. 그는 "개척된 분야에서 2인자가 되기보다 미개척 분야에서 1인자가 되는 편이 낫다."고 판단하고 종교화보다 초상화에 주력하여 당대 최고의 초상화가로의 길을 걷게 된다.[1] 그는 상상력이 아니라 객관적인 관찰에 의존하는 초상화에서 회화의 이상을 가장 자유롭게 추구했다. 그러면 <마르타와 마리아 집에 있는 예수 그리스도>에서 예수, 마르타, 마리아의 모습이 벨라스케스의 종교화에 대한 재능 부족 때문에 화면 속의 액자로 간단히 처리된 것일까. 이 그림을 보면 벨라스케스가 종교적인 내용을 전달하는 것보다 인물과 정물을 세밀하게 관찰해서 묘사하는 것에 더 흥미를 갖고 있었던 것은 분명한 것 같다. 그러나 벨라스케스의 초기 작품에는 대부분 정확하게 해석할 수 없는 알레고리가 내포되어 있기에 단순히 종교적 상상력 부족으로 단정 짓기에는 무리가 따른다.

벨라스케스는 때때로 종교화, 초상화, 풍속화적인 주제를 서로 융합시켜 알레고리적인 상징을 담기도 하였다. <물장수 *The Waterseller*> (1619~1620, 그림 8)는 초상화와 정물화가 결합되어 풍속화처럼 보인다. 인물은 강렬하고 극단적인 명암 대조법으로 부조와 같은 느낌을 주고, 유리컵과 물 항아리는 마치 정물화를 보는 듯하다. 그런데 미묘한 것은 노인과 소년이 단독 초상화라 해도 좋을 만큼 분명하게 묘사되어 있는 반면 그들 가운데 서 있는 장년의 남자는 마치 유령처럼 어두운 배경 뒷면에 불분명하고 흐릿하게 표현되어 있다. 이것은 <마르타와 마리아 집에 있는 예수 그리스

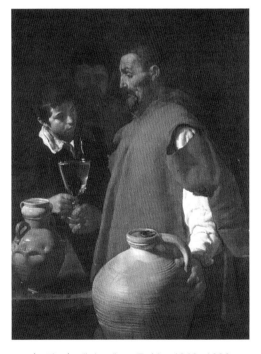

〈그림 8〉 벨라스케스, 물장수, **1619~1620**

1) Joseph-Emile Muller, *Velázquez*, London: Thames & Hudson, 1976, p. 40.

도>에서 그리스도가 흐릿하게 표현된 것과 유사하다. 그렇다면 분명 벨라스케스가 의도적으로 어떤 의미를 부여하기 위해 이런 방법을 사용했을 것 같다는 확신을 갖게 해 준다. 벨라스케스는 초기 시절에 화면 안의 모든 대상을 유기적으로 연결시켜 하나의 주제에 통합시키기보다는 중요하든 중요하지 않든 간에 대상 하나하나에 똑같이 주의를 기울여 정확하게 묘사하였다. 그러므로 어떤 의도 없이 <마르타와 마리아 집에 있는 예수 그리스도>나 <물장수> 등에서 특정인물을 흐릿하게 표현하지는 않았을 것이다. <물장수>에서 세 인물은 무엇을 의미하는 것일까? 왜 장년의 남자만 유독 흐릿하게 묘사되어 있는 것일까? 벨라스케스가 단순히 물장수를 모델로 그렸을 뿐일까? 벨라스케스는 객관적인 관찰에 의한 정확한 소묘 이면에 알레고리를 부여하여 내적인 신비, 은유를 내포시키고 있다. 그의 작품은 우리를 신비로운 수수께끼의 세계로 안내한다. 어디로 가는 것인가. 명료함과 불명료함의 대비가 수수께끼를 만들고 있다. 흔히 미술사가들은 <물장수>에서 세 인물이 인간의 생애, 즉 유년, 중년, 노년을 상징한다고 해석하기도 한다. 그 해석이 그럴듯하게 여겨지긴 하지만 너무 단순하고 표피적이다. 또한 이 해석을 받아들인다 할지라도 왜 유독 장년의 남자만 흐릿하게 표현된 것인지는 여전히 의문이다. 이 회화의 알레고리를 누가 정확히 해석할 수 있을까. 회화는 우리의 인생만큼 그 내면이 복잡한 것이다.

이미 위에서 언급하였듯이 벨라스케스는 초기에 여러 장르를 탐색하다 결국 자신이 초상화에 재능이 있다고 판단하고 이 분야에 주력하였다. 스승이자 장인인 파체코가 강조한 드로잉의 힘을 이용해서 초상화를 마치 조각처럼 입체적으로 명료하게 묘사하였다. 소묘의 정확성이 빛과 어둠의 극단적인 대립으로 더욱 강조되고 있다. 강렬한 명암 대조로 인물이 공간 밖으로 돌출할 것 같다. 파체코의 얼굴로 추측되는 초상화 <염소수염을 가진 남자 *Portrait of a Man with a Goatee*>와 <시인 돈 루이 *The Poet Don Luis*>(1622, 그림 9)는 명암의 완전한 효과를 불러일으키기 위해 얼굴을 4분의 3 측면으로 구성하였고, 어둡고 평면적인 배경에서 액자 밖으로 튀

어나올 듯이 부조적으로 인물을 강렬하게 표현했다. 이러한 극단적인 명암법은 카라바조(Michelangelo Caravaggio, 1573~1610)(그림 10) 양식의 수용으로 추측된다. 이탈리아 화가 카라바조는 강렬한 명암, 즉 빛과 어두움의 극단적인 대립으로 인물이나 형태가 화면 밖으로 돌출하여 튀어나올 것 같은 새롭고 혁신적인 기법으로 17세기 바로크 미술의 문을 연 위대한 화가이다. 17세기 미술은 진정 그로부터 시작되었다고 단언해도 과언이 아닐 것이다. 르네상스 미술이 과학적인 원리를 반영하여 정적이며 이성적이라면, 카라바조가 개척한 바로크 미술의 돌출하는 듯한 원근법은 동적이며 감정적이고 연극과 같은 드라마틱한 감동을 불러일으킨다. 1610년경에 이미 카라바조 작품이 세비야에 알려져 있었고, 젊은 세비야 화가 사이에서 카라바조 양식이 크게 유행했다. 당시 벨라스케스 역시 카라바조 작품을 보았으며 열광적으로 카라바조 양식을 받아들였으리라 믿어진다. 물론 이것에 대한 다른 의견도 있다. 미술사학자 르네 위그(René Huyghe, 1906~1997)는 벨라스케스가 사용한 극단적인 명암의 대비효과는 카라바조 영향보다는 스페인의 전통을 받아들인 것이라 생각한다. 그에 의하면, 17세기에 유행했던 카라바조 양식과 유사한 명암법이 스페인에서도 이미 16세기에 후안 페르난데스 나바레테(Juan Fernández de Navarrete, 1529~1579)에 의해 독자적으로 창

〈그림 9〉 벨라스케스, 시인 돈 루이, 1622

〈그림 10〉 레오니, 카라바조의 초상화, 1621년경

시되었고, 엘 그레코(Doménikos Theotokópoulos/El Greco, 1541~1614) 역시 그러한 기법을 사용했다.[2] 그러나 이전에 스페인 화가들이 강렬한 명암 대조를 구사하였다 할지라도 벨라스케스의 부조와 같은 견고하고 날카로우며 강렬한 명암 대조 기법은 카라바조 양식에 더 가까운 것은 틀림없는 사실이다. 그럼에도 벨라스케스의 작품에서 카라바조의 극적이고 슬픔이 내재된 통렬한 긴장감은 볼 수 없다. 벨라스케스는 카라바조 양식을 정확하고 견고한 드로잉을 보여주는 데 사용하고 있다. 그의 절제되고 객관적인 시각은 극단적인 명암 대비의 카라바조 양식을 통해 더욱 돋보이고 있다. 스승 파체코 역시 회화에 있어 부조 효과의 중요성을 강조했다. 파체코는 부조와 같은 형태는 정확한 드로잉의 힘에서 나온다고 믿었다. 벨라스케스의 회화적 재능은 스승을 뛰어넘는 것이었다. 미술사학자 조셉 에밀 뮐러(Joseph‐Emile Muller)는 "회화에 있어서 부조적인 효과에 대한 파체코의 회화 이론은 벨라스케스의 작품에서 아이디어를 얻었다"[3]고 주장하기도 했다. 파체코는 회화가 부조처럼 이미지를 틀 밖으로 튀어나오게 하여 생명감과 운동감을 주어야 한다고 주장했는데, 이것은 벨라스케스의 초기 회화에 정확히 부합하는 것이다. 파체코가 벨라스케스의 그림을 보고 이런 생각을 하게 된 것은 아닐까.

벨라스케스의 야심은 궁정화가가 되는 것이었다. 그의 회화적 재능을 마음껏 펼치기에 고향 세비야는 너무 좁았다. 그는 궁정화가가 되기 위해 시인 프랑시스코 데 리오하(Francisco de Rioja, 1583~1659)의 추천으로 1623년에 올리바레스(Olivares) 백작을 만나게 되고 백작의 후원으로 마드리드로 가서 그해 10월 초순에 공식적으로 궁정화가가 되었다. 명실공히 한 시대의 획을 긋는 스페인 최고의 화가가 탄생되는 순간이다.

2) René Huyghe, *L'Art et l'homme*, Paris: Libraire Larousse, 1964, p. 50.
3) Joseph‐Emile Muller, 앞의 책, p. 11.

2) 객관적 사실주의: 빛의 포착

벨라스케스는 24세에 왕실의 수석 화가가 되었고 세상을 떠날 때까지 30년 동안 왕과 왕실의 초상화가로 일했다. 그가 궁정화가가 되어 그린 최초의 전신 초상화는 <필립 4세 *Philip IV*>(1623~1627, 그림 11)이다. <필립 4세> 초상화의 모델인 왕이 배경에서 분리되어 견고하게 구성되어 있는 것으로 보아 카라바조의 양식이 여전히 반영되고 있지만 세비야에서 그린 그림들보다는 조각과 같은 명료함과 입체감이 훨씬 감소되어 있다. 카라바조 양식의 강한 명암 대조가 초기보다 많이 약화돼 모델은 부조적 효과보다는 실루엣 같은 느낌을 준다. <필립 4세> 회화에서 왕은 매우 검소한 복장을 하고 있는데, 이것은 1623년에 의복의 사치스러움을 금하는 칙령이 내려졌기 때문이다. 그러나 단순하고 어두운 색채의 옷은 화려한 실내묘사가 배제되고 거의 무채색으로 처리된 배경과 더불어 벨라스케스의 대부분의 작품에서 보이는 검

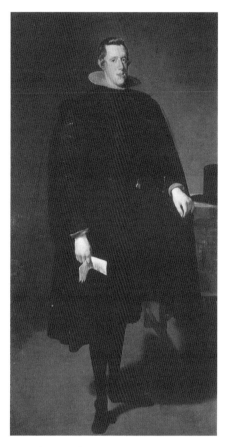

〈그림 11〉 벨라스케스, 필립 4세, 1623~1627

소한 회화적 분위기와 일치한다. 세비야에서 그린 초기작들에서는 빛과 어둠의 극단적인 대조로 인해 그림 속 인물이 알레고리에 휩싸인 듯한 신비스러운 분위기가 있었던 반면, <필립 4세>의 실루엣 같은 효과는 생명감 넘치는 현실 속 인간임을 분명히 말하는 듯하다. 벨라스케스는 후기로 갈수록 반사광을 포착한 밝은 색채로 생명감 넘치는 인상을 포착하게 된다.

벨라스케스는 초상화를 그리는 데 있어 중요한 것은 모델의 내면적인 본질, 불변의 속성을 드러내는 것이라 믿었다. 따라서 그는 모델의 순간

적인 감정, 동작 등 일시적인 분위기 묘사를 억제하고자 하였고, 또한 모델에 대한 선입관과 작가의 감정을 배제하고자 하였다. 그는 그리는 순간 모델을 객관적으로 냉철하게 관찰하여 정확히 표현하고자 했다. 따라서 대부분의 초상화에서 모델은 표정 없는 엄숙한 표정을 띠고 있다. 다시 말해 벨라스케스는 모델이 가지고 있는 본질적인 속성 그대로를 표현하기 위하여 순간적인 동작의 포착이나 웃고 우는 등의 감정 표출은 엄격히 제한하고자 한 것이다. 또한 개인의 직업과 지위가 주는 선입관과 관습적인 이미지도 철저하게 배제하고자 하였다. 예를 들어 초상화 <필립 4세>를 보면, 필립 4세는 일반적으로 사람들이 선입관으로 갖는 절대 권력자인 강력한 국왕의 풍모가 아니다. 벨라스케스는 필립 4세를 강력한 스페인의 국왕으로 과장되게 표현하기보다는 필립 4세의 인간적인 모습, 즉 온유하며 나약한 성품의 한 개인으로 눈에 보이는 대로 묘사하였다. 대부분의 초상화에서 모델의 지위나 부의 정도 같은 외적인 조건은 일종의 선입견으로, 의식적이든 무의식적이든 초상화에 가미되기 마련이다. 예를 들어 자크 루이 다비드(Jacques – Louis David, 1748~1825)의 <알프스를 넘는 나폴레옹 *Napoleon Crossing the st. Bernard Pass*>(1801, 그림 12)을 보자. 나폴레옹이 정말 이렇게 그림에서처럼 멋있었을까. 실제로 나폴레옹은 키 157㎝의 남자였다고 전해지고 있다. 그렇지만 대부분의 화가들은 나폴레옹의 지위, 대중에게 전달해

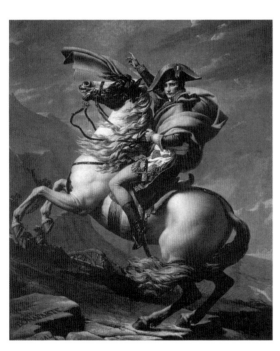

〈그림 12〉 자크 루이 다비드, 알프스를 넘는 나폴레옹, 1801년경

야 하는 통치자로서의 풍모, 권위를 우선적으로 고려하여 그를 멋있고 근엄한 이미지로 묘사하고 있다. 초상화는 과장되기 마련이다. 초상화를 그릴 때 모든 선입관을 배제하면서 철저하게 모델의 본질적인 속성을 파악하는 것은 매우 어려운 일이다. 때로는 초상화를 주문한 모델의 요구에

의하여 의도적으로 무시되기도 한다. 그럼에도 불구하고 벨라스케스는 객관적으로 모델의 지위, 부, 지식 정도 등 모든 외적 조건에 대한 편견을 배제하고 모델의 본성을 냉철하게 객관적으로 파악하여 표현하였다. 그는 모델의 지위, 신분 등의 외적 조건에 대한 편견뿐 아니라 작가와 모델의 감정적인 교류, 친분까지 배제하고자 했다. 이것은 <올리바레스 백작 *The Count-Duke of Olivares*> (1624, 그림 13)의 초상화에서 분명히 알 수 있다. 위에서 이미 밝혔듯이 올리바레스 백작은 벨라스케스가 궁정화가가 되는 데 결정적인 도움을 준 사람이다. 그는 그다지 정이 많거나 부드러운 사람은 아니었고, 오히려 거칠고 난폭한 성격의 소유자였다고 한다. 백작의 이 같은 성격은 벨라스케스의 초상화에서 확연히 드러난다. 화가들이 초상화를 그릴 때 모델의 실제 성격을 진실하게 묘사하기보다는 화가와의 친분이나 모델의 사회적 지위를 고려하여 실제보다 훨씬 아름답거나 자비로운

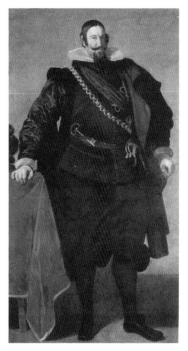

〈그림 13〉 벨라스케스, 올리바레스 백작, 1624

모습으로 표현하는 것이 일반적이다. 그러나 벨라스케스는 백작이 자신의 절대적인 후원자였음에도 불구하고, 그의 초상화에서 급하고 거칠고 호전적인 성격을 솔직하게 드러내는 것을 꺼리지 않았다. 백작은 마치 급한 일을 두고 잠시 화가 앞에 서 있는 것 같은 분위기이다. 특히 모나게 처리된 백작의 그림자는 곡선으로 처리하여 온유한 느낌을 주는 필립 4세의 그림자와 대조된다. 그림자로 두 사람의 성격을 드러내고 있는 것이다. 예술가란 감수성이 풍부한 사람으로 무한한 상상력을 자신의 예술을 통해 펼쳐 내고 싶어 한다. 그러므로 대부분의 화가들은 전설, 신화, 종교 등의 주제에서는 물론이고 심지어 초상화에서조차 자신의 감성과 느낌을 부여하고 싶어 한다. 그러나 벨라스케스는 가능한 주관적인 감정을 배제하면서 날카로운 관찰력으로 자신의 눈에 보이는 것만을 객관적으로 표현하고자 하였다. 이것은 그가 단순하게 눈에 보이는 사물을 여과 없이

재현하기만 했다는 것을 의미하지 않는다. 벨라스케스는 과장된 허식을 용납하지 않았으며, 객관적 관찰에 의존한 정확한 묘사는 내적 진실을 표현한다고 믿었다. 초상화를 그릴 때 흔히 있기 마련인 모델과의 감정적 교류를 억제하였으며, 선입관을 배제하고자 하였고, 객관적이며 절제된 시각을 보여주었다. 벨라스케스는 사물을 관찰해서 그리는 것이 진실이라고 생각했다. 이와 같은 신념으로 그는 위대한 초상화가의 길을 걷게 된 것이다. 대부분의 화가가 가장 제약을 많이 받는 초상화에서 가장 자유롭게 회화의 이상을 추구하였고, 재능을 유감없이 발휘했다.

필립 4세는 내적 진실을 솔직하게 드러내면서 소박하고 견고한 느낌을 주는 벨라스케스의 초상화를 무척 좋아했고 그를 신임했다. 왕의 각별한 신임은 당시 궁정에서 활동했던 다른 여러 화가의 질투를 불러일으키기도 했다. 필립 4세는 우수한 화가를 발굴하기 위해서 1627년에 콘테스트를 열었는데, 최고 우승의 영광은 벨라스케스에게 돌아갔다. 콘테스트 우승의 부상으로 그는 왕의 침실 의전관에 임명되었고, 이는 궁정에서의 위치를 확고히 다지는 계기가 되었다. 의전관으로 임명받은 다음 해인 1628년에 플랑드르 지방에서 크게 명성을 떨치고 있었던 루벤스(Peter Paul Rubens, 1577~1640)가 마드리드를 방문했다. 루벤스의 마드리드 방문은 화가로서가 아니라 홀란드 대공비 이사벨라의 외교사절단으로서였다. 그렇지만 루벤스는 본업이 화가였고 당연히 스페인 미술과 화가들에게 깊은 관심을 가졌을 것이다. 벨라스케스는 최고의 궁정화가로서 루벤스와 접촉할 기회를 자주 가졌다. 파체코에 의하면, 루벤스는 다른 화가들과는 거의 접촉을 하지 않았고, 벨라스케스와 친하게 지내면서 그의 작품에 매우 호의를 보였고 특별하게 수수함과 소박함을 칭찬했다고 한다.[4] 그들은 분명 회화에 대한 서로의 생각, 의견, 관심사를 교환했을 것이다.

벨라스케스는 루벤스가 필립 4세에게 선물하려고 가져온 여덟 점의 그림을 보고 플랑드르의 미술 활동에 놀라워했다고 한다. 그는 외국에서 전

4) 위의 책, p. 73.

개되고 있는 미술의 이국적인 형식에 자극을 받으면서 새로운 방향을 모색할 필요성을 느꼈다. 루벤스와의 교류는 벨라스케스에게 플랑드르 미술에 깊은 관심을 갖게 하는 계기가 되었고, 플랑드르 회화의 독특한 특징은 말년의 최고의 걸작 <시녀들>에 반영된다. 그러나 이것이 벨라스케스가 루벤스의 작품 양식에서 직접 영향을 받았다는 것을 의미하는 것은 아니다. 두 사람의 만남은 서로에게 회화의 다양한 성격을 확인시켜 주는 계기가 되었지만 직접적으로 영향을 미치기에는 취향이 너무 달랐다. 루벤스 작품이 화창한 봄날과 같은 화사함과 생기발랄함, 화려함을 보여준다면, 벨라스케스는 건조하리만큼 수수하고 절제되고 이지적인 분위기를 추구하였다. 루벤스와의 만남으로 벨라스케스는 외국의 미술활동에 호기심을 갖게 되었고, 다양한 작품경향을 접하기 위해 1629년 처음으로 이탈리아 여행을 떠나게 된다. 1차 이탈리아 여행(1629~1630)을 한 후에 벨라스케스는 카라바조 양식에서 완전히 벗어나게 된다.

벨라스케스는 이탈리아 여행 동안 로마 미술보다 베네치아 미술에 감동을 받았다. 특히 티치아노(Tiziano Vecellio, 1490~1576)의 회화가 보여주는 빛의 역할에 관심을 갖게 되었다(그림 14). 그는 티치아노의 작품을 통해 빛이 단순하게 밝고 어두운 명암의 역할만 하는 것이 아니라 형태와 색채를 결정하는 중요한 요소라는 것을 깨달았다. 그리하여 1년 후 1630년에 스페인으로 돌아왔을 때 벨라스케스는 카라바조 양식을 완전히 버리고 19세기 인상주의자들이 탐구하게 될 기법을 예고하는 급한 터치, 화사한 색채 사용 등 새로운 변화를 보여주게 된다. 벨라스케스는 객관

<그림 14> 티치아노, 페르세우스와 안드로메다, 1554~1556

적으로 주의 깊게 자연을 관찰하면서 빛과 거리에 의해 변화되는 형태와 색채를 표현하고자 하였다. 빛에 의한 광학적 효과는 2세기 후에 등장하는 인상주의자들이 심혈을 기울여 탐구하고자 한 것이었다. 당연히 인상

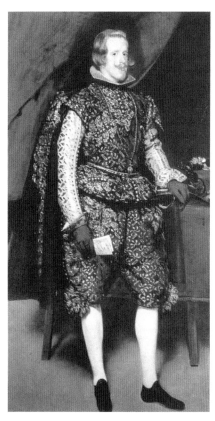

〈그림 15〉 벨라스케스, 은빛 옷을 입은 필립 4세, 1631~1632

주의자들은 벨라스케스에 열광하였다. 벨라스케스의 빛의 중요성에 대한 자각은 <은빛 옷을 입은 필립 4세 *Philip Ⅳ of Spain in Brown and Silver*>(1631~1632, 그림 15)에서 분명히 나타난다. 은빛으로 화사하게 자수가 놓인 의상을 입고 있는 왕의 모습은 초기 작품보다 훨씬 생기가 넘치고 실제 인물이 우리 앞에 있는 것 같은 느낌을 준다. 이것은 벨라스케스의 친구 마르티네즈(Martinez)의 "배경을 뒤에 두고 서 있는 왕은 실루엣이 아니라, 실제로 방 안에 서 있는 것 같다"[5]라는 말에서 더욱 분명해진다. 이와 같은 색채의 부활, 즉 밝은 태양 빛을 받고 있는 듯한 화사한 색채 감각은 루벤스, 티치아노 그리고 이탈리아 여행 동안 보았던 베네치아 화가들의 작품을 포괄적으로 받아들인 결과이다. 무엇보다 큰 변화는 이 작품에서 정교한 극사실적인 기법의 묘사가 중단되었다는 것이다. 예를 들어 왕이 입고 있는 옷의 자수를 보면 거친 터치로써 낙서처럼 갈겨 그렸기에 그 정확한 형태를 알 수가 없다. 이것은 벨라스케스가 사물의 고유한 형태에 집착하는 것이 아니라 빛에 따라 변화하는 색채와 형태를 포착하였다는 것을 의미한다. 즉 모델과 거리를 두고 서 있는 자신의 눈에 보이는 정도만을 그렸다는 것을 뜻한다. 누구나 먼 거리에서 사람을 볼 때 정확하게 디테일한 것을 볼 수는 없다. 동일한 사람이라 할지라도 1m 거리에서 볼 때, 10m 거리, 100m 거리에서 볼 때 다르게 보이기 마련이다. 1m 거리에서는 모델이 입고 있는 의상의 무늬를 알 수 있지만 100m 거리에서는 그렇게 세세하게 알 수 없다. 벨라스케스는 이렇게 빛의 양과 거리에 따라 눈에 보이는 정도만을 그리고자 했다.

5) Enriqueta Harris, *Velázquez*, New York: Cornell University Press, 1982, p. 82.

그는 색채 역시 사물의 고유색보다는 광선에 의해 변화되는 색채를 표현하고자 했다. 예를 들어 붉은색의 옷이라 해도 작열하는 태양빛 아래에서 볼 때, 흐린 날씨에 볼 때, 어두침침한 방 안에서 볼 때, 화사한 햇빛 아래에서 볼 때 각각 다르게 보인다. 벨라스케스는 이렇게 빛에 의해 변화되는 색채를 눈에 보이는 대로 표현하고자 했다. 이와 같이 빛의 효과를 포착하는 것은 후기로 갈수록 점점 더 성숙해진다. 빛의 포착은 캔버스에 깊이를 주고 인물과 대상에 보다 훈훈한 생명감을 부여하였다. 이 기법은 19세기 인상주의 화가들에 의해 활짝 피어난다.

벨라스케스가 당시 인상파적인 기법을 사용한 유일한 화가였는지 혹은 다른 화가도 빛의 효과에 관심을 가졌는지 분명하지 않다. 대부분의 학자들은 벨라스케스가 17세기에 인상파의 기법을 사용한 유일한 화가였다고 생각한다. 물론 스페인에서 무리요(Bartolomé Esteban Murillo, 1618~1682), 후안 데 발데스 레알(Juan de Valdés Leal, 1622~1690)도 인상파적인 기법을 사용하였다는 견해도 있으나, 그들은 벨라스케스 이후 사람이므로 벨라스케스의 영향을 받았을 수도 있다. 벨라스케스가 완전하게 19세기 인상주의자들과 동일한 원칙과 신념을 가진 것은 아니다. 인상주의자들이 새로움을 향한 갈망, 높은 회화적 이상으로 빛을 포착하고자 몸부림쳤다면, 벨라스케스는 베네치아 회화에서 빛이 주는 효과를 자신의 회화적 특징, 즉 객관적으로 솔직하게 과장하지 않고 표현하는 기법과 결합시킨 것이다. 객관적으로 자연의 본질에 접근하고자 하는 그의 태도는 '모든 것을 자연 속에서 구하라'는 스승의 가르침을 평생 잊지 않았기 때문이다.[6]

벨라스케스에게 주목되는 특징은 인간 내면을 파악하는 객관적이고 냉철한 관찰이다. 벨라스케스는 사물의 고유색에 대한 선입견을 없애고 보이는 그대로 그리는 객관적 사실주의를 실현하고자 하였다. 당연히 그의 회화에서 감정적이고 드라마틱한 요소를 찾아볼 수는 없다. 이 같은 객관적인 태도는 주제 선택에서도 마찬가지이다. 그는 광대, 난쟁이, 정신박약

6) 캐롤 스트릭랜드, 『클릭, 서양 미술사』, 김호경 옮김, 예경, 2000, p. 138.

아를 그릴 때에도 왕이나 왕자, 공주와 다를 바 없이 그들에게 동정이나 연민의 감정을 부여하지 않고 객관적으로 보이는 그대로를 표현하고자 했다. 벨라스케스는 왕, 교황, 귀족 등과 똑같이 비정상아의 본질, 궁중에서의 역할, 내면적인 속성을 드러내었다. 물론 그 당시 비정상아들은 신에게 저주받은 사람으로 치부되었다. 그들은 궁정에서 왕자, 공주의 장난감 같은 유희적인 존재였다. 즉 그들은 동정의 대상이 아니었다고 한다. 벨라스케스 역시 이들을 모델로 그린 것은 어떤 동정심이나 연민 때문이 아니라 단조로운 주제에서 벗어나기 위함이었을 것이다. 이렇게 비정상아를 모델로 그리는 것은 리베라(José de Ribera, 1591~1652), 고야(Francisco de Goya, 1746~1828), 피카소(Pablo Picasso, 1881~1973)에

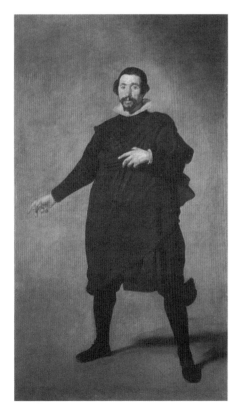

〈그림 16〉 벨라스케스, 파블로 데 바야돌리드,
1624~1633

이르기까지 유독 스페인 출신 화가에게서 많이 보이는 특징이기도 하다.

벨라스케스는 궁정 광대를 모델로 그린 <파블로 데 바야돌리드 *Pablo de Valladolid*>(1624~1633, 그림 16)에서 광대의 어떤 순간적인 모습이 아니라 직업에 따른 본질적인 속성을 표현하고 있다. 즉 광대의 연극하는 장면 등 외적 특징이 아니라 광대라는 직업을 가진 내면을 드러내고자 하는 것이다. 마치 대사를 잊어버린 듯한 멍청한 얼굴표정, 어설픈 제스처는 몽롱한 배경으로 더욱 부각되며, 배경의 노란색은 검은 옷을 입은 광대를 더욱 고립시킨다. 중립적이며 아무것도 시사하지 않은 배경 처리는 전반적으로 벨라스케스의 절제되고 간결한 회화적 특징을 보여주는 것이지만 그 당시로서는 혁신적인 현대적 기법이라고 할 수 있다. 이 초상화는 19세기 마네의 <햄릿 역할을 하는 배우>의 전형이 된다. 배우를 주제로 선택한 것, 배우의 몽롱한 얼굴 표정과 제스처, 뒤로 물러나는 그림자, 중립적이고 회화적인 배경 등이

벨라스케스에게서 빌려온 것이다. 마네는 1865년 마드리드를 방문해서 벨라스케스의 작품을 보고 크게 감명을 받아 친구에게 보내는 편지에서 "벨라스케스는 화가 중의 화가이다. ……나는 회화에 있어서 이상의 실현을 그에게서 발견했다"고 말하기도 했다.[7]

벨라스케스는 필립 4세의 소장품도 구입하고 이탈리아에서 번성했던 고대 미술과 르네상스 미술을 공부할 겸 1648년에 2차 이탈리아 여행을 떠난다. 그는 1차 여행 때와 마찬가지로 로마 미술보다는 베네치아 미술에 감명을 받았다. 당시 살바토르 로사(Salvator Rosa, 1615~1673)라는 화가와 자주 만났는데 그가 라파엘로를 어떻게 생각하는지 물었다. 벨라스케스는 "나는 정직하고 진실한 것을 좋아하기 때문에 그를 좋아하지 않는다"고 말하면서 "좋은 작품이 발견되는 곳은 베네치아이고 그 지방의 자랑은 붓과 티치아노이다"라고 답했다.[8] 벨라스케스는 티치아노가 보여준 빛의 미묘한 움직임의 포착에 관심을 가졌다. 이것은 벨라스케스가 탐구하고자 한 회화의 이상과 일치하는 것이었다.

벨라스케스는 이탈리아에서 라파엘로가 그린 <두 명의 추기경과 있는 교황 레오 10세 *Portrait of Pope Leo X with Two Cardinals*>(1517~1519, 그림 17)와 티치아노의 <두 명의 조카와 있는 교황 바오로 3세 *Paul Ⅲ with his two nephews*> (1546, 그림 18)의 초상화를 보고 난 후 자신도 화업의 결산으로서 교황의 초상화를 그리고 싶어 했다. 그 기회는 자신의 초상화가로서의 능력을 우선 보여줌으로써 실현될 수 있었다. 이탈리아 여행 당시 동행한 혼혈아 <후안 데 파레하 *Juan de Pareja*>를 그려 1650년 3월 19일 로마의 판테온

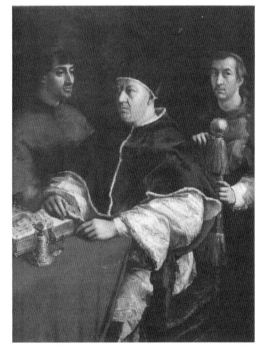

〈그림 17〉 라파엘로, 두 명의 추기경과 있는 교황 레오 10세, 1517~1519

7) Alain de Leiris, "Manet and El Greco: The opera ball", *Arts Magazine*, Sept. 1980, p. 95.
8) Joseph-Emile Muller, 앞의 책, p. 191.

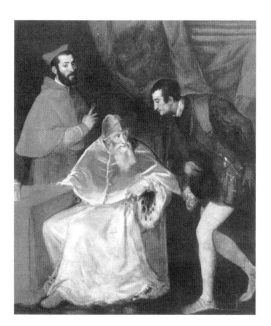

〈그림 18〉 티치아노, 두 명의 조카와 있는 교황
바오로 3세, 1546

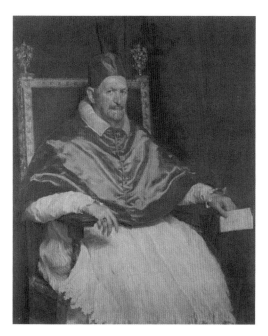

〈그림 19〉 벨라스케스, 교황 이노센트 10세,
1644~1655

(Pantheon)에 전시하여 찬사를 받았고 성 루카 아카데미(Accademia di San Luca)에 소장되는 영광을 갖게 되었다. 그 결과 벨라스케스는 교황 이노센트 10세(Pamphili Innocent Ⅹ, 1574~1655, 그림 19)의 초상화를 그리는 기회를 갖게 되었다. 벨라스케스의 <이노센트 10세 *Innocent X*>(1644~1655)는 화가로서의 경력을 집대성하는 걸작이라 할 수 있다. 영국이 배출한 20세기 중반의 위대한 화가 프랜시스 베이컨(Francis Bacon, 1909~1992)은 이것을 수차례 개작하여 그에 대한 무한한 존경을 표했다. <교황 이노센트 10세>를 티치아노의 <두 명의 조카와 있는 교황 바오로 3세>와 비교하면 벨라스케스가 반사광 처리와 밝은 색채에서 티치아노의 감각을 고려했다는 것을 알 수 있다. 그러나 벨라스케스의 정직성은 그 누구와도 비교가 되지 않는다는 것을 확인할 수 있다. 티치아노는 교황이 깡마른 노인이라는 것을 숨기지는 않았지만 교황을 피라미드 형식으로 만들어 장엄미를 부여하였다. 또한 조카 두 명을 들러리로 세워 교황이라는 높은 계급의 지위를 부각시키고자 하는 의도를 은근히 드러내고 있다. 그러나 벨라스케스의 작품에는 교황이라는 지위가 전혀 암시되고 있지 않다. 일반적으로 교황이라고 하면 성자(聖者)처럼 이 세상 모든 사람을 이해하고 감싸주면서 연민이 넘치는 인자하고 부드러우며 온화한 인품을 가진 인물로 상상한다. 그런데 벨라스케스가 그린 <이노센트 10세>에서 교황은 교활하고 음흉한 인상을 갖고 있다. 기록에 따르면 교황은 모든 사람을 불신했고 음흉하며 냉혹한 성격을 가진 지성이 결여된

인물로서 주변 사람들은 그를 그다지 좋아하지 않았다고 한다. 벨라스케스는 교황이라는 신분이 주는 선입견을 배제하고 교황의 성격적인 실제 면모를 초상화에 적나라하게 드러내고 있는 것이다. 교황 자신이 '너무도 사실적이다'고 평하였듯이 벨라스케스는 선입관으로 갖는 교황의 이미지를 깨뜨리고 객관적으로 의심 많고 매사에 부정적인 이노센트 10세의 성격적인 진실을 우선하여 그려 내고 있다. 벨라스케스뿐 아니라 다른 미술가들도 이노센트 10세를 그리거나 조각하였는데 그들은 일반인의 선입견에 맞추어 교황을 쇠약하고 지성적인 인물로, 혹은 존엄과 절제, 지혜를 가진 인물로 묘사했다. 이처럼 미술가가 높은 지위를 가진 인물을 그리거나 조각할 때 선입관을 버린다는 것은 어려운 일이다.

벨라스케스의 <교황 이노센트 10세>는 구도에서 엘 그레코의 <추기경 *Cardinal Nino de Guevara*>(1600년경, 그림 20)을 떠올리게 한다. 벨라스케스는 1622년에 엘 그레코 작품을 보았다. 그는 아마도 엘 그레코가 활동한 엘 에스코리알(El Escorial)을 방문하기도 하고 톨레도(Toledo)에도 갔을 것이다.[9] 엘 그레코의 기괴하고 표현적인 면이 자신의 취향과는 다르지만 그를 위대한 종교화가라고 생각했다. 벨라스케스의 <교황 이노센트 10세>는 엘 그레코의 <추기경>과 반대 방향으로 앉아 있고 <교황 이노센트 10세>가 손에 쪽지를 쥐고 있는 반면 <추기경>은 종이를 바닥에 두고 있다는 미미한 차이는 있지만 구도는 서로 비슷하다. 특히 벨라스케스는 교황이 들고 있는 종이에 서명함

〈그림 20〉 엘 그레코, 추기경, 1600년경

으로써 화가로서의 자신을 드러내는 것을 은근히 강조하고 있다.

벨라스케스의 객관적 사실주의의 극치는 전 세계의 많은 사람에게 깊

9) 위의 책, p. 37.

은 감동을 주었다. 1900년경에는 미국에까지 벨라스케스가 널리 알려져 많은 화가들의 존경을 받았다. 벨라스케스의 <교황 이노센트 10세>에 영향을 받은 대표적인 작품은 토마스 에킨스(Thomas Eakins, 1844~1916)의 <대주교 윌리엄 헨리 엘더 *Archbishop William Henry Elder*>(1903)이다. 에킨스는 1869~1870년에 마드리드에 거주하면서 벨라스케스를 공부했다. 물론 그는 초상화에서 렘브란트의 영향을 받았지만, <대주교 윌리엄 헨리 엘더>의 엄숙하게 절제된 이미지는 벨라스케스의 형태 감각에 기인한 것이다.

미국의 화가들은 벨라스케스의 중립적인 색채 감각, 섬세하고 절제된 모뉴멘탈한 분위기를 적극적으로 받아들였지만 벨라스케스가 반사광을 통해 형태와 색채의 미묘한 변화를 포착했다는 것을 인식하지 못했다. 이것은 프랑스 인상파 화가들과 달리 그들이 실제 작품을 보지 못하고 사본만을 본 결과이기도 하다.

3) 거울과 회화: 「시녀들 *Las Meninas*」

피카소가 마흔네 번이나 개작을 하면서 경의를 표한 <시녀들>(그림 1)은 벨라스케스가 1656년에 완성한 말년의 대표작이다. 이 그림은 다섯 살의 공주 마가렛을 중심으로 두 명의 시녀와 난쟁이 친구들, 그리고 한 명의 화가가 함께 있는 일종의 군상 초상화이다. 인물 한 명 한 명은 단독 초상화처럼 개별적으로 정확하게 묘사되어 있지만 방 안으로 은밀하게 들어오는 감미로운 빛, 반사광, 그림자로 인해 인물들은 하나의 공간 속에서 서로 연결되어 있다. 그러므로 분명 군상초상화이다. 왼쪽에 붓을 들고 캔버스 앞에 서 있는 화가는 벨라스케스이다. 벨라스케스의 자화상이 있는 것으로 보아 이 그림의 장소는 화가의 작업실로 짐작된다. 그러면 왜 어린 공주는 시녀들과 친구들과 함께 화가의 스튜디오를 방문한 것일까? 이 의문점에서 이 그림은 시작된다.

<시녀들>이란 제목은 벨라스케스가 아닌 후대에 누군가에 의해 붙여진 것이다. 이 제목처럼 벨라스케스가 시녀들을 주인공으로 그리고자 한 것은 아니라는 것은 그림의 구성과 형식에서 분명히 알 수 있다. 이 그림에서 공주, 하녀, 난쟁이, 꼬마 난쟁이, 왕비의 시녀, 개, 화가가 한데 어울려 있지만 여기에서 가장 신분이 높은 사람은 다섯 살의 귀여운 공주이다. 측면과 뒤쪽 문에서 들어오는 광선을 공주가 집중적으로 받고 있어 이 그림을 일명 '공주의 초상화'라고 부르기도 한다. 벨라스케스가 여덟 사람을 모델로 그린 것인데 화면 안에 그의 자화상이 들어 있어 미묘한 공간적인 착각과 알레고리적인 신비가 부여되고 있다. 캔버스 안의 아홉 명의 인물들이 엄격한 침묵 속에 누군가를 바라보고 있다. 그림 속의 벨라스케스도 누군가를 바라보고 있다.

그들은 누구를, 무엇을 바라보고 있는 것일까? 단순하게 생각하면 그들은 우리, 즉 관객을 바라보고 있는 것 같다. 그런데 공간을 조금 좁혀서 생각해 보면 그들은 벨라스케스의 작업실 안에 있는 누군가를 바라보고 있는 것일지도 모른다. 그러면 스튜디오 안에 누가 있는 것일까? 벨라스케스는 거울을 통해 이 스튜디오 안에 누가 있는지 수수께끼 같은 게임을 하고 있다. 그림을 보면 앞쪽의 인물들을 지나 화면 중앙에 남녀가 그려져 있는 사각형의 액자가 시선을 집중시키고 있다. 이것은 무엇일까? 단순히 그림 안의 그림, 즉 벨라스케스 스튜디오 안에 걸려 있는 액자같이 보인다. 그런데 이것이 액자가 아니라 거울이라면 이야기는 달라진다. 만일 거울이라면 벨라스케스의 작업실 안에 왕과 왕비가 있다는 것을 가리키는 열쇠가 될 것이다.

일반적으로 제기되고 있는 다음과 같은 주장은 상당히 설득력이 있다. 관람객이 있는 자리에 왕과 왕비가 화가의 모델로 서 있고, 벨라스케스는 그들을 그리고 있으며 캔버스가 뒷벽에 걸려 있는 거울에 반사되고 있다는 것이다. 벨라스케스의 자세를 유심히 보자. 그는 모델을 앞에 두고 관찰하면서 그림을 그리고 있는 화가의 자세다. 다시 말해 붓을 들고 캔버스 앞에서 그림을 그리는 도중 모델을 보고 있는 것이다. 그 모델이 바로

왕과 왕비이다. 벨라스케스는 왕과 왕비의 초상을 그리고 있고, 작업 중인 벨라스케스의 캔버스가 뒤편의 거울에 반사되어 있는 것이다. 공주는 벨라스케스의 작업실에 있는 부모를 만나기 위해 친구와 시녀를 대동하고 와서 모델이 되고 있는 부모를 바라보고 있는 것이다. 벨라스케스는 초기 시절부터 풍요로운 알레고리를 회화에 부여하였고, 또한 <시녀들>의 공주를 비롯한 인물들의 시선의 방향 그리고 벨라스케스 자화상 옆에 있는 큰 캔버스와의 위치적 관계를 고려할 때 이것을 왕과 왕비의 초상이 반사된 거울이라 단정 지어도 무리가 없을 것이다.

뒷벽의 열린 문 앞 계단 위에 서 있는 사람인 호세 니에토(Palomino José Nieto)도 왕과 왕비가 화가의 스튜디오 안에 있다는 주장을 뒷받침해 준다(그림 2). 이 사람은 <시녀들>에서 두 가지 역할을 하고 있다. 첫째는 뒤쪽의 열려 있는 문 앞에 서 있음으로써 광선을 차단시켜 빛이 공주에게만 집중되도록 하여 이 그림에서 가장 중요한 인물이 공주라는 것을 암시하는 데 기여한다. 둘째는 왕과 왕비가 이 스튜디오 안에 있다는 것을 암시해 주는 역할을 한다. 당시에 호세 니에토는 왕비의 시중과 경호를 담당하였으며, 1685년에 죽을 때까지 왕비를 그림자처럼 따라다녔다고 한다. 그가 이 스튜디오 안에 있다는 것은 왕비가 이곳에 있다는 것을 의미한다고 할 수 있다. 왕과 왕비가 스튜디오 안에 있다는 또 다른 증거로서 미술사학자 메리 크로포드 볼크(Mary Crawford Volk)는 오른쪽 뒤편에 수녀복을 입고 있는 여인을 주목한다. 수녀복을 입은 여인은 왕비의 시녀인 도냐 마르셀라(Doña Marcela)인데, 당시 미망인은 이런 복장을 하였다고 한다.[10]

당시에 회화 안의 거울이라는 아이디어는 새로운 것은 아니었다. 대표적인 예로서, 얀 반 에이크(Jan Van Eyck, 1385?~1441)의 <아르놀피니의 결혼 *The Arnolfini Marriage*>(1434, 그림 21)에서 시도되었다. 여기에서 거울은 화면의 저편에서 일어나고 있는 상황을 은밀하게 드러내고 있다.

10) Mary Crawford Volk, "On Velázquez and the Liberal Arts", *Art Bulletin*, March 1978, p. 70.

<아르놀피니의 결혼>을 보면, 두 남녀가 있고 방 안에 여러 가지 물건들과 개가 있다. 남녀의 뒤쪽에 거울이 있는데, 이 거울을 자세히 보면 이 방안에서 일어나고 있는 사건을 상세히 알 수 있다. 거울 속에 남녀의 뒷모습과 방문을 열고 남녀가 있는 방 안으로 들어오고 있는 신부와 수녀가 묘사되어 있다. 제목처럼 결혼식을 하고 있는 것이다. 결혼식에는 증인이 필요하다. 그런데 증인은 어디에 있는가. 그림의 사이즈가 아담해서 증인까지 그려 넣을 공간이 없다. 얀 반 에이크는 화면 뒤쪽 비어 있는 공간에 방 안으로 들어오고 있는 증인(신부, 수녀)을 반사하고 있는 거울을 그려 넣었다(그림 22). 그렇게 해서 결혼식도 완전하게 되었고 회화의 공간도 확장되는 이중효과를 이룬 것이다.

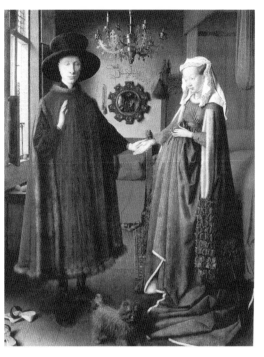

〈그림 21〉 얀 반 에이크, 아르놀피니의 결혼,
1434

벨라스케스 역시 왕과 왕비의 모습을 반사하고 있는 거울을 이용해서 화면의 공간을 확장시키고 있다. 얀 반 에이크의 <아르놀피니의 결혼>은 당시 필립 4세가 소유하고 있었으며, 벨라스케스는 왕의 소장품의 감독관으로서 이 그림을 보았으리라 충분히 짐작된다. 거울에 대한 신비적인 개념은 당시 널리 알려지고 있었으며, 르네상스의 알베르티(Leon Battista

〈그림 22〉 얀 반 에이크, 아르놀피니의 결혼
부분도 – 거울

Alberti, 1404~1472), 레오나르도 다 빈치(Leonardo da Vinci, 1452~1519)는 거울을 화가의 안내자로 여겼다. 이러한 거울에 대한 개념을 벨라스케스는 충분히 알고 있었다. 그는 알베르티, 레오나르도 다 빈치 등을 연구했고 그들 작품과 저술을 죽을 때까지 소유하고 있었고 얀 반 에이크뿐만 아니라 플랑드르 미술 역시 잘 알고 있었다.

벨라스케스가 <시녀들>을 그릴 당시 플랑드르 미술의 특징을 받아들였다는 것은 거울 사용뿐 아니라 또 다른 요소에서도 찾아볼 수 있다. <시녀들>에 묘사되어 있는 벽 뒷면에 열려 있는 문, 벽면에 걸린 루벤스와 요르다엔(Jacob Jordaen, 1593~1678)을 비롯한 여러 그림들, 그리고 측면에서 들어오는 빛 등은 플랑드르의 회화적 요소이다.

<시녀들>에서 정면으로 보이는 그림뿐 아니라 측면 등 전 벽면에 그림이 걸려 있는 것이 무척 인상적으로 다가온다. 여러 그림이 벽면에 걸린 장면을 그린 그림, 즉 그림 속의 그림은 벨라스케스가 <시녀들>을 그릴 당시 플랑드르에서 널리 유행했던 '갤러리 픽처(Gallery Picture)' 양식

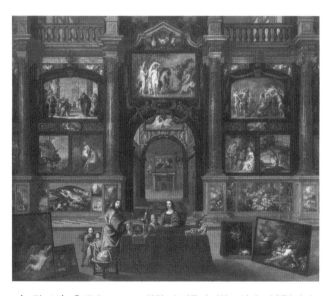

〈그림 23〉 혼잘레스 코크, 회화 수집품이 있는 실내, 1671년경

을 염두에 둔 것이다(그림 23). 미술사학자 매들린 밀너 카르(Madlyn Millner Kahr)의 견해에 따르면 <시녀들>에서 보이는 실내, 즉 배경에 여러 그림이 있는 '갤러리 픽처' 양식의 최초 창시자는 플랑드르 화가이자 건축가인 아벨 그리머(Abel Grimmer, 1570~1618?)이다.[11] 그러나 벨라스케스가 아벨 그리머의 작품을 보았는지는 확실하지 않다. 이것이 아니라 할지라도 플랑드르에서 필립 4세에게 이러한 갤러리 픽처 양식의 그림을 보내주었기 때문에 그는 이런 유형의 그림을 분명 알고 있었을 것이다. 벨라스케스는 플랑드르 회화의 특성을 무조건 모방한 것이 아니라 신선한 감각을 함양하는 데 도움을 받았고 이것을 자신의 취향으로 여과시켜 독창적으로 재해석하였다. 플랑드르의 갤러리 픽처 양식은 수많은 캔버스가 잡다하게 널려 있는 혼잡한 분위기를 보여주는데 벨라스케스는 스튜디오의 가구를 과감히 생략하고 그림 액자도

11) Madlyn Millner Kahr, *Velázquez*, New York: Harper & Row, 1976, pp. 142-143.

정면과 측면 벽에 질서 있게 배치하여 인물에 초점을 맞추도록 했다. 벨라스케스는 혼잡하고 복잡한 것을 싫어했으며 매우 절제되고 정리된 것을 좋아했다. 투시법으로 묘사된 실내, 거울과 그림의 간결하고 깔끔한 배치, 그리고 그 안에 담겨 있는 알레고리적인 신비 등이 벨라스케스만의 독창적인 새로운 요소는 아니라 할지라도 그의 명료하고 절제된 구성 안에서 위대하게 재탄생되었다. 이것은 그가 단순히 재현만 하는 화가가 아니라 연구하고 공부하는 화가라는 것을 증명한다.

<시녀들>의 질서 있고 깔끔한 분위기는 벨라스케스가 오랫동안 투시법과 원근법을 공부한 결과이다. 벨라스케스가 죽고 난 후에 작성된 도서 목록에 따르면 그는 레오나르도 다 빈치, 알베르티, 파체코, 바사리(Giorgio Vasari, 1511~1574) 등의 작품과 저술, 투시법과 원근법에 관한 많은 책을 소유하였다고 한다. 측면에서 들어오는 따스한 빛과 그림자로 명료한 투시법이 적용된 실내 공간은 관람자로 하여금 마치 실제 공간에 있는 착각이 들게 만든다.

플랑드르의 '갤러리 픽처' 양식의 모든 그림은 공통된 요소를 가지고 있다. 그것은 화가의 스튜디오에 왕실의 측근이나 귀족 등 높은 계급의 사람이 찾아온다는 내용이다. 갤러리 픽처 양식의 그림은 화가가 높은 신분의 귀족이나 왕실 가족과 대화를 나누는 자화상이 들어가 있어 화가도 귀족과 비슷한 위치의 신분이라는 것을 은근히 드러내고 있다. 벨라스케스 역시 <시녀들>에서 자신의 자화상을 이러한 목적을 드러내는 데 사용하고 있다.

자화상의 기원을 살펴보면, 1402년에 마르시아(Marcia), 타마(Thamar) 등 여성 사본 장식 화가가 최초로 자화상을 그린 것으로 짐작된다. 마르시아와 타마의 사본 장식 삽화를 보면 거울을 보는 여인을 표현하면서 자신들의 얼굴을 그렸는데 당시 이런 그림이 대중에게 인기가 있었다고 한다.12) 점차 자화상이 그려지면서 16세기에 들어오면 플랑드르와 네덜란드

12) 위의 책, p. 186.

에서 <마리아를 그리고 있는 성(聖) 루카 *St. Luk Painting the Virgin*>라는 테마가 성행하는데 여기에서 화가들은 성 루카를 자신의 자화상으로 표현했다. 그러나 그림을 그리고 있는 자화상은 16세기에도 보기 드문 일로 평범한 것은 아니었다. 이런 단계를 거쳐 17세기에 이르면 스튜디오에서 작업을 하는 자화상을 그리는 것은 빈번한 일이 되었으며, 많은 화가는 자신의 아틀리에를 배경으로 한 작품을 제작했다. 벨라스케스도 <시녀들>에서 자신의 스튜디오를 배경으로 작업하고 있는 자화상을 표현하고 있다.

<시녀들>이 던져주는 회화의 알레고리는 많은 의문점을 자아내면서 더욱 큰 수수께끼 속으로 우리를 이끈다. 특히 그중 하나는 벨라스케스가 가슴에 달고 있는 산티에이고 훈장이다(그림 3). 이 훈장은 산티에이고 수도회가 수여하는 기사작위이다. <시녀들>은 1656년에 완성되었는데, 벨라스케스가 이 훈장을 받은 해는 1659년이다. 그럼 어떻게 이 훈장이 여기에 그려져 있는가? 여러 가지 추측이 있지만 대충 세 가지로 요약된다. 첫째, <시녀들>을 완성한 뒤에 산티에이고 수도회에서 최고의 영예인 기사 작위가 결정되자 벨라스케스 본인이 너무나 감격스러워 직접 그려 넣었다는 것이고, 둘째는 1659년에 훈장을 받고 얼마 후 벨라스케스가 죽자 필립 4세가 다른 화가에게 명령해서 그려 넣었다는 주장이다. 세 번째는 필립 4세가 사랑하는 신하의 죽음을 애도하는 마음에서 직접 그려 넣었다는 견해가 있다. 세 번째 주장도 상당히 설득력이 있다. 벨라스케스가 이 훈장을 받게 된 것은 전적으로 필립 4세의 덕택이었다. 그에게 훈장을 신청해 보라고 권유한 사람이 필립 4세였다. 주교단에서 8개월의 심사 끝에 모친 쪽에 이상이 있다 하여 부결하였고, 필립 4세는 벨라스케스의 실망을 안타깝게 여겨 주교단에 탄원서를 제출하고 자신이 보증을 서는 등 재심의를 열성적으로 간청하였다.[13] 그 결과 벨라스케스는 훈장을 받게

13) 산티에이고 수도회의 기사가 되려면 100여 개 이상의 항목에 이르는 조건을 갖추고, 이를 증인해 주는 사람이 있어야 했다. 그중 항목 79는 화가가 보테가(Bottega: 회화, 조각을 생산하는 공방)를 갖고 있어서는 안 되고, 오직 폐하가 좋아하는 일만을 해야 한다는 내용이다. 벨라스케스가 스승 파체코 밑에 있을 때 함께 견습생이었던 알폰소 카노(Alfonso Cano)는 "벨라스케스는 손일을 전혀 하지 않았

되었다. 그러나 얼마 후 벨라스케스가 죽게 되자 필립 4세가 너무나 안타까운 마음에서 직접 <시녀들>의 벨라스케스 자화상에 산티에이고 훈장을 그려 넣었다는 것이다. 필립 4세의 현존하는 작품은 없지만 그림을 대단히 잘 그려 웬만한 화가의 수준을 능가했다는 기록이 있다. 그러나 분명한 이유는 밝혀지지 않고 있으며 영원한 수수께끼로 남아 있다.

<시녀들>을 비롯한 벨라스케스의 작품은 후대 화가들에게 깊은 감명을 주었고 하나의 모범이 되었다. 무엇보다도 19세기 중엽경 마네를 비롯한 인상주의자들은 벨라스케스가 자신들보다 앞서 눈의 시각적 경험, 즉 바라보는 순간 보이는 정도를 그리려고 한 객관적 사실주의를 시도하였다는 것을 깨달았다. <시녀들>을 자세히 들여다보면 어느 것 하나도 세밀하고 정확하게 묘사되어 있지 않고 그림은 붓 터치로 채워진 물감 범벅으로 보인다. 머리카락, 공주 옷의 리본, 벨라스케스의 손 등 정교하게 그려진 것은 아무것도 없다. 동시대의 스페인 문학가인 팔로미노(Antonio Palomino, 1653~1726)가 "이를 가까이서 보는 사람은 무엇인지 알아볼 수 없을 것이다. 그러나 약간 거리를 두고 보면 기적처럼 형체가 나타난다."라고 했듯이 우리 눈에 보이는 <시녀들>은 매우 정교하게 그린 사실적인 그림같이 느껴진다.[14]

벨라스케스는 대상의 물질에서 반사되는 광선을 통해 그의 눈에 보이는 정도만을 그렸다. 광선에 따라 그리고 모델과의 거리의 정도에 따라 다르게 망막에 비치는 색채와 형태를 포착했을 뿐이다. 즉 벨라스케스는 대상이 가지고 있는 고유의 형태나 색채를 자세히 관찰하는 것이 아니라 물체가 자신의 위치에서 멀리 있으면 흐릿하게, 가까이 다가가면 뚜렷하

으며, 견습생으로 있었던 적도 없었고, 보테가를 소유한 적도 없고, 그림을 팔아 본 적도 없으며, 오직 자기의 즐거움을 위하여 그리고 폐하에게 복종하기 위해서만 연습하였다"고 증언하였다. 귀족이 되기 위하여 화가는 보테가, 견습생, 손일, 판매 등 직업인으로서 화가의 생활을 모두 부정해야 했던 것이다. 이 외에도 '말을 탈 줄 알아야'하며(항목 101) '자신의 소유 재산과 연금으로만 생활하여야' 했다 (항목 112). 그러나 이런 증언에도 불구하고 벨라스케스는 자신의 힘으로는 귀족이 되지 못하고 황제 필립 4세의 호의에 의해 기사가 되었다. 이은기, 「장인에서 예술가로」, 『미술사 논단』, 제2호 1995, p. 139.

14) 캐롤 스트릭랜드, 앞의 책, p. 138.

Ⅰ. 빛을 쫓아서 41

게, 그리고 빛의 광도에 따라 변모되는 색채를 물감으로 바꾼다. 그가 보여주고자 하는 것은 풍요로운 상상력에 의한 열정이나 신비로움이 아니라 사물과 대상 각자가 갖는 그 자체의 존재를 인간의 눈에 비치는 그대로 보여주고자 하는 것이다. 이것은 벨라스케스가 제시하는 새로운 종류의 사실주의, 즉 눈에 보이는 그대로만 그리는 객관적인 사실주의이다.

<시녀들>이 보여준 신비스러운 회화적 알레고리도 후대 화가들에게 큰 감동을 주었다. 18세기 고야는 벨라스케스를 존경하여 그의 많은 작품을 드로잉하거나 판화로 제작하였다. 대표작 <카를로스 4세의 가족 *Charles IV and His family*>(1800, 그림 24)에서 <시녀들>의 요소를 반영하였다. 고야의 그림도 <시녀들>과 마찬가지로 카를로스 4세의 가족이 고야의 스튜디오를 찾아 왔다는 내용이다. 고야의 그림은 <시녀들>과 달리

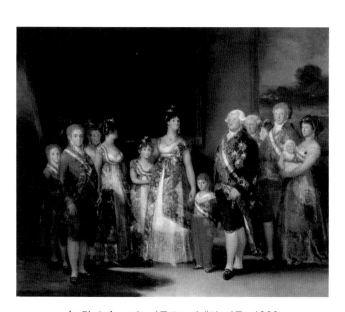

〈그림 24〉 고야, 카를로스 4세의 가족, 1800

투시법을 명료하게 적용시키지는 않았지만 벽면에 걸려 있는 두 폭의 그림, 측면에서 광선이 비치는 실내, 마가렛 공주 같은 포즈를 취하고 있는 왕비, 왼쪽에 있는 고야의 자화상, 이 모든 것은 <시녀들>과 같은 맥락에 있다. 그러나 벨라스케스가 자화상을 당당하고 자신만만하게 표현한 반면 고야는 자신의 모습을 어두운 그늘 속에 위축된 모습으로 그려 넣고 있다. 이것은 두 화가의 성격 차이를 명백하게 보여주고 있다. 그림으로

판단해 보면 벨라스케스는 과시욕과 출세욕이 많아 자신을 드러내기를 원했던 것 같고, 고야는 항상 어디론가 숨어들기를 원했던 내성적이고 외골수적인 사람이었을 것 같다. 실제로 고야는 말년에 매독으로 청각장애인이 되어 언덕 위의 집에 은둔하면서 집의 벽에 악마 그림을 그리며 고독과 싸웠다.

<시녀들>과 비슷한 유형은 19세기 쿠르베(Gustave Courbet, 1819~1877)
의 <내 화실의 내부: 7년 동안 화가로서의 나의 삶을 결산하는 우의화
*The Interior of My Studio: A Real Allegory Summing up Seven Years of My Life
as an Artist*>(1854~1855, 그림 25)에서도 볼 수 있다. 화면의 인물이 일
렬로 배치되어 있는 것은 유사하지만, <시녀들>에서는 광선의 초점을 공
주가 받고 있는 반면에 쿠르베의 작품에서는 화가 자신이 중앙에서 받고

있다. <시녀들>과 <카를로스 4
세의 가족>에서는 화가가 구석
에 있는데, 쿠르베의 경우는 화
가가 화면의 중심적인 위치에
있으며 주변 인물은 화가와 친
분이 있었던 사람들이다. 왼쪽은
고향사람들, 오른쪽은 파리 사람
들, 가운데 누드의 여자는 진실
의 상징으로 해석된다.

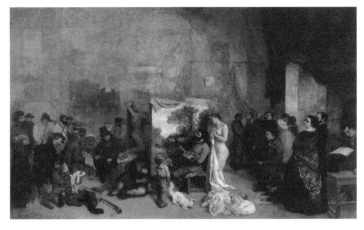

〈그림 25〉 쿠르베, 내 화실의 내부 : 7년 동안 화가로서의 나의 삶을
결산하는 우의화, **1854~1855**

20세기에 들어서도 <시녀들>에 대한 관심은 여전히 사라지지 않고, 마
가렛 공주는 피카소의 개작으로 오히려 더 유명해졌다. <시녀들의 개
작>(1957)에서 피카소는 벨라스케스를 과장되게 그려 그의 허식을 풍자
하고는 있지만 그를 가장 스페인적인 화가로 생각했다. 스페인적이라는
말을 정의하기에는 매우 곤란한 문제이지만 여기에서 피카소가 의미하는
'스페인적'이라는 말은 원색이 아닌 중립적인 색채 감각이라 할 수 있다.
그가 <화실>(1956)을 그렸을 때 누군가가 작품을 보고 가장 왼쪽의 흰색,
검은색, 황토색 배치는 너무나 스페인적이라고 하자, 피카소는 "벨라스케
스를 보라"고 답변했다고 한다.[15]

벨라스케스는 현대 미술에 돌풍 같은 영향을 미친 것은 아니지만 그의
작품을 본 화가들은 깊은 감명을 받았고 자신들의 작품에 그 흔적을 남

15) 알렉산드레 시리씨 벨리쎄르, 「피카소의 신화세계」, 『피카소의 예술 세계』, 유네스코 꾸리에, 1981년
2월, p. 44.

겼다. 당대 후배 작가뿐만 아니라 현대에 이르기까지 많은 영향을 미쳤으며 그의 작품은 영원히 기억될 것이다.

2. 자연을 보라: 근대 미술의 태동

신사복을 입은 점잖은 두 남자와 건강한 육체를 맘껏 뽐내고 있는 누드의 여자가 풍경 속에서 피크닉을 즐기고 있는 마네의 <풀밭 위의 점심

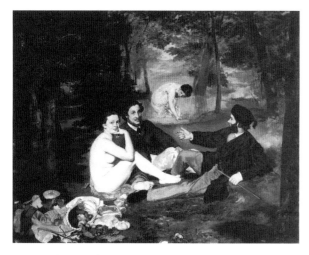

식사 *Déjeuner sur l'Herbe*>(1863, 그림 26, 27)[16]를 보자. 이 작품은 오늘날 근대 미술의 이정표가 되는 걸작으로 평가받고 있다. 그런데 이 그림은 원근법이 맞지 않고 누드의 여자는 요정같이 예쁘지도 않다. 그럼에도 명화로 최대한의 존경을 받고 있다. 왜 그럴까?

<그림 26> 마네, 풀밭 위의 점심식사, 1863

<풀밭 위의 점심식사>는 1863년 프랑스 최고의 권위 있는 공모전 형식의 전시 '살롱(Le Salon)'에서 낙선한 작품이다. 그 당시 심사위원들은 형편없는 그림으로 간주하며 낙선시켰지만, 미술사가들은 이것을 근대 미술의 시작을 알리는 이정표로서 높이 평가하고 있다. 이 경우 낙선은 '실력 없음'을 의미하는 것이 아니라 '전통과 권위에 대한 반항'을 의미한다. 마네는 전통적인 아카데미의 규범과 원칙에 반발하였다. 물론 그의 반항은 혼자만의 것은 아니었으며 다수의 젊은 미술가들이 동조하여 새로운 시대를 예고한 것이다. 전통과 관습이 뒤집어지는 혁신적인 새로운 변화가 올 때

<그림 27> 마네, 풀밭 위의
점심 식사 −부분도

16) '풀밭 위의 점심식사'는 처음에는 제목이 '목욕'이었다. 마네는 1867년 Place d'Alma에서의 특별전을 계기로 제목을 바꿨다. 낙선자 살롱에는 '목욕'이란 제목으로 출품했다.

그것이 갑자기 이루어진 것처럼 생각되는 것이 일반적이다. 그러나 변화와 개혁은 수많은 세월 동안 준비되어 폭발되는 것이다. <풀밭 위의 점심식사>는 변화를 요구하는 사회적·문화적·경제적·정치적·교육적 욕구 등의 흐름 속에서 준비되어 폭발된 하나의 실례에 지나지 않는다. 이 작품은 천재 화가 마네의 자각과 재능에 의해 그려진 것임은 틀림없지만 마네 혼자만의 것이라기보다 수많은 세월 동안 진행된 변화의 역사적 산물이라 할 수 있다. 이 변화의 과정은 프랑스에서 가장 오랜 역사와 전통을 가진 공모전 형식의 전시회, 살롱의 변천 속에서 분명히 나타난다(그림 28). '살롱'은 한국식으로 하면 '대한민국 미술 대전'과 같은 공모전이다.

살롱은 정치, 미학, 역사의 헤게모니가 결집된 실제적이고 중심적이며 지배적인 기관이었다. 살롱은 미술을 통해 정치, 사회, 경제 등 체제의 역사적 변화를 말해 주는 증인 역할을 했다. 1872년에 미술 비평가이며 기자였던 오귀스트 잘(Auguste Jal, 1795~1873)은 다음과 같이 살롱의 의미를 설명하였다.

〈그림 28〉 1861 살롱 전경

> 살롱은 선거만큼이나 정치적이다. …… 붓과 스케치는 펜 못지않은 政黨의 도구이다. 교회와 정부의 바람이 많은 회화와 조각에서 드러났다. 결과적으로 미술의 양식은 정치적인 내용을 갖는다.[17]

17) Patricia Mainardi, "The Political Origins of Modernism", *Art Journal*, vol.44, no.1, Spring 1985, p. 11.

1) 살롱: 혁명과 그 이후의 미술

미술은 정치적이다. 정치는 경제와 밀접한 관계를 맺고, 경제는 사회적 계급제도를 만든다. 예술은 권력에 최대한 아첨하고 그 곁에 붙어서 최대한의 사치와 호화를 생산, 재생산하면서 인류 역사와 문맥을 같이하고 있다. 예술의 고귀함과 품격은 상류층의 사치와 허욕을 더 자극시키고, 상류층의 예술에 대한 경제적인 후원은 예술을 권력화시켰다. 오늘날은 경제가 권력이 되었으며 예술은 경제에 빌붙어 있는 정도를 넘어서 오히려 경제를 리드하고 있다. 서양 미술사의 내면을 들여다보면 미술과 미술가의 위상과 역할 그리고 미술양식의 변화가 경제, 권력의 변화, 이동과 밀접한 관련이 있음을 알 수 있다.

19세기 프랑스는 격동의 에너지로 폭발하는 혼란과 전복 그리고 발전의 시기였다. 1789~1799년 동안 걸쳐 일어난 프랑스의 시민 대혁명은 노동자 계층이 사회의 주역이 되기 위해 왕과 왕비를 단두대의 이슬로 사라지게 했다. 자유, 평등, 민주주의를 향한 시민들의 열망은 공화주의 정치로 대변되지만 그것 역시 공포 정치가 되기도 했다. 자유, 평등, 박애를 향한 역사적인 투쟁은 피를 요구했고, 수많은 사람들이 흘린 피는 사회의 전 분야에 변화를 가져오면서 역사는 새로운 시대를 향해 달려갔다. 근대 사회를 결정짓는 대혁명은 프랑스의 사회 전반, 즉 정치, 경제, 문화, 예술, 사회제도 등의 엄청난 변화를 가져왔다. 1789년 대혁명은 법률과 정치의 개혁을 가져왔고 1848년 2월 혁명은 산업의 큰 변화를 초래했다. 정치적인 혁명 이후 부르주아 사회의 발달에 의해 미학과 문학의 혁명적인 변혁이 뒤따랐다. 혁명 이후 사회의 전반적인 변화만큼 미술에도 큰 변혁이 요구되었고, 국가적인 미술 활동의 가장 큰 제도체제였던 살롱에서 획기적인 변화가 일어나게 되었다. 혁명은 예술의 모든 전통을 뒤집었으며 새로운 체제를 탄생시켰다. 미술계의 가장 큰 권위였던 살롱의 전시기획, 심사 방법에서의 변화는 물론이고 살롱이 선호하던 미술의

주제, 기법, 명화의 가치를 판단하는 기준에서조차 변화가 일어나게 되었다.

1789년 대혁명이 일어나기까지 국가가 관리하는 미술의 중심체로서 미술과 미술가의 활동을 통제하고 관리하는 절대적인 기구는 '왕립 회화 조각 아카데미'였다. 아카데미는 국가가 관리하는 공모전 형식의 전시회인 '살롱'을 관할했으며 아카데미 회원만이 살롱에 참여할 수 있었다. 아카데미 회원은 국가에서 봉급과 작업실을 받았고, 그들을 위한 정부 후원회도 있었다. 아카데미 회원만이 국가의 주문을 의뢰받을 수 있었으며 아카데미 회원이 아니면 아무리 재능 있는 미술가라도 작품을 전시할 기회조차 갖기 어려웠다. 그 대신 그들은 국가의 후원 아래 아카데미가 주도하는 살롱 전 이외의 전시에 참여하는 것이 금지되었다.

살롱은 관전으로서 엄격한 심사제도와 전통에 얽매어 있었지만 살롱의 전 역사를 살펴보면 시대의 변화와 현대 미술사로 옮겨 가는 미술의 변화와 발전을 반영하고 있다. 1664년에 루이 14세는 '왕립 회화 조각 아카데미(Académie Royal de Peinture et de Sculpture)'를 설립하였는데, 그 안에 미술학교와 전시회가 조직되었다. 그것이 오늘날 미술학교(Ecole des Beaux-Arts)와 살롱의 전신이다. 당시 수상이던 콜베르(Jean-Baptiste Colbert, 1619~1683)는 프랑스 문화생활의 모든 양상을 국가적 차원에서 통제하고 중앙 집중화할 필요성이 있다고 판단하여 아카데미 회원에게 의무적으로 대중을 위해 작품을 전시하도록 했다. 이것이 살롱의 직접적인 시발점이다. 이 전시는 1725년부터 루브르와 살롱 카레(Salon Carée)의 그랑 갈르리(Grand Galerie)에서 전시하게 되면서 본격적인 관전으로 발돋움하였다. 그 이후 장소의 이름을 따서 이 전시를 살롱이라 부르게 되었다.

살롱은 오늘날 겨우 명맥을 유지하고 있는 정도로 그 세력이 너무나 약화되었지만, 19세기 말까지 가장 권위적이었으며 미술계에서 강력한 영향력을 행사하였다. 19세기에 살롱은 정부, 미술가, 시민을 연결시켜 주는 중요한 기관이었다. 살롱은 미술가들이 정부의 주문을 받고 고객을 만날 수 있는 기회를 제공하였다. 살롱이 열리면 파리의 지식층 대부분이 전시

장을 방문하였고, 살롱은 토론의 가장 중요한 주제가 되었다. 발자크(Honoré de Balzac, 1799~1850), 에밀 졸라(Emile Zola, 1840~1902) 등의 문학 작품에서 살롱이 거론될 만큼 대중적이었으며 파리 시민의 생활과 밀접하게 연결되어 있었다. 에밀 졸라의 소설 『목로주점 *L'Assommoir*』을 보면 가난한 세탁부인 여자 주인공과 양철공인 그의 남편이 결혼식 날 미술관 관람을 계획한다. 이러한 예를 통해 그 당시 미술관 관람이 중하위층의 사람들에게까지 일반화되었음을 짐작할 수 있다.

진실로 19세기는 대중이 미술에 열광했던 시대였다.[18] 이같이 시대를 지배하는 강력한 힘은 다른 조형예술에서 찾아보기 힘든 것이었다. 1830년대부터 언론 역시 살롱에 지대한 관심을 가졌고 잡지, 신문 등에서 앞다투어 살롱에 대한 평을 다룸으로써 미술 비평의 발전을 가져왔다. 에밀 졸라, 샤를르 보들레르(Charles Baudelaire, 1821~1867), 알렉상드르 뒤마(Alexandre Dumas, 1802~1870) 등이 새로운 회화를 탐구한 젊고 개혁적인 미술가를 옹호하는 비평과 발언 등을 통해 현대 미술 발전에 크게 기여했다.

19세기 근대 미술의 탄생과 살롱의 변화, 그리고 화상(畵像)의 등장은 시민계급의 부상과 깊숙이 관련되어 있다. 근대 사회가 성립되면서 신분 계급제도는 미술에 엄청난 변화를 가져왔다. 귀족층의 역할이 혁명 이후 부르주아(Bourgeois)라 불리는 신흥 부유층의 개인 수집가에게 넘어갔다. 그동안 혈통을 통해 신분과 부가 계승되었지만 산업혁명으로 공업과 상업을 통해 부를 축적하게 된 새로운 부유층이 생겨나게 되었다. 새로운 부유층, 즉 부르주아는 사회의 경제 주도권을 장악하면서 경제활동의 주체로서 등장하였다. 그들은 부로써 귀족을 조롱하기도 했지만 한편으로는 그들에게 은근히 열등감을 느끼면서 귀족들의 지적교양과 생활방식 등을 능가하고 싶어 하기도 했다. 당연히 그들은 미술품 구매의 가장 강력한

18) 이 당시 살롱의 대중적 인기는 대단했다. 1846년 살롱전에 120만 명이 입장하였다고 한다. 당시 파리 인구가 100만명이었다는 것을 감안하면 과장된 숫자일 수 있지만 살롱에 대한 대중의 열기를 충분히 짐작하게 해 준다. 1875년 살롱전에 49만 6천 명이 입장하였고, 1876년에는 51만 9천 명. 1872년에 입장료가 무료인 날 하루 동안에 2만 명이 입장하였다고 한다.

주체로서 등장하게 된다. 프랑스에서 미술은 일종의 교육이었으며 전시는 미술관, 도서관, 대학, 교회처럼 자유롭고 비영리적인 것으로 여겨졌다. 혁명 이전에 아카데미 회원은 상업성을 거부하였고 팔기 위한 그림은 전시하지 않았다. 그들은 국가로부터 작업실 운영과 생활비가 충분히 충당될 만큼 연금을 받으며 작업에 전념할 수 있었기 때문에 작품을 판매할 이유도 없었다. 살롱의 작품은 어디까지나 보여주기 위한 것이었다. 그들은 장인이 아니라 미술가라는 자부심을 가지고 있었다. 그러나 혁명 이후에 정부는 특혜성의 생활 후원비를 줄였고 미술가들은 생계를 유지하기 위해 그림을 팔 수밖에 없었다. 다시 말해 사회 구조가 자본주의 체제로 바뀌면서 미술가는 미술시장에 뛰어들어 작품을 고객에게 팔아 생계를 해결해야 하는 새로운 국면을 맞이하게 된 것이다. 작품을 팔기 시작하게 된 미술가들은 미술작품의 경제 가치를 인식하면서 창작의 자유를 요구하게 되었고 자연히 정부의 구속에서 벗어나게 되었다.

혁명은 귀족적인 취향의 쇠퇴를 가져왔다. 귀족층의 전유물이었던 미술이 대중에게 개방되고 대중은 진실로 미술에 열광했다. 시민대혁명으로 황실이 무너지고 시민계급이 대두되면서 왕실 컬렉션의 명품이 대중에게 공개되었다. 오늘날에는 누구라도 미술관에 가서 명화와 걸작들을 감상할 수 있지만 역사적으로 따져 보면 미술과 대중이 만나는 미술관 개념이 생성된 것은 겨우 200년 정도밖에 되지 않았다. 누구라도 쉽게 찾을 수 있는 미술관이라는 개념은 <백과전서>와 마찬가지로 지식의 확대와 보급을 지향하고자 계몽주의의 산물이다.[19] 오늘날 파리의 여행객 대부분이 방문하는 유명한 루브르 미술관이 지금과 같은 형태로 실현된 것은 시민대혁명 이후의 일이다.

근대 미술을 특징짓는 주요한 요소 중 하나는 미술판매 제도, 즉 화상이 본격적으로 등장하고 화랑의 시스템이 정착된다는 것이다. 살롱은 미술가들이 그림을 대중에게 보여주고 팔 수 있는 최상의 기회를 제공하는

19) 다카시나 슈지, 『예술과 패트런』, 신미원 옮김, 눌와, 2003, p. 130.

장소였고 그들은 살롱에 입상하기 위해 최선을 다하고자 하였다. 구매자들은 당연히 작품의 가치를 따지지 않을 수 없었고, 작품의 질적 가치를 작가의 명성이나 유명세와 동일시하였다. 그들은 살롱에서 입상한, 즉 작품성을 인정받는 그림을 사고 싶어 했다. 살롱에서 입상하면 미술가로서 지위가 견고해지는 동시에 작품을 팔 수 있는 기회를 갖게 되는 것이다. 그러므로 살롱은 '미술가의 권능'과 '대중의 승인'이라는 의미를 갖게 되었다.[20] '대중의 승인'의 중요성은 마네를 아방가르드 미술의 젊은 리더로 떠오르게 만든 1863년 '낙선자 살롱(Salon des Refusés)'[21]에서 알 수 있다.

'낙선자 살롱(낙선자 전람회)'은 살롱에 출품했다가 낙선한 사람들이 함께 모여 가진 전시를 뜻한다. 낙선자 살롱은 마네를 비롯해 살롱에서 낙선한 4,000여 명의 사람들이 대중에게 직접 심사받겠다고 전시를 개최해 줄 것을 나폴레옹 3세에게 강력히 요구하여 이루어진 전시이다. 그러므로 낙선자 살롱은 곧 대중이 심사위원이 된 전시인 것이다. 낙선자 살롱은 그 당시 살롱 운영에 있어 부수적으로 생겨난 현상에 불과하지만 오늘날 그것은 근대 미술의 기점으로 여겨지고 있다. 또한 미술에만 국한되는 것이 아니라 근대 사회의 성립, 시민계급의 대두를 총괄적으로 의미하는 획기적인 사건이라 할 수 있다. 그동안 살롱에 출품하는 미술가도, 살롱을 관람하는 대중들도 언제나 살롱의 규칙과 규범에 순종해 왔다. 감히 살롱의 권위에 반발하거나 도전할 생각은 엄두도 내지 못했다. 그런데 1863년 살롱에 출품한 미술가들은 살롱의 심사가 지나치게 심사위원들의 편협한 취향에 치중되었다고 거세게 항의하면서 심사의 결과를 받아들일 수 없다고 반발했다. 그들은 관람자들에게 심사를 맡기겠다고 나폴레옹 3세에게 강력하게 요청하여 결국 낙선자 살롱이 개최된 것이다.

낙선자 살롱의 가장 큰 의미는 작품에 대한 판단이 특정 심사위원이

20) Gérard Monnier, *Des Beaux-Arts aux Arts Plastiques*, Paris: La Manufacture, p. 103.

21) '낙선자 살롱'은 일반적으로 '낙선자 전람회'로 번역되고 있다. 그러나 여기에서는 '살롱'과 대비되는 의미에서 '살롱'을 '전람회'로 번역하지 않고 '낙선자 살롱'으로 부르고자 한다.

아니라 대중, 관람자에게 주어진다는 것이다. 일부 보수적인 비평가들조차도 심사 제도에 문제가 있음을 시인하였다. 이 같은 인식이 행동으로 드러난 것이 낙선자 살롱의 추진이었다. 1863년 살롱전 개막에 앞서 살롱 개혁을 충고하는 소책자를 출간한 비평가 앙트완 에텍스(Antoine Etex, 1808~1888)는 궁극적으로 대중이 살롱의 주권을 가져야 한다고 주장했다. 그의 주장은 논쟁을 불러일으켰다. 1863년에 쥘 데누와이에(Jules Desnoyers, 1800~1887)는 이미 살롱의 입상과 낙선에 대해 '명백한 이유 없이 받아들여지고 거부된 작품'이라고 지적했고, 1864년에 쥘 클라르티(Jules Arsène Arnaud Claretie, 1840~1913)는 "사람들이 공식적인 전시장에서 만나는 모든 장르의 회화를 낙선자 살롱에서 만날 것이다"고 하면서 입상자와 낙선자의 작품 질이 대등하다고 생각했다.[22]

낙선자 살롱이 젊은 미술가의 실험과 아카데미의 전통을 결합시키려는 정부의 시도처럼 보이지만 한편으로 낙선자 살롱의 승인은 정부가 공식적으로 아카데미의 권위를 축소시키는 것으로 받아들여지기도 했다. 낙선자 살롱이 개최되었다는 것은 자유롭게 표현할 수 있는 미술가의 권리를 공식적으로 인가했음을 의미한다. 낙선자 살롱은 새로운 회화적 실험을 인정하는 장소로 부각되면서 현대 미술의 태동과 발전에 결정적인 역할을 하였다. 전통적인 데 익숙한 사람들은 낙선자 살롱에 출품된 작품을 비웃거나 분노를 표한 반면 개혁적인 성향을 지지한 사람들은 낙선자 살롱을 관습에 대항하는 의지의 발현으로 보았다. 새로움을 갈망한 젊은 미술가들은 낙선자 살롱을 통해 독창적인 실험을 받아들이는 대중을 발견하고 용기를 얻을 수 있었다. 이것이 무엇보다 값진 소득이었다.

1863년에 처음으로 개최된 낙선자 살롱에서 가장 화제가 된 것은 <풀밭 위의 점심식사>였다. 이 그림은 전통으로부터의 이탈을 선언하는 근대 미술의 출발점으로 간주되는 작품이다. 전통 미술과 근대 미술의 차이

22) Geneviéve Lacambre, "Les Institutions du Second Empire et le Salon des Refusés", *In Francis Haskell, ed. Salon, Gallerie, Musei eloro Infuenza Sullo Sviluppodell, Arts*, 1981, p. 163.

가 무엇일까. <풀밭 위의 점심식사>의 누드 여인은 전통적인 누드화의 요정이나 비너스와 달리 얼굴을 관람자를 향해 돌리며 바라보고 있으며 그녀의 살결은 맥박이 뛰고 피가 흐르고 있을 것 같은 실제의 사람이다. 당시 전통적인 회화에서 누드는 감미롭고 아름답기는 하지만 살아 있는 실제 사람이 아니라 꿈속의 요정, 여신을 표현한 것이다(그림 29). 환상과 실재는 다르다. 마네는 직접 눈으로 보고 경험한 실재 그 자체를 보여주고 싶었던 것이다. 마네가 보여준 근대 미술의 특징은 바로 이 같은 사실성이다. 무엇보다 중요한 것은 마네가 솔직히 드러내고 있는 붓 터치와 물감, 그리고 캔버스의 평면성이다. <풀밭 위의 점심식사>의 화면 전경의 누드 여인과 두 남자 그리고 화면 후경의 강에서 목욕하는 여인이 깊숙한 거리감을 가져야 되는데 너무 가깝게 붙어 있어 어색하기 짝이 없다. 마네는 르네상스 시대부터 발달되어 온 원근법을 제대로 몰랐을까? 아니면 잘 알고 있었는데 의도적으로 무시한 것일까? 대부분의 미술사가들은 후자를 정답으로 생각하고 있다. 마네는 원근법을 무시하고 캔버스의 표면을 솔직하게 보여주기를 원했다. 캔버스의 표면은 평평하다.

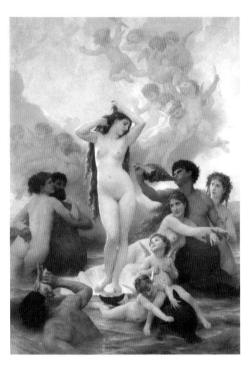

〈그림 29〉 윌리엄 부그로, 비너스의 탄생, 1879

르네상스 시대의 원근법은 깊숙한 거리감을 보여주면서 자연의 풍경을 실감나게 표현 하지만 캔버스의 표면이 평평하다는 것을 잊게 해 준다. 마네는 이런 거짓된 환영이 불필요하다고 생각하였다. 그림은 어차피 물감으로 뒤덮인 평면이니까. 또한 마네는 전통적으로 붓 터치를 전혀 보여주지 않는 윤기 나고 매끄러운 표면처리를 거부하고 활달한 붓 터치를 생생히 보여주고 있다. 물론 이 같은 평면성, 생생하고 밝은 색채효과, 거친 붓 터치가 그 당시 마네만 시도한 기법은 아니었다. 아카데미의 전통주의자들이 깨끗하게 마무리 짓는 기법을 보여준 반면 개혁주의자들은

붓 터치의 생생한 효과를 보여주었다. 즉 스케치가 일종의 미학으로서 발전할 수 있다는 가능성을 확신시켜 주었고 이는 인상주의의 태동으로 이어졌다. 젊은 개혁주의자들은 회화에 있어 중요한 것은 이야기 중심의 주제가 아니라 색채와 형태의 조화와 구성이 주는 묘미라고 생각했다. 이것이 모더니즘 미술의 담론이 되는 형식주의의 시작이다.

살롱은 변화의 물결과 대립하기도 하고 때로는 그 물결과 타협하면서 미술사의 중심축으로 자리 잡았다. 모더니즘 미술 운동은 살롱 전시 체제의 모순에 도전하고 극복하려고 하는 변화로부터 시작되었다고 할 수 있다. 근대 미술의 개척자들은 살롱과 마찰하고 대립하면서 수백 년 동안 지속되어온 전통적인 미술을 전복시키는 획기적인 변화를 시도하였다. 살롱을 통해 현대 미술이 전개되는 모든 과정, 즉 들라크루와(Eugène Delacroix, 1799~1863), 쿠르베, 마네, 바르비종화파(Ecole de Barbizon)에서 인상주의까지 미술사의 흐름을 전체적으로 조망해 볼 수 있다. 즉 살롱과의 마찰과 대립 속에서 현대 미술이 싹텄다고 할 수 있다. 그런 의미에서 우리는 살롱을 거론하지 않고서는 1855년 쿠르베의 사실주의 선언, 1874년의 인상주의 첫 전시회, 1884년의 살롱 앙데팡당(Salon Indépendant) 등 현대 미술을 예고하는 사건의 본질을 이해할 수 없다. 살롱은 20세기 미술이 대두되기까지 프랑스 미술사 흐름의 모든 과정을 대변하고 있다.

2) 사실주의 풍경화의 대두

살롱은 관전으로서 엄격한 심사제도와 전통에 얽매여 있었지만 살롱의 전 역사를 살펴보면 시대의 변화와 현대 미술사로 옮겨 가는 미술의 변화와 발전을 반영하고 있다. 살롱이 가장 중요하게 여긴 주제는 역사화를 중심으로 종교, 신화, 전설이나 누드였다(그림 30). 그러므로 모든 화가의 희망은 정부로부터 인정받는 역사화가가 되는 것이었다. 앵그르(Jean

〈그림 30〉 앵그르, 루이13세의 서약, 1824

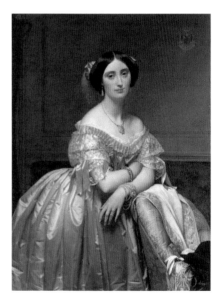

〈그림 31〉 앵그르, 드 브로그리 왕자비의
초상, 1853년경

Auguste Dominique Ingres, 1780～1867)가 초상화를 무척 잘 그렸음에도 역사화가로서 인정받기를 희망했던 일화가 있다(그림 31). 누군가가 앵그르의 집 앞에서, "여기가 초상화가 앵그르의 집입니까?"라고 묻자 앵그르가 화가 나서 그의 면전에서 문을 쾅 닫았다고 한다.23) 이처럼 미술가들은 아카데미가 지향하는 조형원칙과 이론을 따르면서 고대 역사, 신화, 알레고리를 재현하여 명성을 쌓기를 원했다.

혁명 이후에 비록 살롱이 아카데미의 통제에서 벗어나려 했을지라도 역사화를 가장 품격 있는 미술 장르로 여긴 것은 변함이 없었다. 역사화는 시대의 지성, 종교, 정치와 연결되어 있고 정부와 교회의 강력한 힘, 권위를 대중에게 보여주는 최상의 수단이 되기도 했다. 그러나 점점 정부의 후원이 줄고 생계를 위협받자 화가들은 자신들의 작품을 구매해 줄 개인 수집가의 취향과 선호에 맞추고자 했다. 자본주의의 발달로 작품을 사는 고객이 정부, 귀족, 왕실 등에서 신흥 부유층으로 바뀌게 되었고 정부가 역사화를 옹호했음에도 불구하고 개인 수집가는 풍경화, 풍속화를 선호하였다. 작품 구매가 활발해짐에 따라 미술작품은 상품이 되었고 결국 살롱은 그림을 판매하는 최상의 장소가 되었다. 그 결과 자연히 아카데미가 장려했던 역사화 대신에 개인 수집가가 좋아하는 풍경화, 풍속화 등이 살롱의 주도 세력으로 부상하게 된다. 이것은 미술의

23) Patrica Mainardi, *The End of the Salon*, Cambridge University Press, 1993, p. 12.

변화가 단독으로 이루어진 것이 아니라 사회, 정치, 경제, 과학, 인문학 등의 시대적 변화와 함께 전개, 발전되어 왔다는 것을 의미한다.

　풍경화, 풍속화, 정물화는 미술가들이 기법이나 주제적인 면에서 훨씬 자유롭게 창작할 수 있는 분야였다. 또한 작품이 판매되는 것은 작품이 완성된 후의 문제였고 일단 미술가들은 누군가의 후원이나 요구에 의해서가 아니라 자유롭게 자신이 원하는 대로 자연으로 나가 그림을 그렸다. 미술이 아카데미의 규범과 원칙, 독단에서 벗어나 자유롭게 미술가들의 창작의 권리와 의지를 존중하는 분위기는 정치적으로 자유로웠던 제2제정기 시대였다. 물론 이 같은 현상이 제2제정기에 갑자기 나타난 것은 아니었다. 제리코(Théodore Géricault, 1791～1824)의 <메두사의 뗏목 *The Raft of Medusa*>(1818~1819, 그림 32), 들라크루아의 <키오스섬의 학살 *The Massacre at Chios*>(1824, 그림 33) 등이 살롱에서 물의를 일으킨 다음 낭만주의는 고전주의와 대립하면서 회화의 조형원칙과 개념을 풍요롭게 하는 새로운 회화로 부각되었다. 낭만주의의 드라마틱한 주제, 깊은 인상을 주는 감동적인 형태와 보색을 대비시키는 채색법 등 혁신적인 실험과 전위적인 태도는 1830년대부터 파리 근교 바르비종 마을에 정착하여 사실주의 풍경화를 탐구한 바르비종파 화가들에 의해 본격적으로 탐구되었다. 대표화가는 루소, 도비니(Charles François Daubigny, 1817～1878), 코로(Jean-Baptiste Camille Corot, 1796～1875), 밀레(Jean-François Millet, 1814～1875) 등이다.

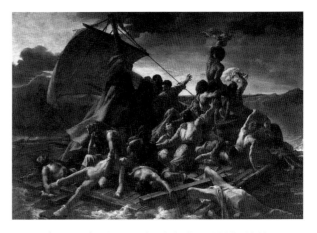
〈그림 32〉 제리코, 메두사의 뗏목, 1818~1819

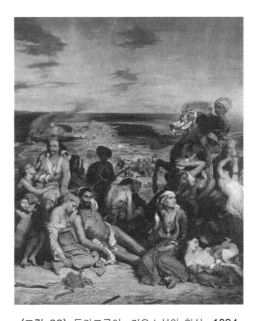
〈그림 33〉 들라크루아, 키오스섬의 학살, 1824

미술가들이 역사화를 그리면서 풍요로운 상상력을 충분히 발휘하였다면, 실제 풍경의 포착은 화가의 시각적 경험을 드러내는 것이라 하겠다. 사실주의 풍경화는 새로움을 갈망하는 개혁주의자에 의해 강력하게 추진되었다. 사실주의 풍경화가 유행하게 된 원인으로서 첫 번째는 대중들의 수요였고, 또 하나는 미술교육의 개혁에서 찾아볼 수 있다. 1863년에 에콜 데 보자르(L'Ecole des Beaux‒Arts)의 교육 방법에 개혁이 일어나게 된다. 1864년에 메리메(Prosper Mérimée, 1803~1870)가 "에콜 데 보자르가 재정립되고 아카데미가 없어진다"[24]고 글을 쓸 정도로 대대적인 개혁이 단행되었다. 학교에서 도제식 수업을 하는 것이 아니라 여러 미술가의 아틀리에에서 수업을 진행하는 '아틀리에 교육기관(L'institution des ateliers)'이 만들어졌다. 특히 지방 학교에서 사생을 중요시하는 교수법이 유행하였고 지방 작가에 의해 사실주의 풍경이 탐구되었다.

쿠르베는 오르낭의 콜레즈(Collége d'Ornans)에서 그로(Antoine Gros, 1771~1835)의 제자 보드‒보비(Auguste Baud‒Bovy, 1848~1899)에게 자연을 직접 관찰해서 그림을 그리는, 즉 사생하는 방법을 배웠다. 이것은 훗날 쿠르베가 사실주의를 태동시키는 기반이 되었다. 프랑스 북부에 위치한 조그만 어촌인 르아브르(Le Havre)에서 부댕(Eugène Boudin, 1824~1898)에게 그림을 배운 모네(Claude Monet, 1840~1926)가 대기의 변화를 좇는 인상주의를 정립하는 데 크게 기여한 것은 이미 알려진 이야기이다. 모네 회화의 새로움에 주목한 에밀 졸라는 시각적 경험을 중시하며 사실주의를 탐구하기 위해 아틀리에 작업에서 벗어나고자 하는 미술가들을 '행동주의자(actualistes)'라고 명명했다.[25]

아카데미적인 재현 기법에서 벗어난 풍경 화가들은 쿠르베가 가장 먼저 시도한 팔레트 나이프의 거친 터치를 사용하는 것조차 서슴지 않았다 (그림 34). 당시 팔레트 나이프는 쿠르베의 상징적 도구로 인식되었다. 바르비종 화가들이 보여준 사실주의 풍경화는 쿠르베의 전투적인 리얼리즘

24) 위의 책. p. 63.
25) 위의 책. p. 116.

과는 분명히 다르다. 코로의 꿈같은 풍경은 시적인 특성을 반영하고, 루소는 인간 감정을 자연의 언어로 말하는 듯하다(그림 35, 36). 보들레르는 1845년 살롱에 전시된 코로의 생생한 붓 터치의 생명력에 감탄하였다. 당시 매끄럽고 윤이 나는 채색 기법에 익숙해 있었던 대중과 비평계는 코로의 붓 터치를 보고 그릴 줄도 모르는 미숙한 화가라고 혹평했다. 반면에 보들레르는 "천재의 작품에 무지한 사람들이여! …붓 터치, '제작하는 것'과 '마무리 짓는 것' 사이에는 큰 차이가 있다. '제작하는 것'은 '마무리 짓는 것'을 의미하지 않는다. 매우 잘 마무리되었다고 해서 잘 제작된 것이라고 할 수 없다. …… 코로는 이전보다 더 훌륭했다"고 옹호했다.[26] 보들레르를 비롯해서 당시 비평가들은 1859년 살롱에서 역사화의 쇠퇴와 풍경, 풍속화의 승리를 분명히 목격할 수 있었다. 역사화가 쇠퇴하였다는 것은 양적으로 줄었다는 것을 의미하지 않는다. 쇠퇴의 기미, 추락하고 있는 듯한 분위기가 감지되고 있었다는 것을 의미할 뿐이다. 살롱에는 여전히 많은 역사화가 출품되었고, 여전히 전통주의자들과 아카데미의 영향력이 지배적이었다. 그러나 개혁을 갈망하는 변화의 물결이 들어오는 것은 막지 못했다. 비평계는 양식의 고갈과 모방의 차원에서

〈그림 34〉 쿠르베, 떡갈나무, 1864

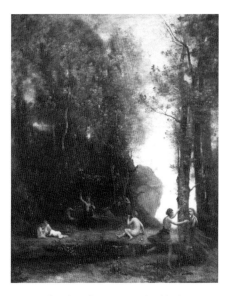

〈그림 35〉 코로, 목가, 1859

〈그림 36〉 루소, 풍경, 19세기 중엽경

26) 위의 책, p. 110.

벗어나지 못하는 역사화에 문제의식을 느꼈으며 특히 일부 젊은 작가들의 고대 양식을 모방한, 즉 네오그리스 양식은 환멸을 불러일으키기조차 했다. 반면 자연의 빛, 공기를 느끼게 하는 생명감 넘치는 사실주의 풍경을 그린 코로, 루소, 도비니 등과 종교화와 같이 숙연하고 잔잔한 감동을 설득력 있게 보여준 밀레는 새로움을 갈망하는 사람들에게 호평을 받았다. 코로, 루소, 밀레, 도비니 등의 크고 빠른 붓 터치는 인상주의 미학으로 곧바로 연결된다. 피사로(Camille Pissarro, 1830~1903)는 코로의 제자였고, 또한 도비니의 영향을 받았다. 그는 도비니의 기법으로 <마르느 강가의 세네비에르 *Chennevières au bord de la Marne*> (1864~1865, 그림 37)를 그려 1865년 살롱에서 입상하여 인상주의의 대표화가가 될 수 있는 기틀을 마련하였다. 피사로는 1866년부터 곱게 그리는 방법을 버리고 쿠

〈그림 37〉 피사로, 마르니 강가의 세네비에르, **1864~1865**

르베처럼 팔레트 나이프를 사용하여 거친 에너지를 보여주기 시작했다. 쿠르베가 여러 색채를 한 덩어리로 섞기 위해서 나이프를 사용한 반면에 피사로는 세잔느처럼 단순한 색채의 사각형 터치를 위해 나이프를 썼다. 에밀 졸라는 피사로를 풍경화의 대가로 인정했고, 보들레르는 피사로의 풍경화를 현대 생활의 시라고 격찬했다.[27]

　　일부 비평가는 새로운 회화를 추구하는 젊은 미술가들에게서 프랑스 고유의 정체성을 발견하고자 하였다. 테오필 토레(Théophil Thoré, 1807~1869)는 1864년 살롱에 관한 글에서 다음과 같은 견해를 밝혔다.

　　…… 우리는 더 이상 고대 그리스, 이탈리아 르네상스, 피디아스 혹은 라파엘로와
　　같은 개념, 풍습, 영감을 갖지 않는다. 고대 그리스, 이탈리아 르네상스, 피디아스,
　　라파엘로는 현대 미술가를 판단하기 위한 기준이 아니다. 이것은 19세기 사람들

27) Gary Tinterow, "Le Paysage Réaliste", *Impressionnisme－Les Origines 1859－1869*, Paris: la Réunion des Musée Nationaux, 1994, p. 92.

에게는 적절한 것이 아니다. 일반적으로 프랑스 비평가는 현재의 시간에, 자신의
나라에 있는 것 같지 않다. 그들은 옛날 그리스나 이탈리아에 속하는 이상과 양식
을 찬양한다. ……28)

실제 존재하는 프랑스 풍경을 묘사하는 사실적 풍경화는 당대 프랑스
미술의 정체성을 찾는 작업이기도 했다. 풍경화란 풍경에서 받은 영감을
관람자의 영혼에 전달하는 것이라는 보들레르의 말처럼 사실주의 풍경화
는 감정이입이 가능하다.29) 역사화, 종교화와 달리 풍경 자체에 접근해서
느끼는 감정과 시각적 경험을 화폭에 담는다는 것은 회화의 새로운 방향
을 제시하는 것이다.

3) 역사화와 누드화의 변화

새로운 회화를 시도했지만 전통에 대한 존경을 변함없이 가지고 있었
던 마네와 드가 등에 의해 역사화는 새로운 모습으로 태어났다. 당시 살
롱의 심사위원으로 막대한 영향력을 행사했던 수구적인 전통주의자 제롬
(Jean‑Léon Gérôme, 1824~1904)은 역사화에 대한 견해 차이로 개혁적
인 신진 작가들과 대립했다. 제롬은 마네와 드가의 역사화도 못마땅하게
생각했지만 대부분의 젊은 작가가 역사화에 아예 관심이 없다는 것에 분
노했다. 제롬은 살롱이 개혁주의자들에 의해 오염되는 것을 막기 위해 노
력했다. 1869년에 바지유(Frédéric Bazille, 1841~1870)가 아버지에게 보낸
편지에서 제롬과 개혁주의자들의 대립과 갈등을 간단하지만 명료하게 설
명하고 있다.

28) 위의 책, p. 56.
29) 보들레르는 1859년 살롱에 출품된 사실주의적인 풍경화를 보고, "풍경은 화가가 받은 고유의 감정을
관람자의 영혼에 전달하는 것이다"라고 언급하였다. 위의 책, p. 58.

나를 즐겁게 만드는 것은 우리와 대립하는 진실한 증오가 있다는 것이다.
모든 나쁜 것을 만드는 사람은 제롬이다. 그는 …… 우리의 회화를 방해하기 위
한 모든 임무가 자신에게 있다고 믿는 것 같다.[30]

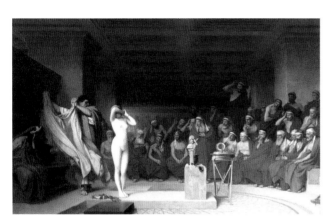

〈그림 38〉 장 레옹 제롬, 배심원 앞의 프리네, 1861

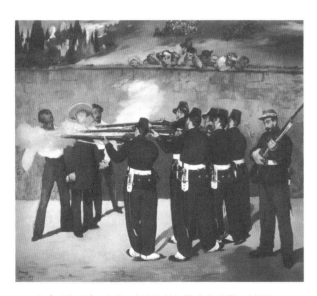

〈그림 39〉 마네, 막시밀리안 황제의 처형, 1867

제롬과 마네, 바지유 등은 당대를 살았지만 그들의 작품을 비교해 보면 얼마나 다른 가치관과 사고를 가지고 있었는지 충분히 알 수 있다(그림 38, 39). 마네와 드가는 역사화에 관심을 갖고 있었지만 마네, 피사로, 시슬리(Alfred Sisley, 1839~1899)는 역사화를 진부한 관습으로 치부했다. 미술사의 흐름은 역사화를 관심권 밖으로 밀어내었다. 드가는 <중세 전쟁 장면 *Scene of War in the Middle Ages*>이 1865년 살롱에서 입상했지만 이미 역사화가 더 이상 관심을 모을 수 없다는 것을 깨닫고 역사화 대신에 초상화나 현대생활을 주제로 그린 풍속화를 살롱에 출품하기로 결심하였다. 마네는 드가보다 더 고집이 셌다. <풀밭 위의 점심식사>라는 혁신적인 회화로 신선한 충격을 던졌음에도 불구하고 그 이후에 여전히 종교화를 그렸다. 그러나 졸라가 마네의 1864년 작 <그리스도 무덤에 있는 천사들 *Les Angels au tombeau de Christ*>(그림 40)을 보고, "나에게 이것은 신선함과 몽롱함, 빛으로 가득 찬 시체이다"[31]라고 말했듯이 그의 종교화는 종교적인 기능

30) Henri Loyette, "La Peinture d'Histoire", *Impressionnisme–Les Origines 1859~1869*, Paris: Editions de la Réunion des Musées Nationaux, p. 30.

이상의 새로운 회화의 의미를 담고 있었다. 즉 마네는 역사적이고 종교적인 주제를 가지고 인상주의를 탐구하였다.

1860년대에 오면 역사화의 쇠퇴는 분명해지지만 그 권위가 다 사라진 것은 아니었다. 역사화는 풍경, 풍속화와 결합하는 양상을 보이는데, 이것은 역사화의 소멸을 예고하는 것도 되지만 한편으로는 새로운 별로 떠오르는 젊은 풍경화가가 역사화의 권위를 떨쳐내지 못했다는 의미도 된다. 풍속, 풍경을 역사적 차원으로 보여준 화가는 밀레, 트루와용(Constant Troyon, 1810~1865), 루이 프랑수아(Louis François, 1814~1897) 등이다.

밀레는 특히 농촌의 진솔한 모습을 종교적이라 할 만큼 숭고하게 표현하였다. 그는 농부의 진솔한 일상생활 안에 역사의 서사시적인 장엄함을 부드러운 화풍으로 표현하여 잔잔한 감동을 주고 있다. 예를 들어 1857년 살롱에 입상한 밀레의 <이삭 줍는 여인들 *Des Glaneuses*>(그림 41)은 가난한 농촌 여인의 일상생활을 종교화처럼 고요하게 숙연한 분위기로 전달하고 있다. 당시 이 작품을 조롱하는 의미로 어느 비평가가 '빈곤상태의 삼미신'이라 하였는데, 이 조롱은 밀레의 작품을 정확히 파악한 것이었다. 밀레의 <만종 *L'Angélus*>(1857~1859, 그림 42)에서 저 멀리 교회의 종소리를 듣고 조용히 하루의 감사기도를 드리는 가난한 농부의 부부 모습은 예수와 마리

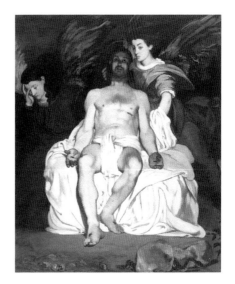

〈그림 40〉 마네, 그리스도 무덤에 있는 천사들, 1864

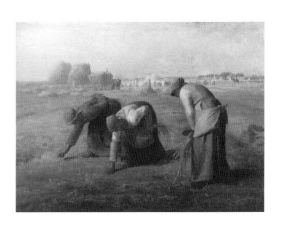

〈그림 41〉 밀레, 이삭 줍는 여인들, 1857

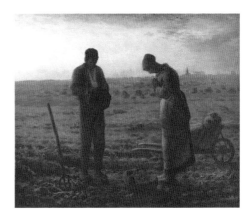

〈그림 42〉 밀레, 만종, 1857~1859

31) 위의 책, p. 52.

아가 등장하는 종교화 이상의 깊은 감동을 준다. 이처럼 역사화는 완전히 죽은 것이 아니라 다른 범주에 침식되어 나타났다.

마네의 <풀밭 위의 점심식사>의 생기 넘치는 누드를 낙선시킨 1863년의 살롱은 마네처럼 실제 여자를 그린 것 같은 사실주의 누드와 요정이나 비너스를 묘사하는 이상주의적인 누드 두 가지 경향으로 대립하는 현상을 보여주었다. 즉 카바넬(Alexandre Cabanel, 1823~1889), 보드리(Paul Baudry, 1828~1886), 아모리-뒤발(Pineux Amaury-Duval, 1808~1885) 자코모티(Félix-Henri Giacomotti, 1828~1909), 슈첸베르그(Louis-Frédéric Schutzenberg)와 같이 유연하며 감미롭고 부드러운 이상미를 보여주는 아카데믹한 표현의 누드와 쿠르베, 마네 등이 보여준 생명감 넘치는 사실적인 누드, 두 가지 경향으로 나뉘었다. 이 같은 경향은 19세기 후반이 될 때까지 지속되었다. 그러나 살롱에서는 마네 같은 아방가르드 신진 작가들의 사실주의 누드를 혐오스럽게 생각했고 전통적인 누드를 여전히 찬양하고 있었다. 따라서 살롱은 이상적인 미의 화신인 카바넬, 보드리, 아모리 뒤발의 세 비너스의 각축장이었다. 대중은 호색적인 감각을 만족시켜 주는 아카데믹한 기법으로 그려진 요정과 같은 누드를 좋아했다. 그들은 꿈의 화신으로서 우윳빛으로 반짝이듯 칠해진 요정 같은 아름다운 누드를 보기를 원했다. 그러나 쿠르베, 마네 등 혁신적인 미술가는 사실주의 풍경화가 자연의 생명력을 보여주었듯이 살아서 맥박 치는 육체를 표현하고자 하였다. 실제 여인을 표현한 누드의 생명력은 화단에 충격을 던졌다. 사실주의 풍경화를 선호한 대중조차도 사실주의 여인 누드를 보는 것을 곤혹스럽게 생각했다. 가장 대표적인 실례로 나폴레옹 3세를 들 수 있다. 나폴레옹 3세는 전통적인 기법으로 그려진 카바넬의 감미로운 <비너스의 탄생>(1863, 그림 43)을 좋아해서 와인을 마시면서 이 그림을 감상했다고

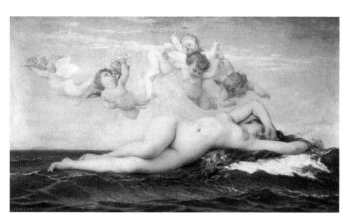

〈그림 43〉 카바넬, 비너스의 탄생, 1863

전해지고 있다. 반면 사실적인 실제 근육질의 여인을 보여준 쿠르베의 <목욕하는 여인 *La Baigneuse*>(그림 44)을 보면서 분노의 채찍을 내리쳤다는 유명한 일화가 있다. 대중도 마찬가지였다. 자연히 1860년대 살롱에서 역사화는 쇠퇴한 반면 누드화는 여전히 대중의 관심을 끌었다. 누드화는 역사화를 대신해서 마지막까지 아카데미 조형 원칙의 전통을 지키는 파수꾼 노릇을 하였다.

<풀밭 위의 점심식사>에서 마네는 누드가 상상 속의 요정이 아니고 작업실의 실제 모델이라는 것을 보여준다. 그녀는 수줍어하지 않고 고개를 들고 당당하게 관람객을 바라보는 고유의 이름을 가진 현실 속 여인이다. 마네의 여인 누드의 당돌함은 1865년 살롱에 출품된 <올랭피아 *Olympia*>(그림 45)로 이어졌다. 사실주의 누드는 비도덕적이라고 비난받았다. 당시 비평가들은 쿠르베의 <앵무새를 들고 있는 여인 *La Femme au Perroquet*>(그림 46)을 물에 빠져 혼절한 것 같다고 혹평하였으며, 마네의 <올랭피아>는 너무나 불결해서 목욕할 필요가 있다고 충고하였다. 부드럽고 감미로운 기법에 의해 그려진 여인 누드에 익숙했던 대중과 비평가는 쿠르베, 마네 등의 근대 화가를 회화의 사디스트로 몰아붙였다. 마네의 누드는 현대 미술로 나아가는 기점이 되는 혁신적인 것이었지만 마네는 <풀밭 위의 점심식사>를 제작할 때 대기의 문제는 생각하지 않았다. 대기의 빛을 포착하는 문제는 모네의 과제였다.

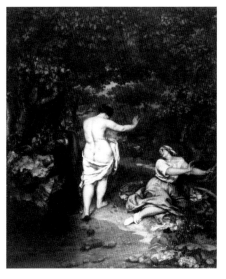

〈그림 44〉 쿠르베, 목욕하는 여인, 1853

〈그림 45〉 마네, 올랭피아, 1865

〈그림 46〉 쿠르베, 앵무새를 들고 있는 여인, 1866

4) 인상주의자 모네의 출현

마네가 <풀밭 위의 점심식사>로 화제를 불러일으키며 전위적인 젊은 화가의 리더로서 유명해져 있을 때 모네는 지방 출신의 이름 없는 화가에 불과했다. 그러나 모네는 마네가 미처 깨닫지 못한 대기 빛의 포착이라는 문제를 진지하게 탐구하였다. 모네가 훗날 "내가 화가가 될 수 있었던 것은 부댕의 덕택이다"[32]라고 회고하였듯이 부댕과 용킨드(Johan Jongkind, 1819~1891)의 영향을 받으며 점점 쿠르베, 마네를 비롯하여 코로, 루소, 트루와용, 도비니 등의 바르비종파와 연결되는 작업을 하게 된다. 그는 르아브르의 미술학교에서 사생수업을 받았고 자연을 관찰하여 빛과 대기의 표현에 일찍부터 관심을 가졌다. 하늘과 구름의 탐구, 대기의 정확한 관찰에 의한 시각적인 즐거움은 모네의 출발점이 되었다. 모네는 1865년 살롱에서 용킨드의 <생트아드레스 해변에서 *Sur la Plage de Sainte Adresse*>의 영향을 반영한 <에브의 간조 *La Pointe de la Hève à Marée Basse*>(그림 47)를 출품하여 첫 입상을 하였다. 1865년 살롱은 마네의 <올랭피아>로 주목되어 있었다. 마네가 자신의 작품 <올랭피아>를 보기 위해 살롱을 방문했을 때 <올랭피아> 옆에 신진 작가의 풍경화가 나란히 걸려 있는 것을 보고 불쾌하게 여겼다고 한다. 더구나 이 풍경화가 누구의 것인가 궁금하여 작가의 이름을 보는 순간, 자신의 이름과 유사한 '모네'라는 것에 더 기분 나빠했다는 일화가 전해지고 있다. 그러나 모네는 마네보다 출발은 늦었지만 대기 빛의 포착이라는 문제를 진지하게 탐구하여 인상주의의 대표적인 화가로서 마네와

〈그림 47〉 모네, 에브의 간조, 1865

32) Henri Loyette, 앞의 책, p. 61.

나란히 미술사에 가장 중요한 화가로 기록되어 있다.

모네는 1866년에 마네의 <풀밭 위의 점심식사>와 동일한 제목의 작품을 그리기 시작했다(그림 48). 이것은 부르주아 계층의 남녀들이 야외에서 피크닉을 즐기는 장면으로 마네의 <풀밭 위의 점심식사>보다 3배 정도 큰 대작이었다. 이 작품에서 인물 하나하나, 사물 하나하나 그리고 풍경까지 모두 햇빛을 받아 반짝거리고 있다. 모네는 섬세하게 직사광, 반사광을 포착하여 빛에 의한 색채와 형태의 변화를 탐구하였다. 모네의 <풀밭 위의 점심식사>가 그 당시 얼마나 혁신적인 것이었는지 비슷한 주제의 바지유의 1867년 살롱 입상작 <가족 모임 *Portrait de la Famille*>(1867,

〈그림 48〉 모네, 풀밭 위의 점심 식사, 1866

〈그림 49〉 바지유, 가족 모임, 1867

그림 49)과 비교하면 분명히 알 수 있다. <가족 모임>은 모네의 <풀밭 위의 점심식사>와 유사하게 집의 테라스에 앉아 있는 가족을 그린 것이다. 바지유가 밝은 색채로 야외에서의 남녀 군상을 보여주고는 있지만 모네의 것과는 달리 전통적인 구성 방법을 보여준다. 바지유는 가족의 모든 구성원들이 화가를 바라보고 있는 전통적인 초상화 기법으로 표현하였고 무엇보다도 풍요로운 대기 빛의 섬세한 변화를 도입하지 못했다. 모네의 <풀밭 위의 점심식사>는 살롱에 출품하기 위해 착수되었지만 사이즈가 너무 커서 완성하기가 힘들었다. 그 당시 모네는 물감을 사기도 벅찰 만큼 생활고에 시달리고 있었고 그는 결국 이 작품을 살롱에 출품하는 것을 포기하고 아내를 모델로 <초록색 옷을 입은 여인>(1866)을 4일 만에

그려 살롱에 출품하여 입상하였다.

모네는 <풀밭 위의 점심식사>에서 탐구한 빛의 포착에 대한 문제를 다시 요약하여 <정원의 여인들 *Femmes au Jardin*>(1867, 그림 50)을 제작

〈그림 50〉 모네, 정원의 여인들, 1867

해서 1867년 살롱에 출품하였다. 모네가 "나는 진정으로 이 그림을 현장에서 자연을 보면서 그렸다."고 회고하였듯이 화창한 대기 속에 있는 여인들을 세밀히 관찰하여 그렸다. 모네는 <정원의 여인들>에서 꽃을 따는 여자에 초점을 맞추는 전통적인 기법을 거부하고 직사광선이 여인의 치마에 떨어지면서 만들어지는 밝음과 어두움의 격렬한 대조를 눈부시게 표현하고 있다. 모네가 살롱의 심사 기준을 의식하여 큰 사이즈를 포기하고 밝음과 어두움, 즉 빛과 그림자의 과격한 대조를 가능한 한 줄이려고 하였지만 이 작품은 살롱에서 낙선했다. 심사위원들은 모네 그림의 붓 터치가 너무 크고 색채가 지나치게 밝다고 평가했다. 그러나 마네의 옹호자였던 비평가 에밀 졸라는 모네가 마네만큼 위대하다는 것을 알아차렸다. 그는 모네를 눈속임 기법(trompe-l'oeil)으로 정교하게 재현하는 것에 만족하지 않고 사물의 생명을 포착하는 화가로 평가했다.

> …… 젊은 화가들은 무엇보다 사물에 정확한 감각을 침투시키려 한다. 그들은 우스꽝스러운 눈속임 기법에 만족하지 않는다. 그들은 그들의 시대를 인간의 감정으로 해석한다. 그들의 작품은 살아 있다. 그들이 생명을 포착하고, 현대 주제에서 느낄 수 있는 사랑을 가지고 그리기 때문이다. 나는 이 화가들 중에 첫 번째가 클로드 모네라고 생각한다.[33]

모네가 중심이 되어 이젤과 캔버스를 들고 자연으로 나가 시시각각으

33) Gary Tinterow, "Figures dans un Paysage", *Impressionnisme-Les Origines, 1859~1869, Paris: Editions de la Réunion des Musées Nationaux, 1994,* p. 137.

로 변하는 풍요로운 대기의 빛을 포착하는 화풍은 '인상주의'로 불리며 조직적인 미술운동으로 근대 미술을 이끌었다. 인상주의의 특징이 단지 대기의 빛을 도입하는 것은 아니다. 이것은 산업혁명으로 형성된 근대 사회를 대변하는 미술의 양식이라 할 수 있다. 근대 사회의 모든 사회적 현상과 특징이 미술로 반영된 것이라 할 수 있다. 산업 혁명으로 야기된 신분제도의 변화, 상업과 공업의 발달로 인한 도시화, 과학기술의 발달로 인해 눈으로 보아야 믿는 실증적이고 현실적인 사고와 종교의 쇠퇴 그리고 산업혁명의 상징적 코드라 할 수 있는 철도와 사진기의 출현 등 모두가 인상주의의 회화적 특징으로 나타난다. 인상주의자들이 어두컴컴한 작업실을 벗어나 이젤, 물감, 캔버스를 들고 자연으로 나갈 수 있었던 것도 산업혁명으로 인해 튜브용 물감이 개발되었기 때문에 가능했던 것이다. 이런 점에서 본다면 인상주의는 근대 사회가 탄생시킨 근대 미술이라 할 수 있겠다. 그러므로 인상주의는 오늘날의 미술에까지 연결되는 개념적 사고를 제공한다고 할 수 있다.

인상주의적인 경향을 보여주는 미술은 1860년대 중반경부터 모네에 의해 본격적으로 시도되었지만 '인상주의 전시'로 기록되는 제1회 전시는 1874년에 이르러 개최되었다. 마네는 모네와 더불어 인상주의의 리더처럼 인식되어 있지만 사실상 제1회 전시 참여는 거절했다. 그는 "후미진 곳에서 전시하지 않겠다. 나는 정문으로 당당히 들어가겠다."고 선언한 후 그 당시 재야 미술가 전시였던 제1회 인상주의 전시를 거부하고 1874년 살롱에 <철도 *Le Chemin de fer*>(1873, 그림 51)를 출품하였다. <철도>는 모네처럼 대기 빛의 변화를 포착하지는 않았지만 밝은 색채, 평면적인 구도, 산업혁명의 가장 큰 업적이었던 철도와 기차를 주제로 한 점에서 어떤 작품보다도 인상주의적인 특징을 보여주는 작품이었다. 당연히 이 작품은 살롱에서 낙선

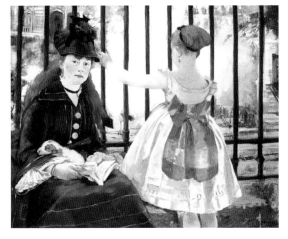

〈그림 51〉 마네, 철도, 1873년

했다. 반면에 인상주의의 첫 전시는 미술사의 큰 발자취로 기록되고 있다. 그 이후 마네는 비록 인상주의 전시에 2회부터 참여하기는 하지만 인상주의의 대표 자리는 모네에게 내주어야만 했다.

인상주의자들은 결코 재야 작가로 남기를 원하지 않았고 살롱에서 공식적으로 인정받아 당당하게 활동하기를 원했다. 그 결과 살롱과 신진 작가들과의 대립은 반복되었고 결국 승리는 아방가르드 작가들의 손에 쥐어졌다. 그러나 인상주의도 위기를 맞이하게 되었다. 모네, 피사로 등 인상주의자들도 보수주의자들만큼 배타적인 태도로 인상주의 원리를 탐구하였다. 인상주의자들은 화단에서 유명해지고 영향력을 갖게 되면서 보수주의자들과 똑같이 독단에 빠졌다. 또한 십 년이 넘도록 추구했던 인상주의 회화의 원리에 지루함을 느끼기도 했다. 이것은 인상주의의 종말을 초래했다. 1882년 인상주의 전시회에서는 더 이상 인상주의가 아닌 작품이 전시되었다. 모네와 피사로는 인상주의가 왜곡되고 있음을 간파했다. 초기부터 아카데미적 경향이 강했던 드가(Edgar Degas, 1834~1917)는 1880년부터 다시 역사화를 그리기 시작했다. 감미로운 누드화를 탐구했던 르누아르(Pierre-Auguste Renoir, 1841~1919) 역시 1880년에 이탈리아를 방문한 후 고대풍으로의 복귀를 선언했다(그림 52). 르누아르는 이탈리아 여행 중에 라파엘로의 작품을 연구했고 그 과정에서 새로운 의미를 깨달

았다. 르누아르는 자신이 그동안 드로잉하는 방법조차 몰랐다고 말하면서 전통적인 데생과 형태론을 다시 시작하였다. 인상주의자들과 그 추종자 일부는 살롱에 다시 복귀하기를 원했다. 르누아르는 1881년에 다음과 같이 살롱의 권위를 인정했다.

〈그림 52〉 르누아르, 목욕하는 여인들, 1887년경

파리에는 살롱의 승인과 상관없이 그림을 좋아할 수 있는 사람은 겨우 15명 정도 있을 뿐이다. 만일 화가가 살롱에 속해 있지 않으면 1인치의 캔버스도 사지 않을 사람은 8천 명 정도 있다.[34]

이처럼 20세기 진입을 눈앞에 두는 19세기 말까지도 살롱의 위력은 대단했으며 살롱은 미술가의 대중적 성공을 보장하였다. 살롱에서의 인정은 작품 판매의 성공은 물론이고 미술가로서의 성공을 의미하였다. 살롱에서의 실패는 전문가로서의 실패를, 때로는 미술가를 절망과 자살로 몰아넣을 만큼의 사회적 실패를 의미했다. 살롱에서 거부당한 작품은 어느 누구의 관심도 끌지 못한 채 무시되었다. 살롱에서 낙선한 쿠르베의 <내 화실의 내부>, 부그로(Adolphe William Bouguereau, 1825~1905)의 <젊은 박쿠스>는 화가의 명성에도 불구하고 화가가 죽는 날까지 작업실에 있었다. 마네는 1874년 인상주의 첫 번째 전시에 참여하는 것을 거부하면서 살롱의 권위에 매달렸다. 이와 같은 예를 통해 알 수 있는 것처럼 살롱은 선발과 경쟁 시스템으로써 미술가를 사회의 메커니즘에 통합시키는 데 성공했다. 살롱에서의 성공은 미술가에게는 돈, 지위, 명예 등 모든 것을 약속했다. 이것은 너무나 매력적이었다. 그러므로 아방가르드 미술가들 역시 살롱에서 성공하고픈 욕심을 갖지 않을 수 없었다. 살롱을 통해 진출하고자 한 현대 미술의 선구자들은 살롱을 장악해 온 보수주의자들과 정면 대결이 불가피했고 그 과정에서 자유와 개성을 존중하는 새로운 미술사조를 탄생시켰으며 20세기 미술을 준비했던 것이다. 에밀 졸라는 살롱을 '관습의 더러운 기름'이라고 비난했지만 역설적으로 전통을 지키려는 살롱의 노력은 인상주의의 탄생을 야기하여 현대 미술의 방향을 가리키는 이정표 역할을 했다고 할 수 있다.

34) Patricia Mainardi, 앞의 책, p. 85.

II

인간에 관해 말하다

1. 인간의 욕망과 무의식 : 라캉으로 읽기

그림이란 무엇일까? 그림 속의 담배는 피울 수 없고, 빵은 먹을 수 없다. 그런데 그림의 가치는 담배, 빵의 수천 배의 가치를 지니고 있다. 도대체 그림은 어떤 가치를 가지고 있는 것일까? 진짜보다 더 진짜같이 보이게 만드는 화가의 재주만으로 회화의 존재 이유를 설명할 수 없다. 정교한 묘사력을 보여주는 극사실적인 회화가 우월하다고 말할 수 없고 그렇다고 인간의 정신적 가치를 표현한다는 추상미술이 더 우월하다고 말할 수도 없다(그림 53, 54).

〈그림 53〉 윌리엄 하아네트, 뮌헨 정물화, 1882

정신분석학자 라캉(Jacques Lacan, 1901~1981)에 의하면 그림은 유혹이다. 라캉은 우리만 그림을 바라보는 것이 아니라 그림이 우리를 바라본다고 설명하며 그것을 '응시'라 하였다. 그림이 우리를 바라본다! 우리는 그림의 시선, 즉 유혹하는 눈길에 의해 어

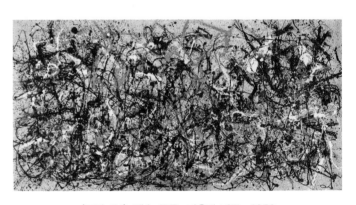

〈그림 54〉 잭슨 폴록, 가을의 리듬, 1950

디론가 이끌려 간다. 그러나 모두가 유혹당하는 것은 아니다. 유혹은 무엇인가를 갈망하는 사람에게 놓인 덫이다. 기원전 5세기경 제욱시스(Zeuxis)와 파라시오스(Parrhasios)는 누가 그림을 더 잘 그리는지 경쟁을

했다. 제욱시스는 포도를 정교하게 그려 새들이 쪼아 먹으려 달려들었고, 파라시오스는 베일을 정교하게 그려 제욱시스로 하여금 '베일을 열고 당신 그림을 보여주시오'라는 질문을 하게 만들었다. 누가 이긴 게임일까? 파라시오스의 승리다. 왜냐하면 그는 보는 사람, 즉 제욱시스를 유혹했다. 그런데 파라시오스가 그림을 잘 그려서 제욱시스가 유혹당한 것일까. 유혹은 사랑하고 싶고, 동시에 사랑받고 싶은 무의식적 욕망이다. 제욱시스가 파라시오스의 그림을 보고 싶은 욕망이 없었다면 유혹당하지 않았을 것이다.

클림트 : 성(性)을 갈망하는 여성

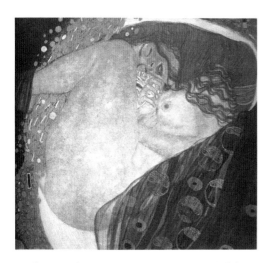

〈그림 55〉 클림트, 다나에, 1907~1908년경

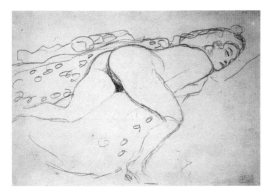

〈그림 56〉 클림트, 오른쪽을 바라보며 엎드려 있는
여인, 1910

19세기 오스트리아 화가, 클림트(Gustav Klimt, 1862~1918)의 회화 속의 여인은 성(性)을 욕망한다. 다리를 벌려 음모를 드러내며 관람자를 유혹한다(그림 55, 56). 19세기 전시장의 남성 관람자들은 침실로 가 사랑을 나누자고 노골적으로 유혹하는 그림 속 여인들의 호객 행위에 어쩔 줄 몰라했다. 그 당시 화가들의 누드모델들 대부분이 창녀들이라는 것을 관람자들은 알고 있었다. 왜 클림트는 큰 엉덩이와 음모를 드러내는 여인을 그리고자 했을까. 전통적인 누드가 요정, 여신 등의 천상의 존재였다면 클림트는 실제로 사랑을 나눌 수 있는 현실의 여인을 통해 세기말적인 불안과 새로움을 향한 변혁, 자유에의 갈망을 표현하고자 하였다. 특히 이 당시 유행한 것은 성적 유혹으로 남성을 파탄으로 이끄는 팜므 파탈(Femme Fatale)의 등장이었다. 성적 유혹으로 남자를 치명적인 파탄, 죽음으로 이르게 하는 팜므 파탈적인 여인은 단지 에로틱한 호기심만을 표현하는

것은 아니다.

클림트는 팜므 파탈적인 여성을 두 점
의 '유디트(Judith)'로 표현하였다. <유디
트 Ⅰ>는 1901년에 제작되었고, 그리고
8년 뒤에 <유디트 Ⅱ>가 완성되었다.
유디트는 구약성서에 나오는 여성으로
아시리아 장군 홀로페르네스(Holofernes)
를 유혹해 그의 목을 잘라 이스라엘을
구해낸 영웅이다. 이 주제는 많은 화가
들의 영감을 자극하였다. 대표적인 것으
로 17세기 바로크 미술을 개척한 거장
카라바조의 <유디트와 홀로페르네스>
(1599, 그림 57)와 아르테미시아 젠틸레
스키(Artemisia Gentileschi, 1597~1651)
의 <홀로페르네스의 목을 자르는 유디
트>(1620, 그림 58)가 있다. 남성인 카라
바조의 '유디트'보다 여성 화가인 젠틸레
스키의 '유디트'가 더 강하고 억세게 홀
로페르네스의 목을 자르고 있다. 카라바
조의 유디트는 저녁 식사를 위해 생선
토막을 내는 것처럼 무심한 표정으로 남
자의 목을 자르고 있다. 반면에 젠틸레
스키의 유디트는 단호하고 장렬하게 보
인다. 젠틸레스키는 가정교사에게 강간
을 당했고, 그를 법정에 고소했다. 그런
데 역설적으로 벌을 받은 쪽은 젠틸레스
키였다. 남성을 모함해서 고소한 것이
죄목이었다. 심지어 그녀는 고소를 취하

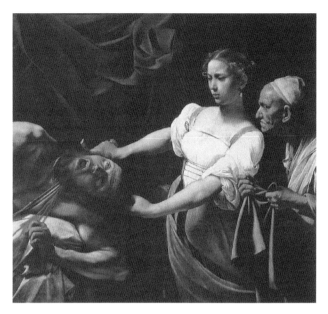

〈그림 57〉 카라바조, 유디트와 홀로페르네스, 1599

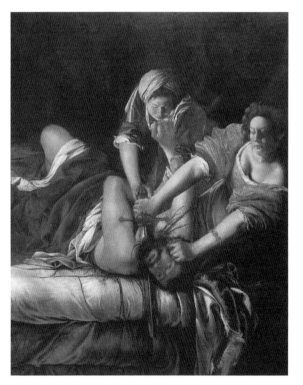

〈그림 58〉 아르테미시아 젠틸레스키, 홀로페르네스의 목을
자르는 유디트, 1620

하라고 고문을 받기조차 했다. 그녀의 억울하고 분한 마음은 이루 말할 수 없었을 것이고, 남자에 대한 복수심으로 이글거렸을 것이다. <유디트>는 그녀의 남성에 대한 분노, 복수를 표출하고 있는 것이다.

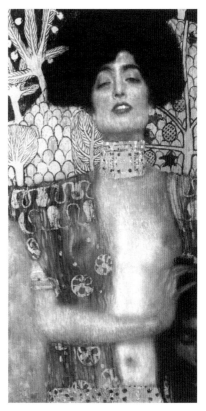

〈그림 59〉 클림트, 유디트 I, 1901

클림트의 '유디트'는 어떠한가. 클림트의 <유디트 I>(그림 59)는 영웅이 아니라 성적 환희의 몽환 상태에 빠져 있는 음탕한 여인같이 보인다. 거슴츠레하게 뜬 눈, 약간 벌리고 있는 입, 왼손에 들고 있는 홀로페르네스의 머리는 성적 유혹으로 남자를 죽음으로 몰아넣는 팜므 파탈의 전형이다. '유디트'가 착용하고 있는 화려한 목걸이는 그 시대에 유행했던 장신구로 그녀가 역사적 인물이 아니라 성적 쾌락에 빠진 당대의 여성이라는 것을 말해준다. <유디트 I>에서 모델이 된 여인은 클림트의 내연의 여자로 소문이 있었던 유부녀, 은행가인 거부의 아내였던 아델레 브로흐바우어(Adele Bloch – Bauer)로 알려져 있다. <유디트 I>의 황금빛 화려한 장식은 귀금속 세공사였던 집안의 영향, 그리고 비잔틴 미술에 대한 그의 특별한 관심을 반영하는 것이다. 천상의 마돈나에게 바쳐진 비잔틴 시대의 찬란한 황금빛을 클림트는 내연의 여인, 에로티시즘의 여인을 위해 사용하고 있다.

클림트의 회화에서 남성은 주인공이 아니다. 남성은 주로 여성과 함께 있으며 여성의 성적 욕망에 거세당한 듯한 나약한 모습으로 등장한다. 에로스와 죽음의 결합, 성적 유혹으로 남성을 지배하고 파멸로 이끄는 팜므 파탈이 클림트의 중요한 주제였다. 팜므 파탈은 세기말적인 불안을 내포하는 동시에 남성으로서 클림트 개인의 불안을 담고 있다고 할 수 있다. 동시대의 독일 표현주의 화가 뭉크의 작품에서도 성적 유혹으로 남성을 죽음으로 이끌고 가는 팜므 파탈이 나타난다. <마돈나>(1895~1902, 그림 60)에서 보듯이 누드의 여인은 성적 환희의 절정에 있는 듯이 보인다. 이

사랑의 놀음이 결국 죽음으로 귀결될 것이라는 암시가 화면 왼쪽의 해골에서 표현되고 있다. 뭉크는 친구의 아내와 불륜관계를 맺기도 했고 하숙집 딸과의 연애에서 그 여성이 결혼해 주지 않는다고 쏜 총에 손가락 하나를 잃어버리기도 했다. 뭉크가 여성에 대한 공포를 가졌다는 것을 이해할 만하다. 이 그림에 여성으로 인해 죽을지도 모른다는 화가 자신의 막연한 두려움, 공포가 내재되어 있을 것이다. 피카소 역시 교미가 끝난 후 사랑의 대상이었던 수컷을 잡아먹는 곤충으로 여성을 묘사하기도 했다. 그는 많은 여성과 사랑을 나눈 호색가였고, 또한 사랑에 있어 싫증이 나면 여성을 버리는 입장에 있었

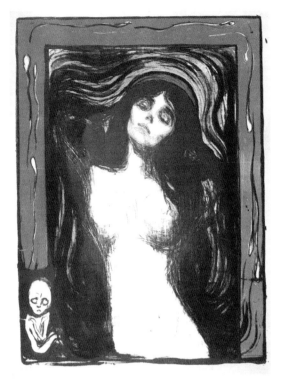

〈그림 60〉 뭉크, 마돈나, 1895~1902

던 사람이다. 그런데 그의 내면에 여성에 대한 공포와 두려움이 있었다는 것은 놀라운 일이다.

클림트가 활동했던 19세기 말의 비엔나에서는 사창가가 발달되어 매춘으로 인한 성병의 유행으로 일곱 집 건너 한 집이 성병 치료 병원이었다고 한다. 클림트와 성적 관계를 가진 중상류층 여인으로는 아델레 브로흐 바우어가 유일하다고 전해지고 있을 만큼 그의 성적 대상은 주로 창녀였다. 그는 다수의 창녀와 사랑놀이를 하면서 죽음을 가져오는 성병, 매독에 감염될지도 모른다는 불안을 그림 속의 여인에게 투영했을지도 모른다. 그러나 회화적 주제로 팜므 파탈이 유행한 이유가 사회에 만연한 성병의 창궐로 인한 죽음의 공포만이라고 할 수 없다. 19세기 근대 사회에 이르러 여성들은 인간으로서 남성과 동등하다는 것을 주장하며 참정권을 요구했다. 여성의 법적·사회적 권리 주장은 남성들로 하여금 두려움, 공포를 느끼게 했고, 여성에게 제압당할지도 모른다는 남성의 심리적인 불안이 여성을 팜므 파탈로 표현하게 만들었을 것이다. 이처럼 회화에는 무

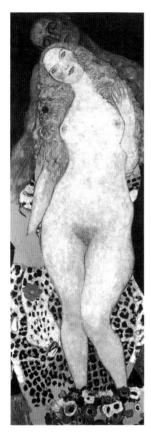

〈그림 61〉 클림트, 아담과
이브, 1917

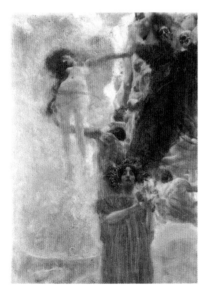

〈그림 62〉 클림트, 의학(같은 제목
작품의 유화를 위한 구성 습작), 1898

궁무진한 무의식, 잠재의식적인 욕망과 불안, 두려움 등이 내포되어 있는 것이다. 여성들의 권리 주장은 남성들로 하여금 위기감을 느끼고 했고, 클림트는 거세당한 듯한 나약한 남성을 통해 이 위기감을 표현했다. <베토벤 프리즈>의 베토벤조차 근육질의 건장한 신체에도 불구하고 여인에게 안겨 짓눌린 듯한 모습으로 묘사되어 있다. <아담과 이브 *Adam and Eve*>(1917, 그림 61)에서도 마찬가지이다. 아담과 이브는 성서 속의 인물이라기보다 비극적 사랑에 빠진 음울한 남녀의 모습같이 보인다. 이브의 뒤에 서 있는 아담은 자신의 운명을 이브에게 맡기는 것같이 보인다. 성서에서도 아담은 이브의 유혹으로 죄를 지었다. 아담과 이브는 흙에서 났으니 흙으로 돌아가야 한다는 죽음의 벌을 받았다. 동시에 신은 이브에게 생명을 탄생해야 한다는 의무를 부여함으로써 죽음이 탄생으로 연결되게 하였다.

　클림트의 예술에서 에로티시즘, 죽음, 생명의 탄생은 윤회의 고리로 연결되어 있다. 그는 쇼펜하우어(Arthur Schopenhauer, 1788~1860), 니체(Friedrich W. Nietzsche, 1844~1900) 그리고 신비주의와 동양사상의 영향을 받아 비극과 고통의 혼란 속에서 생명의 원천을 찾았다. 클림트에게 있어 인간은 운명을 거스를 수 없는 나약한 존재이다. 그에게 있어 남성은 나약한 인간실존의 모습이고, 여성은 거역할 수 없는 운명의 힘을 상징한다고 할 수 있다. 클림트는 이러한 생각을 1893년에 비엔나 대학의 주문으로 1907년까지 그린 천정화 3점('철학', '의학', '법학')에서 분명히 표현하였다. 이 중 <'의학'의 습작>(1898, 그림 62)을 보면 무중력 상태로 부유하고 있는 누드의 여성, 소용돌이처럼 뒤섞여 있는 여성누드와 해골들, 화면 하단에 월계관을 쓰고 있는 여성이 어떻게 의학이라는 학문과 연결

이 되는지 의문투성이다. 이들은 무엇을 상징하는 것일까? 클림트는 대학의 주문 의도와 달리 병, 노쇠, 죽음은 의학적 진보가 해결할 수 없다는 것, 즉 의학의 무기력함을 표현하고자 했다. 대학 당국은 분노했고, 무엇보다 팜므 파탈적인 에로틱한 여성은 대학의 학문적인 성격과 맞지 않는다고 비난했다. 그러나 클림트의 음탕하고 성적인 여인의 모습은 무의식을 지배하고 있는 세기말적인 불안, 두려움, 공포의 또 다른 모습이다. 그 당시 어느 비평가가 <베토벤 프리즈>를 보고, "…… 그의 프레스코는 정신과 연구소에 어울릴 것이다……"라고 혹평했는데, 이것은 역설적으로 클림트 예술의 본질을 꿰뚫는 것이었다. 클림트가 활동하던 시기의 비엔나는 활발하고 역동적인 문화의 중심지였다. 특히 정신분석학자 프로이트(Sigmund Freud, 1856~1939)는 인간의 잠재된 성적 욕망과 꿈과 무의식의 세계를 이성적이고 논리적으로 파헤쳐 큰 파장을 일으켰다. 프로이트의 학설은 프랑스의 정신분석학자 라캉에 의해 더욱더 논리적으로 체계화되었다. 라캉은 '그림이란 무엇인가?'라는 에세이를 통해 회화가 인간의 무의식을 지배하는 근원적인 욕망을 담고 있다고 설명하고 있다.

라캉과 크레모니니

라캉은 절대적 중심을 두는 사고 형태에 매우 적대적이었다. 무의식 자체가 일종의 숨겨져 있는 사고 형태이기에 절대적 중심 사고는 존재할 수 없다. 절대적인 것은 아무것도, 어디에도 없다. 단지 상대적인 서로 간의 관계만이 있을 뿐이다. 무의식이 끊임없이 의식작용에 관계하기 때문에 의식이 절대적일 수도 없고 그렇다고 무의식이 절대적일 수도 없다. 서로 간의 관계, 상호 작용만이 존재할 뿐이다. '나는 생각한다. 고로 존재한다'라는 유명한 데카르트(René Descartes, 1596~1650)의 말을 뒤집으며 라캉은 선언하였다. '나는 생각하지 않는 곳에 존재한다.'

라캉은 무의식이 언어 체계로 구조되어 있다고 말한다. 라캉에게 있어 무의식은 일련의 조직화되지 못한 충동이 아니라 논리적으로 구조화되어 있다. 라캉은 무의식이 본능적인 충동을 의미한다고 믿는 기존의 사고체

계에서 벗어나 언어의 차원에서 무의식을 재해석하였다. 나아가 무의식과 인간 사회를 탐구하고자 한다. 무의식이란 개개인의 내면에 있는 영역이 아니라 서로에 대한 우리 관계의 결과라고 강조한다. 무의식은 우리를 싸고 있으며, 마치 언어와 같이 우리 안에 존재하는 것이다. 다시 말해서 무의식은 의식의 내면에 잠재된 무궁무진한 담론이다.

라캉의 무의식, 욕망, 오이디푸스 콤플렉스 등 정신분석학적 담론은 크레모니니(Leonardo Cremonini, 1925~)의 회화로 가시화되었다. 크레모니니는 1925년 11월 26일 이탈리아 볼로냐(Bologna)에서 태어나 볼로냐 미술학교(Accademia di Belle Arti di Bologna), 밀라노의 브레라 아카데미(L'Académia di Brera) 등에서 미술수업을 받았으며 1950년에 프랑스 정부 장학금을 받고 파리로 와 정착한 화가이다. 그는 1960년대 이후부터 파리 화단에서 일어났던 신구상주의 열풍과 더불어 구상회화의 새로운 방향을 제시하는 중추적 역할을 하면서 본격적으로 전 유럽에 이름을 알리게 된다. 1983~1992년에 파리 국립미술학교의 교수를 거쳐 교장을 맡기도 했다.

라캉에게서 영향을 받은 크레모니니는 라캉의 이론 자체를 자신의 회화 이론으로 정립시켰다. 그는 라캉처럼 무의식이 잠재되어 있기에 절대적 중심 사고는 존재하지 않는다고 생각하며 회화로서 우리의 숨겨져 있는 깊은 내면의 모든 갈등과 심리적 상황을 들춰내고자 하였다. 그의 이미지는 무의식의 저편을 가리킨다. 그러나 회화는 결코 무의식만으로 창조될 수 없다. 무의식이 회화에 생명을 불어넣어 주는 중요한 역할을 한다고 해서 의식이 덜 중요하게 인식되어서는 안 된다. 움베르토 에코(Umberto Eco, 1932~)가 "작가가 공급하는 메시지는 무의식이라 할지라도 생식의 자궁이다"고 하였듯이 크레모니니의 회화는 무의식에 잠재되어 있는 무궁무진한 심리적 상황을 담고 있다.

1) 관음증과 타자의 욕망

드가의 <목욕하는 여인>(그림 63)은 어디선가 숨어 관음하는 듯한 묘한 성적 쾌감을 느끼게 한다. 즉 이 그림은 화가가 어디선가 숨어 목욕하는 여인을 훔쳐보면서 그린 듯하다. 관람자 역시 그림 속의 여인을 훔쳐보는 듯한 묘한 쾌감에 사로잡힌다. 그러나 크레모니니의 <무례함 *Les Indiscrétion*>(1972~1973)은 아이가 무엇인가를 훔쳐보는 장면을 포착하고 있다. 이 그림은 아이의 리비도적인

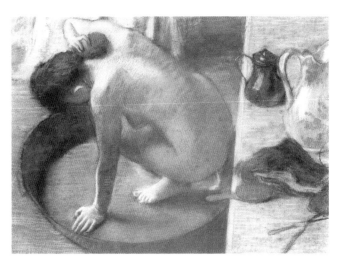

〈그림 63〉 드가, 목욕하는 여인, **1886**

시선, 즉 욕망의 시선을 구체적으로 표현하고 있다. 크레모니니 회화의 매우 성적이고 순결하면서도 불순한 모든 혼란의 발견은 아이들에 의해서 이루어진다. 그는 눈을 크게 뜨고 금지된 무엇인가를 훔쳐보는 듯한 아이들의 관음증을 강조한다. 크레모니니 회화에서 아이는 대부분 기괴한 느낌을 주는 둥근 머리를 갖고 있고, 어느 한 동작으로 고정되어 있으며 관음하고 탐색하는 듯한 시선을 지니고 있다. 크레모니니 회화에서 욕망의 설정은 남녀의 성행위를 통해 직접 표현되기도 하지만 특히 부모의 정사 장면을 훔쳐보는 아이의 엿보기, 관음증에 의해 묘사된다. 관람자는 드가의 그림에서 직접적으로 훔쳐보는 느낌을 갖지만 크레모니니의 회화에서는 훔쳐보는 자를 훔쳐보는 간접적인 관음을 하면서 성적 쾌감을 갖는다.

크레모니니는 회화란 화가가 단독으로 결정짓는 것이 아니라 화가와 관람자와의 관계에 의해서 만들어지는 것이라고 생각한다. 그가 일상생활의 오브제를 그린다 할지라도 단순한 오브제나 인물 등의 재현이 아니라 사물과 사물, 인간과 인간, 인간과 사물이 맺어지는 관계가 더 중요하다.

즉 어떤 이야기나 일화적 내용을 창조하는 것이 아니라 오브제, 인간 등의 관계의 개념을 창조하는 것이다. <무례함>에서 아이는 문틈으로 남자의 셔츠와 여자의 브래지어가 의자에 팽개쳐져 있는 방안을 비밀스럽게 바라보고 있다. 아이의 은밀하고 불안한 시선은 어떤 사건이 일어나고 있는 내부의 공간을 탐욕스럽게 찾는다. 셔츠와 브래지어, 사건이 일어나는 시간과 사건이 일어나는 특정 장소가 서로 관계를 맺으며 아이의 욕망을 설명하고 있다. 그러므로 미술사가 루이 알튀세(Louis Althusser, 1918~1990)는 크레모니니를 오브제, 장소, 시간의 관계를 그리는 화가로 정의했다.[35]

크레모니니 회화에서 사건이 전개되는 장소는 아이들의 관음증으로 인해 강박관념적인 중요성을 갖는다. 아이의 관음하는 시선, 즉 무엇인가에 눈을 고정시키며 엿보는 시선은 욕망을 담고 있다. 아이들의 시선은 날카롭고 위험을 암시하며 금지된 미지의 세계에 가고자 하는 듯하다. 그들은 부모의 정사 장면을 관음하며, 끊임없이 세상의 비밀을 쫓고 있으며, 무엇인가 불길하고 미스터리한 사건을 기다리는 듯하다. 마치 얼어붙은 듯 어느 한순간에 멈춘 듯한 동작을 하고 있고, 아이들의 고정된 시선은 화면에 고요하고 침묵에 싸인 두려움을 불러일으킨다. 마법에 걸린 듯이 움직이지 않고 멈춘 육체의 운동감과 고정된 시선은 매복하여 망보기를 하거나 엄청난 음모를 기다리는 듯하다. <무례함>에서 아이의 시선은 금지된 것을 바라보는 죄의식이 담겨 있고, 은밀한 분위기에서 신비스러운 장면이 펼쳐지는 방의 미궁 안에서 벌어지는 성의 수수께끼에 강박 관념적으로 집착하는 불안도 드러낸다. 관음증은 금기된 욕망이다. 크레모니니 회화에서 관람자는 누군가를, 무엇인가를 엿보는 아이를 관음하는 듯한 야릇한 쾌감을 갖게 된다. 아이는 자신이 누군가를 엿보는 장면이 들킬지도 모른다는 불안으로 흥분되어 있는 듯하다. 무엇인가를 염탐하듯 엿보는 욕망의 시선, 즉 금지된 것을 욕망하는 시선은 크레모니니 회화의 주

35) Louis Althusser, "Cremonini Peinture de l'Abstrait", *Leonardo Cremonini*, Editions d'Art Albert Skira SA, 1987, p. 44.

요한 주제이다.

크레모니니는 불안, 무의식적 갈망, 성적 본능 등 심리적 전투의 긴장이 야기하는 욕망의 변증법을 보여준다. 그의 회화적 주제는 매우 평범한 일상생활의 단면이지만 인간 심리의 깊은 내부의 쾌락, 갈등, 욕망을 표현하고 있다. 즉 그는 평범한 일상생활의 테마를 단순히 회화로 재현하는 것이 아니라 쾌락과 욕망을 드러내는 행위의 한 테마로서 채택하였다. 부식되거나 부패된 듯한 얼굴을 가진 인간, 성(性) 행위가 반사되는 거울, 부모의 성행위를 관음하는 아이들로 구성된 그의 회화는 인간 내면의 복잡한 음모를 가진 듯하면서 동시에 매우 간결하다. 심연의 소용돌이 속에서 정확하게 해석할 수 없는 뒤엉킨 이야기가 있는 듯하지만 결코 일화적이거나 서술적이지 않고 수다스럽지 않다. 아이들은 영원한 시간과 공간 안에 고착되어 있거나, 열린 서랍 안이나 책상 위에 있는 물건을 몰래 가지려고 시도한다. 어른들은 사랑의 행위 중에 있으며, 아이들은 침대와 가구 사이나 벽 뒤에서 염탐하면서 그 염탐에 의해서 변형된 것 같은 흥분되고 탐욕스런 얼굴을 가지고 있다. 그들이 염탐하는 것은 부모의 정사 장면이다. 성행위는 회화의 실제적 이미지로 제시되는 것이 아니라 거울 안에 반사된다. 관람자는 직시되는 거울에 비친 장면 속에 동참하고, 화면 속의 아이들과 함께 정사 장면을 훔쳐보듯이 바라본다. 그의 회화는 평범한 일상의 한 장면을 보여주지만 관람자의 심리적 반응에 따라 다르게 해석된다.

인간은 시선을 통해 그의 욕망을 드러낸다. 예를 들어 남자가 성적 호기심을 느끼며 아름다운 여인을 바라볼 때의 시선과 달걀이나 사과를 사기 위해 물건을 볼 때의 시선이 결코 동일할 수 없을 것이다. 관음증의 시선, 즉 욕망으로 끓어오르는 시선으로 인해 평범한 사물이 다시 새롭게 지각되고 낯설고 기이하며 함축적인 것이 된다. 엿보는 욕망의 시선에 의해 지극히 평범한 것으로 생각되어 온 똑같은 사건이나 상황이 돌연 낯선 분위기에 휩싸이면서 새롭고 두려운 것으로 돌변한다. 관습에 익숙해진 시선이 어느 날 욕망으로 함축된 시선(관음증)으로 변화하는 순간 새

로운 다의적인 의미가 도입된다.

라캉은 욕망이 개입된 시선을 '응시'로 설명한다. 욕망은 시선에 의해서 드러난다. 시선은 분노, 고통, 기쁨 등 모든 정신적·심리적 상황을 무의식과 함께 드러낸다. 시선은 바라보는 것이지만, 응시는 보기만 하는 것이 아니라 보이는 것까지 포함한다. 라캉은 어느 날 바닷가에서 바다에 떠 있는 햇빛을 가득 받고 있는 정어리 깡통이 보이기만 하는 것이 아니라 우리를 보기도 한다는 것을 발견하였다. 보고 보이는 이중적 시각인 응시에 의해 하나의 그림은 관람자에 의해 각자 다르게 해석될 수 있는 것이다. 즉 욕망이 개입된 시선이 응시이다. 크레모니니는 욕망이 개입된 시선을 관음증으로 보여주고 있다. 크레모니니 회화에서 욕망은 엿보기, 혹은 자물쇠 구멍이나 거울을 통해 제시된다. '엿보기'는 구멍이나 문틈을 통해서 몰래 보는 그 대상에 즉각적으로 욕망을 위치시키는 것이다. 구멍을 통해 혹은 숨어서 훔쳐보는 대상은 실제의 사물(관음하지 않고 볼 때)과 사뭇 다르다. 마치 판이하게 다른 것을 보는 것처럼 낯설 수 있다. 문구멍을 통해 무엇인가를 훔쳐보는 사람은 욕망으로 이글거리는 시선으로 실재를 왜곡시킨다. 평범한 사물이나 사건이라 할지라도 욕망이 개입되면 특별한 의미를 갖는다. 구멍 안으로 무엇인가를 훔쳐보는 것은 일종의 리비도적 흥분이면서 심리적 혼란을 의미한다. 예를 들어 대중목욕탕에서 같이 목욕하면서 본 이웃집 여자와 담장 너머 숨어서 슬쩍 훔쳐보는 이웃집 여자의 누드의 모습은 동일한 여자라 할지라도 무척 다르게 느껴질 것이다. 마치 두 명의 다른 사람을 본 듯한 느낌일 수도 있다. 왜냐하면 관음 자체가 욕망의 시선이기 때문이다. 한 가지 대상 속에서 두 개의 실재를 볼 수 있다는 것이다. 실재에 입각해서 하나의 사물을 본다면 실재 그대로를 보게 될 것이다. 반면에 욕망과 불안으로 혼란스러워진 시선으로 바라본다면 주관적이고 왜곡된 이미지를 보게 될 것이다. 관음증으로 인해 시선은 시각적 충동이 된다. 관음을 통해 일어나는 충동적인 흥분은 육체적 쾌락이기도 하지만 어떤 면에서는 주체를 찾는 행위일 수도 있다. 라캉에 의하면 주체는 시선에 의해 끊임없이 변화되는 일시적 대상이다.

그러므로 구멍을 통해 관음이 되는 대상 자체가 시선에 의해 윤곽이 지어진 주체일 수 있다는 것이다. 움베르토 에코는 말하길, "자물쇠 구멍으로 응시하는 행위는 사물에 함축성, 지각이나 기억에 대한 강한 호소력과 윤곽을 부여하는 것이다."[36]

라캉은 욕망의 시선으로 바라보는 형태가 명확하다고 말한다. 즉 인간은 각자 정도의 차이는 있을지라도 욕망 없이 세상을 바라볼 수 없다. 사건이나 대상 모두 욕망이 개입될 수밖에 없는 것이다. 그러므로 똑같은 사실이나 말을 듣는 데도 각자 다르게 받아들이고 해석하는 일이 종종 벌어지는 것이다. 그러므로 욕망이 개입된 눈으로 바라보는 것이 더 진실이라 할 수 있다. 라캉은 욕망 자체가 단정하는 대상을 '대상 소문자 a(objet petit a)'라고 하면서 욕망의 대상과 원인을 설명하고자 하였다. 즉 '대상 소문자 a'는 욕망으로 왜곡된 응시에 의해서만 인지될 수 있는 대상, 객관적인 시선으로는 존재하지 않는 대상이다. '대상 소문자 a'는 주체로 하여금 끊임없이 욕망을 불러일으키는 허구적 대상이다. 주관적이고 왜곡된 시선이 만들어 내는 의미는 무궁무진할 것이다. 객관적으로 '대상 소문자 a'는 무(無)이다. 일반적이고 객관적으로 우리는 무에서는 무만 나온다고 생각한다. 그러나 이처럼 익히 알려져 있는 습관화된 지식을 전복시키는 것이 바로 욕망의 논리다. 욕망의 시선 속에서는 무로부터 무궁무진한 의미가 나오기 때문이다. 크레모니니 회화 작품은 '대상 소문자 a'의 이론처럼 욕망으로 왜곡된 시선을 유도하는 것이다. 크레모니니는 관람자의 욕망의 시선에 의해 무엇인가 의미가 만들어진다고 강조한다. 그의 회화는 관람자의 욕망 자체가 단정하는 대상이라고 할 수 있다.

라캉에 의하면, 욕망이란 언제나 타자의 욕망이다. 크레모니니는 스스로 자신의 회화를 타자의 욕망이라 규정하였다. 그는 그림 안의 아이뿐 아니라 관람자도 관음하게 만든다. 크레모니니는 <타자의 욕망 *Le Désir de l'Autre*>이란 제목으로 몇 점의 그림을 그렸다. 이 그림들에서 관람자

36) Umberto Eco, "Leonardo Cremonini", *Scarabée International, No. 5~6, Printemps–Eté, 1983*, p. 185.

는 반쯤 열린 문 뒤에서 거울을 통해 관음하는 듯한 흥분과 기대에 사로잡힌다. 화면은 누군가가 훔쳐보는 듯한 장면으로 설정되어 있다. 관람자가 회화 속의 장면을 훔쳐본다. 관람자 역시 열린 문이나 구멍 혹은 거울에 반사된 남녀의 정사 장면을 훔쳐보는 심리적인 착각을 가지면서 욕망을 그 장면 속에 투영시킨다. 인간은 근본적으로 사랑에 대한 욕구에서 욕망을 알게 된다. 아이의 시선은 타자의 욕망을 욕망한다. 욕망이란 과연 무엇일까? 왜 타자의 욕망일까? 라캉은 욕망을 인간의 근원적인 욕구로 설명한다. 내 욕망이 언제나 타자와 연결된다는 것이다. 사랑에 빠질 때도 상대방 역시 나를 욕망해 주길 바라며 내가 상대방의 욕망이 될 때 내 욕망은 더욱 강렬해진다. 사랑이 아니라 내가 돈을 벌고자 하거나 승진을 원할 때도 타자로부터 인정받고 싶은 욕망이 함께 작용하는 것이다. 무인도에 사는 사람이 더 아름다워지고 싶거나 부자가 되고 싶은 욕망을 가질 수 있을까. 이런 면에서 본다면 나의 욕망은 언제나 타자의 욕망과 관련되는 것이다. 크레모니니는 몇몇 그림의 제목인 <타자의 욕망>에서 "나는 타자의 욕망의 욕망을 갖는다(J'ai le désir du désir de l'autre)"고 강조한다. 프랑스어에서는 누군가를 욕망하는 것과 상대방의 욕망의 대상이 되고자 하는 욕망 사이의 모호성이 소유형 de로 표현된다. 크레모니니의 말은 "욕망이란 언제나 타자의 욕망이다", "욕망이란 언제나 타자의 욕망에 의해 인정받기를 추구한다"고 한 라캉의 견해를 연상시킨다. 라캉에 의하면 우리는 언제나 결여되어 있는 어떤 무엇, 타자적인 어떤 무엇을 욕망한다. 따라서 나의 욕망은 언제나 나의 외부에 있다. 쉽게 말해서 우리 모두는 나 안에 타자를 둔다. 예를 들어 우리는 때로 '나는 사랑에 빠진 나 자신을 발견한다'고 말한다. 이 문장 안에서 '발견하는 나'와 '발견된 타자'가 '나' 안에 있음을 알 수 있다. 크레모니니에게서 회화의 창조는 타자의 욕망을 원하는 것이고, 타자의 욕망의 대상이 되고픈 것이다. 위에서 언급한 크레모니니의 말에서 타자의 욕망의 의미는 타자를 욕망하고 동시에 타자의 욕망의 대상이 되고픈 심리적 상황을 표현하는 것이다. 타자의 의미는 매우 넓고 깊지만 화가로서 크레모니니의 타자는 자신

안에 들어 있는 또 다른 나를 의미할 수도 있고, 가장 간단하게 관람자, 자신의 그림을 바라보고 나아가 비평하는 사람들이 될 것이다. 다른 사람의 욕망을 욕망한다는 것은 결국 나라는 존재가 타자에 의해 욕망의 가치가 되기를 욕망한다는 것이다. 즉 내가 타자의 욕망의 대상이 되기를 원한다는 것을 의미한다. 결국 나의 가치가 상대방의 가치처럼 인정받기를 원한다는 것이다. 크레모니니는 다음과 같이 말한다.

> 내가 만든 것에 관계해서 내가 타자를 인식하는 순간부터 나는 내가 만든 것이 어떤 의도로 축소되지 않는다는 인상을 갖는다. 타자의 다양한 시선으로 나의 작품은 동시에 여러 특성을 갖는다. …… 창조는 타자가 그것을 인식하는 순간 시작될 뿐이다. 개인 안에 갇혀 있으면, 창조는 창조가 아니라 강박관념이다.[37]

크레모니니의 타자의 욕망은 인정받기를 원하는 모든 인간 심리의 단면을 드러낸다. 타자의 욕망 없이 회화의 창조는 없다. 즉 회화는 타자의 욕망이다. 크레모니니는 회화가 관람자의 욕망을 자극시켜야 하며 또한 욕망의 대상이 되면서 관람자에 의해 해석되고 완성되어야 한다고 생각했다. 다시 말해 화가는 회화의 이야기를 만들어서는 안 되며, 회화의 세계는 관람자에 의해 이끌어져야 한다는 것이다. 크레모니니는 회화가 심리적인 복잡성을 일으키지 않으면 신문이나 다름없다고 생각했다. 신문은 일방적으로 정보를 전달할 뿐이다. 회화는 정보전달이 아니라 유혹이어야 한다. 회화는 바라보는 자의 복잡한 심리 안에서 완성될 수 있다. 관람자가 개입되지 않는다면 회화의 완성은 없다. 즉 회화가 완성되기 위해서는 관람자의 욕망이 투영되어야 하는 것이다. 욕망하는 수많은 시선의 교차가 회화를 완성한다. 욕망하는 시선은 두려움, 불안을 동반한다. 두려움이라는 무의식은 욕망에 개입되고 끝없이 환유하면서 결핍을 드러낸다. 그림은 꿈의 장면처럼 결여된 대상이나 상황을 재현한다는 프로이트의 직관처럼 크레모니니 회화의 주요 테마는 인간의 욕망과 결핍, 무의식을 드

37) Régis Debray, *Leonardo Cremonini éléments*, Skira, 1995, p. 22.

러내고 있다. 무엇인가를 소유하고자 할 때 언제나 소유하지 못할 수도 있는 것에 대한 불안과 두려움, 또한 그 욕망이 금지되어 있을 때 동반되는 두려움과 불안이 있는 것이다. 즉 금지된 욕망의 끝없는 환유이다. 라캉은 금지된 욕망의 가장 근원적인 것으로 오이디푸스 콤플렉스를 언급한다.

2) 거울과 오이디푸스 콤플렉스

오래전부터 거울은 회화의 상징이었다. 거울과 캔버스는 같은 역할을 한다. 레오나르도 다빈치가 거울은 회화의 스승이라고 말했듯이, 자연을 재현하는 회화는 거울로 비유되었다. 그러나 크레모니니의 회화에서 거울은 자연을 비추는 역할이 아니라 자연의 이면, 혹은 내면을 비추는 역할을 하고 있다. 크레모니니의 회화에서 깊숙이 감추어져 있는 은밀한 장면은 거울에 반사되면서 세상 밖으로 드러난다. 즉 남녀의 정사 장면이 아이들이 염탐하는 구멍에 사로잡히듯이 거울에 반사되어 관람자에게 보여주는 방식으로 표현되어 있다. 크레모니니 작품에서 남녀의 정사 장면은 거울에 반사된 장면으로 표현된다. 아이들의 관음과 거울은 또 다른 관음자, 즉 관람자를 만들어 낸다. 거울은 화가, 관람자, 회화의 관계를 연결시키는 절대적 요소이다. 크레모니니는 회화에 정신적·심리적 가치를 주기 위해 일상생활의 요소를 최대한 응축된 화면 공간 안에 배분한다. 회화의 공간은 벽, 칸막이, 창, 거울, 서랍 등으로 분할되어 미로와 같이 구성되어 있다. 크레모니니 회화의 특징은 창, 틀, 문, 거울 등의 구조를 이용해서 엄격한 기하학적 질서 속에서 쾌락과 욕망의 뒤엉킴을 은밀하게 드러낸다. 엄격한 기하학적 질서의 구조는 때때로 더욱 큰 미스터리, 입구와 출구가 뒤엉키는 미로로 관람자를 이끈다. 거울로 인해 일점 원근법의 르네상스적인 공간은 파괴되었다.

크레모니니 회화에서 아이들의 '엿보기'와 '거울'의 역할과 의미는 때때

로 붕대로 눈을 가린 아이로 대신된다. 아이는 더 이상 볼 수 없는 장님이 된 것이다. 크레모니니는 격렬한 욕망으로 가득 채워진 관음하는 아이의 시선과 붕대로 눈을 가린 눈먼 아이를 동일시한다. 엿보는 아이의 시선은 욕망으로 불타고 있지만 붕대로 눈을 감은 아이는 시선을 잃어버렸다. 그런데 왜 이 두 개가 동일한 것일까. 눈을 가리고 세상을 보면 이 세상이 보이지 않는다. 즉 눈을 가리고 있으면 세상은 부재다. 그러나 세상은 존재한다. 내가 볼 수 없어도 타자가 나를 볼 수 있는 것과 마찬가지이다. 붕대로 눈을 가리고 있는 아이는 비가시적인 기억의 가시적 형상이라 할 수 있다. 기억은 지나간 시간에 일어난 실제의 존재이다. 그러나 시간이 지나면 사건은 기억으로만 남는다. 라캉의 영향을 받은 실존주의자 사르트르(Jean Paul Sartre, 1905~1980)는 존재와 부재를 기억의 관점에서 아주 쉽게 설명하고 있다. 파리에 살던 피에르가 로마로 갔다면 파리에서 피에르는 부재이지만 기억에 의해 존재하는 것이다. 기억은 자리바꿈된, 즉 현재에는 부재하는 주체이다. 욕망의 탐구는 고고학자가 매몰된 유물을 찾아내는 것처럼 기억을 찾는 것이며, 행위 중인 생을 포착하는 것이다. 누구나 어린 시절 몰래 숨어 무엇인가를 훔쳐본 기억이 있을 것이다. 아이들로 채워져 있는 크레모니니의 작품은 가슴 깊숙이 감추어져 있는 기억을 자극시킨다. 기억은 지나가 버린 시간이며 괄호 쳐진 생의 한 순간이다. 크레모니니는 지나가 버리는 모든 향수와 꿈, 욕망, 시간에 괄호를 친다. 그가 괄호 친 부분은 기다리는 매몰된 시간, 공간과 같다. 그 괄호는 영구성을 의미하기도 하고 기다림, 불안, 두려움의 장소를 뜻하기도 한다.

라캉에 의하면 주체는 장소와 대상에 따라 자리바꿈을 한다. 존재는 드러나기도 하고 은폐되기도 하며 숨기도 한다. 거울 속의 이미지는 주체의 부재를 말하는 것인가? 아니면 주체의 존재를 강조하는 것인가? 크레모니니 회화에서 거울은 보기만 하는 눈이나 시선이 아니라 보이기도 하는 이중성을 갖는다. 라캉의 욕망하는 주체는 보임을 강조한다. 아이의 시선도 무엇인가를 보기도 하지만 보이기도 한다. 라캉은 장님이 볼 수 없다

는 이유만으로 장님이 아니라 보임을 모르므로 장님이라고 생각했다. 석고 흉상은 눈 뜬 장님에 대한 은유라고 할 수 있다. 라캉은 "나는 나 자신을 바라보는 나를 바라본다"라는 표현 속에 함축된 방식으로 보임을 강조하면서 욕망하는 주체를 설명한다. 이 같은 라캉의 사고를 크레모니니는 그림으로 형상화하고 있다. '나는 나 자신을 바라보는 나를 바라본다'는 것은 안과 밖이 바뀐 시선의 구조에 기초한다. 시선이란 우리 시야에서 발견되는 것이다. 크레모니니는 이러한 시선을 거울을 통해 실현하고 있다. 거울을 도입해 시선이 보는 것뿐만 아니라 보임을 의미한다는 것을 형상화시키고 있다. 개의 눈이 관람자를 바라본다. 관람자를 향한 화가의 관음증, 아이의 팽창되고 불안한 시선, 남녀의 눈먼 시선, 동물을 탐색하는 시선이 복잡한 공간의 미로의 망 안에서 끝없이 왕래한다. 안과 밖의 현기증 나는 왕래는 거울에 의한 이미지와 유리의 반사 등 모든 환영과 함께 복잡해진다.

시각의 영역에서 모든 것은 일종의 덫이다. 내가 타자를 바라보는 곳에서 타자가 나를 바라보는 것은 아니다. 내가 바라볼 수 없는 자도 존재하는 것이며, 타자가 나를 볼 수 없어도 나는 존재한다. 부재와 존재는 종이의 이면 같은 것이 아닐까. 라캉은 부재가 존재임을 설명하고 있다. 라캉의 에세이 「도난당한 편지 *The Purloined letter*」에서 편지는 편지를 가진 대상에 따라 존재하기도 하고 부재하기도 한다. 편지의 소유자 입장에서 도난당한 편지는 부재이지만 그 편지는 누군가의 손에 있다면 존재인 것이다. 누군가에게 존재하는데 나에게 없다면 나는 그것에 대한 결핍의 불안을 가질 것이다. 그러므로 편지는 근본적으로 결핍을 드러내는 상징이다. 결핍은 곧 주체를 의미한다. 주체는 상호 주관적 반복 작용에 따라 자리바꿈을 한다. 도난당한 편지는 누군가에게 존재하기도 하고 누군가에게 존재하지 않기도 한다. 현존과 부재의 반복이 계속된다 할지라도 어쨌든 편지는 주체이다. 크레모니니는 부재를 존재와 동일선상에 두거나 나아가 부재를 강조하여 욕망을 충동질한다. 그는, "이미지는 부재의 환기이고 반면에 형태는 외형적이든 정신적이든 간에 존재의 확신이다"라고 주

장한다.[38]

크레모니니에게 부재는 더욱 강렬한 존재에의 욕망이다. 부재는 욕망의 시선을 자극하고 더 강한 존재를 드러낸다. 또한 인식과 두려움, 무의식적 갈망을 동반한 존재의 또 다른 모습이다. 다시 말해서 부재는 일종의 표류하는 욕망이다. 무의식이 의식 안에 있는 것 같지만 실제로는 무의식이 인간 의식을 지배하듯이 부재는 격렬한 욕망을 충동질한다. 그러므로 부재는 화면에 격렬한 욕망을 주는 결정적 요소이다. 크레모니니 회화에서 아이들의 엿보는 시선과 더불어 또 하나의 관음자의 시선이 있다. 그것은 '거울'이다. 그는 거울과 반사, 그림자로 자아와 타자의 혼동 관계를 설명한다. 즉 거울에 비친 반사는 타자의 욕망을 욕망하는 자아인 동시에 타자다. 그는 심리적·정신적 혼란 상태에서 자아와 타자를 인식하고자 하는 욕구에서 욕망을 출발시킨다. 그래서 "욕망은 혼란 속에서 인식하고자 하는 욕구다. 욕망은 상상의 근본적인 역동성이다"[39]라고 말한다. 거울은 자아와 타자를 분리시키며 욕망을 개입시킨다. 거울은 욕망하는 시선으로 무의식을 드러낸다. 욕망이 시선 안에 담겨 있듯이 거울 역시 욕망의 시선을 갖고 있다. 거울 속의 내가 욕망의 대상이라면 거울 속의 나는 타자가 되는 것이다.

마네는 <폴리베르제르의 주점 *Un Bar aux Folies-Bergère*>(1882, 그림 64)에서 욕망하는 거울을 보여주고 있다. 이 그림은 단순하게 보면 화면의 중앙에 주점의 여급이 견고하게 드로잉되어 있는 여인의 초상화이다. 그런데 여인의 뒤쪽이 거울이라는 것을 깨닫는 순간 수수께끼의 미로로 빠져든다. 여인의 뒤에 있는 거울에는 주점의 장면이 비치고 있고 여인의 뒷모습이 반사되어 있다. 정말 동일한 사람의 앞과 뒷면일까. 너무나 이질적인 두 사람으로 보이는 이유가 무엇일까. 무엇보다 거울 속에 반사된 여인의 뒷모습이 여인의 앞모습과 서로 각도가 전혀 맞지 않아 동일한 인물 같지 않다. 앞모습으로 보아 뒷모습이 이렇게 거울에 반사될 수는

38) 위의 책, p. 20.
39) 위의 책, p. 84.

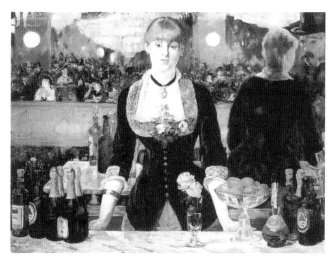

〈그림 64〉 마네, 폴리베르제르의 주점, 1882

없다. 마네가 화가로서 재능이 없어, 혹은 수학적인 계산이 전혀 되지 않는 사람이라 실수로 이렇게 했을까. 마네의 다른 그림을 보면 그런 것 같지 않다. 마네는 의도적으로 거울을 이용해 '나' 안에 있는 '타자', 즉 '또 다른 나의 모습'을 보여주고 싶었는지 모른다. 여급의 얼굴은 주변에 아무도 없이 우울하고 고독해 보인다. 그러나 거울 속에 반사된 뒷모습을 보면 어떤 남자가 그녀에게 말을 걸고 있다. 이 남자는 누굴까? 여급에게 무슨 말을 하고 있는 것일까? 이 남자는 여급의 신분을 말해 주는 결정적인 요소이다. 그 당시 주점의 여급은 창녀였다. 남자는 은밀한 만남을 제의하고 있는지 모른다. 라캉에 의하면 성적 욕망은 인간의 모든 욕망의 근본이다. 인간의 욕망은 언제나 죽음으로 연결되면서 허무를 불러일으켰다. 인간의 욕망은 죽음으로 종식이 되고 결국 욕망이 헛되었음을 깨닫는다. 마네는 여급 앞의 테이블 위에 놓인 정물로 바니타스(vanitas, 인생무상)를 보여주고 있다. 꽃, 해골, 과일, 기도서 등 정물은 서양 미술사에서 전통적으로 바니타스의 상징이었다. 아담과 이브가 선악과를 따 먹고 욕망을 채우는 순간 죽음이 찾아왔다. <폴리베르제르의 주점>에서 남녀의 욕망이 결국 죽음으로 연결될 것이라는 암시가 은연중에 내포되어 있다.

　거울은 인간의 근본적인 욕망을 비추어 준다. 고대 그리스 신화에서 나르시스는 샘 위에 비친 자신의 모습에 반해 그를 끌어안으려다 샘에 빠져 죽었다(그림 65). 그리고 수선화로 다시 피어났다. 욕망은 죽음으로 이끌어지고 죽음은 또 다른 탄생으로 연결된다는 신화의 이야기이다. 또 하나 여기에서 흥미로운 것은 나르시스가 샘에 반사된 자신의 모습을 타자로 인식했다는 것이다. 우리는 매일 아침마다 거울을 바라본다. 거울 속

에 비친 '나'는 진정으로 나일까? 대부분의 사람들은 거울 속에 비친 자신의 이미지를 실제의 자신과 동일시한다. 아침에 외출을 위해 거울 앞에서 넥타이를 고쳐 매거나 화장을 하면서 대부분 거울 속의 이미지를 자신과 동일시한다. 그러나 거울 속의 이미지가 반드시 실재와 동일하지 않을 수도 있다. 거울 속의 '나'가 타자로 인식된다면 심리적인 엄청난 혼란에 빠지게 될 것이다.

라캉은 거울 속의 이미지를 타자로 인식하면서 인간은 욕망, 소외, 고독을 느낀다고 설명하고 있다. 거울 속의 이미지가 내가 아니라 타자

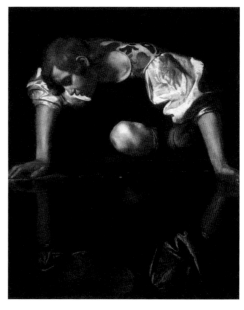

〈그림 65〉 카라바조, 나르시스, 1598~1599

라고 느끼는 순간 자아와 타자간의 균열이 생기며 고독과 소외를 느끼게 된다는 것이다. 라캉이 '거울단계'라고 규정한 이론에 의하면, 6～18개월 사이 아이는 거울을 바라보면서 자신과 완전히 동일시하고 매우 기뻐한다. 이 단계를 상상계(the imaginary, 거울단계)라고 하는데, 이 단계에서 아이는 거울에 비친 자신의 이미지를 총체적이고 완전한 것으로 가정한다. 이때 아이는 엄마와 자신을 완전히 동일시하기 때문에 엄마는 욕망의 대상이 아니다. 이 단계를 거치면 아이는 더 이상 사물과 단어를 일대일로 대응시키지 않는 상징계(the symbolic)로 들어간다. 상상계를 넘어서 상징계로 진입하면서 일어나는 심리적 상황이 오이디푸스 콤플렉스이다.

상징계에서 아이는 자신과 타자를 동일시하지 않으며 자신과 타자를 분리시킨다. 아이는 타자를 인식하면서 소외를 느낀다. 라캉에 의하면 모든 이미지와 모든 단어는 거울 앞에서 본연의 모습과 의미를 비우게 된다. 언어는 거울 안에서 거꾸로 비친다. 거울 속에 반사된 이미지와 실제 이미지는 분명 차이가 있다. 거울 속의 이미지는 어쩌면 자신이 아닐 수 있다. 타자일지 모른다. 이 단계에서 아이는 자신과 완전히 동일시했던 엄마를 타자로 인식하며 욕망의 대상으로 꿈꾸게 되는 것이다. 엄마를 욕

망하는 아이는 아버지의 존재를 자각하면서 자신의 욕망에 대한 좌절과 금지를 알게 된다. 금지된 욕망은 오이디푸스 콤플렉스를 드러낸다.

정신분석학자, 프로이트와 라캉은 욕망의 불안, 상실에 대한 두려움의 근원으로 오이디푸스 콤플렉스를 설명한다. 크레모니니의 작품들에서 아이들은 엄마에게 사랑과 소유욕을 느끼는 동시에 상실감을 느끼며 크게 뜬 두 눈에 불안과 두려움을 가득 담고 있다. 아이들이 매복하여 염탐하는 행위, 부모의 정사 장면을 관음하는 행위는 엄마의 사랑을 욕망하는 행위인 동시에 상실에 대한 불안과 두려움의 무의식적 표현이다. 크레모니니 그림에서 아이들은 무엇인가를 염탐하는 듯한 시선을 띠고 있다. 실제로 사람들이 염탐할 때는 불법적이고 금지된 것을 기대한다. 그러나 아마도 어떤 사건도 일어나지 않을 것이다. 아이들의 끊임없는 욕망은 허기가 질 것이다.

크레모니니는 인간의 근본적인 균열이나 틈새를 통해 욕망과 결핍, 주체의 문제를 다루었다. 프로이트가 주장한 대로 모든 인간에게는 균열과 틈새가 있다. 의식과 무의식에도 균열이 있으며, 욕망과 결핍에도 틈새가 있다. 다시 말하면 의식적으로 거세가 불가능하다고 여기는 순간에 무의식 속에서 거세 불안을 느끼는 것이다. 예를 들어 파카소가 나이를 먹으면서 점점 더 젊은 여자를 계속 바꿔 가며 사귀는 행위 자체가 결국 무의식적으로 거세 불안이 잠재되어 있기 때문이라는 세간의 말과 유사한 것이다. 사람들은 무엇인가를 욕망하는 순간 더 큰 욕망에 의해 결핍을 느낀다. 즉 욕망하던 무엇인가가 현실적으로 성취되는 순간 더 큰 욕망을 갖는다는 것이다. 실제로 사랑을 하고 있는(연인을 갖고 있는) 사람이 사랑을 하지 않는(연인이 없는 사람) 보다 더 큰 애정욕구와 불안, 때로 더 큰 고독을 느낀다. 연인이 생긴 순간부터 혹시나 다른 이성을 마음에 두고 있는 것은 아닌지, 그가 정말 나를 사랑하고 있는지 끝없이 불안이 일어나면서 더 깊은 고독을 느끼게 되는 것이다. 그러므로 욕망은 항상 균열과 결핍을 부른다.

크레모니니는 <나의 사랑스러운 엄마에게 *A Ma Maman chérie*>(1972)에서 남근을 엄마에게 보내는 아이의 오이디푸스 콤플렉스를 표현하고 있다. 이 그림에서 거의 절반을 차지하고 있는 벽에 엄마에게 보내는 커다란 성기를 드러내고 있는 아이가 묘사되어 있다. 아이는 엄마를 요구하면서 동시에 엄마가 요구하는 대상이 되고 싶어 한다. 아이는 엄마에게 없는 남근이 되면서 엄마를 완성시키고자 한다. <나의 사랑하는 엄마에게>에서 남근을 드러내고 있는 아이를 묘사하고 있는 벽의 낙서화는 아이의 엄마에 대한 욕망과 엄마가 욕구하는 대상이 되고자 하는 욕망을 드러내는 동시에 엄마와 자신이 분리된 관계임을 인식하고 행한 행위라는 것을 증명하고 있다. 오이디푸스 콤플렉스는 결코 충족될 수 없는 종류의 욕망을 의미한다. 남근은 성기 자체를 의미하는 것이 아니라 엄마의 일부가 되고 싶은 아이의 절대적인 욕망을 의미한다. 라캉과 크레모니니에 의하면 욕망은 결코 성욕을 의미하지는 않는다. 성욕은 인간의 근원적인 욕망을 대변하는 것이다. 라캉은 결코 충족될 수 없는 욕망을 성과 남근으로 설명하고 있으며, 크레모니니는 인류의 발생에서 오늘날까지 가장 근원적으로 존재하는 욕망의 소용돌이를 성적 행위로 설명한다.

크레모니니 회화에서 아이들은 모두 오이디푸스 콤플렉스 단계에 있다. 이미 위에서 고찰한 관음하는 아이들은 금지된 것을 욕망하며 그들의 욕망은 누군가(아버지)의 시선에 의해 감시, 통제되고 있다. <나의 사랑하는 엄마에게>에서 화면의 절반을 차지하는 벽은 마치 감옥처럼 보인다. 감옥의 창살에 한 아이가 자유를 갈망하듯 바깥을 바라보고 있고, 다른 아이들은 마치 무엇인가를 염탐하듯 불안한 시선과 행동을 보여주고 있다. 이것은 아이들이 아버지의 보호, 간섭, 통제 속에 살고 있는 집행유예 된 상태라는 것을 의미한다. 그러므로 크레모니니는 아이들을 '집행유예자'라 명칭했다. 크레모니니는 아버지의 모습을 벽에 낙서하고 있는 아이들을 <집행유예자들 *Les Sursitaire*>(1969)이라는 제목으로 발표하기도 했다. 아이들은 모든 결정 사항, 행동 등에 금지와 감시를 받는 집행유예자이다.

관음증, 금지된 것을 갖고자 하는 욕망을 드러내는 관음하는 시선은 오

이디푸스 콤플렉스에 있어 가장 중요한 요소이다. 금지된 것을 욕망하는 아이는 작품 <매일의 서랍 *Les Tiroirs à Jour*>(1977~1978)과 <유기적인 감성 *Sens Organisés*>(1965~1966)에서 극적으로 드러난다. 아이의 크게 뜬 둥근 눈은 욕망하는 사물에 집중되어 있다. 후자의 작품에서 아이의 시선과 손은 정육점의 진열장 안에 있는 짐승의 사지(四肢)를 향해 있고, 엄마는 아이의 욕망을 금지시키기 위해 아이의 팔을 붙들고 있다. 아이의 욕망이 리비도적인 욕망이며 오이디푸스 위기에 놓여 있다는 것은 화면 오른쪽 윗부분에 있는 여자 속옷이 진열된 상점 진열장이 은유적으로 드러내고 있다. <매일의 서랍>에서 아이는 화면의 중심인물이며 주체로서 테이블 위에 놓여 있는 집게에 욕망의 시선을 집중시키고 있다. 이 그림은 캔버스 두 개가 결합되어 이루어져 있다. 두 개의 캔버스가 연결됨으로써 생긴 균열선이 이 작품에서 중요한 역할을 하고 있다. 이 균열의 선은 아래와 윗부분의 형상을 의미적으로 분리하는 역할을 한다. 화면 상단에 아이가 손을 뻗어 화면 하단에 크게 그려져 있는 테이블 위에 놓여 있는 집게를 잡으려고 하고 있다. 두 개의 캔버스가 만나는 균열선은 아이의 집게로 향하는 팔과 손을 가로지르고 있다. 테이블 위의 집게를 잡으려고 하는 아이의 얼굴은 마치 가져서는 안 될 물건을 남모르게 훔치기라도 하는 것처럼 흥분으로 고조되어 있다. 크게 뜬 눈은 강렬한 욕망으로 가득 채워져 있고 팔은 집게를 향하고 있다. 아이의 욕망이 얼마나 강렬한지 눈이 테이블 위에 반사되어 네 개가 되었다. 이 균열선은 집게를 잡고자 하는 아이의 욕망이 금지된 것, 넘어서는 안 될 선이라는 것을 말해 주고 있다. 아이의 욕망을 실천하는 도구인 팔이 이 균열선에 의해 베여 있다. 이 균열선은 금지된 장소에 다다르고자 하는 아이의 격렬한 욕망을 한층 배가시켜 보여주고 있다. 인간은 금지된 것을 원할 때 욕망을 실현하고픈 욕구가 더욱 강렬해지기 마련이다. 이 격렬한 욕망은 열려 있는 서랍에서 다시 강조되고 있는 듯하다. 열려 있는 서랍은 마치 육체에서 시선이 튀어나오듯이 테이블 몸체에서 튀어나오고 있다. 그런데 아이의 이 행위를 바라보고 있는 목격자가 있다. 어디에 있을까? 화면 상단

오른쪽의 유리창에 아버지의 초상이 유령처럼 희미하게 반사되어 있다. 아버지가 아이의 금지된 욕망을 지켜보고 있는 것이다. 일반적으로 아이가 과도하게 장난을 치거나 문제를 일으킬 때 아버지로부터 심한 야단을 맞는다. 자식이 올바른 사회인으로 성장하도록 가르치는 것이 부모의 의무이기도 하다. 특히 전통적으로 아버지의 역할은 훈육에 있다. 이 그림에서 아버지의 형상은 아이의 엄마에 대한 사랑이 금지라는 것을 암시하는 절대적 요소이다. 엄마는 아버지의 사랑이다. 엄마를 사랑한다는 것은 남의 것을 탐하는 도둑질과 유사한 것이다. 오이디푸스 콤플렉스는 결코 충족될 수 없는 욕망을 의미하며, 자신에게 금지되어 있는 타자의 자리를 차지하고 싶은 죄를 수반한다. 여기에서 타자는 아버지이다. 아이는 아버지의 자리를 훔치고자 한다. 그는 알렌 포우(Edgar Allan Poe, 1809~1849)의 「도난당한 편지」를 분석하면서, 도둑질이라는 행위를 통해 주체, 존재, 욕망을 설명한다. 또한 라캉은 에세이 「햄릿분석」에서 '아버지의 살해(patricide)'와 '근친상간(incest)'을 도둑질의 상징적 행위로 비유하고 있다. <매일의 서랍>에서 마치 집게를 훔치려고 하는 것 같은 일종의 '도둑질'의 형상으로 오이디푸스 콤플렉스의 금지된 욕망을 의미한다. 도둑질은 금지된 욕망의 실현이며 사회적으로 용인되지 않는 범죄이다. 아버지의 시선은 금지되어 있는 집게를 잡으려는 아이의 행동이 도둑질, 범죄, 즉 금지된 욕망이라는 것을 의미적으로 가리키고 있다. 이 그림에서 아이는 지금 금지된 욕망을 욕망하는 오이디푸스 콤플렉스 단계에 있는 것이다. 크레모니니는 여러 그림에서 아버지의 형상을 표현하였다. 아버지의 초상은 라캉이 만들어 낸 말인 '부친－전위(père－version)'를 연상시킨다. 부친－전위란 말은 '성도착증(perversion)'이란 단어에서 끄집어낸 것이다. 아버지의 전위, 엄마의 욕망의 대상인 아버지처럼 되고자 하는 아이의 바람은 근본적인 도착증이다. 즉 금지된 것을 욕망하는 도착증이다. 라캉은 아이가 아버지의 존재를 인정하고 금지의 상징으로서 욕망의 대상인 엄마를 포기하는 과정을 통해 언어와 사회법칙을 받아들이고 정상적인 사회구조 속으로 들어가 적응하며 살아간다고 설명한다. 이 오이디푸스 콤

플렉스를 극복하지 못하면 인간은 사회가 규정한 도덕, 법을 받아들이지 못하는 범죄인이 될 가능성이 있다는 것이 그의 설명이다.

이같이 무의식적으로 잠재된 세계를 드러내고 있는 크레모니니의 회화는 현대 미술사 안에서 맥락을 짚어 볼 때 어디에 속하는 것인지 분명하지 않을 만큼 복잡하고 모호하다. 그의 작품에 초현실적인 요소가 보이며 그 자신도 초현실주의에 대한 경의를 표하지만 초현실주의에 속하지는 않는다. 그의 회화는 평범한 일상 속에 거대하게 자리 잡고 있는 무의식을 찾는 작업이다. 디디에 시카르(Didier Sicard, 1938~)는 크레모니니 작품을 다음과 같이 설명한다.

> 크레모니니의 회화는 이야기와 환상을 초현실적인 의도로 말하지 않는다. 그의 회화는 일종의 출구이며, 순간을 연장시키는 기억과 현재의 응시로부터 만들어진 심리적 우주의 패인 홈이다.[40]

2. 인간의 실존은 본질에 앞선다

'인간은 존엄하다.' '법 앞에서 만인은 평등하다.' 누구나 이렇게 말한다. 진정 인류는 존엄한 존재로 존중받으며 살아왔을까? 신분, 부, 학력, 지위 등을 떠나 모두가 평등할까? 그렇다면 왜 혁명의 피가 역사를 물들이게 되었을까. 인간은 평등하지 않았다. 존엄하지도 않았다. 존엄한 자는 신분이 높은 몇몇에 불과했다. 단지 인간은 존엄하려고, 그리고 평등하려고 노력했을 뿐이다. 인간이라는 이유 하나만으로 노숙자와 대통령이 동등하게 대우받는 세상은 어디에도 존재하지 않는다. 때때로 인간은 벌레처럼 짓밟히며 모욕당하기도 한다.

20세기로 들어와 추상 미술가들은 모두가 존엄함을 인정받는 평등한

40) Didier Sicard, "L'Oeil Bleui par la Lumière", *Scarabée international*, no.5~6, Printemps- Eté, 1983, p. 188.

세상을 꿈꾸었다. 그 꿈은 현실이 그러하지 않기 때문에 더욱 간절하게 갈망되었다. 1910년대부터 1920년대까지 전 유럽에서 유난히 기하학적 추상미술이 유행한 이유는 바로 그 때문이었다. 고대 그리스부터 기하학은 절대적으로 아름다운 형태로 인정받아 왔다. 장미가 아무리 아름다워도 절대적일 수는 없다. 백합이나 모란 등과 비교될 수밖에 없고, 상대성에 의해 혹자는 장미가, 혹자는 백합이, 또 다른 혹자는 국화가 더 아름답다고 생각할 수 있는 것이다. 이런 자연의 형태는 상대적인 아름다움이다. 그러나 삼각형, 사각형, 원 등의 기하학적 형태는 어느 것과도 비교될 수 없는 절대적이고 보편적인 아름다움을 지니고 있다.

네덜란드 출신의 피에트 몬드리안(Piet Mondrian, 1872~1944)은 격자의 기하학적 추상으로 만인이 평등하게 살아가는 유토피아 건설을 주장하였다. 그는 상대성, 즉 상대적인 서로 간의 비교 때문에 인간 세상은 비극이라고 주장했다. 예를 들어 생활하기에 불편하지 않을 만큼 돈을 갖고 있어도 친구가 더 많은 돈을 갖고 있으면 상대적인 박탈감으로 불행을 느끼기 마련이다. 역사적으로 권력자로 인해 전쟁, 착취 등의 수많은 횡포가 있어 왔고, 하층 계급의 사람들은 때로 그들에 의해 동물처럼, 벌레처럼 죽어 갔다. 이것은 불평등 때문에 일어난 비극이다. 권력, 부, 명예, 학력, 외모적 조건 등을 모두가 똑같이 갖고 있다면 무시와 차별로 인한 분열과 대립이 없는 행복한 세상이 되지 않을까. 몬드리안은 그런 세상을 꿈꾸었다. 그런데 그런 세상은 어디에도 없다. 인류는 고대 그리스 시대부터 모두가 평등하게 사는 유토피아를 꿈꾸었지만 그런 세상을 만들지도 못했고, 만들어지지도 않았다. 몬드리안은 무엇과도 비교할 수 없는 절대적인 미적 가치를 가진 기하학적 추상을 통해 차이로 인한 비극이 없는 평등한 세상을 건설하고자 했다. 권력자이든 비권력자이든, 부자이든 빈자이든, 미녀이든 추녀이든, X-RAY로 내부를 찍어 본다면 동일한 뼈와 구조로 이루어져 있다. 권력자라고 해서 척추 뼈가 하나 더 있다거나 미인이라고 해서 허파가 하나 더 있지는 않다. 이런 내부를 보면 만인이 평등한 것은 틀림없는 사실이다. 따라서 몬드리안은 외형을 버리

〈그림 66〉 몬드리안, 빨강, 파랑, 검정, 노랑, 회색의 구성, 1921

고 내면의 핵심을 가지고 새로운 조형을 개척해야 한다고 주장했다. 그는 자연의 핵심으로 형태로는 수평과 수직선의 엄격한 직각의 구성이고 색채로는 빨강, 파랑, 노랑의 삼원색과 검정, 회색, 흰색의 무채색이라고 주장했다. 그는 이 요소들로 새로운 세계의 건설이라는 의미로 신조형주의를 주창하였다(그림 66). 그의 유토피아 건설에 대한 의지는 확고했다. 그는 회화에서 유토피아가 실현된다면 이 세상도 그렇게 되리라 믿었다. 몬드리안이 회화에서 가장 혐오한 색과 형태는 초록과 사선이었다. 초록은 변덕스러운 자연의 외형을 환기시키기 때문이고, 사선은 불균형을 야기하기 때문이었다. 드 스틸 그룹을 창설하며 함께 활동했던 반 되스버그(Theo van Doesburg, 1883~1931)(그림 67)가 사선 사용을 주장하자 크게 노하며 그룹을 탈퇴하고 그와 절교했을 정도로 몬드리안의 신념은 확고했다.

러시아 화가 말레비치(Kazimir Malevich, 1878~1935)는 모든 인간이 본질적으로 존엄하다는 것을 기하학적 형태로 표현하고자 했다. 그는 1915년에 절대주의를 주창하며 사각형을 가장 순수한 감성을 드러내는 형태요소라고 주장했다(그림 68, 69). 가장 순수한 감성은 외부적인 오브제가 제거된 본질이다. 그에 의하면 인간은 오브제로 인해 존재의 가치를 상실했다. 모든 인간은 존엄하다. 그러나 학력, 지위, 부, 권력 등에 의해 존엄성의 정도에 차이가 있는 것이다. 말레비치에 의하면 학력, 지위, 부, 권력 등의 오브제가 인간의 존엄성을 가리고 있다. 예를 들어 우리는 누군가를 만났을 때 인간이라는 이유만으로 존엄성을 인정하기보다는 상대의 출신학교, 부의 정도, 입고 있는 옷과 장신구에 더 관심을 갖고 그를 평가하고 대우한다. 가난하고 배우지 못한 사람들이 재벌이나 정치가들보다 평가받지 못한 이유는 인간으로서 부족해서가 아니라 그들만큼 물질을 갖지 못하기 때문일 것이다. 대중목욕탕에서 사람들은 다른 사람들에게 별반 관심이 없다. 모두가 벌거벗고 있는 순수한 인간의 모습이기 때

문이다. 그 장소에서는 학력, 부, 사회적 위치 등이
감추어져 있기 때문에 어떤 불평등도 존재하지 않
는다. 미모도 별다르게 관심을 받지 못한다. 남의
나체에 관심을 갖는 사람이 있다면 아마 성도착증
환자일 것이다. 대중목욕탕에서 벌거벗은 나체는
오브제가 제거된 순수한 인간의 모습이다. 말레비
치가 꿈꾼 세상은 이처럼 오브제를 버리고 인간 본
연의 모습을 찾는 것이다. 그는 인간이라는 이유
하나만으로 존엄성을 인정받는 평등한 세상을 희망
했다. 그러나 그런 세상은 결코 오지 않았다. 오늘
날까지 인간은 외부적인 조건의 정도에 따라 존엄
성의 정도가 결정되고 있다. 인류가 탄생된 이래
왕과 시종, 재벌과 노숙자가 똑같이 인간이라는 이
유 하나만으로 평등하게 존엄성을 존중받은 적은
없다. 왜냐하면 실존이 본질보다 앞서기 때문이다.

〈그림 67〉 반 되스버그, 역구성V, 1924

사르트르는 1946년에 출판한 『실존주의는 휴머
니즘이다 *L'Existentialisme est un Humanisme*』에서
"인간은 조직화된 상황 속에 있으며, 그 자신 그
안에 속박되고 자기 자신의 선택으로써 인류 전체
를 속박한다"라고 말한 바 있다.[41] 즉 인간은 항상
우연과 마주치며 구속, 제도, 체제 등의 속박에서
자유로울 수 없다는 의미이다. 시계, 사과 등, 사물
은 변하지 않기에 본질로 존재하지만 인간은 상황
에 따라 무궁무진하게 변하기 때문에 본질로 존재
할 수 없다. 인간은 현실적 상황에 직면한 실존적
존재이다. 전쟁 당시 고문을 받고 독가스실에서 죽

〈그림 68〉 말레비치, 검은 사각형, 1913

〈그림 69〉 말레비치, 검정 십자도형, 1923

41) 村上嘉隆, 『사르트르의 實存主義哲學』, 정돈영 옮김, 文潮社, 1993, p. 124.

어 간 사람이 존엄했다고 과연 말할 수 있을까. 사르트르는 제2차 세계대전을 경험하면서 인간이 과연 존엄한지에 질문을 던지며 실존주의를 주창하였다. 인간의 실존에 대한 질문은 문학, 철학뿐 아니라 미술에서도 활발하게 진행되었다.

1) 장 포트리에: 전쟁과 포로

1944년 8월 25일 독일 점령하에 놓여 있던 파리가 수복되었다. 승리의 감동은 잠시였고 점점 지난날의 아픈 기억이 더 고통으로 다가왔다. 종전(終戰)이 되면서 강제 수용소에 관한 단편뉴스영화와 사진들이 홍수처럼 쏟아지고 나치에 의해 강제 추방되었던 사람들이 피폐하고 쇠약한 모습으로 돌아와 직접 목격한 나치의 만행을 증언했다. 사람들은 다시 한 번 더 분노했고 공포에 치를 떨었다. 이 시점에 포트리에(Jean Fautrier, 1898~1964)는 1945년에 르네 드루앵 화랑(Galerie René Drouin)에서 <포로 Otage> 연작을 소개하였다. <포로>는 제2차 세계대전 중 독일 나치에 항거하며 레지스탕스 운동을 하다가 체포되어 고문으로 인해 상처와 고름으로 살이 썩어 가며 죽어 간 사람이다. 이 회화는 제2차 세계대전을 상징하는 형태가 되었다.

전쟁과 혁명은 서양 미술에서 전통적인 회화의 주제였다(그림 70). 전쟁과 혁명에서 용감하게 싸우며 승리로 이끄는 위대한 지도자의 모습을 보여주는 역사화는 회화의 여러 장르 중 가장 우월한 것으로 인정받았다. 전쟁을 통해 영웅이 배출되었고 인류문명이 발달되어 온 것은 사실이다. 그러나 평범한 시민들에게 전쟁은 승자도 없고 패자도 없는 참혹한 비극일 뿐이다. 수많은 사람들이 살점이 찢겨 나가는 고통 속에서 죽어 갔고 팔, 다리를 잃어버려 불구가 되었다. 제1차 세계대전이 끝난 후 독일의 신즉물주의 미술가들은 전쟁으로 불구가 된 사람, 창녀로 전락한 여자 등을 추하게 묘사하여 과연 인간이 존엄한지 질문을 던졌다. 고대 그리스부

터 인간은 만물을 다스리는 영장이었다. 당연히 미술에서도 인간의 몸은 미의 이상적인 전형으로 탐구되었다. 고대 그리스의 당당하고 건장한 남자의 육체, 르네상스 시대부터 요정이나 여신으로 묘사되어 온 여성의 아름다운 누드는 인간이 존엄한 존재라는 것을 한 치의 의심도 없이 받아들이게 하였다(그림 71, 72). 그러나 20세기에 들어와 묘사된 전쟁을 일으키는 위정자들의 모습, 불구가 된 남자와 커다란 엉덩이를 흔드는 창녀의 모습을 보면 인간이 과연 존엄한지 회의가 든다. 전쟁이란 시대적 상황이 인간을 이렇게 추락시켰다. 미술가들이 시대적 상황에 절망하며 전쟁의 참혹함을 가시적으로 고발했지만 전쟁은 종식되지 않았다. 오히려 위정자들은 국가와 민족의 이름으로 살상무기를 개발하면서 전쟁의 기회를 기다렸을 뿐이다. 전쟁은 폭력과 살인을 정당화시켰고 살인 교사자들을 위대한 지도자로 치켜세웠다. 승리는 국가와 민족의 영광을 외치게 했다. 그러나 포로가 되어 수용소에서 고문을 받고 죽어 간 사람들, 살점이 찢겨 나가고 불구가 된 사람들, 뼛가루가 되어 돌아온 남편과 재회하는 여인들의 통곡은 승자와 패자도 없는 참혹함 그 자체일 뿐이었다. 누가 이들의 아픔을 보상할 것인가. 과연 위대한 민족과 국가의 명예가 개인의 불행을 보상해 줄 수

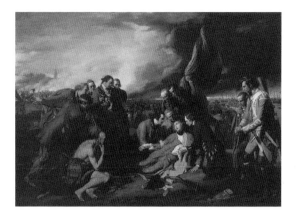

〈그림 70〉 벤자민 웨스트, 울프장군의 죽음, 1770년경

〈그림 71〉 라오콘, BC 175~150

〈그림 72〉 티치아노, 우르비노의 비너스, 1538

있는가. 포트리에의 <포로>는 이 모든 전쟁의 잔혹성과 비극을 대변하는 상징적 코드로서 받아들여졌다.

포트리에는 1898년 5월 16일 파리에서 태어났다. 아버지와 아일랜드 계의 할머니가 돌아가시게 되자 10세 때 어머니를 따라 런던으로 이주 하였다. 그는 13세 때 이미 그림의 신동으로 불렸으며 런던의 왕립 미 술학교(Royal Academy)와 슬래드 미술학교(Slade School)에서 화업을 쌓았 다. 제1차 세계대전이 일어나면서 프랑스로 돌아가 군에 입대하여 3년 동 안 복무하여 전쟁 중에 부상을 입고 독가스를 마시기도 하였다. 1920년대 에 군에서 제대한 후 알프스의 어느 호텔에서 호텔리어로 일하면서 틈틈 이 프랑스 살롱에 정기적으로 출품하면서 본격적으로 화가의 길을 걸었 다. 일반적으로 포트리에의 작품은 '검정 시기(1926~28)', '<포로> 연작 시기(1942~45)', '앵포르멜 시기(1947~64)'로 나뉜다.[42] 특히 <포로> 회 화는 포트리에의 회화 발전의 한 시기로 기록될 만큼 획기적인 변화와 발전을 보여준다. 초기에는 17~18세기 특히 샤르댕(Jean - Baptiste - Siméon Chardin, 1699~1779)에게서 영감을 받아 어둡지만 빛을 느끼게 하는 정물화와 풍경화를 보여주었다. 또한 터너(William Turner, 1775~ 1851)에 대한 깊은 감동이 그의 화화의 전 시기에 걸쳐 나타난다(그림 73, 74). <포로> 시기에는 포로라는 어둡고 암울한 주제에도 불구하고 색채 는 마치 렘브란트, 터너, 모네 등에서 볼 수 있는 빛의 효과를 보여준다. <포로>라는 특수한 역사적 사건은 보편성을 띠게 되고 빛과 색채의 조 형성에 주목하게 만든다. 포트리에는 한스 아르퉁(Hans Hartung, 1904~ 1989)과 함께 1960년 제30회 베니스 비엔날레에서 대상을 수상하여 전후 파리 화단에서 새로운 미술로서 등장한 앵포르멜 미술의 대가로 인정받 게 되었다. 아르퉁과 포트리에의 수상은 파리의 앵포르멜 미술을 전 세계 에 알리는 계기가 되었고, 전후 뉴욕화단에 미술의 메카 자리를 내주고

42) Curtis L. Carter & Karen K. Butler, *Jean Fautrier 1898~1964*, New Haven and London: Yale University Press, 2002, p. 15.

이류로 전락했다고 조롱받았던 파리화단이 여전히 건재하다는 것을 증명시켜준 일대 사건이었다.[43)]

포트리에를 전후 파리 화단의 총아로 주목받게 한 것은 <포로> 연작이었다. 그는 <포로> 연작에 레지스탕스 운동을 하면서 게슈타포에 쫓겨 다녔던 개인적 경험을 담아 나치의 학살에 대한 이념적인 저항의 상징으로 만들었다. 그리고 이것은 인간 존재에게 물음을 던지며 현대사의 악몽 같은 기억의 흔적이 되었다. 포트리에는 1943년 초에 게슈타포에 체포되었다. 그 혐의는 불분명하나 몇몇 사람들은 나치의 검열대상에 걸렸던 조르쥬 바타유(Georges Bataille, 1897~1962)의 소설 『에드와르 부인 *Madame Edward*』 출판을 도와 포르노 삽화를 그렸기 때문이라고 알려져 있다.[44)] 곧 석방되었지만 불안을 느꼈던 그는 문학가 폴랑(Jean Paulhan, 1884~1968)의 도움으로 파리 변두리 샤트나이 말라브리(Chatenay - Malabry)에 있는

〈그림 73〉 샤르댕, 복숭아의 바구니, **1766**

〈그림 74〉 터너, 바닷가의 어부, **1796**

43) 포트리에와 미국과의 관계는 대체로 격렬하다. 1940년대와 1950년대에 몇 회의 성공적인 전시회가 있었음에도 불구하고, 몇몇 비평가들은 그의 파스텔 빛깔과 작은 규모의 그림을 외면했다. 그들은 반죽 같은 표면을 덩어리져 뿌려진 배설물과 같다고 비유했다. 그리고 그 작품들이 강인한 대비로 둘러싸이고, 추상표현주의의 웅대한 스케일의 제스처를 나타내기를 요구했다. 게다가 그와 한스 아르퉁이 프랑스를 대표해 베니스 비엔날레에서 회화부분 대상을 공동 수상했다. 1960년의 미국에서는 포트리에에 대한 심각한 반감이 있었다. 그해에 미국을 대표하는 한스 호프만, 프란츠 클라인, 필립 거스통은 대중으로부터 뉴욕파의 성취에 대한 유럽의 뒤늦은 인정으로서 수상하리라는 기대를 받았다. 시상식이 있기 직전에 베니스의 한 카페에서 일어난 클라인과 포트리에 사이의 격론이 널리, 그리고 아마 굉장히 과장되게 보도되었다. 몇몇 목격자들에 따르면 클라인은 포트리에를 '프랑스 요리사'라 불렀고 의자를 밀쳤다고 한다. 다른 이들은 포트리에가 미국 화가에게 그만두고 미국으로 돌아가라고 소리치면서 소동이 시작되었다고 증언한다. David Ebony, "Jean Fautrier: Rapturous Texture", *Art in America*, Sept. 2003, p. 94.

44) 위의 글, p. 96.

정신병원으로 피난하였다.[45] 그는 그 당시 병원 소유였던 '베레다 탑(le Tour Velléda)'을 자신의 아틀리에로 이용하고 있었는데, 이곳은 나치가 관리하는 포로수용소가 있는 숲 근처에 위치해 있었다. 그는 그곳에서 모진 고문으로 울부짖는 포로들의 비명을 들으면서 무력감과 공포의 감정을 <포로> 연작 안에 담았다. 그러므로 미술사가 이브 알랭 부와(Yves Alain Bois, 1952~)는 포트리에의 <포로>들의 출발점은 시각이 아니라 청각이라고 말한다.[46]

'포로'란 의미는 무엇일까? 프랑스어의 'Otage'는 일반적으로 살인범, 유괴범 혹은 어떤 범죄인에게 붙들려 있는 자들을 일컫는 용어로서 일반적으로 '인질'로 번역된다. 그러나 포트리에의 회화에서 'Otage'란 용어는 전쟁 동안 적군에게 잡혀 수용소에 갇힌 사람을 의미하므로 인질 대신 포로로 번역하는 것이 적절하다고 생각된다. 한국어 사전적 의미로 '포로'라는 용어는 '사로잡은 적'을 의미하는 일반적인 용어이지만 프랑스어로 'Otage'는 독일 점령 시기에 레지스탕스 운동을 하다가 나치의 게슈타포에게 체포되어 포로가 된 프랑스 시민들을 가리키는 특별한 어감을 갖고 있다.[47] 그러므로 포트리에의 <포로 Otage>는 제2차 세계대전 중 독일 점령 시대를 살아간 박해받은 사람들을 가리키는 보편적 상징성을 띠면서 제2차 세계대전의 비극을 떠올리게 한다. 포트리에의 의도 역시 나치의 점령 당시의 고통스런 기억을 환기시키고자 하는 것이었다.

포트리에의 <포로>가 제2차 세계대전 중의 포로의 얼굴이라면 과연

45) 앙드레 말로는 포트리에를 문학가 장 폴랑에게 소개했고, 폴랑 역시 포트리에의 <포로>들에 관한 글을 썼다. 그는 포트리에가 게슈타포를 피해 은둔처를 찾고 있을 당시 파리 교외 Vallée-aux-loups에서 정신 병원을 운영하고 있었던 의사 앙리 르 사부로(Henry le Savoureux)에게 부탁해서 그 근처에 머무르게 했다. 폴랑은 포트리에가 1964년 7월 21일에 죽을 때까지 우정을 나누었다. 그는 1940년에 잡지 『Novelle Revue Française』의 디렉터를 맡기도 했고, 문학이론저서 『Les Fleurs de Tarbes』, 『La Terreur dans les lettres』를 썼다. 제2차 세계대전 동안에 그는 미술과 미학의 결합에 열중하기 시작했고 "Braque le Patron", "La Peinture Cubiste", "Fautrier l'enragé"와 같은 현대 미술에 관한 글을 쓰기도 했다. 그리고 포트리에, 뒤뷔페, 브라크와 같은 화가들 그룹과 프랑스의 모더니스트 문학가와 개인적인 관계를 가졌다. Karen K. Butler, "Fautrier's First Critics – André Malraux, Jean Paulhan and Francis Ponge", Jean Fautrier 1898~1964, pp. 35–40.

46) Yves Alain Bois, "The Falling Trapez", Jean Fautrier 1898~1964, p. 58.

47) 위의 책, p. 58.

<포로>는 초상화인가? 초상화의 사전적 의미가 '사람의 용모를 본떠서 그린 그림'[48]이라면 초상화일 수도 있을 것 같다. 그러나 이것은 어느 특정인의 얼굴도 아니고, 사람의 용모를 닮게 그리려고 시도한 회화도 아니다. 하지만 사람의 얼굴임에는 틀림없다. 특정 개인의 얼굴이 아니라 고문을 받고, 구타당하고, 총과 죽창에 의해 죽어 가거나 죽은 자의 얼굴이다. 초상화는 모델이 누구인지 궁금하게 만들지만 포트리에의 <포로>들은 그들 개개인이 누구인지 궁금하게 하지 않는다. 게다가 포트리에는 <포로>의 얼굴을 거의 추상적으로 표현하여 눈, 코, 입조차 제대로 알아볼 수 없게 만들어 비극이나 연민 등의 특별한 감정을 불러일으키게 하지 않고 있다. 정물화의 시든 꽃이나 박제된 동물을 바라보는 듯한 중립적인 감정을 전달한다. <포로>의 얼굴은 정물화의 정물처럼 비활성 물질이고 객관적이고 중립적이다. 정물화는 정물대 위에 놓여 있는 죽은 자연물을 그린 것이다. 포트리에의 <포로>도 비극적인 역사에 의해 희생된 보편적인 인물들로서 정물대의 사물들만큼이나 중립적이고 객관적이다. 정물화는 프랑스어로 'nature morte', 즉 '죽은 자연'이다. 포로 역시 '죽은 인간'이다. 우리는 정물화를 보면서 사과, 양파, 호박, 꽃 등의 정물들이 누구의 꽃이며 어느 지역의 누구 집 과수원에서 따 온 과일인지 궁금해하지 않는다. 예를 들어 세잔느(Paul Cézanne, 1839~1906)의 정물화(그림 75)에 자주 등장하는 '해골'을 보며 누구일까 궁금해하며 애도하는 사람은 매우 드물 것이다. 해골은 단지 회화의 요소일 뿐이다. 누구나 자연스럽게 그렇게 받아들인다. 세잔느의 '해골' 그리고 포트리에의 '포로'들 모두 특정인의

〈그림 75〉 세잔느, 해골의 피라미드, 1901년경

48) 『신콘사이즈 국어사전』, p. 1597.

얼굴을 환기시키지 않는다는 점에서 정물화의 특성을 내포하고 있다. 그러나 세잔느와 달리 포트리에의 정물화는 죽음의 경고, 상징을 내포하고 있다. 그러므로 벤야민 부흘로(Benjamin H. D Buchloh)는 <포로> 연작을 '죽음을 상징하는 정물화(memento mori natures mortes)'로 규정하였으며, 논문 「포트리에의 정물화 *Fautrier's Natures Mortes*」에서 대부분의 페이지를 <포로>에 할애하였다.[49] 17세기 북유럽에서 발달한 정물화에 담겨 있는 삶의 허무, '바니타스'의 상징이 포트리에의 <포로>와 의미적 맥락을 같이한다. 상처와 피로 살이 곪고 썩어 가는 <포로>들의 모습은 포트리에가 1920년대 후반경에 집중적으로 그린 정물화를 환기시킨다. 포트리에는 피부껍질이 벗겨진 채 매달려 있는 죽은 토끼, 죽창에 찔려 창자가 터진 수퇘지 등을 어둡고 암울한 색채와 거친 붓 터치로 묘사하였다. <포로> 연작은 이 같은 죽은 동물 정물화 다음 단계로 등장한 것이다. 정물화는 검은 색채 톤으로 암울한 분위기를 강조하고 있지만 <포로> 연작은 보다 밝은 색채를 사용하여 의도적으로 무거운 분위기를 부여하는 것을 절제하고 있다. 단지 <포로>라는 제목이 제2차 세계대전을 환기시키며 목구멍까지 솟구치는 듯한 뜨거운 감정을 느끼게 한다.

인간만 이렇게 잔혹하게 죽어 가지는 않았다. 인류는 수십만 년 전부터 동물을 학살해 왔으며 시각적 즐거움을 위해 잔혹한 피의 살해를 광기의 흥분으로 즐겼다. 잔혹성은 인간의 본능이기도 하다. 밥을 먹고 잠을 자는 본능적인 행위로서 잔혹성을 무감각하게 받아들이기도 한다. 매일 식탁에서 맛있게 먹는 고기의 살점들이 도살장에서 울부짖으며 죽어 간 동물의 시체라는 것을 환기하는 사람이 몇 명이나 될까. 피부껍질이 벗겨진 토끼, 창자가 터진 수퇘지, 그리고 고문을 받아 살이 찢어지고 짓이겨진 <포로>는 끔찍한 학살에 대한 공포와 분노에 대응하는 감정과 행위를 요구하지 않는다. <포로>에는 제스처도 없고 연극적인 포즈도 없다. 고문의 행위는 묘사되어 있지도 않으며 환기되지도 않는다. 포트리에의 <포로>들은 비극적인 사건의 과정 중에 있는 것이 아니라 모든 것이 끝

49) Benjamin H. D Buchloh, "Fautrier's Natures Mortes", *Jean Fautrier 1898~1964*, p. 69.

난 결과적 상황이다. 고문은 끝났고 동물처럼 버려진 얼굴이다.

조르쥬 바타유는 죽음의 이중적 의미를 분석하였다. 즉 죽은 자는 죽음의 폭력에 희생당한 것이고, 동시에 살아 있는 사람에게 자신도 죽을지 모른다는 죽음의 공포를 전염시킨다는 것이다. 분명 벌레가 득실거리는 시체는 소름끼치는 공포를 불러일으킨다. 그러나 엄밀히 객관적으로 생각하면 시체는 어떤 것도 할 수 없는 무능한 자이다. 시체는 누군가를 때릴 수도, 총질할 수도 없고, 복수도 할 수 없다. 그런데도 무섭고, 두렵고, 끔찍한 공포를 야기한다. 그러므로 죽음은 그 무엇과 비교할 수 없는 거대한 폭력이라고 바타유는 설명한다.

> 죽은 사람에 대한 공포심은 이미 오래전부터 인간의 감정을 지배해 온 감정 중의 하나였다. 죽음은 세계를 폐허로 만들 수 있는 폭력의 상징처럼 보인다. 죽은 사람은 이제는 그를 죽인 폭력과 한패가 되어 죽음의 전염병을 만연시키려고 하는 것이었다. ……폭력은 어떤 사람을 죽여서 일정한 흐름을 잠시 동요케 하는 데 그치지 않고, 한 사람이 죽고 난 후에도 계속 위협을 한다. 죽음의 폭력은 죽음을 만연시키려고 위협한다.[50]

죽은 자가 살아 있는 사람들에게 자신도 죽을 줄 모른다는 공포와 두려움을 전염시키듯이 포트리에의 <포로>들은 죽음이 필연적으로 야기될 수밖에 없었던 상황을 떠올리게 하면서 공포를 전달한다. 또한 <포로>는 사르트르의 '발자국 소리'와 같은 두려움을 불러일으킨다. 사르트르는 응시를 '열쇠구멍'과 '발자국 소리'로 설명했다. 열쇠구멍을 통해 엿보다가 누군가의 발자국 소리를 듣는 순간 발각된다는 두려움으로 '나'를 인지한다. 그러므로 발자국 소리는 대타자의 현전이다. 포트리에의 <포로>는 어디선가 다가오는 발자국 소리를 상상케 하면서 '나'도 이렇게 죽어 갈 수 있다는 두려움에 빠져 들게 한다. 발자국 소리는 폭력으로, 공포로 이어진다. 앙드레 말로(André Malraux, 1901~1976)는 <포로>들을 '고통의 상형 문자'라고 설명했다.[51] <포로>들을 '고통의 상형문자'라고 부른다면

50) 조르쥬 바타유, 『에로티즘』, 조한경 옮김, 민음사, 1996, pp. 49-50.

51) André Malraux, "Les Otages: Peintures et Sculptures de Jean Fautrier", *Jean Fautrier 1898-1964*, p. 190.

이것은 재현을 참고로 한 것이다. 즉 닮음의 형태 안에서 의미를 찾는 언어적인 기호이다. <포로>라는 제목도 언어적 문맥에서 재현을 염두에 두고 있다. 그러나 제목이 지시하는 대로 <포로>들의 얼굴이 슬프거나 비극적이라고 단정 지어 말할 수 없다. 두껍고 큰 선으로 그려져 있고 격렬한 색채로 채색되어 있는 캔버스는 다른 어떤 것보다 회화 그 자체이다. 우리가 상처받고 고문을 받은 육체라고 생각하지만 사실 이것이 인간의 살을 묘사하고 있다고 단정 지을 수는 없다. 단지 우리의 기억이 찢어진 육체의 고통이라고 연상하는 것이다. 전쟁의 폭력적인 공포는 역설적으로 에로티시즘을 환기시킨다.

폭력과 에로티시즘은 종이의 이면과 같은 것이다. 포트리에는 <포로> 연작과 같은 기법으로 어린 여성의 얼굴이나 상반신의 모습을 묘사하였다. 이것은 에로티시즘, 약탈, 강간 그리고 인종적인 정체성의 교란된 요소를 보여준다. 거친 마티에르로 짓이겨진 소녀의 육체는 폭력으로 얼룩진 에로티시즘을 환기시킨다. 폭력이 에로티시즘과 연결된다면 폭력은 카니발, 축제의 놀이가 되는 것이다. 인류는 전쟁과 폭력을 정당화하며 카니발로 만들었다. 수많은 사람들이 죽어 가는데도 승리했다고 잔치하며 이 폭력을 정당화시킨다. 조르쥬 바타유에 의하면, "잔인성은 에로티시즘으로 편류할 가능성이 있으며, 마찬가지로 포로의 대량 학살은 카니발리즘(Cannibalism)이 궁극적 목적일 수 있다."[52] 바타유는 에로티시즘, 희생자 그리고 고문자를 같은 맥락에서 바라보았다.

폭력이 그 자체로는 잔인한 것이 아니지만, 위반을 저지르는 중에 누군가가 그것을 조직화하면 그것은 잔인하게 된다. 잔인성은 조직적 폭력의 한 형태이다. 잔인성을 반드시 에로틱한 것이라고 할 수는 없을 것이다. 그러나 잔인성을 통해서 다른 조직적 폭력의 형태를 유추할 수는 있다. 조직적 폭력의 한 형태인 잔인성과 마찬가지로 에로티즘도 기획되는 것이다. 잔인성과 에로티즘은 금기의 한계를 벗어나기로 결심한 사람의 계획에 의한 것이다. 그 결심이 물론 모든 경우에 적용되지는 않겠지만, 일단 한쪽에 발을 들여놓으면 다른 쪽에 몸을 담는 일도 어렵지

52) 조르쥬 바타유, 앞의 책, p. 87.

않다. 술 취한 사람에게는 모든 금기의 위반이 가능하듯이 잔인성과 에로티즘은
일단 둘 중의 하나를 넘으면 별 차이가 없는 이웃사촌들이다.[53]

<포로>들은 고문자와 그의 희생자들을 예증하는 사디즘, 상처, 유혈
그리고 두려움의 과정을 구체화한다. 동시에 <포로>들은 죽음의 공포를
극복하고자 하는 종교적 성격도 갖고 있다. 뿐만 아니라 자유와 조국을
지키기 위해 항거하는 정치적 성격도 갖고 있다. <포로>들은 아무런 죄
없이 인간 본능의 잔혹성의 축제에 피의 제물이 되었다. 그리하여 그들은
인류에게 비인간적인 광분에 대한 금기를 호소한다. <포로>들을 바라보
는 우리는 잔혹성과 반(反)휴머니즘, 잔인한 폭력이 다시는 되풀이되지
않아야 된다는 일종의 금기를 다짐한다. 희생을 통해 잔혹성에 대한 금기
를 선언하는 것은 종교에 있어 순교와 같은 맥락이다. <포로>들은 종교
처럼 죽음의 폭력을 거룩함과 숭고로 탈바꿈시키고 있다. 프랑시스 퐁주
(Francis Ponge, 1899~1988)에 의하면, "이것은 종교적인 회화이다. 이것
은 일종의 종교미술이다. 고문자는 십자가에 그리스도를 못 박은 가해자
들이고, 익명의 <포로>들은 그리스도이다."[54]

종교, 정치, 인간 모두 연결되어 있다. 종교를 위해 피를 흘린 순교자
들의 거룩한 희생과 국가와 민족을 위해 목숨을 바친 애국심은 동일한
것이다. 종교심이든 애국심이든 이것은 궁극적으로 인류에 대한 사랑이
다. 그러므로 <포로>는 휴머니즘과 연결이 된다. 정의와 순수, 자유를 위
해 싸운 <포로>들에게는 경외감을 불러일으키는 자부심과 고귀함이 있
다. 프랑시스 퐁주는 <포로> 연작이 『삶의 존엄 *Dignes de Vivre*』이라는
제목의 엘뤼아르의 시(詩)모음집과 비교된다고 말한다.[55] 앙드레 말로[56]
는 <포로>를 고야의 나폴레옹의 스페인 침략의 공포를 폭로한 회화(그

53) 위의 책, pp. 86 – 87.

54) Francis Ponge, "Note on the Otages", *Jean Fautrier 1898~1964*, p. 174.

55) 퐁주는 〈포로〉 연작에 관한 광범위한 에세이를 썼다. 퐁주가 쓴 〈포로〉에 관한 글들은 1946년 5월에
『포트리에의 포로들에 관한 노트 *Note sur les Otages Peintures de Fautrier*』로 출판되었다.

56) 앙드레 말로는 1928년 書商 장 카스텔(Jean Castel) 집에서 포트리에를 만났다. 그 후 포트리에의
작품에 관한 몇 편의 글을 썼으며 특히 1945년 〈포로〉 첫 전시의 서문을 썼다.

림 76)와 연결시키기도 하였다.[57] 직접적으로 나치의 횡포, 반(反)파시스트에 대한 절규의 항거는 피카소의 <게르니카 *Guernica*>(1937)와 연결된다. <포로>가 <게르니카>와 직접적으로 연결된다고 생각한 사람은 퐁주이다.

〈그림 76〉 고야, 1808년 5월 3일, 1814~1815

고문을 받은 인간의 육체, 고문을 받은 인간의 얼굴. 20세기 인간의 얼굴과 인간 육체에 대한 고문의 아이디어는 피카소 이후의 가장 혁명적인 화가, 포트리에에 의해서 형태적인 표현의 연작으로 이끌어졌다. 순교의 절규는 피카소의 〈게르니카〉에서 형식적으로 표현되었다. 8년 후에 〈포로〉가 있다. 여기에는 공포와 아름다움이 함께 섞여 있다.[58]

피카소는 독일 나치가 투하한 폭탄으로 피와 울부짖음의 도가니가 된 게르니카 마을을 묘사하여 나치의 만행을 전 세계에 폭로하였다. <게르니카>와 <포로>는 정치적·사회적으로 공통점을 갖고 있다. 두 작품 모두 독일 나치의 만행에 대한 분노와 항거 그리고 자유에 대한 열망을 담고 있다. 그리고 정의와 평화를 위해 죽은 자들에 대한 애도를 담고 있다. 이런 측면에서 본다면 <게르니카>와 <포로>는 정치적·사회적·종교적 순교자들에 대한 무한한 존경과 숭배의 마음을 담고 있는 것이라 할 수 있을 것이다. 무엇보다 <포로>의 이미지는 전쟁을 통해 회의적으로 느껴진 인간 존재에 대해 질문을 제기한다. 인간은 과연 신의 자식인가. 과연 만물의 영장인가. 과연 존엄한 존재인가. 그런데 왜 이렇게 죽창으로 창자가 찢겨 나가고, 고문으로 피가 튀겨 나가고 살이 곪아 터지며 공포 속에서 벌레보다 못하게 죽어 가야 하는가 ……

57) Yves Alain Bois, 앞의 글, p. 58.
58) Francis Ponge, 앞의 글, p. 176.

2) 장 뒤뷔페: 낙서와 배설작용

1943년 8월 10일 드골은 나치 협력자를 숙청할 것을 선언했다. 과거청산은 원한과 복수심까지 가세되어 프랑스인 수천 명을 죽음으로 이끌었다. 1944년 가을에 임시정부가 미처 재정비되기도 전에 대독 협력자들에 대한 추적이 벌어져 9,000~10,000명이 즉결 처형을 받았다. 숙청 정책은 정치적 영역 이상으로 확장되었다. 점령기 동안 쌓였던 더러움과 오물을 씻어 내기 위해 정화에 대한 프로젝트로 사창가의 폐지와 성적 검열까지 행해졌다. 독일 잔재 숙청 작업에서 특히 여성이 정화작업의 대상이 되어 대대적으로 숙청된 사실을 주목할 필요가 있다. 프랑스 사람들은 독일 점령기 동안 독일군의 정부가 되었거나 애인이었던 여자들의 머리를 밀고 때로는 옷을 벗겨서 길거리로 끌고 다녔다. 그녀들은 더럽혀지고 오염된 국가의 속죄양이었다. 이러한 여인의 모습은 장 뒤뷔페(Jean Dubuffet, 1901~1985)의 <미스 콜레라 Miss Cholèra>(1946)로 표현되었다. 대중에게 <미스 콜레라>는 콜레라 병균처럼 더럽고 불결한 오물로 뒤범벅된 여인으로 혹은 여인 자체가 더러운 배설물 자체로 받아들여졌다. 전통적인 여인 초상화(그림 77)와 비교해 본다면 <미스 콜레라>는 분명 상스럽고 천하게 느껴진다. 지적이고 고상하고 우아한 아름다움을 보여주는 여인 초상화에 익숙해 있었던 사람들에게 <미스 콜레라>가 불결하고 천박한 오물 덩어리로 보인 것은 당연한 일이다. 그러나 뒤뷔페가 이 여인을 정화해야 할 대상으로 보여준 것은 분명 아니지만 사람들은 과거청산, 정화대상으로 받아들였다. 과거청산, 정화작업은 나치 협력자들이나 정치적이고 사회적인 과거 잔재를 씻어 내는 정도를 넘어 나치 점령 시 축적되었던 모든 오물, 오염된 것들을 배출해야 된다는 '관장'의 의미로 받아들여졌다. 즉 정치적으로 사회적으로 정화작업을 벌인다는 것은 육체적으로 배설물을 보내는 것과 마찬가지이다.

뒤뷔페는 제2차 세계대전 이후 배설물, 오물, 낙서와 같은 비정형적인

〈그림 77〉 루벤스, 수잔느 폴먼트의 초상,
1625년경

회화를 발표하면서 전후 파리 미술의 향방을 결정
짓는 신성(新星)으로 등장하여 앞서 이미 고찰하
였던 포트리에와 함께 앵포르멜 미술을 탐구하였
다. 그러나 프랑스를 대표하는 신진 미술가로서 미
국에 화려하게 입성하면서 포트리에보다 더 국제
적인 명성을 얻었다. 그는 르아브르(Le Havre) 태생
으로 18세 때 파리로 와 아카데미 줄리앙(Académie
Julien)과 파리국립미술학교에 입학하여 그림 공부
를 했지만 전통적인 회화의 규범과 원칙을 배우는
데 흥미가 없었고 미술계의 인정도 받지 못했다.
그림을 포기하고 고향으로 돌아가 아버지의 사업
을 물려받아 와인 도매업에 몰두하기도 했다. 훌륭
한 사업가로의 변신에 성공했지만 그림에 대한 열
정은 향수처럼 남아 있었고, 화가로의 재변신은 언제나 준비되어 있었다.
1930년대에 꼭두각시(marionettes)를 만들기도 했고 조각도 했으며 1935년
까지 패션마스크를 만들었다. 중세 프랑스 미술과 선사시대 미술에 관심
을 가지면서 재현적 묘사와 상투적인 기교를 버렸다.

뒤뷔페는 1944년 초에 신문지 위에 과슈나 잉크 물감을 뿌리거나 흘려
얼룩을 만들고 무엇보다 악필로 마구 문자를 갈겨쓴 낙서로 범벅된 작품
<메시지 *Le Message*> 연작을 시작했다. 이것은 대단한 스캔들을 일으켰다.
뒤뷔페는 이성적이고 논리적인 것으로 아무런 의심 없이 받아들인 언어
체계를 낙서로 전복시켜 기표와 기의로 이루어진 언어의 습관화된 약속
을 깨트리고자 하였다. 또한 다듬어지지 않고 거친 물질(마티에르)로 전통
적인 미술의 정형화된 규율, 규범, 규칙이 더 이상 가치 없음을 선언했다.
그런데 왜 신문일까? 왜 그는 하필 신문을 구기고, 물에 흠뻑 적시고, 물
감으로 마구 뿌리고 흘리며 오물이 된 그것 위에 낙서를 하고 싶었던 것
일까? 신문은 도처에서 매일 일어나는 정보를 전달하는 커뮤니케이션의
상징이며, 동시에 엄청난 권력의 상징이다. 언론이라는 이름으로 사회, 정

치, 문화, 경제 등에 엄청난 영향력을 행사한다. 독일 점령기에 신문은 나치의 선전과 동요, 선동의 전달 수단이었다. 뒤뷔페에게 있어 신문은 매일의 일상적인 삶에 대한 관심을 반영한다. 그러나 그는 신문을 찢고 구기며 오물과 낙서로 범벅을 하여 신문의 명료하고 정확한 활자체 문장을 알아볼 수조차 없이 만들었다. 이것은 관습적이고 타성적인 미술의 규범과 형식에 대한 반기를 드는 행위로서 그는 물질과 낙서를 통해 반문화, 반예술을 주장하였다. 낙서로 덧칠된 신문은 정보전달이라는 권력을 상실한 채 쓰레기 같은 단순한 종이라는 물질로 변환되었다. 뒤뷔페는 이 물질을 <메시지>라 명했다. '메시지'란 사람들 사이의 의사소통을 의미한다. 이 소통을 뒤뷔페는 언어가 아니라 물질로 하고자 한다. <메시지> 연작 작품들에서 갈겨쓴 낙서는 해독할 수 없는 것이 대부분이지만, 그중 "나는 항상 건강하고 지루하지 않다(Ma santé toujours excellente et je ne m'ennuie pas du tout……)", "조조는 다시 떠났다(Jojo est reparti)" 등처럼 읽기에 어렵지 않은 문장도 있다. 그러나 이 같은 문장은 어떤 명료한 메시지를 전달한다기보다 마치 혼자만의 독백이나 중얼거림처럼 의미 없는 것들이다.

뒤뷔페는 신문 위에 얼룩을 만들고 낙서를 하여 의사소통이라는 언어의 기능적 가치를 전복시킨다. 정확한 의미를 전달하는 언어의 기능은 낙서로 변하여 무한히 해석될 수도 있고, 전혀 해석될 수도 없는 무의미한 것이 될 수도 있다. 그는 "우리 문화는 언어(language)에 지대한 신뢰를 바탕으로 하고 있다. 특히 문자로 쓰이고 그것을 해석할 수 있는 능력을 요하는 정교한 개념, 그것은 나에게 불안으로 나타난다"고 말하면서 타성적으로 관습적으로 받아들이는 언어에 회의를 느끼고, 언어에 대한 확고한 신뢰가 무너질 수 있다는 불안으로 언어를 낙서하면서 해체시킨다. 언어는 약속으로 이루어진 것이고 따라서 습득하고 배우지 않으면 문자가 갖는 기표의 의미를 알 수 없는 수수께끼이다. 뒤뷔페는 낙서를 통해 언어라는 성상을 파괴했다.[59] 낙서는 자유로운 선 긋기이며 또한 언어라는 문법체계, 구속, 통제를 이탈하는 자유이다. 낙서의 자유는 불안을 내포한

다. 뒤뷔페에게 <메시지> 연작은 불안에 대한 반응으로 시도되었다. 실존주의에 의하면 자유는 불안에서 출발한다. 낙서는 불안으로 야기된 인간 본능의 자유로운 몸짓이며 문자 형성의 선적인 시각적 이미지가 되었다. 뒤뷔페가 신문을 선택한 것은 대중들이 가장 쉽게 접근할 수 있는 싸구려 종이이기 때문이다. 신문은 현재에만 유효할 뿐이며, 내일이면 폐기 처분되는 쓰레기가 된다. 뒤뷔페에 의해 물질로 변환된 신문은 누군가에게 무엇인가를 명료하게 전달하는 특정한 메시지가 아니라 모두에게 의미를 던지는 보편적인 메시지가 된 것이다. 보편성은 영원성과 일맥상통하는 부분이 있고, 뒤뷔페는 보편성을 통해 현재라는 시간성을 뛰어넘고자 하였다. 낙서로 인해 신문의 기사들은 분열되며 정보전달의 기능이 사라지고 오물과 같은 종이라는 영원성의 물질이 된 것이다.

뒤뷔페에 의해 더럽혀진 신문은 인간의 실존에 대한 비유라 할 수 있다. 인간은 본질적으로 존엄하다고 말하지만 상황에 따라 그때그때 순간에 따라 얼마든지 본질이 바뀐다. 벌레처럼 찢기고 짓밟힐 수도 있으며, 또 때로는 온갖 영화를 다 누리며 신보다 더 존엄한 존재가 될 수도 있다. 권좌에 앉아 있는 황제의 존엄함은 신적 존재이지만 그도 전쟁에 패배해 적군의 포로가 되면 도살장의 짐승보다 더 비참한 존재가 될 수도 있는 것이다. 그러므로 라캉은 시간에 의해 변하는 모습 자체가 인간 존재의 본질이라고 말한다.

> 인간 존재의 본질은 시간성(temporality)이다. 왜냐하면 우리는 우리들 실존의 지평을 참조함으로써, 즉 우리의 과거를 재수집하고 우리의 미래를 투사함으로써 현재 속에서 우리 스스로를 이해할 수 있을 뿐이기 때문이다.[60]

라캉의 이러한 견해는 신문의 정체성을 규정하는 데도 매우 적합하다. 인간이나 신문 둘 다 현재 속에서 이해될 수 있을 뿐이다. 신문 위에 갈

59) Francis Morris, *Paris Post War: Art and Existentialism 1945~1955*, London: Tate Gallery Publisher, 1994, p. 20.
60) 마단 시럽, 『알기 쉬운 자끄 라캉』, 김혜수 옮김, 백의, 1995, p. 67.

겨쓰거나 긁고 뿌려진 물감으로 낙서들은 신문의 기계적이고 표준화된 글자 형태, 정치적이고 중요한 사건들을 하루살이의 덧없는 쓰레기로 만들어 모든 언어가 갖는 개념적 의미를 삭제시킨다. 낙서는 언어라기보다 이미지이다.

뒤뷔페의 낙서는 문자 기원으로 돌아가고자 하는 제스처이고 확실성에 대한 혼동이다. 원시인들이 동굴 벽을 긁어 가며 선으로 낙서한 것은 단순한 장난이 아니라 생존의 문제였듯이 뒤뷔페 역시 낙서를 인간의 절박한 실존의 문제로 다루었다. 뒤뷔페가 행하는 낙서는 감정의 분출이거나 욕구불만의 배설 혹은 구토라 할 수 있다. 미술사학자 소피 베레비(Sophie Berrebi)는 다음과 같이 말한다.

> 뒤뷔페 회화의 두껍고 덩어리지고 촉각적인 표면은 사르트르의 실존주의 저서 『구토』에서 마티에르(matière)의 생생한 묘사와 연결될 수 있을 것이다.[61]

신문 자체가 일종의 배설작용이다. 정보(情報)를 먹고 난 후 유효 폐기된 신문은 이 거리의 쓰레기, 오물, 즉 분비물이 되어 버린다. 오물이 되고 배변이 되어 버린 신문이 뒤뷔페의 낙서에 의해 예술로 복권된 것이다. 낙서, 쓰레기 혹은 오물이 된 신문지, 지저분하고 더러운 재료의 물질성은 전통적인 회화의 형식과 조화, 구성에 종말을 고하며 뒤뷔페가 앞으로 전개할 예술의 새로운 이정표가 된다.

뒤뷔페의 낙서에 대한 관심은 <메시지> 연작 이후, 1945년 1월부터 3월까지 제작된 <벽 *Le Mur*> 연작에서 더욱더 적극적으로 표출되었다. <벽> 연작은 물질(마티에르)이 기억을 불러일으키고 재현되는 관계를 명료하게 보여준다.

뒤뷔페의 <벽> 연작은 파리의 음산한 뒷골목의 인간 삶, 그리고 전쟁 중의 정치적 캐리커처의 의미를 담은 각각의 장면을 담은 열다섯 작품으

61) Sophie Berrebi, *The Outside as Insider: Jean Dubuffet and the United States 1945~1973*, University of London, Ph.D., 2002, p. 51.

로 이루어져 있다. 마치 어린아이가 벽에 낙서를 한 듯한 형태는 솔직하고 천진한 순수성을 보여준다. 그는 미술이란 장식용이 아니라 영혼에 다가가는 것이라 믿으며 가장 순수한 영혼을 가진 어린이, 원시인, 정신병 환자들의 시각과 표현법을 받아들여 전쟁으로 인해 상실된 인간성 회복과 인간 본능의 자유에의 갈망을 표현했다.

<벽> 연작은 시인이자 레지스탕스 운동가였던 외젠 기유빅(Eugène Guillevic, 1907~1997)의 12개의 운문, 시를 형상화한 것이었다. 이것은 돌, 자갈, 타르석 등의 질감을 느끼게 하는 벽을 중심으로 해서 일어날 수 있는 갖가지 장면, 즉 '벽에 기댄 남자', '벽에 소변 누는 남자들', '벽에 방뇨하는 개' 그리고 '벽의 낙서들' 등을 묘사하고 있다. <벽> 연작은 벽의 낙서를 형상화한 것이다. 사실상 낙서는 종이보다는 화장실이나 뒷골목 벽에 더 많이 쓰인다. 음산한 뒷골목의 벽은 이름 없는 소시민의 욕구불만의 배출구이다. 사르트르는 인간을 '존재하려는 욕망'과 '소유하려는 욕망' 사이에서 찢겨진 존재라고 말한다.[62] 낙서는 인간이 자신의 존재를 각인시키는 행위인 동시에 욕망의 표현을 통한 최대치의 자유이다. 등산길 바위나 골목의 벽에 이름을 새기는 행위 자체가 존재를 각인하고픈 인간의 무의식적 행위이며 스트레스를 풀기 위한 카타르시스 작용이라 설명할 수 있다. 벽이 낙서를 통한 본능적인 욕망의 분출 장소라면, 낙서는 욕망의 배설작용이고 분비물이라 할 수 있을 것이다. 즉 낙서로 쓰이는 말이나 형상은 인간의 배설하고픈 욕구에서 비롯된 일종의 분비작용이다. 뒤뷔페의 오트 파트(Haute Pâtes)는 도덕적이고 사회적인 타락을 의미하는 배설물/오물로 받아들여졌다. 비평가들은 뒤뷔페의 작품을 '소변기 예술(art de pissoir)', '변소 예술', '남자용 공중변소 그림(dessin de pissotière)이라고 특징지었다.[63] 이 시기에 뒤뷔페는 사이삭(Gaston Chaissac, 1910~1964)과 함께 대변(똥) 회화를 공동 연구하자고 제안했다. 뒤뷔페의 물질은 배설물처럼 무정형의 형태로 느껴

62) 마단 시럽, 앞의 책, p. 67.

63) Rachel Eve Perry, *Retour à l'Ordure: Defilement in the Postwar Work of Jean Dubuffet and Jean Fautrier*, Harvard University, 2000, p. 64.

졌고, 랭부르(Georges Limbour, 1900~1970)는 뒤뷔페의 작품을 '모빌 미술(L'Art Mobile)'이라 불렀다. 전후에 다수의 앵포르멜 화가들이 마티에르 작업에 몰두했지만 물질이 배설물로 읽힌 것은 뒤뷔페가 유일했다. 뒤뷔페와 가장 많이 비교되는 포트리에의 물질은 고급스러운 느낌을 주고 렘브란트, 터너, 르누아르 등과 연결되는 전통적인 색채 감각을 보여주기 때문에 관람자들은 포트리에 작품에서 혐오, 공포를 느끼는 동시에 욕망과 환희를 함께 맛보기도 했다. 반면에 뒤뷔페의 경우는 더러움, 불결함, 혐오의 감정만을 일으킬 뿐이었다. 뒤뷔페의 <Mirobolus, Macadam et Cie/Haute Pâtes> 전시가 열렸을 때 대중들은 뒤뷔페의 오트 파트의 물질을 일종의 오물이나 신체의 분비물로 받아들였다. 뒤뷔페는 파시스트에 반대하고 백지상태로 돌아갈 것을 주장하는 정화와 도덕성 복귀에 찬성했던 화가이다. 그럼에도 불구하고 대중들은 오히려 뒤뷔페의 오트 파트 작품에서 불결함을 느꼈고, 전염과 오염의 공포를 가졌다. 비평가들 역시, '쓰레기 숲(Bois de Rebut)'의 폐물, 쓰레기, 배설물로 반응했다.[64] 따라서 일부 사람들은 뒤뷔페의 작품이 전후에 사회를 깨끗하게 정화하며 재건하고자 하는 프랑스인들의 욕구를 조롱하는 것으로 받아들였다. 뒤뷔페의 작품이 오물로 보였던 것은 나치 사람들에게도 마찬가지였다. 정치적 성향을 떠나서 모두에게 뒤뷔페의 작품은 예술에 대한 모독, 즉 예술을 더럽히는 오물, 쓰레기 혹은 배설물로 받아들여졌다. 나치의 전범이지만 미술 애호가였던 히틀러가 특히 좋아했던 신고전주의 풍의 조각가 아르노 브레커(Arno Breker, 1900~1991)[65]는 뒤뷔페 전시회에 여러 번 방문했으며, 방명록에 "더러움(똥) 만세!" "너는 우리에게 혐오감을 불러일으키고 불쌍한 생각이 들게 한다"라고 기록했으며 또한 브레커는 "그가 더 위험해지기 전에 수감하라."고 하며 뒤뷔페의 감금을 요구하기도 했다.[66] 전시는 파리 부유층들이 살고 있는 방돔(Vendôme)

64) 위의 책, p. 83.

65) 아르노 브레커는 독일 엘버펠트(Elberfeld) 태생의 조각가이며, 로댕, 브루델, 마이욜 등을 존경했고 이탈리아 여행을 하면서 미켈란젤로에게 깊은 감명을 받았다. 고전주의적인 성향을 보였으며 고전주의 미술양식에 대한 취향을 가지고 있었던 히틀러가 좋아했던 미술가이다.

66) 위의 책, p. 138.

광장의 갤러리에서 열렸고 따라서 사람들은 뒤뷔페가 쓰레기, 오물, 분비물 등을 고급스러움에 쏟아부어 조롱했다고 생각했다. 그러나 뒤뷔페는 사람들이 추하다고 생각한 것, 망각하고 들여다보지 않은 것들 중에도 경이로운 것들이 존재함을 보여주고 싶었을 뿐이었다. 이런 뒤뷔페의 생각은 "나는 진흙을 주무르고, 나는 그것이 금이 되게 했다"라는 보들레르의 말을 떠올리게 한다.

벽의 낙서는 법, 도덕, 제도권의 문화 등에 대항하고 저항하는 지하운동과 같은 레지스탕스의 의미를 지닌다고 할 수 있다. 벽은 바람이나 비 그리고 오물 등에 의해 닳고 부서지며 수많은 사연을 담는다. 그러므로 벽은 시간을 내포한다. 뒤뷔페는 시간 속에 파묻혀 역사가 되어 버린 전쟁의 아픔, 그리고 인간의 실존 상황을 일상생활과 연계시켜 표현했다. 죽은 자 위에 서 있는 벽은 마치 묘비처럼 느껴지기도 하고 인간이 직면한 한계상황처럼 느껴지기도 한다. 벽은 실존철학에 의하면 한계상황을 상징하는 것으로 인간이 도달하는 막다른 경지이다. 사르트르는 1939년에 쓴 단편소설 『벽 *Le Mur*』에서 스페인 내란이라고 하는 역사적 경험 속에서 인간의 한계상황을 다루었다. 사르트르는 갇힌 자에게도 자유는 존재하는지, 극한적인 상황 속에서 자유 본연의 상태는 어떤 것인지 질문을 던진다. 뒤뷔페에게 있어서 벽은 한계상황이기도 하지만, 또한 억압과 통제에서 벗어나는 자유를 의미하기도 한다.

뒤뷔페는 생동적인 삶의 단면에서 반문화적인 문명을 포착했으며, 물질로 인한 원시성 탐구의 근원을 벽의 낙서에서 찾았다. 이것은 동굴의 벽 표면과 연결된다. 뒤뷔페는 캔버스를 동굴의 벽처럼 두꺼운 물질로, 그 위에 낙서를 하듯 캔버스에 그림을 그렸다. 파리화단에서 물질에 대한 탐구는 뒤뷔페 혼자만의 것이 아니었다. 이미 위에서 고찰하였듯이 포트리에 역시 <포로>를 통해 물질 그 자체를 탐구하였고, 그 외 여러 앵포르멜 화가들 역시 물질을 탐구하였다. 뒤뷔페가 회화의 재료적 관점에서 물질에 관심을 가진 것은 파리 화단의 영향이 지배적이지만 개인적으로 알제리 여행을 통해 얻은 경험의 산물이기도 하다. 그는 알제리 중부 사하

라 사막에 있는 엘골레아 오아시스로의 여행에서 체험한 모래에 큰 감동을 받았다. 뒤뷔페는 모래의 무형적 성질뿐 아니라 사막이라는 공간과 사람이 새로운 방식으로 관계를 맺고 있는 데 큰 감동을 받았다. 뒤뷔페에게 있어 모래는 시간의 기억이 새겨지지 않는 유일한 마티에르였다. 그림이 시간을 초월하여 존재하듯 뒤뷔페가 선택한 물질 역시 시간의 흐름 밖에 있는 것이다.

뒤뷔페의 <Mirobolus, Macadam et Cie/Haute Pâtes> 전을 본 관람자들은 진흙 같은 둔탁하고 낯선 재료와 캐리커처 방식으로 묘사된 거친 이미지를 쉽게 받아들이지 못하고 혼란스러워했다. 그들은 특히 거칠거칠한 재료에서 소음과 같은 청각적인 혼란을 느꼈다. 이 전시를 본 익명의 비평가는 "뒤뷔페는 소음을 만든다. …… 이것은 소리 나는 회화이다"[67])라고 전시 소감을 말하기도 했다. 이 비평은 뒤뷔페의 미술을 아르 브뤼(Art Brut, 소음미술)라고 분류하는 미술사가들의 견해를 반영한 것이다.

<미스 콜레라>의 짧은 치마, 하이힐의 구두, 가늘게 뜬 실눈, 자갈 치아를 보여주는 약간 벌어진 입은 현대 여성의 대변자 같지만, 고대 이집트의 벽화와 유사하게 얼굴, 어깨, 몸은 정면이지만, 발은 측면으로 되어 있다(그림 78). 또한 풍만한 여성의 모습은 마치 구석기 시대의 <빌렌도르프의 비너스>(그림 79)를 보는 듯하다. <미스 콜레라>는 동굴 벽처럼 두꺼운 마티에르로 이루어진 표면 위에 낙서를 하듯 묘사된 여인 형상이다. 원근법도 명암법도 모르는 아동의 그림처럼 2차원적 선적 드로잉으로써 동굴의 표면 위를 뾰족한 도구로 긁어 그려진 듯 묘사되어 있다. 뒤뷔페는 미술교육을 전혀 받

〈그림 78〉 이집트 벽화―네페르타리 여왕, 아이시스 여왕

67) 위의 책, p. 82.

지 않은 어린아이 혹은 선사시대의 원시인들의 정신을 이어받아 여성 육체의 추함을 통해 인간의 실존과 공포를 드러내고 있다. 그는 다음과 같이 말한다.

실제는 아름답지 않다. 우리는 여성이 아름다운가를 잊어버려야 한다. 왜냐하면 욕망이라는 것이 실존의 중심에 돌입한다는 것이다. 유아기 욕망 혹은 분노의 욕망은 회화적 물질로 끊임없이 펼쳐 나가는 것이다.68)

〈그림 79〉 빌렌도르프의 비너스, BC 25,000~20,000

혐오와 욕망은 정반대의 위치에서 서로 대립하는 것이 아니라 서로서로 상대 속에 내포되어 있는 것이다. 때로 욕망은 혐오를 불러일으키나 혐오는 욕망 속에 존재한다. 뒤뷔페는 공포를 아름다움으로 전이시키는 시도를 하고 있다. 그에게 있어 아름다움은 물질, 인간 본능의 순수성에서 나온다. 원시 사회에서 미와 추가 구별되었을까. 과연 선사시대에도 미인이 있었고, 추인(醜人)이 구별되었을까. 뒤뷔페는 본능적으로 살았던 원시시대에는 미와 추가 구별되지 않았고 오히려 더 정신적이라고 믿었던 것 같다.

뒤뷔페는 포트리에와 달리 회화의 재료적 물질을 통해 동물적인 물질, '살'을 강조한다. 포트리에의 <사라 Sarah>, <예쁜 소녀 Jolie Fille> 등에서 거친 마티에르로 짓이겨진 소녀의 육체가 살해, 속죄, 죽음, 잔인성과 결탁한 에로티시즘을 보여준다면, 뒤뷔페는 에로티시즘을 삭제시키고 동물성을 강조하고 있다. 동물에게 성(性)은 생식의 기능일 뿐이기에 에로티시즘이란 동물에게는 존재하지 않는다. 따라서 에로티시즘이 제거된 뒤뷔페의 '여체'는 살이라는 물질, 살로서의 오물같이 보인다. 물질 그 자체인 그의 여인 육체는 풍경, 광물, 식물 등과 다름없이 중립적인 감정을 전달한다. 뒤뷔페는 개인적인 초상화도 즐겨 그렸고 제목에서 그 인물이 누구

68) Francis Morris, 앞의 책, p. 40.

인지 제목을 통해 알 수 있지만 사실 그 인물들은 보편적이고 일반적인 인간을 가리킨다. 원시인들이 결코 사물의 외형을 묘사하기 위해 노력하지 않고 대신에 내면의 영혼을 간취하기를 원했듯이 뒤뷔페는 외형적 대상을 제거하고 내면을 표현해야 한다고 주장했다.

미셸 타피에(Michel Tapié, 1909~1987)는 <Mirobolus, Macadam et Cie/Haute Pâtes> 전시 서문에서 뒤뷔페의 작품을 1940년대의 새로운 원시주의로 정의하면서 토착 재료, 고대 로마적인 특성과 비교했다.[69] 르네 바로트(René Barotte)는 뒤뷔페의 미술을 300년 역행한 것으로 보면서 라스코 동굴에서 경험했던 경이적인 표현을 발견한다고 했다. 뒤뷔페뿐만 아니라 사르트르는 이미 1943년경에 자코메티(Alberto Giacometti, 1901~1966)를 알타미라 동굴 벽화의 원시인과 비교했고, 퐁주는 포트리에의 <포로>의 이미지와 물질의 관계에 주목하면서 <포로> 형상을 흑인 가면과 비교해서 설명했다. 미셸 타피에는 뒤뷔페의 작품에서 동굴이나 고인돌, 선돌의 낙서에서 발견되는 마법의 주문 같은 종교성을 발견했다.

배설물/오물이 원시성과 관련된다면 또한 땅/대지와 관계를 맺는다고 할 것이다. 땅은 배설물을 흡수하면서 비옥해진다. 그러므로 배설물과 땅은 하나가 된다. 뒤뷔페는 1950년대에 <바닥과 땅>, <풍경화 탁자>, <정신의 풍경> 등을 제작하면서 마티에르를 극단적으로 활용하여 원초적인 세계로 돌아가고자 했다. 뒤뷔페의 작품 속에서 땅은 궁극적으로 물질 그 자체로 돌아가는 일반적인 이미지이다. 뒤뷔페에게 있어 마티에르는 표현의 도구이며 동시에 표현의 목표다. 메를로-퐁티(Maurice Merleau-Ponty, 1908~1961)가 "사물 그 자체로 돌아간다는 것은 어떤 세계에로 돌아간다는 것이다. 그 세계란 인식에 선행되어 있는 세계를 말하는 것이다"[70]라고 말한 것처럼 뒤뷔페의 땅은 자연의 생명 자체이다. 땅은 점차 공간을 침범하고 결국 그 속에 사람, 풍경까지도 침범하여 결국에는 마티에르로 재탄생되었다. 뒤뷔페는 다음과 같이 결론짓는다.

69) 위의 책, p. 33.

70) 메를로-퐁티, 『現象學과 藝術』, 오병남 옮김, 서광사, 1985, p. 26.

예술은 마티에르로부터 나온다.[71]

뒤뷔페는 물질(마티에르)을 가지고 고상하고 지적인 특권층의 선호도, 즉 고급스런 재료, 고상한 주제, 품격 있는 색채와 형태의 구성 등을 버리면서 르네상스로부터 시작된 회화의 환영을 위협했다. 르네상스 시대에 회화는 자연을 반영하는 거울이었다. 뒤뷔페의 마티에르는 이 거울을 부숴 버렸다. 전통적인 회화가 매끄러운 표면으로 완벽하게 재현된 자연을 영원히 보유한다면 뒤뷔페의 물질은 즉각적이고 비정형적이며 끝없이 변환되기에 본질이 아니라 현재에만 유효한 존재이다.[72]

뒤뷔페는 거친 재료, 전혀 문명조차 모르는 원시인 그리고 정신병자의 원초적인 본능 등을 과감하게 수용하면서 예술이 예술가 혹은 특권층의 전유물이 아니라 모두가 소유할 수 있어야 한다고 주장했지만 역설적으로 대중은 그의 작품을 이해하지 못했고 혐오감과 불쾌감을 느꼈다. 그러나 비평가나 문학가들, 특히 실존주의자들은 그에게 깊은 관심을 표명했고 뒤뷔페가 미술을 새로운 방향으로 물꼬를 틀 것이라는 것을 감지했다.

앵포르멜 미술가들에게 물질은 본능과 원시성을 향한 정신적인 표현수단이라고 할 수 있다. 뒤뷔페에게 있어 그림을 그린다는 것은 색을 칠하는 것이 아니라 물질적으로 캔버스를 변형시키는 것이다. 또한 색채는 재료와 동일선상에 있는 하나의 물질이며 색채는 재료의 끈적끈적한 물질성을 보충하고 강화하는 작용을 한다. 물질의 힘을 강조하며 물질 그 자체를 보여주고자 하는 오트 파트 회화는 마티에르의 에너지, 힘에 주목하면서 수백 년 동안 지속되어 온 서양 미술의 전통을 대신하는 새로운 예술적 도약으

71) 『장 뒤뷔페-우롤루프 정원』, 서울: 국립현대 미술관, 2006, p. 18.

72) 뒤뷔페는 1946년에 가진 〈Mirobolus, Macadam et Cie/Haute Pâtes〉 전시에서 물질 그 자체를 회화로 소개했다. 그는 캔버스를 바닥에 눕혀 놓고 타르와 자갈, 모래, 심지어 아스팔트 조각 등을 가지고 한 회화적 놀이를 보여주었다. 뒤뷔페는 다양하고 두꺼운 마티에르로 저부조의 질량감을 갖는 동굴벽화와 같은 표면 위에 낙서를 하듯이 형상을 만들었다. 이 전시는 뒤뷔페가 앞으로 약 15년 동안 몰두하게 될 마티에르, 물질에 대한 탐구, 오트 파트를 보여주는 첫 도약점이 된다. 이 전시에서 색채는 최대한으로 축소되고 다양한 재료의 감각을 느끼게 하는 물질성이 크게 강조되었다. 뒤뷔페는 색채와 물질의 관계를 탐구하기 위해 조약돌, 자갈을 오일 물감과 혼합하고, 그것이 마르기 전에 거울이나 유리 파편과 자갈, 조각 등을 뿌린다.

로 주목받았다. 이 당시 육체와 의식구조를 물질세계 안으로 끌어들이는 방법들을 탐구한 사르트르의 『구토 Le Nausée』(1938), 메를로 퐁티의 『지각의 현상학』(1945), 바슐라르(Gaston Bachelard, 1884~1962)의 『지구와 의지의 꿈 Earth and Reveries of will』(1948) 등이 출판되었고, 퐁주, 엘뤼아르(Paul Eluard, 1895~1952), 기유빅, 장 폴랑, 랭부르, 타피에 등은 자신들의 철학과 문학의 실존주의 감성을 전후 새로운 미술에 접목시켰다. 이당시 뒤뷔페 역시 스스로 실존주의로 전향했다. 특히 그들에게 마티에르는 정신적 충격에 의한 기억을 상징한다. 뒤뷔페의 다양한 탐구와 실험은 죽을 때까지 쉬지 않고 계속되었다. 평생에 걸친 작업 생활에서 뒤뷔페가 일관되게 추구한 것은 어린아이, 원시인, 정신병자들의 영혼의 자유로움을 예술에 불어넣어 전통적으로 지속되어 온 억압된 제도와 가치판단을 해체시키는 것이었다. 그는 음악, 서커스, 축제의 분위기, 대중적인 삶의 즐거움을 재발견하는 예술을 꿈꾸었지만 현실을 재현하고자 하지 않았다. 뒤뷔페가 어떤 주제를 그리든 예술은 현재 속의 자신의 삶이며 자신의 초상이며 끝없이 변화되는 순간의 이미지이다. 이것은 사르트르의 말을 떠오르게 한다.

> 예술가는 생활 속에 자신을 위탁하고 자신의 초상을 그린다. ……
> 내일의 회화가 무엇을 닮을지는 아무도 말할 수 없다.[73]

73) Francis Morris, 앞의 책, p. 18.

3) 물질과 자유에의 갈망

전쟁 동안의 경험은 너무도 고통스러웠다. 일반적으로 전쟁의 고통은 젊은이들에게 더 큰 무게가 주어지기 마련이다. 미술계도 예외는 아니었다. 대가(大家)들은 전쟁을 피해 은둔, 망명을 했지만 젊은 미술가들은 전쟁과 직접 부딪쳐야 하는 고통을 짊어졌다. 아르퉁은 독일인이었지만 연합군이 되어 나치와 싸우다 다리를 절단하는 부상을 입었고, 미쇼(Henri Michaux, 1899~1984)는 신경과민증으로 고통을 받았다. 이미 위에 언급한 포트리에는 레지스탕스 운동을 하다가 게슈타포에 쫓기며 파리의 교외에 숨어 있었고, 자코메티는 중립국 스위스로 망명했으며, 그루버(Francis Gruber, 1912~1948)와 반 벨데(Bram van Velde, 1895~1981)는 파리에 남아 가난과 고독, 결핍과 절망에 허덕였다. 그들 모두가 간절히 바란 것은 자유였다. 피카소는 독일 점령기를 다음과 같이 회상했다.

> 심각하게 작업에 몰두하는 것, 음식을 갈구하는 것, 친구들을 조용하게 만나는 것 그리고 자유를 학수고대하는 것을 제외하고는 어떤 것도 없었다.[74]

전후 파리 사상계에서 실존주의를 둘러싼 논쟁은 인문학뿐 아니라 종교, 정치, 문화 등에 이르기까지 모든 영역으로 확장되었다. 사르트르의 실존주의는 파리 화단뿐 아니라 런던의 리얼리즘 작가들에게도 영향을 미쳤다. 포트리에와 뒤뷔페 모두 그 당시 파리의 사상을 지배했던 실존주의와 관계가 있다. 그들은 실존주의와 현상학에 깊이 몰입되어 있었던 파리의 사상, 미술, 문화계 사람들과 어울리면서 인간의 본능, 인간 존재에 화두를 던졌다. 전후에 실존주의는 파리 지성계를 강타했으며 대중의 관심을 끌었다. 고대 그리스 이후부터 철학이 발달되어 왔지만 철학은 대중들에게는 너무나 어려운 순수학문이었다. 철학이 대중의 관심사로 떠오른 것은 실존주의가 처음이었다. 대중이 난해한 철학에 관심을 갖게 된 저변

74) 위의 책, p. 15.

에는 전쟁을 겪은 참혹한 경험 때문일 것이다. 나치의 공포와 잔혹성, 폭력성은 유럽인들에게 지울 수 없는 상처를 남겼고 공통의 감성으로 자리잡으면서 인간 실존에 대해 의문을 갖게 했다. 포트리에는 사르트르의 실존주의에 관심이 많았다. 포트리에의 전시 서문을 비롯해 그에 관한 여러 글을 쓴 대부분의 비평가들이 프랑시스 퐁주, 장 폴랑, 앙드레 말로 등 실존주의 철학가, 문학가들이었다. 포트리에는 자신의 작품에 대한 평가에 있어 미술 비평가들보다 문학가와 철학가의 관점과 견해를 훨씬 더 존중했다. 무엇보다 실존주의와 관련된 미술로 전 세계적으로 소개된 미술가는 뒤뷔페였다. 포트리에의 명성이 프랑스 국내에 머물렀다면 뒤뷔페는 전후 미국에서 가장 성공한 프랑스 화가였기 때문에 실존주의와의 관련성도 뒤뷔페가 먼저 손꼽혔다.

뒤뷔페에 대한 관심과 함께 프랑스 실존주의는 미국의 지성계와 언론의 폭발적인 관심을 불러일으켰다. 잡지 『라이프 *Life*』지(誌)는 사르트르를 소개하면서 실존주의를 대중화시켰으며, 『파티잔 리뷰 *Partisan Review*』는 실존주의를 토론하는 지적인 서클을 만들었다. 카뮈(Albert Camus, 1913~1960)의 『이방인 *L'Etranger*』과 사르트르의 저서들이 번역되어 큰 반향을 일으켰고, 그들은 문학가 그라크(Julien Gracq, 1910~?), 발레리(Paul Valéry, 1987~1945) 등에게도 관심을 보였다. 뒤뷔페는 1940년에 랭부르의 주선으로 실존주의 문학가, 시인, 철학가들인 퐁주, 엘뤼아르, 기유빅 등을 만났으며, 사르트르의『구토』를 읽는 등 실존주의에 깊은 관심을 가졌다. 미국에서 뒤뷔페는 가장 실존주의적인 미술가로 인식되었으며, 그린버그(Clement Greenberg, 1909~1994)는 1946년 6월『네이션 *The Nation*』지에 『장 뒤뷔페와 프랑스 실존주의 *Jean Dubuffet and French Existentialism*』라는 제목의 에세이를 통해 뒤뷔페와 실존주의와의 관련을 논했다. 뒤뷔페는 1946년에 뉴욕의 피에르 마티스 화랑(Pierre Matisse Gallery)에서 열린 <파리에서 온 회화 *Paintings From Paris*> 전에서 피카소, 루오(Georges Rouault, 1871~1958), 브라크(Georges Braque, 1882~1963) 등과 함께 처음 소개되었는데, 미국 비평가들은 대가들보다 뒤뷔페에게

더 깊은 관심을 가졌다. 그린버그 역시 그를 지난 10년 동안 파리 화단에 등장한 중요한 신진 작가 중 한 명으로 평가했다. 또한 그는 1947년 휘트니 미술관(Whitney Museum)에서 개최된 <프랑스 회화 *Painting in France* (1939~1946)> 전에서 뒤뷔페가 빠진 것을 지적하며 이 전시는 최악의 선택을 했다고 비난했다. 그 후 뒤뷔페는 여러 잡지에 심심찮게 거론되었고, 뒤뷔페에 대한 평가는 그 당시 추상표현주의 대부 그린버그를 비롯해 대부분 호의적이었다. 미국에서의 뒤뷔페에 대한 관심은 단지 실존주의와 관련이 있기 때문만은 아니었다. 그들에게 뒤뷔페는 파리 화단의 전통에 반기를 들고 새로운 모더니즘 회화를 개척하는 화가로 보였다. 뒤뷔페는 서구문화의 철저하게 이성과 지성에 의존한 기존 가치를 부인하고 원시주의적인 근원으로 회귀하면서 인간 본능에 충실히 반응하고자 하였다.

포트리에와 뒤뷔페는 구세대가 만들어 놓은 회화의 규범과 기법을 비웃으며 비전통적인 기술과 물질을 사용하고, 모두 인간 존재의 어두운 면을 떠올리는 추함과 변형의 테마에 초점을 맞추면서 휴머니즘을 호소하였다. 특히 포트리에의 <포로>들은 나치 독일과의 불편한 관계를 기록하는 정신적 쇼크의 증언이 되면서 문학가들과 철학가들의 관심을 끌었다. <포로>들은 나치 점령의 상황에 처한 인간 실존의 모습이다. 인간의 가치는 그가 속한 상황에서 결정된다. 누구나 본질적으로 인간의 육체는 아름다우며, 인간의 영혼은 존엄하다고 말하기도 하고 또 그렇게 말하기는 쉽다. 그러나 상황에 따라 인간 존재는 벌레보다 못한 비참한 존재로 추락하기도 한다.

<포로> 연작은 인간의 한계상황을 통해 자유에의 최대치의 필연성을 추구하게 만든다. 역사, 신체, 장소, 환경 그리고 타자와 시대에 직면하여 부딪히는 모든 한계 상황이 <포로>들에 부과되어 있다. <포로>들은 극한적인 한계상황에 직면한 인간의 모습이다. 포로들은 출구 없는 사각의 벽에 갇혀 있다. 이것은 그들의 한계상황을 의미한다. 그들은 벽에 갇혀 몸부림치며 공포의 절규를 지르기도 하였고 또한 그들은 벽에 기대어 총살당했다. 사르트르는 벽을 인간 실존의 근원으로 간주하였다. 나치에 체

포된 수많은 사람들이 수용소에 갇혀 감옥 벽에 남긴 절망과 고통의 몸부림의 낙서 흔적은 전후에 독일, 폴란드를 넘어 전 세계에 알려졌고 제2차 세계대전의 비극을 증언하는 휴머니스트 메시지가 되었다. 또한 이것은 뒤뷔페 회화의 열쇠가 되었다.[75] 그리고 앵포르멜 회화의 정신적 가치가 되었다. 포트리에와 뒤뷔페 등 전후 파리에서 유행한 앵포르멜 미술가들이 보여준 겹겹이 층을 이루며 발라진 종이와 회반죽 그리고 그 위에 흩뿌려지거나 갈겨진 물감 등은 제2차 세계대전 포로들의 감옥 벽에 덕지덕지 발라진 오물들이나 낙서들에서 유래한다고 할 수 있다. 오물처럼 더럽게 덧발라진 물질은 인간의 정신성, 자유에의 갈망을 대변하는 표현의 수단이 되었다. 캔버스는 오물이 붙어 있는 일종의 벽과 같은 것이다.

사르트르는 '벽'에 갇힌 자(者)에게도 자유는 존재하는 것인지, 극한적인 상황 속에서 자유 본연의 상태는 어떤 것인지 질문을 던진다. 역설적으로 죽음에 이르는 막다른 경지의 한계상황은 최대치의 자유를 의미한다. 사르트르는, "우리는 독일의 점령시대만큼 자유로웠던 적은 없었다"고 말한다.[76] 즉 나치의 점령이라고 하는 비인간적인 상황 속에서 불안과 구속 그리고 죽음의 공포의 한계상황에 직면하면서 최대치의 자유를 간절히 갈구한다는 것이다. 뿐만 아니라 인간성과 자유를 찾아야 한다는 긴박한 결단을 요구하게 한다. 사르트르에 의하면, 자유는 장애물들이나 제한들 없이는 실존할 수 없다.[77] 메를로-퐁티는 자유를 다음과 같이 설명한다.

> '자유는 오직 상황 속에서만 존재하며, 상황은 오직 자유를 통해서만 존재한다.' 모든 곳에서 우리는 우리가 창조하지 않은 저항들과 장애들을 만나게 되지만, 바로 우리들 자신이 자유로서의 우리 자신의 실존에 의해 그것들에 의미를 부여한다.[78]

75) 위의 책, p. 27.

76) 村上嘉隆, 앞의 책, p. 114.

77) 모니카 M. 랭어, 『메를로-퐁티의 지각의 현상학』, 서우석·임양혁 옮김, 청·하, p. 216.

78) 위의 책, p. 217.

궁극적으로 자유는 불안에서 출발한다. 불안은 관습과 도덕 그리고 윤리 등 모든 것을 거부하는 태도로 나아간다. 사르트르는 전통적인 관습과 도덕관을 노골적으로 거부하면서 타협하지 않는 허무주의와 성(性)의 자유를 강조했다. 이것은 전후세대 젊은이들에게 자극을 주었고, 전후 예술과 사상에 크게 영향을 미쳤다. 포트리에와 뒤뷔페 등 신진 미술가들은 전통적인 회화의 규범과 기법을 비웃으며 비전통적인 기술과 물질을 사용하고, 인간 존재의 어두운 면을 떠올리는 추함과 변형의 미에 초점을 맞추면서 휴머니즘을 호소하였다.

관람자가 <포로>를 통해 나치 시대의 억압과 잔혹성을 함께 느낀다면 이것은 역사의 객관적인 데이터가 된다. <포로> 연작의 전시실은 관람자와 포로들이 촉각적으로 접촉하며 공통된 경험을 하는 장소이다. 전시장 안에서 모두가 똑같은 공간과 시간대에 존재하며 인간의 존재에 질문을 던진다. '인간은 누구인가?' 그리고 나에게 질문을 던진다. '나는 누구인가?' 포트리에는 자신의 경험을 지극히 개인적인 것, 즉 누군가에게 국한되는 특별한 경험으로 만드는 것을 피하기 위해 구상적인 재현을 피하고자 하였다. 비구상적으로 표현된 포로의 얼굴은 우리 모두의 얼굴이다. 우리 모두 이렇게 참혹한 상황 속에서 죽어 갈 수 있는 것이다.

폴랑은 포트리에의 비구상이 결코 화가의 내적인 세계, 형이상학적인 정신성을 표현하려는 것이 아니라는 것을 강조한다.[79] 포트리에는 예술 안에 인간의 삶, 운명 그리고 존재에 관해 질문을 던지고자 하는 것이다. 메를로-퐁티도 미술작품의 의미는 예술가의 삶 속에 있는 것이 아니라고 생각한다.

> 예술가가 말하려는 것의 의미는 사물들 속에 있는 것도 아니며, 예술가 자신이나 그의 모호한 삶 속에 있는 것도 아니다.[80]

79) Karen K. Butler, 앞의 글, p. 45.
80) 메를로-퐁티, 앞의 책, p. 202.

포트리에의 <포로들>은 특정한 인물이 아니면서, 작가의 내적 심리나 내적 세계가 아니고, 우리 모두를 나치 시대라는 공통의 장소로 안내한다. 버틀러가, "마치 우리는 세계 안에 깊이 뒤섞인 것 같고, 우리의 가장 개별적인 생각이 세계와 완전하게 합병된 것 같다"[81]고 말한 것처럼 <포로>들은 미술가와 관람자의 연대를 요구하는 가장 최상의 예라고 할 수 있다. <포로>들은 대중잡지와 여러 언론기관에서 소개된 죽음, 체포, 총살, 고문으로 희생된 익명의 사람들을 강조하면서 나치가 행했던 것과 똑같이 반대자, 즉 나치의 고문자들에 대한 분노의 복수에 대한 폭력의 감정을 갖게 한다. 포트리에는 물질을 통해 이 감정을 고조시킨다. 폴랑은 퐁주에게 1943년 8월에 보낸 편지에서 다음과 같이 쓰고 있다.

> 브라크 이래로 포트리에는 회화의 물질이 무엇인지 그리고 회화의 물질을 가지고 무엇을 해야 되는지 아는 유일한 화가이다.[82]

포트리에와 뒤뷔페의 회화가 탐구하는 두터운 마티에르의 물질성은 원시적이고 본능적인 추함을 환기시켜 인간 존재의 기원으로 돌아가고자 하는 것이다. 규범, 제도, 민족, 국가, 종교 등의 개념 없이 무한히 자유로웠던 원시 상태로 돌아갈 수만 있다면, 전쟁의 참상도 없지 않을까? 그래도 전쟁이 있다면 적어도 과학기술이 없었던 원시사회에서의 전쟁이 이토록 참혹하지는 않을 것이다. 포트리에의 <포로>, 뒤뷔페의 낙서화(Graffiti Art), 앙리 미쇼의 잉크 얼룩, 아르토(Antonin Artaud, 1896~1948)의 절규 등은 다양한 방법으로 선사시대 동굴벽화의 순수함을 실험하였다. 이것은 훈육과 숙련과 연습 그리고 교육에 의해 정제된 것을 버리고 무(無), 즉 기원으로 돌아가고자 하는 시도로 해석할 수 있다. 문자의 기원은 긁어내기(Scratch)일 것이다. 태초에 인간은 동굴의 벽에 선을 그으면서 존재를 드러내었다. 또한 그것은 예술의 기원, 시작을 알리는 것이었다. 전쟁이 끝난 후

81) Karen K. Butler, 앞의 글, p. 46.
82) 위의 글, p. 48.

무질서와 혼란을 극복하기 위해서 '새로운 시작'은 필수적이었다. 이 당시 사르트르가 발표한 『존재와 무 L'Etre et le Néant』(1943)는 엄청난 파장을 불러일으켰고, 실존주의자들은 '무(nothing)'로부터 시작하는 유일한 길인 '시작(beginning)'을 만회해야 된다고 생각했다. 이것은 사무엘 베케트(Samuel Beckett, 1906~1969)의 실존주의 재담(pun)에서 분명히 알 수 있다. "어떻게, 시작하는 거야."[83] 모든 존재의 첫째인 인간은 그 자신과 만나고, 세계 속으로 밀려 들어가고, 그 자신의 발문을 정의한다. 최초의 카오스, 새로운 시작의 선언은 새로운 조각과 회화의 시작을 선언하게 하였다.

포트리에와 뒤뷔페에게 있어 마티에르는 기억의 재현이다. 과거에 대한 기억 그리고 현재의 상황과 감정이 마티에르 안에서 융합된다. 역사적 사건이 실재이듯이 그들의 작업은 실재에서 출발한다. 포트리에는 "실재(Real)는 새로운 출발점이다. 이것은 계속 전개될 모든 것에 추진력을 준다"[84]라고 말한다. <포로>들 역시 실재에서 출발한다. 그에게 있어 실재는 도약판이었고 추진력의 산실이었다. 실재는 포트리에의 45년간의 작업을 이끈 미학이었다.[85] <포로>는 특정인물을 닮게 그린 초상화는 아니지만 사람의 얼굴은 풍요로운 마티에르 속에 숨어서 진동하고 있다. 포트리에는 닮음의 문제보다 물질적 조건에 더 주목했다. 즉 마티에르의 여러 성격들이 서로 뒤섞이고 서로 병치, 배합되면서 일어나는 효과, 의미에 관해 관심을 가졌다. <포로>들은 물질을 통해 특정 상황 속의 인간이 되었고 또한 그 인간은 회화의 사물이 되었다. <포로>라는 사물은 관람자와 작가가 역사와 기억을 함께 공유하는 보편적 세계가 되었다. 포트리에의 회화에서 물질은 사람의 얼굴보다 더 정확하고 장엄하며 풍요로움을 준다. 물질은 <포로>의 모습이 인간의 얼굴을 닮았느냐 하는 문제를 뛰어넘어 감정 그 자체의 진동을 만들어 낸다. <포로> 연작과 뒤뷔페의 낙서는 역사의 상처에 대한 강박관념을 만들어 낸다. 또한 풍주는 뒤뷔페

83) Francis Morris, 앞의 책, p. 26.

84) Curtis L. Carter & Karen K. Butler, 앞의 책, p. 14.

85) 위의 책, p. 14.

작품에 관한 글을 쓰면서 앙리 베르그송(Henri Bergson, 1859~1941)의 1896년에 출간된 책 제목『물질과 기억 *Matière et Mémoire*』이라는 용어를 발췌하면서 설명했다. 뒤뷔페 역시 1944년에 <물질과 기억>이라는 제목으로 리토그래피 연작을 제작하면서 베르그송에 대한 경의를 표했다. 이것은 아동 미술의 순수성을 형식적으로 차용하면서 내용에서는 프랑스 정치적 캐리커처의 전통을 상기시킨다. 물질로 참혹했던 역사에 대한 기억을 만들어 내는 것이다. 그러나 단지 역사에 대한 기억, 공포, 상처를 불러일으키기 위한 가학피학성적인 의도라면 회화보다는 사진이 훨씬 더 효과적일 것이다. 뒤뷔페와 포트리에가 원한 것은 역사의 잔혹성에 대한 상처와 공포, 강박관념이 아니라 물질을 통해 인간의 조건을 말하는 것이다.

포트리에와 뒤뷔페는 리얼리티가 상상력을 더욱 풍요롭게 하고 일종의 마술처럼 신비의 세계를 만들어 내는 원동력이 된다고 믿었다. 그들의 회화에서 리얼리티는 거친 물질로 인해 사라져 버리기도 하고 그 안에서 다시 살아남기도 한다. 포트리에가 <포로>들에서 보여준 실재의 재현은 대상의 닮음이 아니라 조각의 입체감과 물질감, 공간감과 덩어리감에서 온 것이다. 포트리에는 조각가이기도 하다. 앙드레 말로는 <포로> 회화를 조각의 육화(incarnation)로 생각하였다.[86]

포트리에와 뒤뷔페 회화에서 조각적인 접근은 오트-파트 기법의 개발에서 가능하게 된다. 그들은 평평한 테이블에서 작업을 하는데 캔버스 위에 얇은 종이를 접착시키는 것으로 시작한다. 오트-파트는 인물의 3차원적인 환영을 제거하고 대신에 기호로서의 형태가 창조되는 데 기여한다. <포로>들에서 종이, 회반죽, 물감 등의 물질과 물질 간의 대립과 조화, 서체와 같은 선(線)들의 신속함과 격렬함, 형상의 등장과 소멸 등의 혼성된 상태가 회화로 태어난다. 선으로 얼굴을 어렴풋이 표현하고 있긴 하지만 전통적인 묘사 기법은 찾을 수 없다. 동시에 물질이 가져다주는 신비를 찾고자 하였다. 포트리에는 물질을 통해 재현에서 비재현으로, 감정에

86) André Malraux, 앞의 글, p. 188.

서 이성으로의 통제와 조절을 보여준다. 물질은 감정을 호소하는 수단이다. 폴랑은 물질의 결합은 의례적인 형태를 따라가는 순리성의 언어에 도전한다고 생각했다.[87] 즉 물질에 의해 전통적인 관습, 언어의 문법체계가 전복되고 감동과 자유가 쟁취된 것이다. 포트리에는 폭풍 같은 시대의 비극을 담아낼 수 있는 표현 기법을 원했다. <포로>들이 아무리 추상적 형상으로 전이되어 지시대상과의 실질적인 관련을 갖지 않는다 할지라도 실재와의 관련성을 떨쳐 버릴 수는 없다. <포로>들의 흘러내리는 붉은 물감, 거칠게 갈겨지고 긁힌 선들은 이야기적인 연상 작용을 한다. 그러나 포트리에는 주제의 이야기적인 서술성을 극도로 피하고자 하였다. 포트리에는 언어에서 의미를 창조하는 것과 유사한 방법으로 기호와 지시대상과의 관계를 통해 경험을 교환하고자 한다. <포로>라는 그림문자는 20세기 역사를 말하는 새로운 언어이자 대상이다. 이 그림문자는 나치의 역사를 알고 있거나 경험하거나 가슴으로 느끼는 정도에 따라 해독될 수 있다. 앙드레 말로는 <포로>들은 개개 작품 하나만 보아서는 알 수 없으며 연작으로 전시 공간을 통해 그 의미를 완전하게 파악할 수 있다고 하였다. 즉 <포로>들이 연작으로 함께 있을 때 폐부를 찌르는 고통스런 부조리가 발생한다는 것이다.[88] <포로>들은 개인이 아니라 역사의 기억이기 때문에 전시 공간과 불가분의 관계를 맺는다.

물질이 정신작용의 근원이 된다는 것은 그 당시 파리 화단에서는 일반적인 것이었다. 특히 포트리에와 뒤뷔페는 함께 콜레즈 드 프랑스(Collège de France)에서 가스통 바슐라르의 강의를 들으면서 물질의 문제에 확신을 갖게 된다. 포트리에는 이 강의를 통해 근본적인 물질로서 회반죽을 간주하게 되고 회화에 적극적으로 반영하였다. 바슐라르는 1942년에 출판한 『물과 꿈 L'Eau et les Rêves』에서 시와 이미지의 자유분방한 역동성, 꿈과 상상력을 탐구하였다.

87) 위의 글, p. 44.
88) Gaston Bachelard, L'Eau et les Rêves, Paris 1942, p. 146, 위의 글, p. 190에서 재인용.

끈적거리고 부드럽고 느슨한 오브제는 꿈 – 생활 안에서 가장 강한 존재론적인 밀도와 연결된다. ……점토나 밀가루 덩어리를 반죽하는 것은 연속적인 꿈이고, 닫힌 눈으로 이루어지는 작업이고 친밀한 환상이다. 이것과 원시는 유사 동일이다. ……시간의 흐름의 지배적인 성격과 연결된다. 리듬(베르그송은 여기에서 명백히 선구자이다.) ……반죽의 작업으로 태어나는 환상, 몽상은 필수적으로 힘에 대한 의지, 주체로 침투하고자 하는 남성의 기쁨이다. …… 시간의 흐름은 물질 그 자체 안에 등록된다. 특별한 목적 없는 시간의 흐름은 주체 자체의 생성이다.[89]

회반죽(pâte)의 철학은 새로운 전후의 앵포르멜 회화의 읽기를 위한 열쇠가 되었다. 회반죽이 물기가 있는 상태로 축축할 때는 시간의 지배를 받고 유동성은 욕망의 대상이 된다. 그러나 인간이 순수한 주체가 되기 위해서는 시간의 지배에서 벗어나야 하고, 유동성은 변하지 않는 고정된 형태로 변해야 한다. 자연은 언제나 시간의 지배를 받고, 자연 안에는 고정되고 결정된 형태는 없다. 해리스(Karsten Harries)에 의하면 자연은 음란하고 무질서하며 끈적거리는 세계이다.[90] 이것은 또한 본능이다. 회반죽의 본능적이고 원시적인 이미지는 단순하고 가공하지 않은 욕망과 연결된다. 거칠고 원색적인 물질은 인간 본능의 자발성과 충격을 환기시킨다. 앵포르멜 미술가들에게 있어 물질은 본능과 원시성을 향한 정신적인 표현 수단이라고 할 수 있다. 특히 그들에게 있어 마티에르는 정신적 충격에 의한 기억을 상징한다. 물질의 과다와 불균형은 역사의 진실과 필연적 운명의 느낌을 전달한다. 기억은 완전한 실재가 아니다. 어쩌면 머릿속 상상을 통해 과장되거나 거짓이 보태질 수도 있다. 그러므로 <포로>들과 <미스 콜레라>에는 과장되고 축소된 무언가가 생의 긴장과 떨림 속에서 교란되어 있다. 이것이 뒤뷔페와 포트리에가 말하고자 하는 리얼리티이다. 그들에게 있어 물질은 리얼리티를 만들어 내는 근원이다. 닮게 묘사하는 리얼리티가 아니라 우리가 직면한 역사의 리얼리티이며 이 역사에 직면하여 발버둥치는 우리들의 내적 진실의 리얼리티이다. 이것은 메를로 – 퐁티가 언급한 미술과 미술가의 역할이기도 하다.

89) Francis Morris, 앞의 책, p. 33.
90) K. 해리스, 『현대 미술 – 철학적 의미』, 오병남・최연희 옮김, 서광사, p. 146.

예술이란 결코 모방이 아니며 또한 본능적 욕구나 훌륭한 취미에 의해서 만들어진 어떤 것이 아니다. 그것은 하나의 표현 과정일 뿐이다. 마치 언어의 기능이 우리에게 혼돈된 방식으로 나타나는 것의 본질을 파악하고 그것을 우리에게 인식 가능한 대상으로 보여주는 것과 마찬가지로, 가스께의 말을 빌리면, 화가의 임무란 '객관화'하고 '투영'시키고 '포착'하는 일인 것이다. 언어가 그것이 지시하는 대상과 동일한 것이 아닌 것과 마찬가지로, 그림이란 어떤 눈 속임수가 아니다.[91]

포트리에와 뒤뷔페의 물질은 부재를 통한 존재의 입증이다. 기억은 현실적으로는 지나가 버린 부재이지만 생각과 상상 속에 남아 있는 영원한 현재이다. 사르트르에 의하면 기억은 부재이지만 대상을 불러일으킨다. 예를 들어 파리에 있던 사람이 다른 도시로 이사를 간다면 파리에서 그의 존재는 무(無), 즉 부재이지만 기억과 상상, 그리움 등에 의해 여전히 존재하는 것이다. 앵포르멜 화가들의 마티에르는 구체적인 형상을 지워 버리고 대상을 무(無)로 환원시키지만 오히려 더 구체적으로 수많은 사건과 공포 그리고 기억을 떠올리게 하면서 역사적 존재를 부각시킨다. 포트리에의 <포로>의 회화적 물질은 인물의 모습을 재현한다는 초상화의 의미를 지워 버리지만 심리적 이미지의 초상화가 된다. <포로>의 얼굴은 그가 누구인지 궁금하게 만드는 것이 아니라 고통을 받고 죽어 간 누군가를 슬픔으로 추모하게 만든다.

회화는 관람자의 동의와 동화를 구한다. 이 동화와 동의는 동일한 역사를 경험했던 기억이 매개체가 된다. 작가와 관람자는 회화를 매개체로 하여 동일한 사건의 체험과 동시대의 공통된 삶이라는 끈으로 서로 묶인다. 뒤뷔페와 포트리에는 물질, 마티에르를 통해 우리들 모두가 감당해야만 하는 역사를 전달하고자 한다. 그것들은 지금 이 순간에도 우리에게 전쟁의 참혹함을 이야기하고 있고, 메를로-퐁티의 선언을 야기한다.

91) 메를로-퐁티, 앞의 책, p. 28.

전쟁은 일어났다. 우리는 역사를 배웠고 동시에 주장하건대 잊어서는 안 된다.[92]

3. 비틀거리는 도시의 사람들

예술가는 사회, 정치적 환경을 피해서 살아갈 수 없다. 그들은 사회의 변화와 사건을 직접 체험하면서 자신의 예술적 동기를 키워 간다. 앞 장에서 전쟁으로 인해 존엄성이 추락한 인간의 모습이 회화에 어떻게 반영되었는지를 고찰하였다. 19세기 산업혁명이 급진적인 과학기술의 발달을 이끌면서 20세기 초 미술가들은 과학기술이 인류를 유토피아로 이끌 것이라 믿으면서 이성적이고 논리적인 사고를 강조하며 기하학적 추상을 발달시켰다. 그러나 과학기술은 선과 악의 두 얼굴로 인류에게 다가왔다. 한편에서는 과학기술이 최첨단 살생 무기가 되어 인류를 참담하게 파괴시키는 전쟁을 일으키기도 하고, 또 한편에서는 눈부신 산업발달에 기여하며 풍요로운 물질을 제공하는 데 이용된다. 이 세상에는 언제나 명(明)과 암(暗)이 공존한다. 인간은 자신의 위치에서 동일한 사건이나 상황 속에서 혹자는 명을, 혹자는 암을 본다. 일부 예술가는 과학기술의 발달에서 유토피아를 보았고, 일부 예술가들은 파멸을 보았다.

인류 역사상 최첨단의 무기가 동원되고 원자핵폭탄이 투하된 가장 참혹했던 전쟁인 제2차 세계대전이 1945년에 끝난 후, 미국과 유럽은 사회의 복구와 과학을 발전시키는 데 주력했다. 그러나 전쟁이 남긴 휴머니즘 상실의 정신적 아픔과 고통, 삶과 죽음을 가로지르는 참혹한 상황은 위대한 예술 탄생의 동기가 되었다. 전후(戰後) 미술은 급진적으로 거대해졌고 다양한 조형성으로 세분화되었다. 미국에서는 추상표현주의가 탄생되고, 파리에서는 앵포르멜 운동이 전개되어 인간의 순수한 본능에 초점을 맞추며 새로운 정신성의 복구를 꾀하였다. 제2차 세계대전 당시 개발된

92) 모니카 M. 랭어, 앞의 책, p. 17.

무기는 인간의 실생활에 필요한 TV, 냉장고, 청소기, 축음기 등 가전제품은 물론이고 산업용 컴퓨터, 로봇 등의 테크놀로지 발달에 응용되었다. 테크놀로지는 미술에도 응용되어 회화와 조각으로 구분되었던 미술 장르가 무너지고 미술 개념을 무한대로 확대시켰다. 이러한 실험과 탐구 속에서 '미술이란 무엇인가'라는 원초적인 질문이 다시 제기되었다.

1960년대에 들어서면 대중소비사회가 급진적으로 발달하여 황금만능주의가 팽배해지고 대중을 장악하는 절대 권력으로 등장한 물질이 미술의 주제가 되었다. 미술에서 더 이상 아방가르드나 아카데미가 존재하지 않게 된 것이다. 대중의 통속적인 취향과 대중사회의 소비품은 순수 미술의 지적이고 고상한 귀족성에 반박을 가하는 새로운 경향의 미술 형태를 위한 주요한 모티브와 재료가 되었다. 물질문명의 풍요로움과 소비사회를 미술의 테마이자 재료로 삼은 팝아트의 정신은 미술의 모든 영역으로 광범위하게 확산되었다. 미술가들은 대중 잡지의 광고, 영화배우의 에로틱한 모습 등 통속적인 주제를 다루었고 빨래집게, 립스틱 등이 조각의 형태가 되었다. 일부 작가는 대중이 매일 먹는 통조림 캔 등을 순수 미술의 주제로 선택함으로써 대중의 승리를 증명해 주기도 하였다. 다시 말해서 과학기술의 급진적 발달과 대중사회의 거대한 부상을 근원으로 미술은 일종의 전환기를 맞은 것이다. 대중소비사회와 순수 미술의 결합은 미술에서 기존의 가치기준과 규범을 무시하는 것을 묵인하였으며 사회적 환경은 미술이라 이름 붙이면 모든 것이 미술로 인정될 만큼 무궁무진한 실험이 가능해졌다. 미술가는 대중의 생활에서 끌어낸 모티브를 통해 고답적인 미술의 새로운 활로를 조형적으로 찾고자 하였다. 또한 물질만능의 사회구조 속에서 억눌린 인간의 정신적 긴장감과 고독 등을 보여주고자 하였다. 발달된 매스미디어인 TV, 신문, 잡지 등에 의해 물질의 허구를 쫓고, 대량 생산된 소비품처럼 획일화되어 가면서 정체성을 상실해 가는 대중의 모습에 위기감을 느꼈다. 대중의 정신적·심리적 갈등과 대립, 긴장 그리고 사회 부조리에 대한 평범한 사람의 애환, 물질만능의 사회구조와 급진적 과학의 발달로 피폐해 가는 인간의 정신성과 자아의식은

미술의 주요한 테마가 되었으며 회화, 조각 등 장르를 떠나 활발하게 탐구되었다.

1960년대에 들어서면서 많은 미술가들이 다다이스트의 방법을 환기시키는 구성으로 일상생활의 평범하고 하찮은 오브제로 3차원의 아상블라주(assemblages) 환경을 창조하는 데 몰두하였다. 특히 에드워드 킨홀즈(Edward Kienholz, 1927~1994), 조지 시걸(George Segal, 1924~2000) 등은 회화와 조각의 기존개념을 뒤엎으면서 공간 속에 조각 인물상과 일상생활의 오브제로 그림 그리기를 시도하였다. 즉 이들은 공간 안에서 그림을 그리듯이 오브제를 가지고 연극적 연출을 시도하였다. 킨홀즈는 이것을 '타블로(Tableaux)'라고 칭했다.

'타블로'라는 용어는 프랑스어로 회화 작품이나 게시판을 의미한다. 그러나 킨홀즈와 시걸 등이 시도한 타블로는 전통적인 개념이 아니다. 전통적인 개념으로 판단하면 그들 작품은 조각의 범주에 들어갈 것이다. 그들은 연출하고자 하는 장면을 위해 실제 오브제를 사용하였지만 킨홀즈와 시걸은 전통적인 석고 주물 기법으로 조각 인물상을 창조했다. 그러나 당시 킨홀즈는 타블로라는 용어를 사용하면서 자신의 작품을 공간에서의 회화로 규정하였다. 환경 조각이란 명명 아래 킨홀즈와 시걸은 캔버스가 아닌 공간에 3차원의 그림을 그리듯이 일상생활의 정경을 묘사하였다. 관람자는 그림을 보는 것처럼 그들이 공간 속에 연출한 장면, 즉 3차원의 회화를 감상하는 것이다. 물감과 붓으로 그리는 것 대신에 실제 생활에서 사용되는 오브제와 실물 크기의 석고인간이 공간 속에 배치되는 타블로는 한 폭의 그림보다 더 생생히 구체적으로 우리들 눈앞에 실제로 어떤 상황이 전개되는 듯한 현실감을 준다.

관람자는 킨홀즈와 시걸의 타블로가 만들어 내는 상황과 마주하며 일상의 기억을 환기시킨다. 그들이 그려 내는 장면은 매일의 생활을 살아가는 현대인의 정체성이다.

1) 에드워드 킨홀즈: 어둠 속의 사람들

　평범한 사람들의 일상생활의 한 장면을 보여주는 풍속화는 서양 미술사에서 드물지 않은 주제였다. 풍속화는 역사화에 비해 위계가 낮은 장르였지만 현대에 와서는 당대의 건축, 실내디자인, 의상 등의 풍습을 잘 살펴볼 수 있는 좋은 자료가 되고 있다. 화가는 자신이 살아간 시대의 증언자로서 그 시대를 그림으로 기록한 것이다. 풍속화는 일반적으로 서민들의 생활을 묘사한 것이지만 대부분의 화가들은 귀족이나 왕실의 일상에 관심을 가졌다. 그것은 화가들이 부유층 사람들과 가까이 지내면서 그들의 일상을 면밀히 관찰할 수 있었기 때문이기도 하다. 루벤스의 <사랑의 정원 The Garden of Love>(1633, 그림 80), 바토(Antoine Watteau, 1684~1721)의 <키테라 섬의 순례 *Pèlerinage à l'île de Cythère*>(1717, 그림 81) 등은 내면에 담긴 상징적·은유적 의미는 차치하고 당대 귀족들의 피크닉 혹은 정원에서의 파티 생활을 알게 해 준다. 이처럼 대부분의 그림들은 중산층 이상의 사람들의 일상을 포착한 것이고, 낮은 계층의 사람들의 삶의 모습을 보여주는 샤르댕의 경우도 있지만 비참한 삶의 장면은 아니다(그림 82). 일반적으로 미술은 '아름다움', 즉 미를 통해 감미롭고 환상적인 감성을 전달해 왔다. 그런데 20세기에 들어서면 미가 아니라 진실을 전달하는 역할이 미술에 부여되었다. 흉측하고 끔찍하게 일그러진 인간의 모습이 그려지거나 조각되기 시작했다. 인류가 오늘날처럼 물질의 풍요로운 혜택을 보장받은 적이 있었을까 싶을 만큼 현대인은 물질문명의 풍요로움을 만끽하고 있다. 그러나 눈부시게 빛나는 태양이 그림자를 동반하듯이 자본주의의 물질의 풍요로움은 더 큰 가난과 소외, 고독을 만들어 낸다. 눈부신 태양에서 쫓겨난 사람들은 먹을거리를 찾아 음지를 찾아 나섰고, 그 음지에서 마약이나 알콜의 유혹에 빠져들기도 했다. 흥청거리는 풍요로움이 만들어 내는 소외, 고독 그리고 풍요 속의 가난은 현대 사회가 감출 수만은 없는 사회의 진실이 되었다. 예술가들은 예술의 주제로서

이러한 도시 사람들의 모습에 관심을 갖게 되었다. 특히 킨홀즈는 가장 비참하게 추락한 현대인의 모습에 관심을 가졌고 이것을 타블로로 제작하였다. 킨홀즈는 미국 워싱턴 주의 페어필드에서 태어났으며 독학으로 그림을 공부했다. 1956년에 월터 홉스(Walter Hopps)와 함께 로스앤젤레스에 전위적인 예술을 취급하는 페루스 화랑(Ferus Gallery)을 설립했다. 그 후 3차원의 오브제에 관심을 가지면서 부조 작품을 거쳐 점점 타블로 개념을 도입하는 작품을 만들었다. 그는 타블로를 통해 사회의 현시적 상황을 구체적으로 보여주고자 하였다. 그는 한 시대를 살아가는 증인이 되어 정치적·사회적 현상과 상황이 함축된 장면을 실제 오브제와 석고로 된 인물상을 가지고 표현하였다. 그의 작품은 풍속화에서 흔히 볼 수 있는 평범한 가정의 평온하고 평화스러운 장면이 아니라 불안하고 끔찍하며 불길하고 역겨운 감정을 유발하는 현대의 가장 추악한 면을 예술이라는 이름으로 고발하는 것이었다. 킨홀즈는 물질적 문명으로 추락하고 파괴된 도덕을 고발하고 사회의 비합리성을 비판하였다. 현실에서 사용되는 실제의 오브제와 실제 사람으로 주물을 뜬 석고인물상으로 표현된 타블로는 극사실적으로 관람자에게 현실의 상황을 직접 알려준다. 관람자는 연극적으로 연출된 킨홀즈의 타블로를 통해 자신들이 직면한 사회에서 발생하는 사건

〈그림 80〉 루벤스, 사랑의 정원, 1633년경

〈그림 81〉 바토, 키테라 섬의 순례, 1717

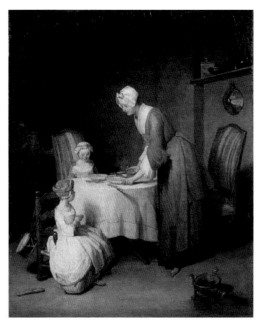

〈그림 82〉 샤르댕, 식사전의 기도, 1740

을 현실감 있게 재인식한다. 그의 작품은 일상생활의 오브제를 직접 사용하므로 아주 사실적이며, 눈으로 감상하는 것에서 더 나아가 오감의 감정에 호소한다. 관람자는 모든 감각으로 킨홀즈가 제시하는 상황에 참여한다. 킨홀즈는 생활에서 사용되는 실제 오브제와 석고 인물상을 가지고 연극처럼 메시지를 강렬하고 충격적으로 던져 관람자에게 사회참여를 권유한다. 즉 자신이 경험했거나 기억하는 사건, 여행을 통해 수집한 물건이나 사진, 일상생활에서 발견한 오브제로 사회적 시사성이 강한 작품을 연극무대처럼 재현하여 관람자의 기억과 의식을 환기시킨다. 작품의 주제는 대부분 치정 사건, 낙태, 창녀와 고객의 사회적 병리 증세, 가난, 공포, 고통, 고독, 타락, 퇴폐의 사회적 측면뿐만 아니라 미국 시민으로서의 애국심까지 실로 다양하다. 그의 작품에서 노인, 창녀와 고객, 평화주의 군대, 밤에 술 마시는 사람은 사회의 부정적, 어두운 측면의 희생자로 묘사되고, 관람자는 킨홀즈가 제시하는 장면의 도덕적 상황과 마주치게 된다.

킨홀즈는 1966년 로스앤젤레스 시립 미술관(Los Angeles County Museum of Art)에서 타락한 한 쌍의 젊은 미국인 커플을 묘사한 <38년도 닷지 자동차 뒷좌석 *Back Seat Dodge'38*>을 전시하여 미술계의 스캔들을 일으키면서 주목받았다. 이 작품은 혐오스러울 만큼 사실적인 묘사 때문에 정부가 전시장을 폐장시켰고, 그 바람에 크게 물의를 일으키면서 대중과 언론의 관심을 끌었다. 이 타블로 작품은 실제 파손된 중고 닷지 자동차가 전시장에 놓여 있고 열려 있는 자동차의 문 안으로 바닥에 뒹굴고 있는 빈 맥주병과 알코올에 취해 쓰러져 있는 남녀의 모습이 보인다. 물론 맥주병은 실재이고 두 남녀는 석고로 주물된 조각이다. 1960년대 미국은 급진적으로 발전된 대중소비사회 물결 속에서 순결과 결혼을 당연한 도덕으로 받아들인 기성세대의 가치관이 무너지고 젊은이들의 지나친 성적(性的) 개방과 문란한 생활이 사회의 문제로 떠올랐다. 기성세대는 성실하게 직장 생활을 하고 안정된 결혼 생활을 최고의 가치로 여겼지만 젊은이들은 성(性)의 자유를 통한 사랑의 가치를 우선시했다. 그들이 진부한 생활에서 벗어나기 위해 술과 마약을 복용하여 사회적 문제를 일으

키는 일은 빈번하게 일어났다. 이와 같은 사회적 현상을 기성세대는 지구의 종말이라도 온 것처럼 사회적 타락으로 규정지었으나, 젊은이들은 이러한 기성세대의 진부한 관습에서 벗어나고 싶어 했다. 킨홀즈는 이와 같은 젊은이들을 어떻게 생각했을까? 그가 타락한 성적 가치 개념을 관람자가 뒷걸음칠 만큼 혐오스럽게 표현한 것으로 보아 기성세대와 생각을 공유한 것 같다. 그는 젊은이들의 비도덕적인 생활이나 소름끼치는 범죄 장면을 호기심 있게 묘사하는 데 의의를 둔 것이 아니라 사회적인 문제에 대한 우려와 관심을 재인식시키고자 하였다. 그렇다고 해서 킨홀즈가 사회의 어둠으로 추락한 이들을 비난하거나 계몽하기 위한 목적으로 작품을 제작한 것은 아니다. 그는 예술을 도덕적이든 비도덕적이든 행복이든 불행이든 인류의 모든 삶을 비추는 일종의 거울로 간주했다. 그의 타블로는 비난, 규탄, 계몽이 아니라 관람자가 자신이 직면한 시대적 아픔을 보면서 숙고하게 만들고자 할 뿐이다.

킨홀즈는 특히 죽음 앞에 놓인 충격적이고 비장한 몇몇의 기념비적인 타블로를 만들었다. 그는 어느 날 정신병동에서 살아가는 비참한 정신병 환자들의 모습을 목격하고 그 충격을 작품으로 옮겨 놓았다. 해골같이 마른 몸과 가죽같이 변색된 피부를 가진 노인이 2단 침대의 아래 칸에 매여 있는 <주립병원 *The State Hospital*>(1964~1966)은 가장 극단적인 인간성 말살의 상황을 보여주는 것이다. 그들은 더 이상 존엄한 인간 존재가 아니다. 단지 더럽고 추악한 육체만 있을 뿐이다. 아래 칸 노인의 머리에서 나온 윤곽선에 둘러싸여 있는 위 칸의 인물은 아래 칸 노인 머릿속의 상상의 이미지이거나 자아의식이다. 침대에 묶여 제대로 움직일 수 없는 현실 속에서 그에게는 어떤 희망도 없다. 꿈속에서조차 침대 사슬에 묶여 있는 현실의 상황이 있을 뿐이다. 꿈은 누구에게나 감미로운 환상이다. 그러나 그들에게는 꿈조차도 없는 것이다. 꿈속에서도, 그들의 생각 속에서도 비참한 현실만 있을 뿐이다. 킨홀즈는 로스앤젤레스 시립미술관에 이 작품을 처음 전시했을 때, 노인의 비참한 상황을 더욱 강조하기 위해 구토증을 일으킬 것 같은 병원 냄새를 풍기게 했다. 죽은 시체라면 차라

리 털 비참하게 느껴질 것이다. 정신병동에 갇힌 자도 과연 인간으로서 존엄함을 갖는 것일까. 그들에게 꿈이 있다면 어쩌면 정신병동의 울타리를 넘어 저 멀리, 저 높은 곳으로 날아가는 것이 아닐까. 그러나 킨홀즈의 환자는 그 꿈조차 포기해 버린 것이다. 킨홀즈는 현대인의 무관심 속에 가려 있는 그늘 속의 비참한 구석을 환기시키고 있다.

킨홀즈는 극단적인 고통은 필연적으로 죽음과 연결된다고 생각했다. 그에게 있어 죽음은 영원하고 필수적인 주제다.

> 나의 작품에서 진행되는 주제는 필시 죽음이다. …… 우리를 성공하게 만드는 것은 죽음의 동기이다. 모든 사람을 억누르는 것은 죽음의 두려움이다.[93]

킨홀즈는 시간의 진행을 통해 다가오는 죽음을 인식시키고 있다. 시간의 흐름은 죽음을 불러오는 절대적 요인이다. 누군가가 인간은 죽음이 있기 때문에 행복하다고 말하기도 했다. 그럴지도 모른다. 고통스런 투병생활, 무서운 고독과 절망 속에서 죽음은 때로 출구가 되기도 한다. 킨홀즈는 남편을 먼저 보내고 누구도 찾아오지 않는 텅 빈 집에서 죽음만을 기다리는 노파를 통해 인간의 무서운 고독을 다루기도 했고, 또한 낙태와 출산 등을 주제로 작품을 제작하기도 했다. 그는 <불법 수술 *The Illegal Operation*>(1962)에서 낙태의 합법적인 살인의 잔인성과 비도덕성을 고발하였고, <탄생 *The Birth*>(1964)에서 아이를 낳는 여인을 통해 현대인의 극단적인 고독을 묘사한다. 한 여인이 아이를 낳고 있는 순간 그녀의 남편은 병원에 올 수 없다는 카드만을 보냈을 뿐이다. 여인의 옆에 남편의 부재를 알리고 있는 카드는 현대에 들어와 부쩍 증가하고 있는 사랑이 없는 부부 문제를 말하고 있는 것이다.

킨홀즈는 자신의 작품 테마인 창녀, 살인자, 환자보다 우월한 위치에서 사회문제를 비판하지 않는다. 사회의 비논리적이고 모순된 현상에 관하여

93) Ruth Askey, "Ed Kienholz – Still a Humorist and Social Commentator", *Artweek*, vol.8, no.20, May 1977, p. 21.

질문을 제기할 뿐이다. 그의 질문이 예술적 주제와 형태가 된 것이다. 킨홀즈의 타블로를 볼 때 관람자는 혐오스러움, 동정, 증오, 불안, 경멸, 야만, 고발, 인간성 상실 등의 현실과 직면하면서 동시에 역설적으로 숨겨진 유머를 발견한다. 이것은 킨홀즈가 관람자에게 자신의 생각, 사고를 주입시키기보다 스스로 답을 찾고 무엇인가를 환기하고 느끼기를 원하기 때문이다.

실제 생활의 오브제와 연극적 연출의 효과가 재현된 킨홀즈의 타블로는 우리 주위에서 일어나고 있는 인간 삶의 패턴을 그대로 반영하고 있다. 그가 연출하는 장면은 인간의 삶, 그 자체로서 관람자(살아 있는 존재)와 실루엣(석고주물)이 함께 살아가는 공간이다.

2) 조지 시걸: 일상에 지친 도시인

조지 시걸은 킨홀즈와 마찬가지로 석고 주물과 실제 오브제를 사용해서 3차원의 회화를 창조한다. 시걸은 동유럽에서 이민 온 유태인 부부 사이에서 1924년 태어났으며 프랫 인스티튜트(Pratt Institute) 등에서 미술수업을 받았다. 1958년에 <롯의 전설 *Legend of Lot*>이라는 주제로 회화 연작 여러 점을 제작하면서 본격적으로 예술가의 길을 걸었다. 그러나 회화의 평면적 공간에서는 예술적 성취감을 느끼지 못하였고 앨런 카프로(Allan Kaprow, 1927 ~ 2006)와 친하게 지내면서 해프닝에 관심을 가졌다. 그러나 시걸은 해프닝의 일시적 시간성은 예술의 참된 의미를 실현할 수 없다고 판단했다. 해프닝을 영구적인 작품으로 변환시키는 문제에 몰두하면서 타블로를 탐구하게 되었다. 그는 평면회화는 미술가와 캔버스 간에 공간적 거리감이 존재한다고 믿으면서 그러한 공간의 물리적 거리감이 없는 작품을 만들고 싶어 했다. 즉 그가 원한 것은 공간과 환경 그 자체가 예술이 되는 것이었다. 시걸은 관람자와 작품이 거리감 없이 함께 존재하는 구체적 공간을 본격적으로 실현하기 위해 1961년부터 킨홀즈와

유사한 방법으로 타블로에 몰두하게 된다. 석고로 주물을 떠서 공간 안에 인간의 형상을 배치하고 일상생활의 오브제와 함께 우리 환경을 반추하고 있다. 시걸이 제시하는 공간적 상황, 환경은 일종의 꿈의 단면 같다.

그는 항상 인간 삶의 모습에 관심을 가졌으며 작품을 통해 인간의 모습을 포착하고자 하였다. 시걸은 킨홀즈와 똑같은 방법으로 석고와 실제 오브제로 마치 풍속화 같은 장면을 타블로로 제작하였다. 그러나 시걸과 킨홀즈의 방법이 비슷하다 할지라도 미학적 방법과 관심사는 서로 다르다. 킨홀즈가 가장 비참하고 참혹한 인간의 어두운 측면에 조명을 맞추는 반면, 시걸은 평범하게 살아가는 도시인의 일상생활을 극적인 감정의 파노라마 없이 인간의 심리적 갈등을 드러내는 데 초점을 맞추고 있다. 시걸의 주제는 도시의 사람들이다. 우주의 먼지처럼 도시의 한 귀퉁이에서 살아가는 평범한 사람들이 그의 작품의 주제이다. 대도시에서 일상에 지친 전철 속의 사람, 버스를 기다리는 사람들, 자동사진기계에서 사진 찍는 사람, 극장에 간판을 다는 사람, 정육점에서 고기를 다듬는 여인, 세탁소의 억척스런 여주인, 목욕탕에서 다리의 털을 제거하고 있는 여인 등이 시걸 작품의 주제이다. 도시의 적막함과 고독은 시걸 이전에 이미 미국인 에드워드 호퍼(Edward Hopper, 1882~1967)가 회화의 주제로 다루어 관람자와 비평가들의 공감을 자아내었다. 고독은 인간의 가장 나약한 부분이다. 인간이 근원적으로 고독한 존재라는 것은 굳이 철학을 배우지 않은 사람들도 느끼고 살아가는 바이다. 동물도 그렇게 고독을 느낄까. 고대 그리스의 건장한 신체의 남성 조각에서 우리는 한 점의 약점도 없는 완벽한 영웅의 모습을 발견한다. 미켈란젤로의 <죽어가는 노예>(1513, 그림 83)는 죽어 감에도 불구하고 이상적인 육체를 빛내고 있다. 과연 죽어 가고 있는 것인지 의문이 들 정도이다. 그런데 육체를 통한 만물의 영장으로서 인간의 영웅적인 모습이 오히려 낯설게 느껴지는 이유는 무엇일까. 베르니니(Gian Lorenzo Bernini, 1598~1680)의 <다윗 *David*>(1623~1624, 그림 84)처럼 오늘날 누가 정의, 민족, 국가를 위하여 거대한 힘(거인 골리앗)에 맞서 돌을 힘차게 던질 수 있을까. 거대한 물질의 힘이 인간의 편의를 돕는 것은 틀림없지만, 한편으로 선과 악을 구

〈그림 83〉 미켈란젤로, 죽어가는
노예, 1513

별 못하게 하는 악마의 힘이 되어 버린 것은 아닐까. 인간은 자신이 만든 물질의 굴레에 갇혀 버렸다. 물질은 사람들로 하여금 서로 의심하고 경계하게 만들기조차 했다. 돈으로 인해 사람을 속이고 협박하고, 돈으로 인해 살해하기까지 한다. 시걸은 특히 1960년대 작품들에서 가장 미국적인 장면, 물질의 풍요로움이 인간의 정서를 지배하기까지 하는 심리적 인상을 보여주었다. 이 시기의 대표작인 <주유소 The Gas Station>(1964), <간이식당 Diner>(1964~1966) 등은 산업화된 도시 속에서의 인간의 고독과 인간관계의 긴장을 다루고 있다. 식당에 홀로 있는 여주인은 남자손님과 단 둘이 있는 상황이 막연히 불안하고 두려울 것이다. 적막만이 감도는 인기척 없는 도시, 주유소, 침실, 실내 공간에서 인물의 심리적 긴장감은 에드워드 호퍼를 연상시킨다. 호퍼의 적막한 도시 그리고 그 도시 안의 평범한 사람들의 일상이 빚어내는 심리적 긴장

〈그림 84〉 베르니니, 다윗,
1623~1624

감은 현대 도시와 현대 도시인을 날카롭게 은유하고 있다. <간이식당>은 인물 사이의 긴장감 있는 심리적 갈등의 대립을 보여주고 있다. 심야의 간이식당에는 여주인과 남자 손님만 있다. 붉은색은 식당 여주인과 남자 손님 간의 심리적 긴장감과 불안을 극대화시키고 있다. 또한 호퍼가 몬드리안의 영향을 받았듯이 시걸도 몬드리안의 색채감각과 기하학적인 형태감각을 이용해서 심리적인 긴장감을 극대화시키고 있다. 이것은 킨홀즈와 다른 점이다. 킨홀즈가 주제를 드라마틱하게 전달하는 데 관심을 가진 반면 시걸의 도시 풍경은 엄격한 조형의 미적 가치를 염두에 두고 있다.

그는 매일의 생활을 이야기적으로 들려주면서 동시에 추상적인 조형성을 추구하였다. 그는 다음과 같이 말한다.

> 나는 오브제와 함께 나의 생활을 기억한다. 나는 또한 조형적으로 미학적으로 오브제를 바라본다.[94]

시걸은 구상적인 인물석고 조각과 일상 오브제들을 조형적 요소로서 사용하면서 추상미술의 문맥 안에 자신의 작품을 위치시킨다. <주유소>, <레스토랑 윈도 I *The Restaurant Window I*>(1967)에서 흰색 사각형의 창틀, 원형 타이어, 노란 사각형 테이블은 몬드리안의 화면을 연상시키는 비대칭적이고 리듬 있는 기하학적 구성으로 엄격하게 배치되어 있다. 이러한 긴장감 있는 기하학적 조형성은 무기력하고 지쳐 있는 고독한 석고 인물과 심리적 조화를 이루면서 인간의 고독과 정신적 가치를 극대화시키고 있다. 시걸은 미국적 장면을 모티브로 이용하고 있지만 그의 작품에서 보여주는 주위 환경과 타자와의 관계에서 발생하는 고독, 불안, 긴장감 등 시적 분위기는 시공을 초월해서 보편적 가치로 발전하고 있다. 시걸은 사람에 대해 호기심이 많았다. 대중이 각자 어디에서 무엇을 하는지, 어떻게 행동하는지, 인간이 살아가는 일상생활에 가치를 부여하면서 관심을 가졌다.

> 나는 그들의 동작에 흥미를 가지고 있고, 그들의 경험과 자원(보고)에 관심을 갖는다. …… 나는 내가 할 수 있는 한 둔감하게 환경 속에 있는 인간을 바라보고자 많은 시간을 보냈다. 너무나 자주 번쩍번쩍한 빛, 밝은 기호를 배경으로 존재하는 그들을 보았다. 나는 낮은 계층, 반미술, 키치(Kistch), 악평으로 간주되는 생생한 오브제를 배경으로 있는 사람들을 보았다.[95]

드가가 목욕하는 여인, 다림질하는 여인 등 서민의 일상생활을 포착했던 것처럼, 시걸도 목욕하는 여자, 세탁소 등의 장면을 묘사하기도 하였

94) Phyllis Tuchman, *George Segal*, New York: Abbeville Press, 1983, p. 24.
95) 위의 책, p. 32.

다. 킨홀즈가 미국의 그늘지고 부정적인 특별한 사건에 관심을 가졌다면 시걸은 평범한 미국인의 일상생활에 의미를 부여하였다. 그러나 진부한 일상생활의 단면 속에서 대중의 심리, 고독 등을 고요하고 잔잔하게 표현하였다. 시걸은 계속해서 미국 생활의 서사적이고 지극히 구상적인 형태와 오브제를 가지고 사건의 구체적인 이야기와 추상적 조형성의 결합을 실험하였다. 예를 들어 작품 <주유소>의 형태 요소는 일상생활의 일화적인 이야기를 서술하는 듯하지만 기하학적 추상과 미니멀리즘의 개념을 엿보게 한다. 그는 <극장 *Cinema*>(1963), <세탁소 *The Dry Cleaning*> 등에서 미니멀리즘 미술가들처럼 추상적인 공간을 정의하는 절대적인 조형적 요소로서 전기 빛을 사용하고 있다. 그러나 시걸의 경우 전기 빛은 예술적 환상이 아니라 생활의 진실, 즉 일상생활의 가장 필수적인 존재를 말하는 요소로서 채택되고 있다.

시걸은 팝아트에서 흔히 발견되는 통속적이고 일상적인 오브제를 사용하였으나 팝아트 작가들처럼 그것들을 물질문명의 상징으로서 채택한 것이 아니다. 그는 그 문명 속에서 살아가는 인간의 모습에 관심을 가졌다. 단지 그는 팝아트적인 요소를 통하여 자신의 시각적인 언어를 재정의하고 있을 뿐이다. 시걸은 구상성과 추상성, 이성적인 엄격함과 감각적인 대중적 요소, 회화적 공간과 실제 공간의 결합 등 일상생활의 묘사를 기념비적으로 엄숙하고 숙연하게 재창조하였다.

지금까지 언급한 인간의 이미지는 1960년대에 국한되는 것이 아니라 고대부터 존재해 온 미술의 영원한 테마이다. 초상화를 그리거나 외형적인 인체의 미를 탐구하는 것을 넘어서서 사회적·정치적 사건의 소용돌이 속에서 살아가는 심리적 갈등과 정신의 표현이 미술의 주요한 주제가 되고 있다. 20세기 초 아방가르드 운동은 급진적이고 진보적인 미술가에 의해 대중의 존재를 염두에 두지 않고 발전 탐구되었으나, 제2차 세계대전 이후의 사회 복구와 더불어 1960년대 급진적으로 형성된 대중소비사회는 미술의 주체로 다루어졌다. 특히 대중 사회의 주인공인 익명의 사람들의 다양한 삶이 미술가의 영감을 자극하였다.

대중이 사용하는 일상 오브제, 그들이 좋아하는 영화배우 등 모든 것이 예술이란 이름 아래 모티브로서 가치를 갖게 되었고, 더 나아가 가장 고급스러운 순수 미술의 테마가 되었다. 대중이란 이름을 내걸고 심지어 참치 통조림, 만화도 고급 예술로 격상되었다. 과학의 발전으로 인한 풍요로운 소비 물질의 발달과 팽창으로 인해 미술이란 이름으로 가능하지 않은 실험은 아무것도 없다. 이렇듯 예술가 자신이 관심 있는 모든 것을 탐구할 수 있었기에 미술의 양식적 발전은 무궁무진하게 이루어졌다. 무엇보다도 대중의 일상생활의 오브제가 미술의 주요한 재료와 모티브가 되면서, 그 오브제를 사용하는 인간은 미술의 가장 주요한 테마와 주제로 떠올랐다. 미술이 결국 '우리는 누구인가?'라는 정체성을 찾는 문제라면 유화, 대리석, 청동 조각보다 실제 오브제를 그대로 제시하는 것이 더 효과적인 것은 자명하다.

과학기술과 만나다

1. 신은 인간을, 인간은 오토마타를 창조했다

오늘날처럼 외국을 쉽게 다녀올 수 없었던 몇십 년 전만 해도 프랑스는 동경의 나라였다. 아주 예쁜 소녀를 보면, '프랑스 인형처럼 예쁘다'라고 말하곤 했다. 그 말은 대단한 찬사였고 저 멀리 저편의 미지의 나라에 대한 우리의 꿈을 자극시켰다. 파리는 미술가의 비극적 생애의 드라마틱한 통렬함과 슬픔이 음악의 선율을 따라 세느 강을 흐르고, 바람조차 슬픔을 삼킨 사랑이 되어 떠돌 것이라는 막연한 환상을 불러일으켰다. 파리는 예술, 향수 그리고 사랑의 도시였다. 게다가 인형 산업의 천국이었다. 전 세계로 수출된 프랑스 인형은 외국인에게 프랑스에 대한 환상을 심어주는 데 크게 공헌했다. 세상 어느 곳에서 인형을 만들기 위해 그토록 심혈을 기울였는가? 그런데 여기에서 논하고자 하는 것은 단순한 인형이 아니라 자동기계인형, 즉 오토마타(Automata)이다.

오토마타가 유난히 발달된 곳은 프랑스였다. 18세기 데카르트를 중심으로 실용주의 철학이 싹튼 곳도 프랑스였으며 기계적인 관점으로 인체의 생물학적인 기능을 파악하고자 한 학설이 발달한 곳도 프랑스였다. 당연히 19세기에도 프랑스는 오토마타 제작의 산실이 되었다. 파리의 마레(Marais)라는 작은 구역이 오토마타 제작의 중심지였다.

1) 오토마타는 무엇인가

오토마타는 과연 무엇인가? 오토마타가 무엇인지 정확하게 정의하는 것은 매우 어렵다. 이것은 동물과 인간의 형상을 갖고 있으며 행동과 제

〈그림 85〉 룰레와 드캉, 사다리 위의
곡예사, 1910년경

스처를 흉내 낸다. 따라서 아이들의 장난감 인형 같기도 하지만 누군가에 의해 작동되는 것이 아니라 자율적으로 움직일 수 있으므로 단순한 장난감은 아니다(그림 85). 또한 섬세하게, 정교하게 만들어져 있어 공예품 같기도 하지만 실용적이지 않고, 당대 최고의 첨단 기술로 만들어졌다는 점에서 공예품이라 할 수 없다. 기능적이지 않고 순수하게 감상하는 목적으로 만들어진 예술품이라는 점에서 회화와 조각과 같지만 그렇다고 순수 미술이라고 정의하기에도 애매하다.

19세기에 출간된 백과사전은 오토마타를, "유기체의 형태를 갖고 있고, 유기체의 생명의 기능을 모방할 수 있는 움직임을 가능하게 하는 장치를 몸 내부에 가지고 있는 일종의 기계이다"라고 정의하고 있다.[96] 백과사전의 설명대로 오토마타는 최첨단의 기술로 만들어지지만 그렇다고 기술의 성능을 보여주기 위한 기계제품이라고 단정 지어 말하기에는 매우 복잡한 양상을 띠고 있다. 오토마타라는 단어는 내부에 기계 장치를 갖고 있다는 점을 강조하여 우리말로 자동기계인형으로 번역하고 있다. 그러나 기계 장난감은 사용자가 조작해야 한다는 점에서 오토마타와 다르다. 때때로 오토마타가 산업화되면서 대중과 제작자는 두 가지를 혼동하고 있다. 인간과 동물의 재현적인 형상을 갖고 있기에 많은 경우에 '오토마타', '기계인형' 두 용어가 서로 대체돼 사용된다. 그러나 개념적으로 오토마타와 기계인형은 결코 같은 것이 아니다. 기계인형은 인간이 작동하면서 가지고 노는 것이고, 오토마타는 자율적으로 움직이므로 사람들은 순수하게 시각적으로 바라보면서

96) Christian Bailly, *L'âge d'or des Automates 1848~1914*, Slovénie édition Ars Mundi, 1991, p. 16.

즐거움을 갖는 것이다. 영세한 제조업자는 감히 오토마타 영역에 도전하지 못할 만큼 오토마타는 엄청난 기술을 필요로 했다. 또한 예술 창조라는 자부심을 가지고 있었던 오토마타 제작자는 기계 장난감을 취급하는 것을 꺼렸다.

오늘날은 오토마타가 완전히 쇠퇴하여 없어졌지만 오토마타가 활발하게 제작되었던 18, 19세기에는 오토마타가 대단한 관심을 끌었다. 그런데 오토마타가 예술인지, 과학인지, 산업물품인지 어떤 영역, 어떤 분야에 속하는지 매우 애매모호하다. 전시회에서는 미술 작품에 보다 가깝고, 정교하며 사치스러운 오브제로서 주목되는가 하면 다른 한편에서는 아이들 장난감으로 분류되기도 한다. 그러나 가격 면에서 아이들 장난감이 될 수 없다. 이것은 매우 고가(高價)이며 순수하게 바라보고 즐긴다는 측면에서 예술에 속하는 작품이다. 그러나 오토마타는 순수 미술과 달리 최첨단 과학기술과 결합된 발명 아이디어를 요구하는 장인의 예술품이다. 오토마타 제작자는 일종의 발명가였고, 인간 생활을 재현하는 연출가였다. 제작자들은 새로움에 대한 갈망을 충족하려고 계속 기술을 개발했는데, 때로는 그 아이디어를 보호하기 위해 특허 신청조차 하지 않았다.

오토마타는 현재 미술관에 전시되고 있다. 미술관에 보존되고 있다는 것은 오토마타가 순수 미술과 다름없다는 것을 의미하지만 그렇다고 해서 조각 같은 순수 미술로 분류되기도 애매모호하다. 조각은 단지 관람자에게 보일 뿐이지만 오토마타는 스스로 움직이면서 어떤 특정한 행동을 보여준다. 조각가는 인간 육체의 운동감을 시각적으로 재현하면서 미의 가치를 보여주고자 노력하는 반면 오토마타 제작자는 인간과 동물, 즉 유기체의 행동과 생물학적 기능을 재창조하여 유기체의 이미지를 재현하는 데 목적을 둔다. 그러므로 오토마타는 순수 미술이 될 수가 없다. 오스발트 슈펭글러(Oswald Spengler, 1880～1936)는 조각과 오토마타의 차이점을 다음과 같이 정의했다.

조각이 정적이고 정지 상태인 질서의 아폴로적 속성을 가지고 있다면, 오토마타는 자연의 한계를 뛰어넘도록 인도하는 파우스트적인 속성을 가지고 있다. …… 오

토마타는 예술가의 영혼이 기계와 연결되어 있고, 광기가 테크놀로지의 무한정한 가능성과 연결되어 있다. 그러므로 기계는 기계와 관련되어 있는 모든 것에 엉뚱함을 발산한다.[97]

고대부터 인류는 신처럼 피조물을 창조하고픈 간절한 욕망을 갖고 있었고, 이 욕망은 예술이란 이름으로 문명을 발전시켰다. 인간 이외에 어느 동물도 예술을 창조하지 못한다. 아니 그러한 욕구를 갖고 있지 않다. 예술은 인간만이 가지고 있는 창조욕구의 반영이다. 심지어 인류는 인간을 닮은 의사유기체를 창조하여 신에게 도전하고자 했다. 이 간절한 희망은 과학기술과 미술을 동시에 발전시켰다. 르네상스 시대의 원근법 발명은 기하학과 대수학의 발달 없이는 결코 이루어질 수 없었으며, 20세기 테크놀로지 미술은 20세기 최첨단 기술의 도움으로 탐구되고 있다. 오토마타는 과학기술과 미술이 얼마나 긴밀한 관계를 맺고 있는지를 역사적으로 증명해 주는 오브제이다. 오늘날 오토마타 제작은 거의 쇠퇴한 산업이 되어 단순하게 인간과 동물을 흉내 내는 기계인형에 불과하지만, 19세기 초까지만 해도 오토마타는 당대 최고의 기술로 만들어진 일종의 발명품이었다. 당대 최첨단 과학기술을 응용했다는 점에서 오늘날 테크놀로지 미술의 기원이 된다고 할 수 있다.

2) 인형이 살아 있다: 의사유기체의 창조

오토마타라는 용어는 조각, 회화와 비교할 수 없는 애틋한 감정을 불러일으킨다. 이것은 자연의 유기체를 닮고 싶은 절박한 소원을 담고 있기 때문이다(그림 86). 신은 인간을 창조했고, 인간은 오토마타를 창조하였다. 의사유기체를 만들겠다는 인간의 의지는 유기체를 창조한 신에 대한 도전이나 아니면 신을 흉내 내는 것이 될 것이다. 그럼에도 불구하고 인간은 끝없이 신의 영역에 도전하는 것이다. 사실 엄밀히 생각하면 신도 예

97) Jack Burnham, *Beyond Modern Sculpture*, New York: George Braziller, 1987, p. 187.

술가였다. 흙으로 형상(아담)을 빚어 생명을 불어넣었으니 최초의 예술가라 할 것이다. 그러나 인간은 누구라도 살아서 움직이고 먹고 소화시키고 용변을 보는, 피가 흐르고 맥박이 뛰는 유기체를 창조할 수 없다. 그런데도 인간은 그것을 꿈꾸었다.

인류는 자신의 꿈을 현실화시키기 위해 과학기술을 발전시켰다. 얼마 전까지만 해도 인간 복제 문제는 영화에서나 볼 수 있던 환상적인 이야기였으나 지금은 믿을 수 없을 만큼 현실화되었다. 인류에게 꿈이 없었으면 예술이나 과학의 발전은 상상할 수조차 없을 것이다. 인간의 꿈과 환상이 비현실적인 예술과 연결된다면 그것을 실현시키고자 하는 실험

〈그림 86〉 테오도르, 왈츠를 추는 커플,
1800년경

정신은 현실적인 과학과 연결된다고 할 수 있다. 그러므로 예술과 과학은 하나의 뿌리에서 피어난 두 개의 줄기다. 우리는 이 두 개의 결합을 오토마타와 테크놀로지 미술에서 볼 수 있다. 문학가 구스타브 플로베르 (Gustave Flaubert, 1821~1880)가 "예술이 발달하면 할수록 과학적인 것이 발달되며 과학은 미학이 될 것이다"[98]라고 한 말은 오토마타 발달의 역사적 문맥 안에서 분명히 증명된다. 고대부터 인류는 신화, 전설, 소설 등에서 돌, 나무, 브론즈 등으로 된 조각상이 영혼과 생명을 지닐 수 있다는 것을 믿었고, 그것이 이루어질 수 있다는 환상도 가졌다. 사람들은 움직이는 상(像)에서 경외감과 공포, 두려움, 영혼의 실체를 보기를 원했으며 생명을 가진 조각상을 만들어 함께 즐기고 생활하는 것을 꿈꾸었다. 그러므로 이것은 신화, 전설, 소설 등의 가장 주된 주제로 등장한다.

오토마타는 인류의 꿈과 환상 그리고 구체적인 발명을 위한 과학 발달과 치열한 탐구 정신을 담고 있다. 신이 자신을 닮은 인간을 창조한 것처

98) Jack Burnham, "Step in the Formulation of Real-time Political Art", *Hans Haacke-Framing and Being Framed*, New York, the press of the Scotia College of Art and Design, Halifax New York University, 1975, p. 132.

럼 먼 옛날부터 인류는 인간을 닮은 살아 있는 존재를 만들어 신의 창조적 영역에 도전하고자 하였다. 이런 꿈은 신화에 잘 표현되어 있다. 대표적인 예로 자신의 조각상에 생명을 주려고 신의 불을 훔친 그리스 신화의 프로메테우스(Prometheus)는 자신의 작품에 생명을 주고픈 인간의 꿈이 본능에 가까운 절대 희망이라는 것을 보여준다.

오토마타 개념의 기원은 상아로 된 조각상의 여인과 사랑에 빠진 키프로스의 전설적인 왕, 피그말리온(Pygmalion)의 신화에서 입증된다. 조각상과 사랑에 빠진 피그말리온 왕은 아프로디테(Aphrodite) 여신에게 이 조각상에 생명을 달라고 애원했다. 여신은 소원을 들어주었고, 이 상은 갈라테아(Galathea)라는 여인이 되어 왕과 결혼했다. 이처럼 고대 그리스 시대에는 기술적인 문제로 실제 오토마타를 만들 수는 없었지만, 신화, 전설, 문학 등에서 의사유기체를 창조하고픈 인간의 욕구를 여실히 드러내었다. 이러한 인류의 염원이 오토마타를 탄생시킨 것이다. 오토마타에 대한 인류의 환상적인 꿈은 과학기술의 엄청난 진보를 가져왔다. 고대 그리스, 로마 시대는 공기의 압축과 액체의 운동에 관한 물리학의 단순한 원리를 이용해 오토마타를 만든 개화기라고 할 수 있다. 기원전 3세기경 철학자, 수학자, 기술자인 크테시비우스(Ctésibius, BC 285~222), 필론(Philon de Byzance, BC 280~220) 등은 오토마타 제작과 이론에 관한 심도 깊은 연구를 했다.

오토마타 제작은 14세기 초에 괘종시계의 발명에서 시작되는데 괘종시계 안에서 '시간을 치는 인형(Jacquemart)'이 그 기원이다. 괘종시계가 만들어진 초기에 '시간을 치는 인형'의 움직임은 매우 단순했다. 그러나 인간의 실생활에 가장 필요한 시간을 알려주는 도구였기에 괘종시계는 빠르게 개량되었다. 시간을 확인하는 것 외에 시각적 즐거움을 주는 '시간을 치는 인형'에 대한 관심은 결국 이것을 괘종시계의 부속품에서 벗어나 독립된 오토마타의 예술적 양상과 기술의 발전으로 나아가게 했다. 괘종시계의 '시간을 치는 인형'이 괘종시계에서 분리되어 독립한 것이 오토마타이다. 오토마타는 뮤직 박스, 연극 등에 이용되었고 더 나아가 자체적

으로 공연을 가질 만큼 발전했다. 자율적인 움직임과 소리를 내는 유기체의 형상을 띤 오토마타는 생명을 가진 의사유기체처럼 인간의 친구가 되었다.

괘종시계의 '시간을 치는 인형'에서 독립된 오토마타는 17세기에 만들어지기 시작했으며 18세기에 큰 발전을 하였다. 18세기는 오토마타가 장난감이나 미술품, 공예품으로서가 아니라 진정으로 의사유기체의 개념으로 창조된 시대였다. 18세기는 오토마타의 황금시대였다. 이 시대의 오토마타 제작자들은 기계와 생물학을 통합시키면서 오토마타를 만든 첫 번째 사람들이었다. 18세기에 이르면 오토마타는 동물과 인간의 생물학적인 기능이나 제스처를 정확하게 모방하는 의사유기체로 제작되었다. 오토마타는 그림을 그리고, 글을 쓰기도 했으며, 음악가로 제작되어 실제로 악기를 연주하기도 했다. 당시 오토마타는 데카르트 같은 철학가와 함께 철학의 영역으로 탐구되었다. 오토마타는 인문학자와 자연과학자들의 공통된 관심 속에서 인간이 과연 무엇인지 질문하는 철학과 그 질문에 답하려는 과학기술이 함께 병합되어 만들어진 일종의 의사유기체이다. 18세기 대표적인 오토마타 제작자로서 자크 보칸슨(Jacques Vaucanson, 1709~1786), 프리드리히 폰 크나우스(Friedrich von Knaus, 1724~1789), 자크-드로(Jaquet‐Droz) 부자(父子), 미칼 신부(Mical, 1730~1789), 폰 켐프렌(von Kempelen, 1734~1804) 등이 있다.

의사유기체를 창조한다는 개념은 17세기 데카르트의 실용주의 철학에서 우선적으로 찾아볼 수 있다. 인간을 포함하여 전 세계를 기계적 관점에서 고려한 가장 대표적인 철학자는 데카르트와 프란스시 베이컨(Francis Bacon, 1561~1626)이다. 데카르트는 갈릴레오(Galileo Galilei, 1564~1642)의 개념과 보러리(Giovanni Alfonso Borelli, 1608~1679)의 이아트로 화학(Iatrochimie) 학파(17~18세기에 생리, 병리 및 질병의 치료를 화학의 입장에서 추진한 연구)의 영향을 받았으며 이상주의자이면서 물질주의자였다. 데카르트는 인간의 육체를 일종의 기계라고 생각했다. 그에 의하면 기계와 유기체의 기능은 극단적인 대응관계이다. 기계작용과 동일한 맥락

에서 신체의 생물학적 기능을 간주할 수 있지만 기계가 인간의 정신과 영혼을 흉내 낼 수 없는 것은 분명한 사실이다. 데카르트는 사고하고 판단할 수 있는 인간이 결코 기계와 같을 수 없다고 생각했지만, "기계가 동물 내부의 생물적 기관을 가지고 있고 원숭이의 외형을 가지고 있다면 그것을 진짜 원숭이와 구별할 수 있는 방법은 없다"[99]고 주장할 만큼 기계적 관점에서 생물유기체의 기능을 파악했다. 예를 들어 그는 생물의 신경 시스템, 근육, 힘줄을 분수대의 기계시스템의 엔진동력과 비교했으며 심장을 샘으로, 호흡을 물시계와 풍차에 이용되는 물의 흐름과 비유했다. 그럼에도 데카르트는 "육체 안의 모든 것은 기계다. 정신 안의 모든 것은 생각이다"[100]라고 하면서 육체와 정신을 분리했다. 정신은 육체의 모터라 할 수 있다. 물시계가 물의 흐름이라는 평범한 작동에 의존하듯이, 호흡은 정신의 흐름에 의존한다.

18세기의 물질주의자는 데카르트의 주장을 받아들였고 더욱 발전시켰다. 그들은 모든 생물체를 모터에 의해 움직이는 완전한 최상의 기계로서 유기체화된 물질로 고려했다. 유기체의 구조와 생물학적 기능을 메커니즘으로 분석하고자 하는 경향은 의학과 해부학을 크게 발전시켰다. 18세기 의학자들은 데카르트의 영향 아래 유기체로서의 기계, 기계로서의 유기체에 관해 깊이 사변하였다. 루소(Jean-Jacques Rousseau, 1712~1778)는 『에밀 Emile』에서 오토마타를 이성적으로 사고하며 행동하는 것이 아니라 습관의 지배를 받는 부정적인 인간 유형으로 언급하였다. 실제로 생물유기체는 환경변화에 반응하지만 오토마타는 용수철과 태엽의 작동에 의해 단지 습관적으로 행동을 반복할 뿐이다. 유기체의 구조와 생물학적 기능을 메커니즘으로 분석하고자 하는 경향은 의학과 해부학을 크게 발전시켰다. 18세기 의학계는 데카르트의 영향 아래 유기체로서의 기계, 기계로서의 유기체에 관해 깊이 관심을 갖고 연구하였다. 왕의 주치의였으며,

99) 위의 책, p. 46.

100) Alfred Chapuis, *Les Automates-Dans les Oeuvres d'Imaginations*, Neuchâtel: Griffon, 1947, p. 46.

중농주의(重農主義)의 아버지였던 프랑수아 퀘나이(François Quesnay, 1694~1774)는 1730년에 출간한 저서 『출혈 결과에 관한 연구 *Observations sur les Effets de la Saignée*』에서, "내가 생각하는 개념을 응용해 만들고 싶은 프로젝트가 있다. 내가 거기에서 발견하는 원리와 증명은 유기체 내부 기관의 배열과 유체정력학의 법칙을 동일하게 보여준다. …… 내가 인식하는 사실의 모든 방법을 증명하기 위해 수력의 기계를 만들었다"고 밝히고 있다.[101] 여기서 기계의 기능과 유기체의 기능을 동일시하는 관점을 충분히 알 수 있다. 오토마타가 흉내 내는 인간의 생활, 습관, 직업적인 특성, 사랑 등은 인간의 찬탄을 자아냈고 호기심을 자극시켰다. 모넬 아이오(Monelle Hayot)가 "이 모든 즐거움은 물리적인 재현의 부분으로서 만들어진다. …… 이 실험 안에는 초자연적이거나 적어도 불가사의한 관점이 있다"[102]라고 하였듯이 오토마타는 실제 동물과 인간의 행동을 바라보는 듯한 착각을 불러일으키며 유기체의 탄생을 접하는 것과 같은 불가사의한 기적을 체험하는 느낌을 주었다.

오토마타 제작자들은 신이 흙으로 빚은 아담에게 생명을 준 것처럼 생명을 가진 움직이는 상(像)을 창조하기 위해 노력했다. 오토마타는 살아 있는 곡예사처럼 줄 타면서 춤을 추고 음악가처럼 악기를 연주하고, 숲 속의 새처럼 노래를 불렀다(그림 87, 88, 89). 그들의 생명력은 최첨단 기술 덕분이었다. 사람들은 이들의 행동을 보면서 오토마타가 영혼을 가지고 있다고 착각하였다. 오토마타 제작자들은 기계로 생물적 기능을 재현한다는 것은 오토마타에 영혼을 부여하는 것이라고 믿었다. 그들은 자율적으로 행동할 수 있게 하는 기술을 오토마타의 영혼을 가시화하는 도구로 사용하고자 하였다. 그들은 영혼과 생물적 기능을 분리하지 않았다. 그들은 살아 있는 유기체, 즉 생명을 가진 유기체는 모두 영혼을 갖고 있다고 믿었으며, 자율적으로 움직일 수 있는 오토마타 역시 영혼을 갖고 있다고 믿었다. 그들에게 있어 영혼은 사고하고 판단할 수 있는 정신적

101) Léon-Jacques Delpech, *La Cybernétique et ses Théoriciens*, Paris: Casterma, 1972, p. 31.
102) Monelle Hayot, "Marche de l'Art", *L'Oeil*, no.276-277, Juillet-Août 1978, p. 38.

〈그림 87〉 룰레와 드캉, 공놀이 하는
곡예사, 1910년경

〈그림 88〉 비쉬, 새 잡는 사람,
1890년경

작동을 의미하는 것이 아니라 생명 에너지의 원동력이었다. 그러므로 움직이는 오토마타는 영혼을 갖고 있는 것이다. 당시 오토마타 제작자들은 단순한 기계 장난감이나 움직이는 인형으로서 오토마타를 생산한 것이 아니라 기계를 유기체와 통합시켜 생물유기체와 똑같은 의사유기체를 창조하고자 하였다. 오토마타 제작에 쓰인 기술은 작품의 생명과 영혼을 만드는 필수 도구였다. 오토마타는 당대 최첨단 기술을 응용해 창조된 것이며 창조자의 인내, 탐구의 결실이었다. 또한 오토마타에 대한 관심은 제어 시스템에 관한 과학기술의 진보를 이끈 원인이 되기도 하였다.

보캉슨의 오토마타

18세기의 가장 유명한 오토마타 제작자인 보캉슨을 살펴보면 서구인들의 창조에 대한 환상과 꿈 그리고 집념을 알 수 있다. 보캉슨은 피가 순환하는 진짜 유기체로서의 오토마타를 창조하여 인간 만물을 창조한 신에게 도전하고자 하는 원대한 야망을 가졌다. 그는 그 꿈을 실현하고자 생애를 모두 바쳤다. 피가 순환하고 맥박이 뛰는 유기체로서의 오토마타를 창조하는 것이 과연 가능할까. 당시 의학자들과 실용주의 철학자들은 유기체의 생물학적인 조직 구조와 기능을 기계적 관점에서 고찰하였고 이것은 오토마타 발전에 크게 기여하였다. 보캉슨의 오토마타는 그들의 큰 관심을 끌었고 또한 열렬한 지지를 받았다. 보캉슨의 작품은 물질주의자들이 그들의 학문적 관점에 대한 하나의 실례로 거론될 만큼 가장 대표적인 기계 유기체였다. 그는 어렸을 때부터 과학기술과 기계, 해부학에

관심을 가졌고 19세가 되던 해인 1728년에 파리로
와서 본격적으로 공부하였다. 보칸슨은 철저하게
기계적인 구조로 해부학과 생물학적 기능을 관찰
하였고, 이를 오토마타 제작에 응용하였다. 즉 유
기체의 생물학적 기능과 해부학을 응용해서 기계
유기체를 창조하고자 하였다. 살아 있는 동물과 인
간처럼 자율적으로 움직이고 행동하는 보칸슨의
오토마타는 구경꾼들에게 단지 보여주고 탄성을
자아내게 하기 위함이 아니다. 이것은 인간의 창조
능력을 보여주기 위함이었다. 데카르트, 가장디
(Pierre Gassendi, 1592～1655), 메르센느(Marin
Mersenne, 1588～1648) 등은 인간 육체는 기계와

〈그림 89〉 봉템, 새장, **1880**년경

같이 기능한다고 주장했고 보칸슨은 이것을 직접 기계 모델로 만들어 증
명해 보였다. 보칸슨은 남들의 이해를 받지 못하고 은둔하여 고통과 싸우
며 작업한 고독한 예술가가 아니었다. 그의 생각, 야망, 탐구와 의욕은 많
은 의학자와 철학자들의 절대적인 지지와 후원을 받았다. 그들은 말하고
피가 순환하는 오토마타를 창조하고자 하는 보칸슨의 꿈이 현실화될 수
있을 거라는 학문적 신념을 심어 주었고 용기를 북돋아 주었다. 보칸슨은
생물학과 해부학, 의학을 매우 잘 알고 있었다.

보칸슨은 1738년에 파리에 있는 과학 아카데미(Académie des Science)
에서 24～31세 사이에 제작한 세 개의 움직이는 오토마타를 발표하였다.
이 작품은 현재 소실되었지만 이 세 오토마타를 모델로 당시 그라베로(H.
Gravelot, 1699～1773)가 묘사한 보칸슨 작품의 판화가 현재 남아 있어
그 형태나마 관찰할 수 있다(그림 90). 이 세 오토마타 중 하나는 <오
리>(1733～1735)이며, 나머지 두 개는 음악가, 즉 <플룻 연주자>와 <탬
버린 연주자>였다. 보칸슨은 거의 완벽하게 음악가의 외형과 동작을 만
들어 내었으며 플룻을 불기 위한 호흡도 재현하였고 오리의 소화 과정도
거의 완벽하게 재현하였다고 기록되어 있다. 오토마타 음악가들이 연주할

〈그림 90〉 그라베로, 자크 보칸슨 작품을
묘사한 판화, 1738

때 울려 나오는 음악 소리도 만들었다. 이 음은 단순한 소리가 아니라 실제 음악이었다. 즉 오토마타가 실제로 음악을 연주하는 것이다. 현재 유감스럽게도 이 세 오토마타는 분실되었으며 보칸슨과 그의 오토마타에 대한 모든 정보는 엄청난 찬사를 쏟아 낸 그 당시 기록을 통해서만 알 수 있을 뿐이다.

보칸슨의 오토마타 중에 놀라울 정도로 유기체적인 양상을 그대로 재현한 것은 <오리>다. 이 작품은 현재 소실되었지만 19세기까지 모든 유럽인들의 찬탄을 자아내었다. <오리>의 한쪽 날개에는 400개의 다양한 기계부품이 들어 있었다고 한다. 이것은 어떤 기계도 그 시대에 실현하지 못했던 유기체의 기능을 모방하였다. 1738년에 대중에게 소개된 <오리>는 실제 오리처럼 먹고, 마시고, 꽥꽥 울고, 물에서 절벅거리며 다녔고 특히 먹고 소화시키고 배설하는 과정을 보여주었다고 한다. 보칸슨은 오리가 사람들 손 안에 있는 모이를 먹기 위해 목을 쑥 빼고 꿀꺽 먹는 모습과 먹이가 위에서 내려가며 목구멍의 운동이 빨라지는 과정을 관람자에게 분명히 보여주고자 하였다. 보칸슨은 이것이 단순히 구경꾼의 호기심을 자극하는 노리개가 아니라 생물학적 기능을 증명하는 의사유기체라는 것을 다음과 같이 분명히 강조하였다.

> 나는 소화가 완전하다거나 저절로 소화되는 음식물을 만들 수 있다고 주장하지 않겠다. …… 단지 세 관점으로 유기체의 행동을 기계로 모방했을 뿐이다. 첫째가 씨를 삼키는 것이고, 둘째가 그것을 소화하고 분해하는 것이며, 세 번째가 그것이 비슷한 변화 안에서 배설되게 하는 것이다. …… 나의 의도는 단순하게 하나의 기계를 보여주는 것이 아니라 생물학적 기능을 증명하는 것이다.[103]

보칸슨의 <오리>가 비록 완벽하지는 못했다 할지라도 관람자들은 <오

103) Jacques Vaucanson, "Lettre à l'Abbé D. Fontenelle", *Le Mécanisme du Flûteur Automate de Catherin Cardinal*, Paris: éditions des Archives Contemporains, 1985, p. 19.

리> 오토마타가 보여주는 리얼리즘에 아연실색하였다고 한다. 또 다른 작품 <플룻 연주자>는 178㎝ 정도로 실제 사람의 크기이고 12음의 플룻을 불 수 있었다고 한다. 오토마타 연구자인 알프레드 샤퓌(Alfred Chapuis)와 에드몽 드로(Edmon Droz)에 의하면, "보칸슨은 기악가와 같은 방법으로 오토마타를 연주시키는 방법을 처음 개발했다."[104]

보칸슨은 플룻을 불 때 움직이는 사람의 내부 기관의 모습을 재현하였다. 오토마타 몸 안에 공기통, 변속 기어레버, 작은 체인, 나무로 된 실린더 등 모든 기술적인 장치를 설치하여 플룻을 불 때 입술과 호흡을 실제 사람처럼 보여주었다고 전해진다. 오토마타 음악가가 플룻을 부는 소리는 공기의 진동에 의해 만들어진다. 이 플룻을 연주하는 오토마타가 소개되었을 때, 사람들은 열광적으로 보칸슨의 천재성에 경의를 표했고 대단한 호기심을 보였다. 보칸슨이 호흡이라는 생물학적 현상을 기계로 재현했다는 사실은 의학과 과학기술의 현격한 발달을 의미하는 것이기도 했다. 보칸슨의 작품은 과학자, 기술자, 의학자, 철학가 등의 큰 관심을 불러일으켰고, 과학왕립아카데미(l'Académie Royal des Sciences) 회원은 보칸슨의 작품에 찬사를 금치 못했으며 이것을 자세하게 관찰하고 조사하기를 원하였다. 보칸슨 이전에는 어느 누구도 실제로 악기를 연주하는 오토마타를 만들지 못했다. 어떤 기계동물도 그의 <오리>만큼 그렇게 생생히 살아 있는 생명체처럼 보이지 않았다. 보칸슨의 오토마타 탄생은 음악, 기계학, 물리학, 생물학, 천문학 등 과학과 인문학, 예술을 연계하여 정열적으로 연구한 당시 사회적 분위기와 맞아떨어졌다. 의사유기체를 만들고자 하는 보칸슨의 야심은 인류 문명을 이끈 인간 능력을 과시하기 위한 욕구를 대변한다고 할 수 있다. 보칸슨은 유기체에 보다 가까운 오토마타를 창조하기 위해 생애를 모두 걸었다. 오토마타 기술 개발에 가산을 거의 탕진했고 결국 파산하여 비참한 인생행로를 겪었고, 그의 오토마타들 역시 여기저기 팔리며 파란만장한 인생풍파를 겪다가 사라져 버렸다.

104) Aflred Chapuis & Edmon Droz, *Les Automates Figures Artificielles d'Hommes et d'Automates*, Neuchâtel: Griffon, 1949, p. 282.

자크－드로 부자(父子)의 〈세 명의 예술가〉

보칸슨과 더불어 당대 최상의 오토마타 제작자는 스위스 태생의 피에르 자크－드로(Pierre Jaquet－Droz, 1721～1790)였다. 그는 유복한 가정 출신으로 발르(Bâle) 대학에서 공부한 후 누샤텔(Neuchâtel) 대학에서 과학이론과 수학을 공부했다. 그러나 드로는 순수 과학 이론보다는 기계에 관한 다방면의 응용기술과 특히 시계제조기술에 관심을 가졌다. 드로가 살았던 누샤텔은 시계제조 산업으로 유명한 곳이다. 17세기 말부터 시작해서 오늘날까지 스위스는 전 세계에서 가장 정밀하고 아름다운 시계 산업의 중심지로 알려져 있다. 괘종시계 산업은 자연히 오토마타 제작 기술을 발달시켰고, 당연히 이곳은 오토마타 제작으로 전 유럽에 명성을 떨치게 되었다. 피에르가 아들 앙리－루이(Henri－Louis Jaquet－Droz, 1752～1791)와 함께 만든 〈세 명의 예술가〉(그림 91) 오토마타는 대단한 명성을 가져다주었다. 앙리－루이는 일찍부터 아버지에게 오토마타 제작 기술을 배우면서 과학이론을 공부했다. 특히 아버지의 후원으로 음악을 공부할 수 있었는데, 음악적 수준이 전문가에 버금갔다고 한다. 그의 음악적 소양이 〈세 명의 예술가〉에 반영된 것이다.

그들이 제작한 〈세 명의 예술가〉는 현재 박물관에 보관되어 있어 이 시대의 오토마타의 기술을 고찰하는 데 도움을 준다. 〈세 명의 예술가〉는 〈문필가〉, 〈음악가〉, 〈미술가〉로 구성되어 있다. 이 예술가 그룹 오토마타 중 〈문필가〉와 〈미술가〉는 남자아이의 모습을 하고 있고, 〈음악가〉는 오르간을 연주하는 소녀의 모습을 하고 있다. 이들 모습은 부드럽고 어색하지 않아 실제 인간에 가깝게 보인다고 한다.

〈문필가〉는 글을 쓰는 것을 흉내만 내는 것이 아니라 실제로 문자를 쓴다. 오른손에 들고 있는 기러기 깃털

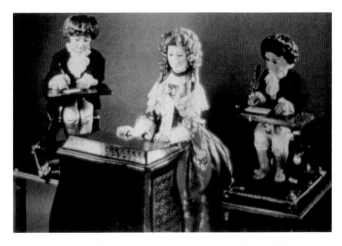

〈그림 91〉 자크-드로父子, 세 명의 예술가, 1774

로 만든 펜으로, "Je ne pense pas……ne serais……je donc point?(나는 생각하지 않는다……고로 전혀 존재하지 않는가?)", "Bonjour(안녕하세요)" 등을 쓴다.

사람이 글 쓰는 것을 모방하는 오토마타는 고대로 거슬러 올라가지만 실제로 정확한 문법으로 글을 쓰는 오토마타를 개발한 최초의 사람은 바로 이 작품을 제작한 피에르 자크-드로이다. 글을 쓰는 남자아이는 오른손에 펜을 들고, 왼손으로 마호가니로 된 작은 테이블을 짚고 있다. 아이의 눈은 쓰이는 글자를 따라가고 얼굴 표정은 조심스러우면서 진지하다. 동작은 조금 덜 부드러워 약간 끊어지듯이 단속적으로 연결되기는 하지만 매우 자연스럽다. 오토마타가 글을 쓰게 만드는 기술은 그림을 그리거나 음악을 연주하게 만드는 것보다 더 어렵고 복잡했다. 아이의 몸에 복잡한 기계를 전부 설치하는 것도 문제였으며 가장 어려운 것은 팔과 팔꿈치, 손목의 운동을 자연스럽게 연결시키는 것이었다. 몸의 최상부에 설치되어 있는 세 개의 캠(cam)은 각기 다르게 움직이면서 수직 축을 가진 긴 실린더를 돌게 만든다. 각 캠은 기본적인 세 방향으로 팔목의 움직임을 만들어 내는 레버들을 작동시키는 일을 담당한다. 각각의 캠이 회전하면서 문자가 쓰인다.

<문필가>와 매우 비슷한 용모를 지닌 어린 <미술가>는 루이 15세의 얼굴(그림 92) 등을 실제로 그린다. 이 오토마타는 피에르 자크-드로의 아들 앙리 자크-드로가 만들었다고 한다. 대중은 글을 쓰는 오토마타보다 경이로울 만큼 정확한 디테일로 왕의 얼굴을 그리는 <미술가>에게 더 신기함을 느꼈고 열광했다고 한다. 화가 오토마타는 먼지를 털기 위해 몸과 고개를 숙여 그림 위에 '휘' 하고 숨을 내쉬기도 한다.

쌍둥이 같은 <문필가>, <미술가>와 달리 아름다운 소녀의 모습을 한 <음악가>는 그 당시 가장 아름다운 오토마타 중의 하나로 손꼽혔다. 이 아름다운 소녀 오토마타는 앙리-루이가 작곡한 곡을 실제로 풍금으로 연주한다. 그녀는 24개 건반을 다섯 음계로 실제로 연주하고, 연주하는 모습이 너무나 우아하고 자연스러워 마치 실제로 풍금을 연주하는 여인

〈그림 92〉 오토마타 '화가'가 그린 루이 15세 얼굴

같이 보일 정도였다고 한다. 이 세 명의 예술가는 지금 작동이 멈춰진 채 박물관에 소장되어 있지만 의사유기체에 대한 인간의 꿈을 여전히 자극시키고 있다.

18세기 오토마타 제작자들은 의사유기체의 창조에 혼신의 열정을 기울였다. 그들의 마지막 야심은 사람과 똑같은 내부 기관의 기능과 피의 순환과 같은 생물학적 기능까지 흉내 내고 언어로 말을 할 수 있는 제2의 인간으로 오토마타를 창조하는 것이었다.

의사유기체에서 산업물품으로

19세기에 들어서면 오토마타 제작자들은 18세기의 보칸슨과 같이 의사유기체에 대한 확고한 신념을 가지고 있지는 않았고, 생명체의 창조라는 몽상 속에 더 이상 빠져 있지도 않았다. 그렇지만 그들은 예술에 대한 자부심에 넘쳐 있었고 오토마타에 생명을 부여하듯 정성과 심혈을 기울였다. 그들은 인간의 꿈을 실현한다는 환상을 18세기 오토마타 작가와 공유하였다. 오토마타가 만들어 내는 즐거움과 놀라운 참신성과 호기심, 예술적 가치는 충분히 대중의 관심을 끌었다.

19세기는 산업혁명으로 인한 과학기술의 발전 덕분으로 오토마타가 대량 생산되었다. 이 시기에 손으로 제작하는 수공업은 기계로 대체되어 제조자는 오토마타를 동시에 여러 개 만들 수 있게 되었다. 오토마타의 외형도 실제 인간과 동물을 더욱 자연스럽게 닮게 되었으며, 행동도 다양해졌다(그림 93, 94). 18세기 의사유기체로서의 오토마타 개념은 많이 퇴색되어 제작자는 놀이용 물품으로서 오토마타를 만들게 되었고, 사람들은 상품적 가치가 있는 것으로 평가하게 되었다. 18세기에 오토마타는 고통을 동반한 치열한 긴 탐구의 열매였고 신이 창조한 유기체처럼 인간에 의해 창조된 피조물이었다. 그러나 19세기 중엽경에 오토마타는 작은 장

식품과 같은 산업물품이 되었다. 그러나 너무나 자연스럽고 경이로울 만큼 훌륭하게 인간과 동물을 흉내 내는 오토마타가 의사유기체와 같은 착각을 준 것은 사실이었고 소설과 동화 등에 더욱 풍요로운 상상력을 제공하였다. 이 시기에 유난히 인형이 영혼을 갖는다거나 생명을 부여받는다는 동화와 소설이 많이 등장한 것은 오토마타의 부흥에 큰 원인이 있다고 할 수 있다. 대표적인 예로 이미 우리나라에 널리 알려진 19세기 말 이탈리아 소설가 카를로 콜로디(Carlo Collodi, 1826~1890)의 『피노키오 *Pinocchio*』 이야기가 있다. 여기서 늙은 노인은 나무로 목각 인형을 만들어 자식처럼 사랑했고, 어느 날 이 인형은 생명을 가지게 되어 결국 인간이 된다. 이것은 오토마타의 개념과 일치한다. 그러나 오토마타가 대량 생산되면서 오토마타는

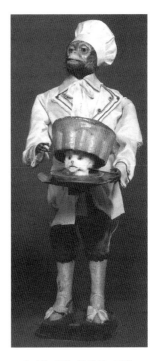

〈그림 93〉 룰레와 드캉, 요리사 원숭이, **1880년경**

의사유기체라기보다 고급스런 상품으로 발달했으며 세계의 부호들에게 수출되기도 했다. 1850년 이전에는 가족 중심의 조그만 가내 공업으로 생산되던 것이 1850년 이후에는 기계화되어 제작사는 많은 기계 설비와 도구를 갖추고 대량 생산 체제를 갖추었다. 19세기에는 여러 제작사가 생겨 치열한 경쟁이 일어났다. 상업 연감에 의하면 1855년 오토마타 제작의 생산비는 700만 프랑에 달했다. 1900년에 이 숫자는 10배로 늘었다. 19세기 중엽부터 오토마타는 다양하게 이용되었는데 특히 자본주의 발달로 탄생된 백화점 쇼윈도에 등장하여 상품광고의 모델 역할을 하기도 했다. 예를 들어 향수를 선전하는 오토마타는 향수를 손목에 떨어뜨리며 향기를 맡는 제스처를 통해 행인들의 관심을 유발시켰다.

19세기에 이르러 오토마타는 다양한 기술발전에 의해 '음악가'를 비롯해 '화가', '곡예사', '무용가', '마술사', '원숭

〈그림 94〉 비쉬, 버팔로 빌, **1890년경**

이', '노래하는 새'와 '움직이는 그림' 등의 몇 가지 카테고리로 발전하게 된다. 기술이 덜 발달했던 18세기에 오토마타는 주로 물과 공기의 압축 현상으로 움직이거나 소리를 내었는데, 19세기 제작자는 물과 공기 대신에 기계 장치를 사용하였다. 오토마타는 유형별로 기술이 다르지만 보통 네 부분의 기술 장치에 의해 움직인다. 첫째, 가장 중요한 것은 괘종시계 추의 움직임을 응용한 태엽형 모터이다. 둘째, 오토마타의 활동을 명령하는 편심기(excentrique), 캠, 커서(cursor), 태엽, 평형 추(contrepoids) 등이다. 셋째, 행동의 변화를 담당하는 트라이앵글(triangles), 티라즈(tirages), 균형대(bascules), 직각자(équerres), 실(fils), 도르래(poulies) 등이 있으며 넷째, 가장 중요한 음악 소리는 음악 박스나 기타 여러 도구로 낸

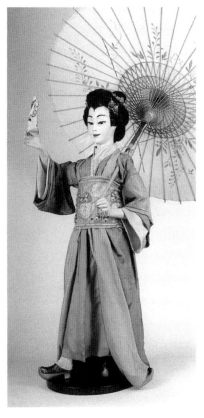

〈그림 95〉 비쉬, 일본옷을 입은 가면 파는 상인, 1885년경

다.105) 오토마타는 대부분 밀랍이나 흙으로 사람 몸에서 직접 주형된다. 기계 장치는 신체가 완성된 후 설치하고 마지막으로 정성스럽게 얼굴, 머리, 의상 장식을 하게 된다. 19세기 사람들은 오토마타를 통해 연극적이고 과장된 것을 좋아했고 비정상적이고 궤변적인 인물을 보기를 원했다. 19세기 유럽인은 상상력을 자극시키는 동양과 아프리카의 이질적이고 이국적인 풍습에 매료되었다. 당시 파리 화단에서 자포니즘(Japonisme)이 유행했다는 것은 널리 알려진 사실이다. 일본 기모노를 입은 여인의 모습은 서구인들의 이국적 취향을 자극시켰다(그림 95). 특히 북아프리카와 동남아시아에 식민지를 가지고 있었던 프랑스에서는 이질적인 문화가 대중에게 깊게 파고들었다. 당연히 오토마타 제작자는 이국적인 유색 인종의 얼

105) Etienne Blyelle, "Fonctions et Mécanisme", L'Age d'Or des Automates 1848～1914 in Christian Bailly, pp. 211－212.

굴, 수수께끼 같은 미소, 나른하고 섹시한 포즈 등을 재현했다. 그들은 환상적이고 신비로운 분위기를 연출하려고 무용가, 줄 타는 곡예사, 음악가 등의 직업을 소재로 많은 작품을 만들었다. 오토마타가 재현하는 장면은 요리사, 재단사, 곡예사, 춤추는 소녀, 꽃을 파는 소녀, 선생님께 혼나는 개구쟁이, 무도회에서 춤추는 여인, 악기를 연주하는 우아한 여인, 그림 그리고 있는 사람 등이다. 이들은 독립된 인물상으로 만들어지기도 하고 때로는 연극장면처럼 연출되기도 하였다.

19세기에 가장 경이적으로 발달한 주제는 '노래하는 새 오토마타'이다 (그림 96). 노래하는 새 오토마타는 듣고 보는 즐거움을 주는 동시에 숲 속의 장면을 연출하므로 사람들에게 풍경을 보는 듯한 서정적이고 낭만적인 감정을 주었다. 날개를 푸드득거리며 나뭇가지를 옮겨 다니면서 노래 부르는 새는 숲 속에 있는 듯한 착각을 일으켰다. 노래하는 새 오토마타는 고대부터 존재했다. 그러나 완벽하게 실제 새의 소리를 재현한 사람은 19세기 블레즈 봉템(Blaise Bontems, 1814~1881)이다.

봉템은 어느 누구도 하지 못했던 나이팅게일, 티티새 등 여러 새의 소리를 완벽하게 재현하는 데 성공했다. 여러 종류의 새소리를 거의 똑같이 재현하기 위해 몇 년 동안 새벽마다 퐁텐블루 숲에 가서 새소리를 들었다. 실제 새의 소리로 노래 부르는 새 오토마타는 일종의 창조이고 발명이라고 할 만큼 경이로운 신비감을 주었다. 노래하는 새 역시 다른 오토마타와 마찬가지로 캠과 레버, 실린더, 태엽 등을 이용해서 만드는 것이다. 봉템의 노래하는 새 오토마타는 박제한 진짜 새의 내부에 기계 장치를 하고 태엽을 이용하여 움직이게 만들었다. 즉 모터의 태엽을 감아 주면 그것이 풀어지면서 박제 새가 날게 되고 노래를 부른다. 모터에 의해 봉템의 오토마타는 날개를 푸드득거리고, 이 나뭇가지에서 저 나뭇가지로 날아가며 머리와 꼬

〈그림 96〉 봉템, 새가 있는 숲, 1880년경

리를 움직이고 노래를 부른다. 현재는 소실되었지만 1851년 런던에서 열린 박람회에 출품된 봉템의 작품을 본 심사위원단이 평한 기록을 보자.

> 아이를 위한 것이라기보다 어른을 위한 새－오토마타 살롱의 엔지니어 장식음은 실제 자연이다. 새는 괘종시계의 운동으로 날개를 펼치면서 이 나뭇가지, 저 나뭇가지로 날아다닌다. 게다가 새장 안에 있는 진짜 새처럼 몸을 돌리면서 다시 돌아온다. 오토마타 새는 부리를 벌리기도 하고 다물기도 하며 계속 지저귄다.[106]

계속 곤충을 쪼아 먹는 새도 있었다. 이는 일종의 생명 창조의 신비였다. 관람자는 죽은 새가 다시 살아난 듯한 미스터리를 경험했고 경이로운 호기심에 빠졌다. 박제 새를 여기저기로 옮겨 다니게 하는 조정 레버는 교묘하게 인공 나뭇가지 틈새에 감추어져 있다. 박제 새가 갑자기 날아오르며 노래를 부르는 것을 보면서 사람들은 죽은 새가 다시 영혼을 받고 살아난 것처럼 느끼고 황홀해했다. 봉템의 야망은 노래하는 새에서 끝나지 않고 진짜 사람처럼 유창하게 말을 하는 인간 오토마타를 만드는 것이었다. 1873년 비엔나 전시회의 봉템의 전시 부스에 <노래하는 새>와 더불어 <말을 하는 인물 오토마타>가 있었다는 기록이 있지만 어느 정도 수준이었는지 알 길은 없다. 오토마타 기술은 회화와 결합하여 한 폭의 그림과 같이 마치 생동하듯 움직이는 장면을 연출하는 데도 이용되었다. 이 움직이는 장면 안에는 오토마타 인물과 동물, 연기를 뿜는 굴뚝, 노래하는 오토마타 새 등이 무대 장면처럼 구성되기도 한다.

오토마타는 과학기술이 발달할수록 오히려 퇴보했다. 사람들은 오토마타에 더 이상 흥미를 느끼지 않았다. 봉템이 만든 숲 속의 노래하는 새도 축음기, 녹음기의 발달로 20세기에 들어오면 결국 음악상자 안의 오토마타 새로 전락했다. 20세기에 오토마타는 눈부시게 발달한 산업 기술의 뒤안길로 사라져 갔다.

당대 최첨단 기술로 창조되었던 오토마타는 역설적으로 20세기에 과학

106) Christian Bailly, 앞의 책, p. 44.

기술 문명의 급진적인 발달의 그늘로 사라지게 되었다. 경이로운 과학기술의 발달로 더 이상 기계인형의 움직임과 음악 연주에 대단한 호기심을 보이지 않게 되었다. 20세기 사람들은 인간 행동을 단순하게 흉내 내고 악기를 연주하는 기계인형보다 더 자극적인 것을 원하게 되었다. 제2차 세계대전 중 원격 조정으로 상대방 미사일을 공격하던 제어 시스템은 전쟁이 끝난 후 실생활의 편리를 위해 더욱 발전하게 되었다. 이 무기개발에 참여했던 노베르 위너(Nobert Wiener, 1894~1964)는 제어 시스템을 응용한 인공두뇌학인 사이버네틱스를 집대성하여 '살아 있는 기계', '생명을 가진 기계' 개념을 제시하였다. 인간을 흉내 내는 기계, 즉 로봇의 탄생이었다.

제2차 세계대전 이후 로봇은 사이버네틱스 덕분에 매우 발달했다. 사이버네틱스를 연구하는 과학자들은 단순한 유기체 안에서 발견되는 신경 시스템의 다양한 양상을 탐구하여 자신의 행동을 스스로 조절할 수 있는 기계 의사유기체를 발전시켰다. 1915년에 폴 하빌란드(Paul Burty Haviland, 1880~1950)가 "인간은 그의 이미지를 가진 기계를 만든다. 기계는 활동하기 위해 팔과 다리 등 사지를 갖는다. 호흡을 위한 폐, 고동치는 심장, 전기가 흐르는 신경 시스템을 갖는다"[107]라고 정의하였듯이 로봇은 인간과 동물의 외형을 닮았고 인간과 같이 일하고, 같이 살기 위해 생물학적 기능의 기계화로 만들어진 일종의 의사유기체이다. 그렇다면 이것은 분명히 18세기 오토마타의 후손이다.

20세기에 오토마타는 로봇이라는 다른 이름으로 다시 태어났다. 로봇이라는 용어는 '노예 같은 사람'을 의미하는 체코어 Robota에서 유래한 것으로 체코의 소설가인 카렐 차펙(Karel Capek, 1890~1938)에 의해 창안되었다. 유토피아 드라마를 다루는 차펙의 소설 『로숨의 보편적인 로봇들 *Rossum's Universal Robots*』(1921)에서 로봇이라는 단어는 열심히 일하는 것을 지칭한다. 이 소설에서 로봇은 인간 형상을 닮은 기계로 기억 능력을

107) Jasia Reichardt, "Machines and Art", *Leonardo*, vol.20, no.4, 1987, p. 368.

가지고 있으며 프로그램을 만들고 효과적으로 작업을 수행하는데 인간 이상의 능력을 발휘한다.

18세기 오토마타와 20세기 로봇이 인간과 동물을 흉내 내는 기계유기체적인 개념을 공유하는 것은 틀림없는 사실이지만, 이 둘은 근본적으로 매우 다르다. 오토마타는 예술 작품으로 창조된 반면에 로봇은 인간의 삶의 질을 향상시키기 위한 도구로서 만들어졌다. 로봇은 오토마타만큼 완전하게 인간의 외적 형상의 이미지를 갖고 있지 않다. 비록 눈, 입술, 몸통을 갖고 있다 할지라도 입방체 같은 그로테스크한 형상을 갖고 있다. 오토마타 연구가 알프레드 샤퓌와 에드몽 드로는 1929년에 로봇을 오토마타에 비교해 다음과 같이 정의하였다.

> 오토마타와 로봇은 오토마티즘의 다양한 방법으로 만들어졌다. 오토마타는 보캉슨의 오토마타에 적용되는 숭고한 장난감 개념인 18세기 정신 안에 머무는 것이다. 로봇은 살아 있는 존재의 형상을 빌리는 것 없이, 인간 행동을 모방하고 우리 시대에 경이적으로 발전된 메커니즘 안으로 점점 들어간다.[108]

로봇은 미술작품이 아니다. 인간 생활 속에 존재하는 것이지 전시에서 보여주기 위한 감상용이 아니다. 굳이 보여주기 위한 관점에서 로봇의 역할을 찾는다면 디즈니랜드 같은 어린이 공원에서 발견할 수 있을 것이다. 디즈니랜드 기술자가 링컨(Abraham Lincoln, 1809~1865) 전(前) 미국 대통령을 만든 적이 있었다. 로봇과 같은 이 링컨은 계단을 올라가고 주위를 돌아보고, 입술을 움직이며 쉬운 몇 마디 말을 하여 관람자는 로봇 링컨을 살아 있는 존재로 착각하기도 하였다. 그러나 보캉슨 시대의 사람들이 <오리>를 보았을 때처럼 오늘날의 사람들은 로봇의 행동에 열광하지 않는다. 오토마타가 의사유기체로서 인간 창조의 욕구를 반영하고 있다면 대부분의 로봇은 현대판 노예처럼 산업 분야에서 사용되고 있다. 물론 때때로 예술 영역에서 일하는 경우가 전혀 없지는 않다. 무용가처럼 춤을

108) Alfred Chapuis et Edmon Droz, 앞의 책, p. 387.

추고, 화가처럼 그림을 그리고, 서예가처럼 글을 쓰기도 한다. 과연 로봇의 작품이 예술일 수 있을까?

1950~1960년대에 프랑스 파리를 중심으로 크게 유행한 사이버네틱 미술(Cybernetic Art)은 로봇을 만드는 핵심기술인 인공지능, 사이버네틱스(Cybernetics, 인공두뇌학)를 응용한 것이다. 이것은 오토마타처럼 인간과 동물의 형상을 갖고 있지는 않지만 인공두뇌에 의한 자율적인 움직임을 이용하여 영혼을 가진 예술창조라는 오토마타의 개념을 갖고 있다. 이처럼 오토마타는 오늘날 산업용 로봇과 동시에 예술 분야의 사이버네틱 미술의 기원이 된다.

'사이버네틱스를 집대성한 노베르 위너가 사이버네틱스 학문의 기원으로 라이프니츠와 오토마타를 언급하였다. 사이버네틱 미술은 개념상 오토마타의 후손이라 할 수 있는 미술 장르로서 오토마타처럼 인공지능을 통해 자율적으로 판단하고 행동하는 의사유기체로서의 의미를 지닌다. 일반적으로 테크놀로지 미술이라 하면 현대에 들어와 실험된 장르라고 생각한다. 그러나 오토마타의 경우를 살펴보면 당대 최첨단 과학기술을 예술에 적용하는 것이 결코 현대에 와서 시도된 것이 아니라 전통적으로 행해져 왔다는 것을 알 수 있다. 20세기 미술의 대혁명이라 할 수 있는 사이버네틱 미술이 사실상 고대부터 존재해 왔던 오토마타의 역사적인 문맥 안에 있다는 것은 매우 놀라운 일이다.

사이버네틱 미술은 인공지능을 이용하여 생명을 가진 미술품 창조라는 목적으로 1960년대에 널리 이용되었지만 오늘날 창조의 의미와 참신성은 모두 상실되어 있다. 오늘날 테크놀로지는 의사유기체가 아니라 작품의 조형성을 이용할 뿐이다. 사이버네틱스를 작품에 응용하는 미술가는 살아 있는, 생명을 가진 미술품, 하나의 육체를 창조한다는 입장에서 작품을 만들고자 하였다. 자율적으로 움직이고 관람자의 행동에 스스로 반응하는 작품을 탐구하면서 미술가는 작품에 영혼을 부여한다는 의식을 갖고 있었다. 결국 사이버네틱 미술가들은 당대 최첨단 테크놀로지를 도입하여 창조자로서 미술가의 역할이라는 오토마타 제작자의 전통적인 입장을 재

확인하였다. 카렐 차펙이 서로 사랑에 빠진 로봇을 꿈꾸었던 것처럼 사이버네틱 미술가들은 보다 직접적이고 효과적으로 미술 형태를 재현하기 위해서 생명을 가진 미술을 창조하고자 하였다. 이것은 "메카닉은 예술의 영혼을 부식시킨다."라는 아놀드 토인비(Arnold Toynbee, 1889~1975)의 생각을 뒤집는다[109] 그러나 오늘날 살아 있는 인형, 살아 있는 조각상을 만들겠다고 나선다면 정신병자 취급을 받을 것이다. 대신 예술가들은 마치 살아 있는 듯 생명감이 넘치는 작품을 만들기 위해 혼신을 다하고 있다.

오토마타를 이해한다는 것은 인간만이 갖는 창조에 대한 본능적 욕구와 의지를 고찰하는 것이며, 과학기술과 미술 결합의 역사적 문맥을 파악하는 것이다.

2. 기계의 예술적 의미

20세기 초 이탈리아 미래주의(Futurism), 러시아 구축주의(Constructivism) 미술가들은 아카데믹한 미술과 대립하고 새로운 변증법을 제시하며 속도, 운동감, 기계의 역동성을 미술의 기본 재료이자 필수 요소로 탐구하였다. 앞 장에서 살펴보았듯이 미술은 과학과 밀접한 관계를 맺으면서 발전했다. 물리학자 아인슈타인(Albert Einstein, 1879~1955)이 상대성 이론을 발표할 무렵 러시아 구축주의자 나움 가보(Naum Gabo, 1890~1962)와 앙트완 펩스너(Antoine Pevsner, 1886~1962) 형제는 '사실주의 성명(Realist Manifesto)'을 발표하여 미술에 4차원의 공간과 시간을 도입할 것을 주장하였다. 20세기에 들어 미술의 조형성을 위해서 소리, 움직임, 빛을 미술의 요소로서 적극 탐구한 것은 러시아 구축주의자들이다.

구축주의는 1914년 봄 타틀린(Vladimir Tatlin, 1885~1953)이 피카소의 아틀리에에서 보았던 부조 작품에서 추상적 요소를 끌어내면서 시작되었다.

109) Jack Burnham, *Beyond Modern Sculpture*, New York : George Braziller,1987, p. 187.

타틀린은 피카소의 작품이 보여주는 일화적인 성격을 없애고 기하학적 조형형태의 순수성을 보여주었다. 타틀린을 중심으로 하는 러시아 구축주의는 산업에 편승한 공리주의적 성격, 즉 생산주의(Productivism)를 추구하였다. 타틀린의 미술 개념은 실제 공간 안에 존재하는 실제 재료 자체의 기능성과 실용성 및 역동성을 강조하는 것이다.

　나움 가보, 펩스너, 모홀리－나기(Laszlo Moholy－Nagy, 1895～1946) 같은 구축주의자들은 산업 공리주의적인 실용적 측면보다는 순수 정신적·개념적인 측면에서 과학을 도입하였다. 그러나 과학의 최첨단 기술이 아니라 과학적 사고를 통해 인간을 둘러싸고 있는 현상에 관심을 가졌고 미술에 새로운 시각으로 접근하고자 했다. 그들은 과학적 개념을 미학으로 제시하면서 기계의 에너지, 역동성을 예술의 조형성으로 탐구하였다. 이들의 실험적인 탐구 자세는 제2차 세계대전 이후에 급격히 발달한 테크놀로지 미술의 기원이 되었다. 이처럼 기계를 예술로 승화시킨 대표적인 미술가로서 나움 가보와 모홀리－나기를 고찰해 보고자 한다.

1) 조각이 된 기계

나움 가보의 〈키네틱 구조〉

　나움 가보는 공간과 시간을 미술의 절대 요소로 여기면서 중력과 속도에 관계되는 과학적·실증적 관점에서 미술의 새로운 시각을 발견하였다. 가보는 독일 뮌헨 의과대학에서 물리, 수학 등 과학 이론을 배웠으며, 1911～1912년에는 뵐플린(Heinrich Wolfflin, 1864～1945)의 강의를 들었다. 그는 베르그송, 아인슈타인, 보링거(Wilhelm Worringer, 1881～1965), 립스(Theodor Lipps, 1851～1914), 칸딘스키(Wassily Kandinsky, 1866～1944), 프랭크 로이드 라이트(Frank Lloyd Wright, 1867～1959)에 관심을 가지면서 변화하는 세계에 대처할 수 있는 적절한 언어를 발견하기 위해 예술과 과학의 결합을 시도했다. 칸딘스키가 "원자분열은 나에게 전 세계

의 분열같이 보인다"라고 말한 것처럼, 과학의 눈부신 발전을 통해서 예술가는 자연의 본성과 생명의 힘에 대한 통찰력을 키우면서 세계에 대한 새로운 인식을 미술에 반영했다.

가보는 1915년 독창적인 예술적 개념을 확립했다. 큐비즘을 통해서 4차원의 시간과 공간의 도입을 깨달았으며, 큐비즘 작가가 평면 회화에서 실현한 것을 3차원의 공간에서 탐구했다. 1916년 작 <구축된 머리 2번 *Constructed Head no.2*>(그림 97)은 평면회화에서의 입체주의를 3차원적으로 실험한 것이다. 가보는 공간을 분할하는 면 구성으로 양감을 줄임으로써 공간을 조각의 주요 요소로 끌어들였다. 큐비즘이 공간과 형태를 서로 상호 침투시켰듯이 가보는 조각에서도 공간과 형태를 상호 침투시키고자 하였다. 전통적인 조각에서 관람자의 역할은 단지 정면에서 바라보면서 감탄할 뿐이다. 그러나 가보의 작품은 관람자의 위치에 따라 다른 모습을 보여준다. 앞, 측면, 뒷면 등 관람자의 시점에 따라 공간이 다양한 모습으로 조각 형태에 침투된다. 즉 관람자의 시점에 의해 조각의 형태가 결정되는 것이다. 이것은 미술에 시간, 공간이 중요한 요소로 개입된다는 것을 의미한다. 가보는 1920년에 발표한 사실주의 성명에서 미술에 시간과 공간을 도입할 것을 선언하였다.

〈그림 97〉 나움 가보, 구축된 머리 no.2, 1916

우리는 견고한 질량으로 공간을 정의하거나 측정할 수 없다. 공간에 의해 공간을 측정할 수 있을 뿐이다.[110]

가보는 청동과 대리석이 주는 양감을 거부하고 공간과 시간을 미술의 새 요소로 삼았다. 그는 조형적 요소로서 묵직한 재료가 주는 양감을 거부하고 공간이 부피를 갖는 볼륨이 돼야 한다고 주장하면서 새로운 재료,

110) Herbert Read & Losile Martin, *Naum Gabo*, London: Griffond, 1957, p. 174.

즉 투명한 아크릴이나 얇은 철판 등을 사용하여 조각이 중력으로부터 벗어나야 한다고 주장했다(그림 98). 가보는 공간을 정의하거나 조각하기 위하여 공간 자체를 모델링할 수 있는 재료를 탐구하였다. 위에서 고찰했듯이 공간은 더 이상 작품이 놓이는 배경 역할을 하는 것이 아니라 조형적 형태 자체가 되고, 그 형태는 관람자의 위치에 따라 상대적으로 변화한다. 이것은

〈그림 98〉 나움 가보, 나선형 테마, 1941

아인슈타인의 상대성 이론을 환기시킨다. 상대성 이론은 관찰자와 무관하게 절대성을 가지고 있다고 생각해 온 지금까지의 시공 개념을 부정하고, 시간과 공간은 관찰자의 움직임에 따라 달라지는 상대적인 것이라는 새로운 인식을 심어 주었다. 뿐만 아니라 아인슈타인에 의하면 물질은 주위의 공간이나 시간을 변형시키고 그 변형은 만유인력의 장을 형성한다는 것을 발견하였다. 즉 공간과 시간은 절대적으로 무형이 아니다. 질량을 가진 물체 주위에는 그 물체에 반응하는 공간의 형태가 있게 된다. 이와 같은 아인슈타인의 발견은 가보가 투명한 선형의 재료를 이용하여 시간과 공간을 조각의 요소로 도입한 것과 유사하다. 가보는 전자석(電磁石)을 이용하여 1920년에 <키네틱 구조 *Kinetic Construction*>(그림 99)를 창조했다. 움직임을 미술의 형태로 탐구한 것이다. 20세기에 들어와 움직임을 형태로 탐구하고자 하는 미술운동이 일어났지만 움직임 자체가 미술의 미적 형태가 되는 것은 가보의 작품이 선구자적인 역할을 하는 것이다. 이탈리아 미래주의 미술가들이 움직임을 형태요소로 포착하고자 했지만

〈그림 99〉 나움 가보, 키네틱 구조, 1920

발라(Giacomo Balla, 1871~1958)의 작품에서 보듯이 움직임 자체가 형태가 되었다기보다 마치 영화필름처럼 움직이는 모습을 포착한 것에 불과

〈그림 100〉 발라, 끈에 매인 개의 역동감, **1912**

〈그림 101〉 보치오니, 공간 속에서의
연속성의 단일 형태들, **1913**

하다(그림 100). 보치오니(Umberto Boccioni, 1882~1916)의 <공간 속에서의 연속성의 단일 형태들 *Unique Forms of Continuity in Space*>(1913, 그림 101) 역시 걷는 사람의 모습을 보여주고자 한 것이지만 움직임을 보여주고 있기보다는 단지 다리를 벌리고 있는 사람을 모델로 제작한 것처럼 보인다. 움직임의 속도감이나 움직이는 순간의 에너지가 느껴지지 않는다. 무엇보다 브론즈의 무거운 양감과 대좌 위에 놓인 인물상은 전통적인 조각상과 다를 바가 없다. 그러나 가보의 <키네틱 구조>는 움직임 자체를 형태 미학으로 승화시킨 것이다. 전기 모터로 구조물이 움직이고 있는 모습 자체로 작품의 형태가 완성되는 것이다. 이것은 물리학에서 정상파(Standing Wave)[111]의 원리를 키네틱 리듬으로 형상화한 것이다. 가보는 다음과 같이 말했다.

정상파는 학창 시절부터 나의 관심을 끌었다. 정상파를 바라보면서 정상파의 상(像)이 3차원이 된다는 사실에 특히 관심을 가졌다. 구성된 조각에 키네틱 리듬을 도입하려는 내 의도를 보여주기 위한 좋은 예증으로 나는 정상파를 선택했다.[112]

정상파의 리듬은 키네틱 리듬으로 재창조되었다. 작품 <키네틱 구조>의 무게 중심은 바닥에 있고, 상자형의 대좌 안에 감추어진 모터가 작동하면 바깥으로 타원형의 볼륨이 만들어진다. <키네틱 구조>는 진동 놀이

111) 정상파(定常波)는 파(波)의 축상(軸上) 각 점이 일정한 진폭을 가지는 파이다. 진폭값은 마디(node)에서는 0이 되고 파복(派服 antinode)에서는 최대치가 된다.

112) Steven A. Nash & Jorn Merkert, *Naum Gabo: Sixty Years of Constructivism*, Munich: Prestel-Verlag, 1985, p. 21.

〈그림 102〉 모홀리 – 나기, 빛 – 공간,
변조기, 1922~1930

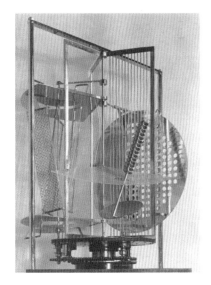

〈그림 103〉 모홀리 –나기, 빛 –공간
변조기 부분

로써 공간에서 형태가 만들어지는 것이다. 이보르 데이비스(Ivor Davies, 1935~)는 <키네틱 구조>가, 시간이 유클리드 평면 대신에 구(球) 위에서 고려되는 상대성 이론의 추론을 위해 아인슈타인이 사용한 '곡선 운동'을 연상시킨다고 말하기도 했다. 시간과 공간의 개념은 과학적이고 논리적이지만 미술에서는 형이상학적 신비를 불러일으키는 요소가 된다.

모홀리 – 나기의 〈빛 – 공간 변조기〉

모홀리 – 나기는 헝가리 태생으로 독일 바우하우스 교수로 초빙되어, 테크놀로지를 응용한 미술의 무궁무진한 가능성을 보여주었다. 러시아 구축주의는 1920년대부터 헝가리의 '마(Ma) 그룹'에 영향을 미쳤고, '마 그룹' 작가가 비엔나와 베를린에서 활동함으로써 러시아 구축주의의 원칙과 조형성이 독일 작가들에게 영향을 미치게 되었다. 더구나 1922년 말 베를린의 반 디멘 갤러리(Galerie van Diemen)에서 열린 최초의 러시아 작가 전시회는 구축주의를 알리는 데 큰 역할을 하였고, 특히 가보와 펩스너 형제가 1922~1930년 독일에 정착함으로써 구축주의 원칙이 보다 폭넓게 인식되었다.

모홀리 – 나기는 1919년에 『재료에서 건출물까지 *Von Material zu Architektur*』라는 이론서를 저술하면서 구축주의 교육 원리를 발전시켰다. 그는 가보와 마찬가지로 기계의 산업적인 공리성보다는 기계의 힘과 에너지에서 정신의 역동성과 순수성을 끌어내고자 하였다. 그는 1930년대 전기 시대를 상징하는 <빛 – 공간 변조기 *Light – Space Modulator*>(1922~1930,

그림 102, 103)를 창조했다. 모홀리 – 나기는 이 작품을 1930년 헝가리계 엔지니어 이스반 세복(Isvan Sebok)과 기술자 오토 발(Otto Ball)의 도움으로 회화, 조각, 무대 공연, 건축의 총체적인 결합으로서 완성하였다. 더욱 중요한 것은 이 작품이 독일 전기회사 AEG(The German Electricity Company)의 도움으로 완성된 전기 시대 미술의 상징이라는 것이다. 이 작품은 산업과 미술과의 결합을 주장한 구축주의 원리를 반영하면서 전기 모터, 금속, 플라스틱, 유리 등 산업용 재료로 이루어져 있다. <빛 – 공간 변조기>는 빛을 발산하

〈그림 104〉 모홀리 – 나기, 유리 건축 Ⅲ, 1921~1922

면서 움직이는 기계이다. 모홀리 – 나기의 부인 시빌 모홀리 – 나기(Sibyl Moholy – Nagy)가 "<빛 – 공간 변조기>는 예술 작품이 아니라 일종의 기계로 창조되었다"[113]라고 말하였듯이 이 작품은 기계 문명 시대를 대변하는 예증이다. 그러나 전기 광선이 펼치는 운율은 구축주의의 공리주의적인 개념보다 말레비치와 절대주의자들의 순수한 색감의 절대성을 담고 있다(그림 104). 그는 실제의 전기 빛을 미술에서의 색채 개념으로, 즉 신비적인 시적 형상으로 도입하였다. 그는 모터에 의한 움직임의 형태와 빛의 조형적 미학을 결합시켜 산업기계의 역동성, 정신의 순수성, 신비를 동시에 보여주고자 하였다. 모홀리 – 나기는 구축주의의 역동적인 생산형태와 작품의 비물질화를 추구했던 절대주의 순수조형 이상의 결합을 실현했다.

 <빛 – 공간 변조기>의 형태는 모서리에서 만나 회전하는 금속원판 세 개로 이루어져 있다. 금속판 세 개 중 두 개는 반쯤 투각된 금속판이고 하나는 나선형 원판이다. 유리와 아크릴판이 사선형, 나선형으로 첨가되

113) Herbert Read & Losile Martin, 앞의 책, p. 165.

어 있다. 시간을 도입하고 열린 공간을 확보하기 위해 가보처럼 모홀리－
나기는 투명한 재료를 사용하였다. 그러나 <빛－공간 변조기>는 금속,
플라스틱, 유리로 구성된 기하학적인 형태만으로 완성되지는 않는다. 이
것은 조각 내부에 감추어져 있는 모터에 의해 만들어지는 움직임과 노랑,
초록, 파랑, 빨강, 흰색 등 빛의 조화와 반사광 그리고 이 빛이 스크린에
비치면서 만들어 내는 그림자가 작품의 조형성으로 완성되는 것이다. 모
홀리－나기가 강조하고 싶은 것은 기계의 권능을 강조하는 것이 아니라
무엇보다도 기계의 미학적 역할이다. 전기모터에 의해 기계가 계속 소리
를 내며 움직이고, 기계에 붙어 있는 전구에서 다양한 색채의 빛이 발산
되면서 주변은 시적인 환상으로 물들여진다.

 <빛－공간 변조기>는 모홀리－나기가 바우하우스에서 탐구했던 회화
원칙을 적용한 것이다. 그는 바우하우스에서 교수로 재직할 당시 엄격한
기하학적 형태가 서로 투명하게 겹치는 회화를 실험하였다(그림 105). 평
면회화에서 실험한 투명한 기하학적 형태의 겹침과 빛의 투과를 <빛－공
간 변조기>에서 3차원적으로 탐구한 것이다. 마치 모홀리－나기의 기하
학적 회화처럼 <빛－공간 변조기>는 금속, 유리, 아크릴 등의 기하학적
형태면이 수평, 수직, 대각선으로 중첩되어 있다. 또한 발산되는 빛은 음
악처럼 변조됨으로써 엄격성, 정확성, 규칙성과 아울러 신비성, 비규칙성
의 조화를 보여준다. 이것은 그가 회화에서 시
도한 구성, 형태, 빛의 효과를 공간에서 적극
적으로 실험한 것이다. 모홀리－나기는 회화에
서처럼 캔버스의 표면에 스며드는 색채의 빛
을 실제의 공간 속에서 표현하기를 원했다.
<빛－공간 변조기>는 단지 시각적인 묘사에
그치는 것이 아니라 실제로 광선을 변조하는
활동을 하며 미를 다양하게 연출해 보여준다.
투명한 유리, 셀룰로이드, 투각된 금속판은 원
형의 구멍에서 투사되는 다양한 색채의 빛을

〈그림 105〉 모홀리－나기, A II, 1924

반사하면서 더 큰 빛의 미적 구성을 연출한다. 세 개의 금속판은 계속 회전하면서 빛과 그림자의 움직임이 빛과 천장에 반사되고 금속판에 반사된다. 실루엣이 2~3미터까지 투사된다. 반사는 빛 그 자체보다 더 환상적이고 시적인 효과를 불러일으킨다. 어두운 방에서 <빛-공간 변조기>의 뒷면에 설치된 스크린에 기계가 움직이면서 다양한 색채의 전구 빛이 반사되어 빛의 회화가 연출된다. 즉 움직이는 빛이 만들어 내는 다양한 형태의 그림자가 곧 예술형태가 되는 것이다. <빛-공간 변조기>는 빛의 움직이는 회화, 모빌 페인팅(Mobile Painting)이다. 이 기계작품을 통해 모홀리-나기가 시도하고자 한 것은 이젤 회화를 부정하기 위함이 아니라 기계를 이용하여 캔버스에 한정되는 이젤 회화를 적극적으로 공간화시키기 위함이다. 빛은 다이내믹한 요소이며 다차원의 모든 구조를 변형시킬 수 있다. 모홀리-나기는 빛으로 공간과 시간을 결합하고자 하였다. 빛은 시간을 가리키므로 빛의 도입은 예술에서 시간 도입을 의미한다.

<빛-공간 변조기>는 빛이 예술 형태가 되게 하는 기계장치이며 빛, 공간, 시간을 사용하는 키네틱 조각의 선구자이다. <빛-공간 변조기>는 러시아 혁명에 의한 미술의 혁신적 발전의 증거이다. 모홀리-나기는 테크놀로지를 예술과 결합시키고 인류 생활의 행복을 도모하고자 하였다. 사회주의자였던 그는 과학기술이 모든 대중에게 똑같이 편의를 제공하면서 평등한 세상을 만드는 데 기여할 것이라 믿었다. 그는 다음과 같이 말하며 테크놀로지가 인류를 평등한 행복으로 이끌며 사회주의 정신을 실현할 것이라는 믿음을 밝혔다.

> 테크놀로지, 기계, 사회주의 …… 행복은 테크놀로지를 움직이는 정신에서 태어난다. 이는 사회주의의 집단에 대한 봉헌이다.[114]

<빛-공간 변조기>는 모홀리-나기의 이상과 꿈이 실현된 작품이다. 가보의 <키네틱 구조>와 모홀리-나기의 <빛-공간 변조기> 둘 다 전

114) Miten Bousset, "Laszlo Moholy-Nagy: un Technology Sensible", XXe siècle, no.48, Juin 1977, p. 137.

〈그림 106〉 레제, 건축 공사장 인부들, 1950

기로 움직이며 변화무쌍한 예술적 효과를 보여준다. 그러나 가보의 작품이 움직임이 있을 때만 예술적 가치를 갖는 반면 모홀리-나기의 <빛-공간 변조기>는 동작이 정지되어 있을 때조차 기계의 형태에서 정제된 예술적 가치를 엿볼 수 있다. 또한 모홀리-나기는 전기 기계 모터를 사용해서 빛을 감정이입의 중요 요소로 탐구했다. 앞에서 언급했듯이 기계의 공리주의적인 측면은 구축주의의 아이디어이지만 광선의 다양한 색조 변화에 철학적이고 사변적인 개념을 부여한 것은 말레비치의 절대주의의 영향이다. 이것은 모홀리-나기가 원한 것이 결코 기계의 실용적이며 산업적인 측면이 아니라 기계가 내포하고 있는 예술성이라는 것을 알게 해 준다. 기계를 미적 가치로 간주하며 주요한 요소로 도입한 미술들이 단지 러시아의 아방가르드 미술가들에 국한되는 것은 아니었다. 프랑스 태생의 큐비즘 미술가들, 페르낭 레제(Fernand Léger, 1881~1955)와 로베르 들로네(Robert Delaunay, 1885~1941) 그리고 다다이즘(Dadaism) 미술가들도 기계에서 미학적 가치를 발견했다. 레제는 기계의 형태에서 현대 미술의 조형성을, 들로네는 입체주의를 이용해 빛을 회화로 포착하고자 했다(그림 106, 107). 다다이스트들은 과학기술 문명에 대한 회의와 절망을, 피카비아(Francis Picabia, 1879~1953)와 뒤샹(Marcel Duchamp, 1887~1968)은 1910년대 초에 기계를 유기체의 생물학적 기능에 비유하기도 했다. 레제와 들로네는 기계에 대한 개념을 상당 부분 모홀리-나기와 공유하고 있지만 입체주의자들이 기계를 통한 현대성을 평면회화에 표현하는 데 그친 반면, 모홀리-나기는 에너지의 역학을 미학으로 끌어올리면서 기계의 기술적이고 예술적인 이중 특징을 탐구했고 기계가 표

현할 수 있는 예술적 창조의 가능성을 최대한 개발하고자 하였다.

기계 모터에 의한 빛의 예술은 라디오와 TV 통신 기술에 의해 더욱 발전하고 게다가 먼 거리에서 리모컨을 통해 기계를 조정할 수 있는 자동화 기술은 빛과 예술의 조형성을 크게 확대시켰다. 테크놀로지를 응용한 미술이 궁극적으로 인류에게 행복을 가져다주리라는 모홀리 – 나기의 믿음은 제2차 세계대전 이후의 미술운동에 영향을 미쳤다. 특히 모홀리 – 나기의 후예 니콜라 쉐퍼(Nicolas Schöffer, 1921~1992)는 최첨단 과학기술과 미술 개념으로 인류 세계에 유토피아를 제시하고자 하였다.

2) 인공지능을 가진 미술: 사이버네틱 미술(Cybernetic Art)

〈그림 107〉 들로네, 도시의 창, 1912

노베르 위너가 1948년에 저서『인간과 기계 간의 통신과 제어 혹은 사이버네틱스』를 발표한 후, 그의 명성은 미국뿐 아니라 유럽에서도 크게 높아졌다. 특히 프랑스의 언론, 과학 연구소, 일부 미술가들이 사이버네틱스에 대단한 관심을 가졌다.

사이버네틱스는 인공두뇌와 관계된 학문이다. 생물학, 생리학, 수학 등 대부분의 학문이 종합된 응용과학이다. 모든 유기체가 신경 시스템을 통해 두뇌의 명령을 받아들이고 그 명령을 수행할 수 있는 것처럼, 사이버네틱스는 기계가 외부 명령을 받아들이거나 다른 기계나 인간에게 명령을 내릴 수 있는 능력을 연구하는 것이다. 간단히 말해서 사이버네틱스는 생명체를 흉내 내는 살아 있는 기계, 생각하는 기계를 만드는 응용과학이다. 가장 확실한 실례가 로봇이다. 사이버네틱스는 인간에 가까운 두뇌의 지성적 활동뿐 아니라 반사 작용과 자기 행동을 스스로 조절할 수 있는

기계를 만드는 데 기여하는 응용과학이다. 사이버네틱스의 창시자 노베르 위너가 오토마타에서 아이디어를 얻었다고 밝힌 바 있듯이 사이버네틱스는 의사유기체를 만든다는 약간 신비적 개념을 포함하고 있다. 오토마타처럼 사이버네틱 기계를 살아 있는 기계, 생명을 가진 기계로 여기는 경향도 있다.

현재 사이버네틱스는 거의 사라진 학문이 되었다. 살아 있는 기계, 의사유기체를 만든다는 개념은 과학이라기보다는 신비이고 환상이며 주술적 느낌이 더 강한 것도 사실이다. 그러나 예술에서는 그것이 목적이 될 수도 있고 예술 창조 개념의 근원이 될 수도 있기에 사이버네틱스는 창조라는 의식을 갖고 있던 미술가에게는 가슴 벅찬 희망을 주었다. 생명을 가진 미술품을 창조하고 싶은 욕구는 위에서 이미 고찰한 오토마타 제작자와 그 욕구를 공유하지만 방향은 전적으로 다르다. 현대 미술가들은 생물유기체를 모방하는 미술품을 원하지는 않는다. 그들은 미술이 '창조'라는 인식을 드높이기를 바랄 뿐이다. 더구나 인간이나 동물의 외형을 재현하는 것을 창조라고 생각하지 않는다. 모방은 단지 신을 흉내 내는 것일 뿐이다. 현대 테크놀로지 미술가들이 원한 미술의 형태는 추상이었다. 테크놀로지 미술가들은 추상적 형태가 인간에 의한 창조물이라고 생각했다. 그들은 생물체의 외형이 아니라 자율적으로 움직이고 소리를 내며 인간 행동에 반응을 보이는 작품을 통하여 미술의 혁신적인 조형성을 탐구하고자 하였다.

사이버네틱스는 정보 이론, 정보 처리, 제어 시스템, 자동화, 인공두뇌, 컴퓨터 기술의 종합적 학문이지만, 예술가에게는 컴퓨터가 가장 친숙한 것이었다. 엄밀하게 컴퓨터와 사이버네틱스는 같은 것이 아닌데도, 로버트 말라리(Robert Mallary, 1917~1997)가 "컴퓨터는 특별히 예술 안에서 사이버네틱스라는 용어와 동의어이다"[115]고 지적한 것처럼, 대부분의 미술가에게 사이버네틱스는 컴퓨터로 이해되었다. 1960년대에 추진된 미술

115) Robert Mallary, "Computer Sculpture: Six Levels of Cybernetics", *Artforum*, May 1969, p. 34.

가들의 사이버네틱스에 대한 호응은 1968년 런던에서 기획된 전시회 <사이버네틱 놀라운 발견 *Cybernetic Serendipity*>에서 일목요연하게 총괄되었다. 이 전시회는 미술 비평가 제시아 르카르트(Jasia Reichardt)의 기획으로 런던의 현대 미술연구소(Institute of Contemporary Art)에서 개최되었다. 국제적인 전시회로서 그동안 약 10년에 걸쳐 전 세계에서 행해졌던 사이버네틱 미술의 모든 경향을 보여주었다. 제시아 르카르트에 의하면 이 전시회의 목적은 미술과 과학, 미술가와 과학자의 결합에 의해 창조된 미술형태의 무한한 창조 영역을 보여주고자 하는 것이었다. 이 전시회는 기술 자체가 미술이 되고 과학이 미학이 되는 것을 증명하였다. 이 전시회에 출품한 작품은 테크놀로지의 도움으로 관람자의 요구에 따라 빛과 소리를 크게 내거나 줄이거나 다양한 움직임을 보여주었다. 전시장 안에서 아이들은 뛰어놀고 관람자들은 남녀노소 불문하고 미술품의 반응을 유도하려고 소리를 지르거나 손뼉을 치는 등의 행동을 해 전시장은 놀이동산 같았다. 이 전시회는 6만 명이 관람하여 대성공을 거두었다. 그러나 사이버네틱스를 정확하게 이해시키지 못한 전시회였다. 컴퓨터를 응용한 것이라면 모두 사이버네틱 미술로 포함시켰기 때문이다. 사이버네틱스를 정확하게 이해한 미술가는 헝가리계 프랑스인 니콜라 쉐퍼와 중국계 미국인 웬-잉 차이(Tsai Wen-Ying)뿐이었다. 이 두 사람을 뺀 대부분의 작가는 컴퓨터를 이용해서 생명체의 행동을 모방하는 움직임을 조형적 형태로 탐구하였을 뿐이다. 이 전시에 참여한 미술가들은 몇몇 대가들을 제외하곤 현재 미술사에서 사라졌고 그들의 작품 역시 도판에서조차 발견하기 힘들어졌다. 다만 미술 잡지와 신문기사를 통해 몇몇의 흥미로운 예를 다음과 같이 발견할 수 있다.

제임스 시라이트(James Seawright, 1936~)는 1965년부터 테크놀로지, 전기, 피드백 시스템, 컴퓨터 등을 이용하면서 빛과 소리가 결합된 조형성을 탐구하였다. 특히 1968년에 캔사스의 넬슨 화랑에서 개최된 전시회, <마술의 연극>에 출품한 <전기 열주 *Péristyle Electronique*>가 인공두뇌를 소유한 사이버네틱 미술품으로 알려져 있다. <전기 열주>는 머리에 해당

하는 큰 원, 중간 원 그리고 대좌를 관통하면서 두 개 원을 연결하는 역할을 하는 기둥으로 구성된 일종의 로봇이다. 이것의 원 안에 인공두뇌가 들어 있고 이 두뇌로 음악적 리듬과 관람자의 행동에 즉각 반응을 보인다. 관람자의 그림자가 조각 내부에 있는 광전지(光電池)에 감지되면 즉시 인공두뇌로 연결되어 <전기열주>가 소리를 내거나 한숨을 쉬거나 빛을 발산하는 행동을 보인다. 이것의 자율적인 행동은 미술가가 의도하여 조정하는 것이 아니다. 미술가가 작품의 모든 행동을 위한 컴퓨터 프로그램을 입력시켰다 할지라도 관람자의 행동을 예측할 수 없는 것처럼 작품의 반응도 예측할 수 없다. <전기열주>는 전통적인 조각처럼 전시를 위한 것이 아니라 관람자와 함께 어울리면서 새로운 환경을 창조한다. 관람자는 친구와 함께 놀이하고 장난치는 것처럼 미술작품과 함께 어울린다. 제임스 시라이트는 다음과 같이 말하며 인간의 친구가 되고 인간과 대등한 하나의 개체, 존재가 되는 미술을 창조하고자 하였다.

> 기계는 정보를 처리한다. 기계의 전지와 감지기(感知器)에 빛과 소리에 관한 정보가 모아지고 기계는 서로 일치되어 행동한다. 나의 목적은 프로그램을 짜는 것이 아니라 일종의 패턴화된 인격(personality)을 만드는 것이다. 당신이 잘 알고 지내는 사람이 당신을 놀라게 할 수 있는 것처럼 기계도 그렇게 할 수 있다. 내가 환기시키고 싶은 것은 그것의 수수께끼이다.[116]

제임스 시라이트는 계속해서 테크놀로지를 탐구하면서, 특히 피드백과 컴퓨터의 복잡한 시스템을 응용한 작품을 통해 관람자와 미술품의 상호작용, 친밀성을 실현하고자 노력하였다. 이미 언급하였듯이 시라이트는 조각이라기보다 하나의 존재를 창조하고자 하였다. 이것은 사이버네틱스를 이용해서 작품을 하는 작가들의 공통된 목표였다. 1970년에 컴퓨터의 모든 제반 시스템을 이용한 미술의 다양한 조형세계를 보여주는 전시회 <소프트웨어 *Software*>전이 개최되었다. 그 후 이러한 첨단 과학기술을 응용한 미술작품이 크게 관심을 끌면서 다양한 조형성이 탐구되었다. 움직

116) Jack Burnham, *Beyond Modern Sculpture*, p. 331.

임의 조형성을 탐구하는 사이버네틱 미술은 시간의 흐름, 시간의 존재를 촉각적으로 느끼게 한다. 시간을 경험하고 스스로 움직일 수 있다는 것은 살아 있는 자만이 갖는 특권이다. 만일 이 작품이 움직임이 멈추어지고 미술관에 보존된다면 이것은 더 이상 살아 있는 존재가 아니고 죽어 묘지에 안치된 시체로 비유될 수 있을 것이다. 생명을 가진 미술의 개념을 적절하게 보여준 사람은 백남준(1932~2006)이다.

비디오 미술의 대표작가인 백남준은 1960년대에 사이버네틱스에 관심을 가졌다. 그러나 그에게 사이버네틱스는 비디오 미술 탐구를 위한 도구에 지나지 않는다. 백남준은 다음과 같이 말하며 피드백 시스템을 비디오 미술에 사용하였다.

> 사이버네틱 미술은 매우 중요하다. 그러나 사이버네틱화된 생활을 위한 예술이 더욱더 중요하다.[117)

백남준은 미술을 위한 사이버네틱스보다는 인간 생활에 큰 변화를 일으킬 수 있는 사이버네틱스의 전체 개념에 관심을 가졌다. 백남준은 1963~1964년에 일본인 엔지니어 슈야 아베(Shuya Abe)와 함께 사이버네틱 미술인 로봇 <Robot‒K456>을 만들어 미술품에 생명을 주는 해프닝을 시행하였다. <Robot‒K456>은 알루미늄으로 된 해골 같은 뼈다귀 형상으로 얼굴은 라디오 스피커로 만들어졌으며 1968년 런던의 <사이버네틱 놀라운 발견> 전시에 출품되었다. 이 로봇은 왼쪽 다리에 전기 제어 시스템 장치 박스가 있다. 이 제어 시스템으로 로봇은 관객의 행동에 반응을 나타내고, 근육 장치를 흉내 낸 모터로 말을 하며, 다리 밑에 달려 있는 바퀴로 걷기도 한다. 백남준은 이 로봇으로 1964년에 <로봇‒오페라 Robot‒Opera>를 만들어 <Robot‒K456>을 인간화하였다. 이 로봇은 첼로 연주가 샤롯 무어맨(Charlotte Moorman, 1933~1991)의 연주에 맞추어 춤을 추듯이 무대 위를 걷는다.

117) John Margolies, "TV‒The Next Medium", *Art in America*, September 1969, p. 49.

백남준은 <Robot－K456>이 살아 있는 생명체라는 것을 증명하려고 이 로봇을 죽이는 해프닝 <21세기의 첫 번째 교통사고 *First accident of the 21st Century*>를 기획하였다. 이 해프닝에서 그는 <Robot－K456>을 자동차 바퀴 밑으로 집어넣는다. 로봇이 부서지는 순간 백남준은 아들이 다치는 장면을 보는 것처럼 눈을 감고 고통스러워하며 짙은 부정(父情)을 드러내고 교통사고 환자를 병원에 데리고 가듯이 <Robot－K456>을 미술관에 데리고 간다. 이 해프닝은 백남준이 미술관을 공동묘지나 병원에 비유하기 위함이다. 살아 있는 자가 묘지에 묻힐 수 없는 것처럼, 살아 있는 존재로서의 예술품은 미술관에 갇힐 수가 없다는 개념이다. 이렇게 해서 백남준은 <Robot－K456>이 살아 있는 존재라는 것을 분명히 증명한 것이다. 그러나 무엇보다도 백남준은 비디오 미술가였다. 그는 이 해프닝을 비디오로 제작했고, 로봇이 생명을 가졌다는 것을 증명하는 것을 알리는 것보다 이 해프닝 자체에 의미를 두었고 비디오 미술의 조형적 가치에 더 관심을 가졌다.

사이버네틱스를 가지고 작품의 조형성을 탐구한 대표 작가는 중국계 미국인 웬－잉 차이이다. 1966년부터 사이버네틱스를 이용하여 조각이 관람자와 상호 작용하여 인간의 친구가 되는 미술을 보여주었다. 작품마다 형태의 차이는 있지만 기본 구조는 동일하다. 거의 모든 작품의 제목은 <사이버네틱 조각> 혹은 <무제>이며 대좌 위에 여러 가늘고 긴 줄기가 심어져 있고, 각 줄기에는 꽃처럼 전구가 많이 달려 있다. 대좌 안에는 사이버네틱 모터, 즉 피드백 제어 시스템(feedback control system)이 들어 있어 이 모터의 작동으로 각각의 줄기는 1초에 20∼30주기로 작동하며, 전구는 약 1초에 2만 5천 플래시를 터트린다. 플래시 주기는 전구마다 다르며 줄기 속도도 각기 다르다.

스트로보스코프(stroboscope)[118]를 이용한 줄기 진동의 동시성 비율은 착시적 효과를 준다. 예를 들어 빛의 플래시 주기와 줄기의 진동이 동시

118) 시각잔영(視覺殘影)을 이용해서 회전 운동이나 진동 주기를 측정하는 장치.

에 일어날 때는 줄기의 운동이 정지되어 있는 것처럼 보이고 직선 줄기는 곡선처럼 보인다. 섬광 주기가 줄기 진동보다 느리거나 빠르면 줄기는 부드럽게 물결치는 것처럼 보인다. 푸르스름한 빛줄기의 진동은 주위 환경을 변화시킨다. 관람자는 웬-잉 차이의 사이버네틱 조각이 만들어 내는 환경 안에서 작품과 상호 작용을 통하여 새로운 예술적 경험을 한다. 웬-잉 차이의 조형세계에서 관람자의 참여는 미술의 기본구조로 작품을 완성시키는 필수요소가 된다. 대좌줄기는 관람자의 행동에 즉시 반응을 보인다. 예를 들어서 관람자가 손뼉을 치거나 목소리를 높여 소리를 지르면, 줄기는 소리의 높낮이에 따라 진동하고 빛은 플래시를 터트리며 소리를 낸다. 웬-잉 차이의 작품은 하나의 장소, 환경 속에서 관람자와 더불어 사는 고유의 생명체인 것이다.

웬-잉 차이는 비시각적인 에너지를 줄기와 빛의 진동을 통해 가시화시켰다. 즉 눈에 보이지 않는 비물질적인 에너지를 눈에 보이는 작품의 생명력으로 환원시킨 것이다. 웬-잉 차이의 조형적 문제, 즉 섬세하고 가느다란 선적(線的) 형태, 잠재적 볼륨감 등은 가보의 <키네틱 구조>를 연상시킨다. 그러나 클로드 부이에르(Claude Bouyeure)가 "그의 예술형태는 중국의 붓 작업과 함께 시작한다"[119]고 지적한 것처럼, 그의 작품 하나하나의 형태적 특징인 선적인 줄기, 매화꽃같이 매달려 있는 전구는 전통적인 중국화를 연상시킨다. 무엇보다도 웬-잉 차이의 리듬, 활력, 생명감의 표현은 기운생동을 중요시 여겼던 동양미술의 전통과 관계있다. 그는 중국화에서 화면에 생명을 부여하는 절대적 요소인 생동하는 선적 의미와 중요성을 작품에 반영하였다. 웬-잉 차이는 전통적인 중국 미술가들이 붓의 활기찬 리듬으로 작품 속에 생명을 표현하였듯이 사이버네틱스를 이용해서 보다 더 적극적으로 3차원의 오브제로 관람자, 인간과 함께 공존하는 의사생명체인 미술품을 창조하고자 하였다. 그리고 중국 화가들이 화면의 공간을 여백이 아니라 작품을 완성시키는 절대적 요소이

119) Claude Bouyeure, "Tsai", *Cimais*, no.108~109, 1972, p. 82.

며 충만한 공(空)의 개념으로 해석한 것처럼, 웬－잉 차이는 작품을 둘러
싼 공간이나 환경을 관람자와 작품이 서로를 드러내며 만나는 장소, 작품
을 완성시키는 필수 요소로 해석한다.

　사이버네틱스를 가장 적극적으로 폭넓게 이용한 미술가는 니콜라 쉐퍼
이다. 그는 최초로 사이버네틱스를 조각에 응용하였으며, 더 나아가 가장
이상적인 인류 생활을 위한 건축과 도시계획에 사이버네틱스를 응용함으
로써 미술, 과학, 인간 생활의 결합을 시도하였다. 니콜라 쉐퍼는 헝가리
태생으로 부다페스트 미술 아카데미와 파리 국립 미술학교에서 수학했다.
쉐퍼는 1948년에 사이버네틱스 이론이 발표될 때 깊은 관심을 가지면서
사이버네틱스가 예술의 혁신적 조형세계의 탐구를 위한 절대적 도구로
사용될 수 있다는 것을 깨닫고 1954년부터 본격적으로 사이버네틱 조각
을 탐구하였다.

　쉐퍼는 1956년에 파리의 사라－베른하트(Sarah－Bernhardt) 극장에서
'시(詩)의 밤'이 개최될 때 사이버네틱 조각 <CYSP Ⅰ>을 소개하였다.
이 당시 <CYSP Ⅰ>은 발레 공연에 참여하여 주인공 역할을 했을 정도
로 자율적인 움직임을 보여주었다. 이것의 대좌 안에 전기두뇌가 있다.
대좌 위에는 철근 막대기로 수평, 수직, 직각으로 구성된 형태와 16개의
판이 있다. 이 16개 판은 축 밑에 설치된 전기 모터에 의해 각기 다른 속
도로 회전한다. <CYSP Ⅰ> 안에 광전지와 마이크로폰이 설치되어 있어
소리와 빛의 강도, 다양한 색채까지 포착된다. 예를 들어 멀리 프로젝터
에서 푸른빛을 비추면 <CYSP Ⅰ>은 소리를 내며 천천히 움직이고, 빨간
빛에는 움직이지 않으며 소리를 내지 않는다. 주위 환경이 조용하고 어두
우면 움직이고, 반대로 강한 빛과 소음에는 움직이지 않는다. <CYSP
Ⅰ>의 모든 행동은 대좌 안에 있는 인공두뇌에 의해 결정된다. 전기두뇌
로 메시지를 받아들이고 음악과 무용가의 무용에 맞추어 자동 움직임을
보여준다. 인공두뇌는 작품 자체에 생명을 부여하는 동시에 공간을 활성
화시키며 작품에 시간성을 부여한다. 미술에 시간을 도입하고 공간이 미
술의 중요한 구성 요소가 되는 것은 키네틱 아트와 동일한 개념이다. 무

엇보다도 쉐퍼는 활력만이 미술품의 존재 가치라고 여기고 키네틱 미술의 세 요소인 공간, 빛, 시간을 활력과 조화시켜 작품의 조형세계를 탐구한다. 니콜라 쉐퍼는 자신이 만들어 낸 조어(造語)로서 스파시오디나미즘(spatiodynamisme: 공간＋활력), 루미노디나미즘(luminodynamisme: 빛＋활력), 크로노디나미즘(chronodynamisme: 시간＋활력)으로 설명한다. 쉐퍼는 스파시오디나미즘 단계에서는 철근 막대기와 수평, 수직의 직각교차를 통하여 공간과 시간을 시각화하며, 크로노디나미즘 단계에서는 작품의 생명성을 강조하기 위해 시간의 도입을 탐구한다. 공간, 빛, 시간의 세 요소가 작품의 가장 중요한 재료가 된다. 시간과 공간은 눈에 보이지 않는 비시각적이고 비물질적 요소이다. 이 비시각적 요소를 시각화하는 것이 빛이다. 빛은 한 장소, 즉 공간을 설정하고 빛이 나타나고 사라지면서 시간이 시각화된다. 그러므로 빛은 시간과 공간의 개념을 포함하는 중요한 예술적 형태가 된다. 인공두뇌의 도입은 키네틱적인 요소를 더욱 강조하며, 작품 존재를 더욱 확실하게 하는 것이다. 특히 우연적 요소인 불확실성이 적극 도입된다. 즉 인공두뇌의 사용으로 작품은 예술가의 의지에서 벗어나 외부의 변수와 결합하면서 작가가 미처 예상하지 못하는 다양한 움직임 등 여러 양상을 연출한다. 미술가는 외부 환경 변화를 예측하지 못하는 것처럼 작품의 행동을 예상하지 못한다. 결국 작품은 스스로 판단하고 행동을 결정하는 최후의 발전 단계에 이르렀다.

쉐퍼는 또한 사이버네틱스로 예술의 사회화를 실현하고자 하였다. 예를 들어 <CYSP Ⅰ>은 파리 시내를 산책한다. 이것은 예술이 인간 생활에 참여함을 의미한다. 그는 다음과 같이 말한다.

> 내 작업의 첫 번째 이유는 예술의 사회화이다.[120]
> …… 〈CYSP Ⅰ〉은 내 운명의 상징이다. …… 우리 운명은 우리의 고통 안에 존재하며, 우리보다 나은 행위를 기획하고자 하며 매 순간 사회적 환경에 직면하는 문제를 설정하고자 노력하면서 우리 운명을 완성하고자 할 뿐이다.[121]

120) Philippe Sers, *Entretiens avec Nicolas Schöffer*, Paris: Pierre Belfond, 1971, p. 43.

121) Nicolas Schöffer, *La Tour Lumière Cybernétique*, Paris: Denoel, 1973, p. 14.

니콜라 쉐퍼는 사이버네틱스에 대한 깊은 지식을 가지고 있었으며, 이를 미학적으로 미술의 조형성을 탐구하기 위한 재료로서 예술, 사회, 인간 생활의 동시 발전을 위한 결정적 도구로서 사용하였다. 그가 시도한 건축과 도시계획은 다음 장에서 자세히 살펴볼 것이다.

3) 유토피아: 사이버네틱 도시(Cybernetic City)

유토피아와 예술의 사회화

유토피아(Utopia), 세상살이에 찌든 사람들에게 꿈처럼 다가오는 '유토피아'는 무엇일까? 유토피아, 유토피아…… 어디에 있는가? 유토피아를 '행복만이 있는 곳', 이상향으로 흔히 해석하지만 이것을 정확히 정의한다는 것은 거의 불가능하다. 예술가, 건축가, 기술자, 정치가, 철학자 등 많은 사람이 유토피아라는 단어를 사용하지만 공통된 분명한 정의를 갖는 것은 아니며 모두 각자 나름대로 유토피아라는 단어를 해석하고 받아들이고 있다. 유토피아라는 단어는 '어디에도 존재하지 않는 장소'라는 의미의 그리스어에서 유래한 것으로 비전, 프로젝트, 어떤 모델로 응용될 수 있을 뿐이다.[122]

고대 그리스부터 인간은 유토피아를 꿈꾸었다. 신분의 차이로 인한 인격적인 차별과 사회적 불평등 속에서 살아가면서 부자와 빈자, 귀족과 천민 등의 위계가 존재하지 않는 모두가 평등하게 사는 세상을 꿈꾸었다. 그러므로 고대부터 상상된 유토피아의 공통되고 일반적인 유형은 평등과 질서의 상징으로 도시와 건축이 기하학적 구조로 이루어져 있고 주민은 공동체 생활을 하는 도시이다.

고대 그리스 철학자들은 자유와 평등 개념을 기본 원칙으로 하는 유토피아 도시와 인간 생활에 관하여 깊이 연구하였다. 고대 그리스의 철학자 플라톤(Plato, BC 428~348)이 이상적으로 생각한 도시는 기하학적 도시

122) Fiona Dunlop, "Contemporary Visions of Utopia", *Art International*, no.12, August 1990, p. 95.

이다. 그는 수학적·기하학적 형태에서 자유와 평등을 발견하고 가장 이상적인 도시가 되려면 평등이 절대적인 요소로 인식되어야 한다고 생각했다. 그러므로 플라톤의 이상적 도시는 거리와 집이 기하학적 형태로 이루어진다. 플라톤이 상상한 도시의 형태와 개념은 유토피아 도시의 모델이 되어 역사적으로 계속 탐구되었다. 유토피아라는 단어가 일반적으로 널리 알려진 것은 1516년 토마스 모어(Thomas More, 1478~1535)가 『유토피아 *Utopia*』라는 소설을 발표하고 난 이후이다. 이 소설에서 토마스 모어는 팡파레 소리가 울리면 주민이 모두 같이 기상하고 취침하는 공동체 생활을 유토피아로 묘사하고 있다. 토마스 모어의 사상은 톰마소 캄파넬라(Tommaso Campanella 1568~1639)에게 계승되었으며, 그의 도시계획인 <태양의 도시 *La cité du soleil*>는 신의 대표자인 현인(賢人)에 의해 다스려지며 공동 생산과 공동 분배의 공동체 생활을 지향하는 공산주의적 유토피아 양상을 띤다. 19세기에 프랑스의 유토피아니스트(Utopianist) 줄르 베른(Jules‐Verne, 1828~1905)은 과학발달과 더불어 인간에게 최상의 삶의 질을 보장하는 미래의 이상적 도시와 환경이 도래할 것이라고 예언하였다. 20세기에 들어와 제1차 세계대전이 끝난 후 1920년대 유럽 화단에서 미술가는 자유를 추구하면서 질서 있고 평등한 사회의 유토피아에 대한 꿈을 회화를 통해 실험하였다. 유토피아에 대한 바람이 있었기 때문에 인류는 계속적인 발전을 거듭해 왔고, 그런 면에서 유토피아에 대한 희망이 과학과 사회, 경제, 예술의 발전의 근간이 되었다고 할 수 있다.

1960년대 건축가는 유토피아적인 도시계획을 활발하게 발표하였다. 건축가 르 코르비지에(Charles‐Edouard J. Le Corbusier, 1887~1965)는 유토피아 도시계획안 <빛나는 도시 *La Cité Radieuse*>를 발표하면서 현실적으로 실현 불가능한 태양 빛 가득한 아카디아 도시를 꿈꾸었다. 그리고 니콜라 쉐퍼는 과학기술을 도입해서 이상적인 도시 건설을 주장하는 <사이버네틱 도시 *La Ville Cybernétique*> 계획안을 발표하였다. 음악가이며 건축가인 야니스 크세나키스(Yannis Xenakis, 1922~2001)는 유토피아 도시계획 <우주의 도시 *La Ville Cosmique*>를 발표하면서 사이버네틱 기술은

아니지만 자동화된 시스템으로 안락하고, 기능적이며, 낭만적인 공동체 생활에 대한 환상을 제시하였다.

유토피아의 공동체 생활에 대한 환상은 19세기 말 카를 마르크스(Karl Marx, 1818~1883)와 프리드리히 엥겔스(Friedrich Engels, 1820~1895)의 유물사관과 계급 투쟁론이 인류를 행복으로 이끌 수 있다는 사회주의적 개념이 기반이 되었다. 즉 공동체 생활을 하면서 만인이 평등하게 살아가는 허구의 세상, 유토피아에 대한 꿈은 사회주의 사상과 철학의 모태이다. 여기에서 논할 니콜라 쉐퍼도 마르쿠제(Herbert Marcuse, 1898~1979)의 영향을 받았고 마르크스주의에 관심을 가졌다.

니콜라 쉐퍼는 자신의 이상적인 도시계획 <사이버네틱 도시>가 마르쿠제의 사상에 영향을 받았다고 밝혔듯이, 사회구성 요소가 서로 연대하면서 주민의 공동체 생활을 지향하는 사회주의적 성격의 이상향을 지향하였다.

니콜라 쉐퍼의 유토피아, 〈사이버네틱 도시〉

쉐퍼는 사이버네틱 기술을 도구로 하여 미술, 건축, 도시, 인류 사회의 연대를 실현하고자 하였다. 쉐퍼에게 미술, 건축, 도시는 결코 분리될 수 없으며, 이 세 요소는 미술과 사회의 영역 안에서 하나의 개념으로 통합된다. 도시는 회화, 조각, 건축의 예술적 개념의 확장이다. 쉐퍼의 조각은 건축과 도시에 응용되어 도시인의 생활을 최상의 행복으로 이끄는 데 사용되는 아이디어로 제공된다.

쉐퍼는 1969년에 유토피아 도시 <사이버네틱 도시> 계획을 발표하였다. 이것은 기념비적 미술작품과 같은 도시 환경 속에서 주민이 안락하고 평등하게 최상의 삶의 질을 약속받는 이상향이다. 이 도시에서 시민은 공동체 생활을 하고 공동체 생활은 최첨단 과학기술에 의해 통제된다. 쉐퍼는 정신성을 추구하며 또한 기능적·물질적으로 풍요로운 도시를 제안한다. 그는 주민이 개인의 독립성과 자유, 개성과 창조성을 존중받으면서 과학기술의 도움으로 공동체 생활을 하는 것을 꿈꾸었다. 이 도시의 생활

은 인공두뇌에 의해 이루어진다.

쉐퍼는 사이버네틱스가 경제, 정치, 예술 등 각 전문 분야를 서로 연결시키면서 인류 생활을 최대한의 행복으로 이끄는 결정적인 도구가 될 수 있다고 생각했다. 즉 사이버네틱스에 의해 도시와 도시가 연계되고 지구촌은 초국가적인 사회, 단일화된 사회가 될 것이라는 믿음을 가졌다. 그는 인간이 기능적으로 가장 편리하고 정신적·미적으로 풍요로운 생활을 영위할 수 있는 모델로서 '사이버네틱 도시'를 제안하였다.

사이버네틱 도시는 <사이버네틱 타워 *La Tour Cybernétique*>에 의해 통제된다. 이 타워는 그가 1954년부터 발전시켜 온 사이버네틱 조각의 확장이었다. 쉐퍼는 사이버네틱 도시를 계획하기 전인 1954년에 파리 근처 생클로드(Saint‐Claude) 공원에 <스파시오디나미즘과 청각 타워 *La Tour Spatiodynamique et Sonore*>와 1961년에 리에즈(Liège)에 <리에즈 타워 *La Tour de Liège*>를 건립하여 자신의 아이디어를 구체화시켰다. 그는 타워를 거대한 조각으로 고려했고 거기에 건축적인 실용성을 첨가하였다. 즉 건축의 실용성이 결합된 조각이라 할 수 있을 것이다. 또한 쉐퍼는 시각과 청각의 결합이 현대 도시를 예술적으로 이끌 수 있다고 판단하고 현대음악가 앙리 푸세(Henri Pousseur, 1929~2009)의 음악이 타워에서 흘러나오도록 했다. 그는 현대음악과 타워의 조명 장치로 도시 전체를 빛의 환상으로 이끌고자 하였다. 그러나 주민들은 타워에서 흘러나오는 현대음악을 시끄러운 소음으로 여겼으며 밤에 도시 전체를 훤히 비추는 타워의 빛 때문에 숙면과 휴식에 방해를 받았다. 주민의 거센 항의와 진정으로 타워의 작동은 곧 중단되었다. 미술가의 환상과 꿈이 현실이 되기에는 이처럼 어려운 것이다. 그러나 쉐퍼는 활력 넘치는 도시의 건설이라는 꿈을 멈추지 않았으며 이 타워를 도시의 중심, 즉 도시의 두뇌로 발전시켜 유토피아 도시를 설계하고자 했다. 쉐퍼는 파리 외곽의 도시 라데팡스(La Défense)에 이 <사이버네틱 타워>를 건립하려는 구체적인 계획을 세웠다. 이 계획은 과도한 건설비용 문제로 실현될 수 없었지만, 이 타워는 도시를 위한 미래 건축의 비전으로 제시되었다. <사이버네틱 타워>는 도

시의 기념비적 미술품이 되는 동시에 주민들에게 편의를 제공하며 도시 생활을 합리적으로 통제하는 기능을 하도록 한다는 것이 그의 아이디어였다.

쉐퍼의 계획에 의하면 사이버네틱 타워는 기술적·미학적·사회적 기능을 갖는다. 기술적 기능은 시간, 공간, 빛, 소리, 기후를 다루는 것이며, 미학적 기능은 타워의 구조, 볼륨, 재료, 예술 공연 등이며, 사회적 기능은 생활의 질을 높이는 것을 의미한다. 즉 타워는 통신, 정보, 교육, 문화, 정신적 여가활동, 노동과 서비스, 정치 수준의 향상에 크게 기여한다.

사이버네틱 타워는 도시의 세 가지 기능인 노동, 휴식, 여가의 효율을 높이도록 통제하는 역할을 한다는 것이다. 이 타워는 무엇보다도 도시를 통제하고 조절하는 일종의 행정청이므로 내부에 주거용 아파트나 개인용 사무실을 두지 않는다. 사이버네틱 타워 안에 인공두뇌실이 있는 센터가 있고, 이 센터는 주민의 개인적·사회적·경제적인 모든 활동을 돕는다. 사이버네틱 센터에 의해 통제되는 도시는 결코 과도한 인구 밀도로 사회 문제가 일어나지 않으며 범죄로 고통을 받지 않는다고 쉐퍼는 주장한다. 사이버네틱 타워는 절대적인 치안이 유지되며 모든 인간이 각자 재능에 따라 자유롭게 자신의 직분에 충실하면서 행복을 추구하는 유토피아가 되도록 도시를 이끈다.

쉐퍼는 다음과 같이 사이버네틱 타워의 미적 가치와 용도, 사회적 역할을 발표하였다. 이미 위에서 언급했듯이 사이버네틱 타워의 형태는 조각의 조형성을 반영하여 쉐퍼 미술의 기본 형태인 수평과 수직의 엄격한 기하학적 형태로 계획되었다. 직각의 구조는 드 스틸(De Stijl), 바우하우스(Bauhaus), 러시아 구축주의 그리고 이탈리아 미래주의 등과 연결된다. 무엇보다도 가장 연관이 있는 미술가는 몬드리안이다. 쉐퍼는 "몬드리안은 공간을 형태화하는 구조의 조직, 개념 그리고 규범을 창조했다"[123]고 하며 그에게 경의를 표했다. 쉐퍼의 작품에서 직각 골조 구조가 공간을

123) Pilippe Sers, 앞의 책, pp. 164−165.

형태화하는 것은 몬드리안의 작품에서 수평과 수직의 만남으로 캔버스의 공간이 형태로 결정되는 것과 같은 맥락에서 이해될 수 있다. 쉐퍼는 몬드리안이 평면회화에서 실현하고자 한 것을 3차원의 실제 공간을 직각으로 파편화시키고 형태화하고자 하였다. 또한 그는 몬드리안이 불균형하고 불안한 분위기를 유발하는 사선의 형태를 혐오했던 것에 전적으로 공감하고 그 역시 사선 사용을 피했다. 쉐퍼는 "몬드리안 덕택에 사선이 공간이나 표면에서 절대적으로 불필요하고 경멸스러운 혼잡이라는 것을 알았다"[124]고 말하면서 수평과 수직이 균형 있게 만나는 직각의 형태로 공간을 정의하고 구조화하고자 했다. 또한 쉐퍼는 몬드리안의 비대칭 리듬에서 자신이 미술에서 가장 중요한 요소라고 간주한 다이너미즘을 발견했다. 엄격한 직각을 비대칭의 리듬으로 구성하여 활발하고 경쾌한 자유를 작품에 부여하고자 했다. 그는 색채론에서도 몬드리안의 이론을 따랐다. 몬드리안이 색채를 빨강, 파랑, 노랑의 삼원색과 흰색, 회색, 검정의 무채색으로 국한해서 사용하고 초록에 대한 강한 거부감을 드러낸 것처럼 쉐퍼도 무채색과 삼원색을 중심으로 색채를 사용했으며 초록을 천박하고 경멸스런 색채로 규정짓고 초록에 혐오감을 가졌다. 그는 다음과 같이 말했다.

> 색채의 선택에 있어서 몬드리안이 옳았다. 모든 사람은 삼원색, 즉 빨강, 노랑, 파랑이 모든 색채 배합의 기본이라는 것을 안다. 몬드리안은 초록을 배제하였고 이 색채를 금지색으로 간주한다. 나 역시 '경멸스럽다'라는 말을 덧붙인다.[125]

쉐퍼의 작품이 몬드리안의 영향을 반영한다 할지라도 이것은 단지 형태와 색채의 문제일 뿐이다. 몬드리안은 화가이며, 쉐퍼는 3차원의 조형 예술가이다. 쉐퍼의 시간과 공간의 도입은 직접적으로 나움 가보와 모홀리-나기의 영향이다. 모홀리-나기의 <빛-공간 변조기>는 쉐퍼의 사이버네틱 조각의 직접적인 원류라고 할 수 있다.

<사이버네틱 타워>는 높이가 에펠탑보다 7미터가 더 높은 307미터, 폭

124) Nicolas Schöffer, *La Nouvelle Charte de la Ville*, Paris: Denoel, 1974, p. 90.
125) 위의 책, p. 26.

은 59미터, 한 변이 2미터인 강철관으로 구성된다고 설계되었다. 그는 높은 고도가 전망의 즐거움을 주는 동시에 인간의 상승하고자 하는 본능적인 욕망을 반영한다고 생각했다. 내부에는 우체국, 은행, 카페, 레스토랑 등이 있어 시민들의 생활에 편의를 제공하고, 무엇보다 시민 생활에 직접 관여하는 도시통제의 기술적 기능인 인공두뇌 기관실인 사이버네틱 센터가 설치될 것이다. 인공두뇌실 안에는 정보처리 프로그램이 내장되어 있어서 도시의 소리, 냄새, 열, 습도 조절 등과 도시환경과 생활수단에 관계된 모든 기능이 사이버네틱 센터에서 결정된 것이다. 다시 말해 인공두뇌는 도시의 경제적 문제, 인구통계, 생산, 분배, 소비, 교육, 행정, 시민의 노동, 주거, 여가활동, 대기 오염 등을 조절하는 기능을 할 것이다. 쉐퍼의 계획에 따르면 사이버네틱 센터는 세 기관으로 구성된다. 첫째는 기능과 행동을 제어하는 정보처리의 입력기관, 둘째는 외부 환경의 정보를 변경, 숙고하는 지성적 기관, 셋째는 통제와 작동의 질서 정보를 내보내는 출력기관이다. 이 세 기관은 본체 역할을 하는 중심 컴퓨터로 연결되어 서로 상호 작용을 하게 될 것이다. 타워에는 세 기관에서의 정보처리를 위하여 외부 환경 정보를 받아들이는 부수적인 다른 기계 장치가 설치될 것이다. 소리를 포착하는 마이크로폰, 빛을 포착하는 광전기, 열 포착기, 습도계, 풍속계 등에서 기온, 습도, 소음 정도 등 도시 환경 정보가 수집되고 이 정보는 인공두뇌의 본체에서 녹음, 색인, 분류되어 도시 통제 정보로 방출된다. 다시 말해서 온도계, 기압계 등에 날씨, 기온 혹은 습도 등이 포착되며 이것이 인공두뇌실로 들어가 해석되고 분류된다. 받아들여진 정보의 꾸준한 분석에 의해서 결정된 다양한 지표를 가지고 시민의 일상생활을 조절한다. 예를 들어 <사이버네틱 타워>에 빨간불이 켜지면 나쁜 날씨를, 파란불은 좋은 날씨를 예고한다. 도로 상황을 알려 주기도 한다. 이 타워는 라디오 전파와 연결되면서 정보의 발신자와 조정자가 된다. 오늘날에는 이러한 타워의 기능에 관한 아이디어가 그다지 새로울 것이 없을 정도로 그 이상 발달된 상태이지만 당시에는 대단히 혁신적인 것이었다.

쉐퍼는 <사이버네틱 타워>에 의해 통제되는 <사이버네틱 도시>를 위한 계획안을 구체적으로 한 권의 책으로 발표하였다.

<사이버네틱 도시>는 미술, 건축, 도시, 인류생활에 대한 쉐퍼의 개념이 총결산된 프로젝트이다. 사이버네틱 도시에서 쉐퍼는 도시 구조를 노동, 휴식(주거), 여가 활동 등 세 부분으로 나누어 도시의 형태와 기능을 설명하고 있다. 이 세 지대는 분리되어 조성되지만 이들 지역을 구획하는 장벽이나 경계선은 없다. 주민이 하루 동안 세 지구를 드나들며 최상의 안락한 삶을 영위하는 것을 목표로 한다.

쉐퍼는 <사이버네틱 도시>에서 휴식용 주거는 인간의 유기체적인 리듬을 고려하여 수평적으로 설계되어야 한다고 주장했다. 실제로 인간은 수평적 위치에서 휴식을 취하며 서 있는 수직의 자세로 노동을 한다. 그러므로 휴식을 위한 주거용 주택은 낮게 수평으로 설계되어야 하며 노동용 건축은 수직으로 매우 높게 건축되어야 하는 것이 상식처럼 여겨진다. 오늘날 하늘을 향해 치솟는 수직의 주거단지가 과연 인간 생체 리듬에 맞는 것인지 의문이 든다. 쉐퍼는 마천루는 인간의 생체리듬에 어긋나므로 결코 휴식용, 주거용 건축의 형태가 될 수 없다고 강조했다. 수평선은 이완되고 긴장을 풀 수 있는 최상의 자세다.

<사이버네틱 도시>에서 주민은 공동체 생활을 하므로 주택은 아파트처럼 지어져야 한다. 주거용 건축은 2~3층으로 낮게 그리고 각 공동체는 수평선의 기본 구조를 유지하지만 획일적 형태가 되지 않도록 다양한 형태로 건축된다. 기둥을 세워 2층부터 주거가 이루어지도록 건물이 구조되며 1층은 토지를 다른 용도, 즉 정원이나 간단한 농사를 짓는 데 사용한다. 쉐퍼는 중하위층을 도시의 중심으로 여겼기 때문에 토지의 개인 소유를 허락하지 않고 모든 주민이 공동으로 소유하고 도시 시설의 혜택을 평등하게 누리는 것을 원칙으로 하였다. 쉐퍼는 주민이 공동체 생활의 이익과 혜택을 누리지만 개인 생활이 침해받거나 통제되어서는 안 되고 개개인의 독립성과 자유를 보장받아야 한다고 강하게 주장한다. 이 공동체 주거 안에서 고정되거나 부착되는 것은 수도와 배수관뿐이다. 난방은 공

동으로 행해진다. 각 공동체는 매일 소비 물품을 자동판매기처럼 파는 센터에서 구입한다. 쇼핑센터는 각 지구마다 설립되는 것으로 계획되어 있다. 수직적인 건축은 빠른 통신 교환이 가능하므로 노동용 건축은 일의 집중적 효율성을 위해 수직으로 건축할 것을 제안한다. 노동용 건축은 쉐퍼의 조각과 같은 기하학적인 형태로 높이 1,000~1,500미터로 설계된다. 그는 대학 역시 노동용 건축으로 간주하고 대부분 캠퍼스 없이 한두 개의 건물로 이루어진 파리 대학들처럼 수직의 높은 노동 건축으로 설계할 것을 제안하였다. 대학 내부에는 행정실, 대강당, 실험실, 회합실 등을 두고 아래층에는 행정 기관실, 꼭대기 층에는 행정 간부실을 둔다. 쉐퍼는 행정의 리더들을 위한 간부실을 빌딩의 꼭대기 층에 두어야 한다고 생각했다. 리더는 상층의 개념이고 또한 업무에 있어서도 효율적이기 때문이다. 쉐퍼는 조각의 골조 구조가 건축에서는 통신망으로 응용될 수 있다고 제안한다. 이 통신망에 의해 모든 부서는 서로 쉽게 통신할 수 있을 것이다. 시민들의 쾌적한 생활을 위해서는 출근과 퇴근을 위한 교통이 무엇보다 중요할 것이다. 그는 주거용 지구와 노동용 지구 사이의 교통수단으로 자동차와 버스가 우선적이지만 헬리콥터와 헬리버스로 하늘을 이용한 교통수단을 보완할 필요가 있다고 생각한다. 노동용 지구에는 상업용 빌딩은 물론이고 대중 공공기관인 병원, 도서관, 박물관, 학교 등이 모여 있다. 병원, 약국 등은 여가용 지구와 노동용 지구에 위치시키고 주거용 지구에는 노동자와 아이들이 수시로 건강진단을 받을 수 있는 가정의학센터를 둘 것을 제안한다. 쉐퍼의 생각은 이렇지만 상식적으로 약국이 주거용 지구에 없으면 아무래도 불편할 것 같다. 쉐퍼는 무엇보다 여가활동을 위한 지구에 관심을 가졌다. 도시인의 쾌적한 문화적인 활동은 삶의 행복을 위해 필수적인 것이라 생각된다. 쉐퍼는 여가활동 지구를 주거 지역과 노동용 지역 사이에 시민이 일하거나 교통이 편리한 도시 공간에 여가활동센터를 위치시킬 것을 제안했다. 특히 쉐퍼는 공항을 여가센터로 사용할 것을 제의했다. 공항은 교통수송수단이 편리하며 주차장이 넓고 카페, 레스토랑이 많아 테라스에서 공연이 가능하고 비행기와 같은 가장 현대적인

최첨단 과학기술의 미학을 끌어낼 수 있기 때문이다.

쉐퍼는 레저 기관의 필수조건을 언급하였다. 교통이 편리해야 하며 현대 건축의 편의를 제공하면서 문화예술을 제공하는 역할을 해야 한다. 레저 센터는 방문자의 생활 리듬과 심리적 상황을 바꿀 수 있는 분위기여야 한다. 쉐퍼는 카바레, 바 등 환락적이고 퇴폐적인 장소를 여가활동으로 고려하지 않는다. 그가 꿈꾸는 이상향의 도시에는 인간을 타락으로 이끄는 술집, 매춘을 위한 장소 등은 존재하지 않는다. 대신에 성적(性的) 여가 센터를 설립할 것을 제안하다. 쉐퍼는 성적 여가 센터가 시민에게 자유로우면서 건전한 성(性)생활을 보장하는 탁월한 사회적 역할을 수행한다고 믿었다. 이것은 결코 포르노그래피나 매춘의 장소가 아니며 순수한 사랑을 나누는 연인의 장소이다. 이것은 노동의 장소에서 멀리 떨어져 있고 주거용 지구와는 상대적으로 가까운 자연, 즉 공원 같은 곳에 설립되어야 한다고 쉐퍼는 생각했다. 건축의 외적 형태는 여성의 유방 형태를 변형한 모습이 될 것이고, 연인들의 감미롭고 달콤한 사랑의 분위기를 보장하기 위해 건물 외부 표면을 매끄럽게, 색채는 분홍으로 건설할 것을 제안한다.

쉐퍼는 사회 모든 구성원의 연대를 강조했으며 이 연대를 통하여 사회는 평등한 이상향을 이루게 될 것이라 믿었다. 즉 사회를 형성하는 모든 요인(정치, 경제, 산업, 건설, 과학기술 부분 등)이 공동체를 이루고 서로 연대해야 한다고 주장했다. 연대한다는 것은 상호 협력의 의미를 넘어서 서로 고유의 특성을 교환하며 사회화되는 것을 의미한다. 그러나 각 영역에는 고유의 특징이 있고, 이 특징이 서로 연대할 때 사회적 평등을 이룰 수 있겠지만 개성과 창의성이 말살될 우려가 있다. 쉐퍼는 천편일률적으로 획일화된 사회의 연계성을 피하려면 예술 개념이 기본 원칙이 되어야 한다고 생각하였다. 예술의 가장 큰 특징인 자유와 독창성이 사회적 연대를 이루는 기본이 될 수 있기 때문이었다. 즉 경제인, 산업가, 건축가, 과학자, 기술자 등 모두가 예술가처럼 자유롭게 사고하며 창의적으로 일한다면 그 사회는 유토피아가 될 것이다. 쉐퍼는 미술의 개념과 형태를 건

축, 도시로 확장시켰고 예술가 개념을 사회에 종사하는 모든 직종에 적용시켰다.

쉐퍼가 꿈꾸는 공동체 사회는 억압, 통제의 사회가 아니라 예술가가 작품을 창조할 때 보장받는 개인의 절대적 창의성과 자유가 보장되는 평등한 사회이다. 쉐퍼에게 사회를 형성하는 절대 기준은 인간이다. 특수층 인간이 아니라 대중적 의미의 중산층 인간이 사회의 중심이 되어야 한다는 것이다. 이것은 유토피아의 기본 개념이다. 신분의 계급, 부의 정도를 떠나 인간은 모든 문제의 중심이며 역사의 근본이다. 그러므로 과학기술과 예술은 누구나 즐기고 혜택을 받을 수 있는 것이어야 한다. 쉐퍼는 마르쿠제처럼 물질적 풍요가 사회를 타락시키고 혁명적 에너지를 저지한다고 믿었다. 쉐퍼의 도시는 중산층의 평범한 시민이 공동체 생활을 통하여 모든 기술적·문화적·예술적 혜택을 누리는 사회이다. 시민이 주요 기반이 되면서 물질적 풍요를 지향하는 것이 아니라 예술을 통해 정신성을 추구하는 극적이고 에너지 넘치는 사회가 되어야 한다.

중산층 대중은 특별한 재능, 지성, 부를 갖고 있지 않지만 역사의 큰 흐름을 바꾸어 놓을 수 있는 혁명적인 힘을 지니고 있기에 사회의 중심이 된다. 전 세계에서 일어난 모든 혁명의 중심은 평범한 중산층 혹은 노동자 계층의 시민들이었다는 것은 주지의 사실이다. 혁명은 왜 일어날까? 불평등에 대한 분노가 근원적인 이유가 될 것이다. 인간은 본능적으로 상승 욕구를 가지고 있다. 이 상승 욕구가 차단될 때 혁명이 일어나는 것이다. 쉐퍼는 계급이 존재하지 않고 모두에게 부의 분배가 똑같이 이루어지는 평등한 사회가 있다 할지라도 인간의 본능적인 상승 욕구, 욕망은 인정되어야 한다고 생각했다. 이것은 차별이 아니라 차이를 인정하자는 것이다. 모두가 과학자가 될 수 없고, 예술가가 될 수는 없다. 쉐퍼는 상승하고자 하는 인간의 본능적 욕구가 어떤 신분이나 직업의 변화나 상승이 아니라고 생각한다. 인간의 상승 욕구는 학력이나 경제적 지위 등을 떠나 과학, 정치, 사회, 예술 등 모든 분야에서 평등하게 혜택을 받고자 하는 기본적인 욕구이다.

쉐퍼는 중세 시대의 예술가 개념을 이상적으로 여겼다. 중세의 예술가는 자신의 이름을 내세우는 데 관심이 없었으며 사회 일원으로 일했을 뿐이다. 그들이 건립한 성당은 공동 작업으로 도시의 예술품이 되며, 특수층이 아니라 부자와 가난한 자 모두에게 평등하게 혜택을 주는 도시의 상징물이었다. 쉐퍼는 르네상스 이후 예술가가 작업실에서 작업하게 되면서 사회로부터 고립되고 예술품을 통해 명성과 부를 축적함으로써 타락했다고 생각했다.

예술가의 역할은 단지 수동적으로 그림을 그리거나 조각하는 전통적인 개념에서 벗어나 예술을 사회화시키고 사회를 예술화시키는 역할로 나아가야 한다. 예술가는 환상에 벗어나야 하며 조직화되어야 한다. 그가 "예술가의 역할은 오브제를 제작하는 것이 아니라 어떤 효과를 불러일으키는 오브제나 프로그램을 통해서 아이디어를 창조하는 것이다"[126]라고 하였듯이 예술가에게서 창조성을 가장 중요하게 생각했다. 예술가의 창의성과 독창성은 과학기술의 발전을 앞당길 수 있다. 예를 들어 1889년의 프랑스의 줄르 베른의 소설 『2889년 어느 미국 기자의 하루 *La Journée d'un Journalist Américain en 2889*』는 천만 인구의 도시와 전화, 컴퓨터의 도래를 예언했다. 당시에 그것은 환상이었지만 지금은 현실화되었다. 예술가의 자유롭고 무한한 상상력은 과학자와 기술자의 탐구욕을 자극시켜 왔고 또 그것은 대부분 실현 가능해졌다. 그러므로 예술은 사회의 일부가 되고 사회는 예술화된다. 쉐퍼는 예술과 사회의 연대를 위한 절대적 도구로서 사이버네틱스를 선택하였다.

쉐퍼의 유토피아 도시뿐만 아니라 인류 역사에 있어 어떤 유토피아 이상도 실현되지 못했다. 이것은 영원한 꿈으로 남아 있다. '유토피아'라는 단어 자체가 '어디에도 존재하지 않는 곳'을 의미하듯이 유토피아는 존재하지 않는다. 그것은 일종의 프로젝트나 개념적 모델일 뿐이다. 쉐퍼의 사이버네틱 도시계획은 지나치게 환상적이라는 비판을 받았고 실현 가능

126) Nicolas Schöffer, *La Tour Lumière Cybernétique*, p. 31.

성은 요원하다. 그러나 비록 영원히 현실화되지 못한다 할지라도 예술의
자유와 창의성의 개념을 기본 원칙으로 하면서 최첨단 과학기술인 사이
버네틱스를 이용해서 인류 생활을 이상향으로 이끌고자 하는 그의 건축
과 도시계획은 미래를 위한 도시계획의 한 전형으로 탐구될 수 있을 것
이다.

IV

도시를 현대 미술 작품으로

1. 도시와 미술

오늘날 도시는 예술을 잊어버린 듯하다. 도시인은 오염되고 무질서한 교통체계와 생존을 위협하는 정치, 경제, 사회 문제 속에서 예술을 생각하기보다는 조금 더 편리하고 기능적인 안락함을 추구하기에 급급하다. 메마른 도시 환경에 염증을 느낄 때에 겨우 조각품 하나 정도를 거리에 설치해 두고 예술을 논하기도 한다. 그러나 오염되고 공해로 가득 찬 도시 안에 미술품을 설치한다는 것은 쓰레기 하나를 더 첨가하는 데 불과하다. 산업의 발달과 인구 증가로 인한 대기오염, 숲을 파괴하고 콘크리트 사막을 건설한 인간에 대한 재앙을 피하려면 현대 도시가 근본적으로 다시 계획되고 수정되어야 한다는 자각이 대두되고 있다. 도시가 다시 자연을 찾아야 되고 예술적 미와 결합해야 한다는 것을 누구나 느끼고 있지만 도시가 안고 있는 복잡성 때문에 그것을 실현한다는 것은 쉬운 일은 아니다. 도시는 너무 오랫동안 미술과 분리되어 왔다. 사람들은 인간의 편리를 위해 도시의 기능을 강조하면서 예술을 멀리했고, 예술이 부차적인 것이 아니라 도시 기능의 가장 중요한 요소가 되어야 한다는 사실을 망각했다.

르네상스 시대에는 건축의 기능적 형태가 미와 분리되지 않았으며 건축은 '총체적인 미술작품', '건설하는 예술'로 정의되었다. 건축은 도시와 분리되지 않았다. 건축은 도시에 아름다움을 가져오는 예술품이었고, 도시 자체도 거대한 예술 공간이었다. 그 시대의 사람들은 조각, 회화, 건축, 광장을 분리해서 생각하지 않았고 그것을 만든 자가 화가인지 조각가인지 건축가인지 역할 분담에 따른 예술가의 기능에 관심을 갖지 않았다. 그들은 전체적으로 공간의 조형성 자체에 관심을 가졌다. 각 미술 장르의

분리는 프랑스에서 1671년에 건축왕립학교(l'Académie Royal d'Architecture)가 '회화와 조각 아카데미(l'Académie de Peinture et de Sculpture)'에서 독립된 후 시작되었다.

미술 장르의 분리로 인해 19세기부터 건축은 기능성이 강조되고, 회화와 조각은 건축에 미적 효과를 보충하기 위해 사용되었다. 이 같은 현상은 20세기에도 계속되었다. 대부분의 도시는 생태계 자연보존과 예술적 미보다 실용성과 기능성을 우선 고려해서 개발되어 점점 피폐해지고 있는 실정이다. 그럼에도 일부 국가들은 도시를 거대한 기념비적, 총체적 미술품으로 만들기 위한 노력을 계속하고 있으며 그중 가장 성공적인 사례가 파리 근교에 위치한 라데팡스이다.

라데팡스는 20세기 미학에 따라 체계적으로 설립된 대표 도시이다. 라데팡스에서는 현대 미술의 개념에 의해 건축이 계획되었고 거리와 공원 등에 20세기 미술품이 배치되어 주민과 함께한다. 라데팡스는 단순히 파리 근교 도시가 아니라 현대 미술을 적용하고 실험해 도시 공간 전체를 조형적인 작품으로 만들고자 하는 의지에 따라 계획적으로 정리, 구획된 도시이다. 모더니즘의 미학을 보여주는 것이 아니라면 어떤 것도 수용하지 않는다. 라데팡스 광장의 쇼핑센터에서 파는 침대, 책상, 책장, 조명 기구 등 가정용 인테리어 상품, 주걱, 수저 등 주방 기구조차 모더니즘의 미학을 반영하는 형태이다. 이 도시에 있는 화랑도 최첨단의 혁신적인 현대 미술을 전시하고 있다.

라데팡스는 다국적 기업이 집결하는 상업 지구로서 개발되었지만 맨해튼과 같은 세계 경제의 중심지로서 힘을 발휘하는 경제적인 극점이 되지 못했다. 라데팡스 당국은 상업적인 도시로서 효율성보다는 도시의 공간 자체를 예술화하는 데 더 많은 관심을 기울였다. 라데팡스는 안락한 삶과 편리한 환경을 제공하고 미술, 음악 등 문화와의 만남을 일상생활 속에서 쉽게 접하게 함으로써 여유롭고 풍요로운 삶의 질을 추구하는 유토피아 도시로서의 매력이 강하다. 라데팡스가 미술을 가장 이상적으로 계획, 반영한 완벽한 도시라고 단정 지어 말할 수는 없다. 그러나 프랑스 정부는

라데팡스를 인간이 거주하고 노동하는 가장 이상적인 도시 모델로 만들고자 하였다. 라데팡스 당국 역시 이 도시를 총체적인 예술품으로 만들고자 하는 의지를 가지고 개발하였기에 라데팡스는 앞으로 도시 개발에 바람직한 모델이 될 것이다. 그러므로 라데팡스를 통해 도시에 미술의 개념을 어떻게 반영할 수 있는가에 관하여 살펴보고자 한다.

1) 라데팡스: 현대성의 상징

'라데팡스(La Défense)'라는 명칭은 '방어'라는 의미로 1870년 9월 4일부터 시작된 프러시아와의 전쟁에서 라데팡스가 파리를 방어하는 교두보 역할을 한 데서 유래되었다(그림 108). 프러시아 전쟁 당시 라데팡스 정부는 프랑스 수도 역할을 하면서 전쟁을 치렀고 파리를 지켰다. 이 같은 역사적인 사건은 현재 라데팡스 광장에 있는 루이-에르네스트 바리아스(Louis-Ernest Barrias, 1841~1905)(그림 109)의 조각 작품에서 읽을 수 있다. 1883년에 제작된 이 조각 작품의 알레고리적인 인물은 프러시아에 대항하는 포위당하고 굶주린 파리 시민의 절망적인 저항을 상징한다. 현재 라데팡스는 너무나 현대적이어서 역사성을 간과하기 쉽지만 라데팡스와 주변 낭테르 지역은 BC 3세기부터 파리리(Parisli)의 골족(Gauloise)이 정착한 유서 깊은 도시다.

라데팡스는 루브르 궁(Palais de Louvre)과 튈르리 공원(Jardin des Tuileries)에서 시작되어

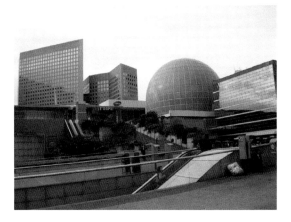

〈그림 108〉 라데팡스 모습

〈그림 109〉 루이 에르네스트 바리아스, 라데팡스 조각, 1883

샹젤리제(Champs Elysée)의 개선문과 연결되는 파리의 투시 축의 역할을 하는 큰 도로와 만나는 파리 서쪽에 위치한 파리 근교 도시이다. 파리의 중심부인 퐁피두센터(Centre Pompidou) 근처에서 고속 지하철을 타면 불과 10여 분 만에 도착할 만큼 파리와 매우 가깝다. 그러나 지하철 출구에서 나오면 파리의 고전적 건축과는 완전히 다른 현대 건축물에 신선한 충격을 받게 된다. 파리의 고전적이고 전통적인 분위기와는 전혀 다른 현대적인 도시의 미는 파리와 분리되어 있는 듯하지만, 라데팡스는 파리의 상업적인 기능을 완전하게 보완해 주는 역할을 하는 도시이다. 기능적인 입방체형의 모더니스트 건축으로 구성된 라데팡스는 전 세계의 다국적 기업과 프랑스 굴지의 대표적인 기업의 사무실이 있는 상업지구이다. 단순하게 현대적인 건축으로만 구성된 도시가 아니며, 현대를 상징하는 미술, 음악, 통신, 기술 등 20세기 사상과 개념을 포괄적으로 대변하는 문화 집결지이고 가장 편리하고 기능적이면서 예술과 자연이 조화를 이룬 쾌적한 현대 생활을 보장하는 도시이다.

라데팡스는 오늘날에는 유럽 상업지구 중 하나가 될 만큼 최고도로 기능적이고 현대적인 미를 보여주는 도시이지만, 1950년대까지만 해도 낡은 판잣집과 작은 공장 등이 있는 빈민지구에 불과했다. 당시 가난한 빈민촌에 불과했던 라데팡스를 개발하기 위한 도시계획은 수도의 중앙 집중을 완화하려는 원칙에 의해 추진되었다. 파리는 미술, 음악, 패션, 음식 등이 발달한 예술과 문화 도시이며, 동시에 전 세계 기업이 진출하기를 원하는 국제적인 상업 도시이다. 그러나 파리의 역사성과 전통미는 상업적인 건축물 건립을 불가능하게 하므로 1958년에 드골 정권의 프랑스 정부는 파리의 근교 도시 중 하나를 상업지구로 개발할 것을 결정하였다. 이 계획에 의해 라데팡스가 상업과 경제 분야의 역할을 담당하는 도시로 채택되고 1958년 9월 9일에 라데팡스 지역의 정리 구획을 위한 기관인 L'EPAD(l'Etablissement Public pour l'Aménagement de la région de la Défense)가 설립되었다. L'EPAD는 라데팡스를 국제적 상업 도시로 발전시키려는 계획을 본격적으로 추진하여 1960년 여름에 라데팡스 마스터플

랜을 완성, 승인받았다. L'EPAD는 라데팡스를 파리의 출입문으로서 활기 차고 생동하는 현대미의 상징으로 창조하기로 결정하고, 건축이 예술과 조화되어 도시 전체가 예술 공간이 될 수 있도록 연구하였다.

L'EPAD는 사무실용 건축이 건립되기 전에 우선 도로와 주차장 문제를 해결해야 한다고 판단하고 통신과 교통 문제에 관하여 세밀하게 분석하 고 연구하였다. 라데팡스 당국은 기능주의 원칙을 체계적으로 적용하면서 CIAM(Congrès International d'Architecture Moderne 국제현대건축가협회) 이 1943년에 채택했던 아테네 헌장(la Carte d'Arthène)을 준수해 교통, 통 신, 도로 문제를 해결했다. 자동차와 보행 도로의 분리를 주장하는 아테 네 헌장의 영향을 받아 라데팡스의 교통체계는 공용도로, 주차장, 보행도 로로 나누어지고 질서 있는 리듬을 갖게 되었다. 또한 철도기차(SNCF)와 고속전철(RER)을 위한 라데팡스 역이 1970년에 완성되었다. 파리 근교 도시계획을 추진하면서 투시적인 축의 도로가 샹젤리제에서부터 라데팡 스로 연장되었으며 파리에서 차로와 철도로 라데팡스를 비롯한 생 - 제르 맹 - 엥 - 라이(Saint - Germain - en - Laye)로 연결된다. 파리와 라데팡스를 완벽하게 연결시키는 교통 시스템의 완성으로 라데팡스는 정보 교류를 상징하는 미래 사회를 이끌어 나가는 역할을 담당할 수 있게 되었다.

L'EPAD는 낭테르 지역의 빈민굴을 흡수하기 위해서 주거 문제 해결을 위한 개발 계획을 세웠다. 라데팡스를 상업지구로 개발했기에 무엇보다도 사무실 용도의 거대한 건축물이 집중적으로 건설되었다. 관례적으로 상거 래 촉진과 기업의 능률을 위해 상업용 건물은 집중화되기 마련이므로 라 데팡스 당국은 자본가의 투자를 촉진하기 위해 고층형의 건축물을 당연 히 인준하였다. 그 결과 라데팡스는 노동의 장소로 전락한 듯하였다. 빽 빽이 들어서는 고층 건물은 삭막한 콘크리트의 사막으로 라데팡스를 황 폐화시켰고 파리 전망을 단절시키는 결과를 가져왔다. 1970년대에 본격적 으로 건축되기 시작한 라데팡스의 고층건물에 대한 비난이 쏟아지기 시 작했다. 1978년에 프랑스 환경부의 한 직원이 라데팡스를 "타워들이 지배 하는 콘크리트 사막"[127]이라고 묘사한 것처럼 전통 건축 양식에 익숙해

있던 파리 시민들은 라데팡스의 현대성에 혐오감과 역겨움을 드러내었다. 라데팡스가 보여주는 현대 건축과 도시계획의 원리는 고전적 건축과 자연이 빚어내는 풍경에 익숙한 파리 시민에게 매우 이질적으로 비친 것은 물론이다. 파리 시민은 즐비한 사각형 콘크리트의 침입에 병적 공포심과 적개심을 가졌다. 이와 같은 여론에 의해 1979~1980년부터 프랑스 정부와 라데팡스 당국은 라데팡스가 상업 도시의 기능을 하는 동시에 일하고 거주하기에 편안하고 안락한 삶의 질을 보장해 주어야 한다는 관점에서 다시 주도면밀하게 도시계획을 검토하기 시작하였다. 상업적인 기능 때문에 도시가 황폐해질 것을 우려하여 다양한 문화를 도시에 접목시키기 위해 대학, 국립음악학교, (영화와 TV) 영상학교, 장식미술학교, 건축학교, 20세기 미술관 등을 라데팡스와 인근 낭테르 지역에 세우기로 결정하였다.

1980년 3월 8일 프랑스 대통령 미테랑(François Mitterrand, 1916~1996)은 프랑스의 문화유산과 역사성을 더욱 빛내고 프랑스 고유의 예술성을 고양시키기 위해 기념비적인 건축 사업과 도시계획을 추진할 것을 선언하였다. 2년 후 1982년 3월 8일 미테랑은 다음과 같이 선언하였다.

> 여러분이 아시다시피 나는 도시계획의 중요성을 인식하고 있습니다. 앞으로 10년 간 도시 문명을 위한 기반을 마련하지 않는다면 우리는 아무것도 얻지 못할 것입니다. 도시의 하부구조와 체계 속에서 살아야 할 사람에게 좀 더 훌륭한 의무를 다할 수 없으며 21세기의 프랑스는 변화와 사회를 증진할 활력을 잃어버리게 될 것입니다.[128]

이 선언에 의해서 파리의 라빌레트(La Villette) 공원, 루브르의 피라미드, 바스티유의 오페라 극장 건립 등 대형 프로젝트가 추진되고 동시에 라데팡스의 현대성을 상징하면서 '라데팡스의 머리'가 될 수 있는 기념비적 건축을 건립할 것을 결정했다. 미테랑 정부는 콘크리트의 사막으로 인식된 라데팡스를 일종의 예술적 공간으로 승화시키려는 계획을 세웠다.

127) Félix Torres, *Paris-La Défense*, Paris Editions du Moniteur 1989, p. 101.

128) 김진일, 『파리의 주요 건축 계획』, 건축사, 1986. 9, p. 42.

그동안 콘크리트의 추악한 괴물로 라데팡스를 비난했던 언론도 이 정책을 지지하였다. 현대적인 건축미는 당연히 현대적인 도시의 미와 결합해야 한다는 관점에서 라데팡스에 현대 미술을 적용시켰다. 최첨단 현대미술이 아니면 라데팡스에 들어올 수 없다. 이렇게 해서 라데팡스는 현대의 사고와 미적 가치가 만든 추악한 몰골이 아니라 20세기 프랑스인의 자부심으로 가득 찬 창조적이고 독창적인 미학적 장소로 다시 태어나게 되었다. 그 결과 라데팡스는 단순히 파리 근교 도시가 아니라 모더니즘 미학이 실험되는 예술적 공간이자 유토피아 도시의 모델이 되었다.

2) 라데팡스의 「개선문」

루브르와 샹젤리제의 개선문을 잇는 축의 대로는 '라데팡스의 문' 혹은 '라데팡스의 머리'로 인식되는 모더니즘 미학의 정수를 보여주는 건축이며 동시에 미술 조형품인 라 그랑드 아르쉐(La Grande Arche, 위대한 문)와 만나게 된다(그림 110). 이것을 설계한 건축가, 요한 폰 스프렉켈센(Johann Otto von Spreckelsen, 1929~1987)[129]이 '현대성의 승리', '인간 승리의 상징'으로 창조했다고 밝힌 바 있다.

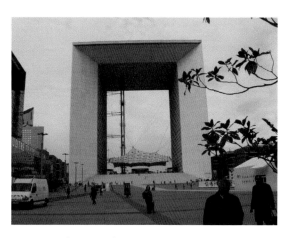

〈그림 110〉 라데팡스, 「위대한 문」

1970년경부터 현대 도시의 상징으로 재건되는 라데팡스를 보다 활기 있게 만들 수 있는 기념물이 필요하다는 의견이 대두되었다.[130] 이러한 사회적 인식에 의해 도시에 미학적 가치와 활력을 불어넣어 주고 시민의

129) 요한 오토 폰 스프렉켈센은 덴마크 왕립 아카데미(l'Académie Royal des Beaux-Arts) 건축학과 교수였다. 교회 네 곳을 설계하여 교회 전문 건축가로서 알려졌다.

130) 1982년에 크리스티앙 페랭(Christian Pellerin)은 "라데팡스에는 활기 있는 센터, 심장이 부족하다."고 말한 바 있다. Félix Torres, 앞의 책, p. 138.

일상생활을 풍요롭게 해 주며 미래의 희망을 줄 수 있는 조형적인 건축의 건립이 1982년 미테랑 선언에 의해 강력하게 추진되었다. 기념물은 파리에서 들어오는 투시적인 축을 받아들이면서 '세상을 향한 창'이 되어 무한히 넓은 세상으로 파리를 연결시키는 라데팡스의 구심점 역할을 하고 있다. <위대한 문>은 시민의 휴식 공간이며 예술, 자연, 도시 기능인 쇼핑 지구가 함께 집결되어 있는 라데팡스 광장에 도시를 지키는 수호신과 같이 서 있다.

<위대한 문> 건립은 파리의 역사성과 연결되면서 현대 도시를 상징할 수 있는 조형물이 되어야 한다는 인식 아래 추진되었다. 1982년 7월에 설계 공모를 위해 '국제현상설계조직위원회'가 조직되었고 위원회는 조형물이 현대적인 사원 같은 기념비적인 성격을 가져야 하며 파리의 퐁피두센터처럼 라데팡스 지역에 현대적인 활력을 주어야 한다는 것을 강조했다. 현대성의 승리를 상징하는 <위대한 문>은 라데팡스에 관련한 문화와 활력을 불어넣는 구심점 역할을 하는 데 중점을 둔다. 19세기 말에 에펠탑이 20세기 번영을 희망하며 건축된 것처럼 라데팡스의 조형물은 21세기를 향하는 20세기 말의 미래지향적인 기념물이다. 더욱 중요한 것은 이 기념비가 미적 탐닉만을 위한 조형물이 아니라 실제 시민이 다양하게 사용하는 건축물이 되어야 하며, 심리적 개념적으로 미래에 희망을 줄 수 있어야 한다는 것이었다.

설계 공모 당선작으로 당시에 프랑스에 전혀 알려지지 않았던 덴마크의 건축가 요한 오토 폰 스프렉켈센의 작품이 채택되었다. 그러나 스프렉켈센은 기념비를 짓는 도중에 사망하고 이후 프랑스인 건축가 폴 앙드로(Paul Andreu, 1939~)가 맡아서 추진하게 되었다. <위대한 문>은 1984년에 건축 허가를 받고 1985년부터 건설 작업에 착수하여 1989년에 완성되었다.

폴 앙드로가 "이것은 건축물인 동시에 미술 작품이다"[131]고 말하였듯

131) David Mangin, "Entre Génie Civil et Batiment", *L'Architecture d'Aujourd'hui*, Sept. 1987, p. 75.

이 <위대한 문>은 건축인 동시에 마력적인 힘을 뿜는 조형적인 현대 조각이다. 스프렉켈센은 돌을 가지고 작업하는 것이 조각가처럼 예술적 작업을 하는 느낌을 준다고 여겨 <위대한 문>을 철근 골조법 대신에 콘크리트 강도 증가법으로 건축하였다. 건축의 극단적인 미니멀리즘을 보여주는 <위대한 문>은 모더니즘의 개념을 대변하는 듯하고 라데팡스를 현대성의 상징으로 만드는 데 기여하고 있다. 흰 대리석 입방체 형태로 된 기념물은 전 세계의 건축 중에서 그 예를 찾아보기 힘들 만큼 극단적인 단순미를 보여준다. 또한 30만 톤의 돌 무게가 주는 건축의 엄청난 중량감에도 불구하고 가운데가 뚫려 있는 형태 덕택에 공기 중에 떠 있는 것 같은 가벼운 느낌을 준다. 흰색의 카라라산 대리석은 백색의 투명성으로 순수미를 더욱 강조하고 이상적인 영원성도 강조하고 있는 듯하다. 형태의 순수성은 인류의 복잡한 상황을 모두 잊어버리게 하며 세계가 단순하게 '하나'로 이루어진 듯한 느낌을 준다.

라데팡스의 <위대한 문>은 단순한 입방체로 구성된 말레비치의 <흰색 위의 흰색 사각형 *White on White*>(1918, 그림 111)을 연상시킨다. 기념비적인 오브제이지만 오브제 없는 기념비이다. 찬미하거나 경배할 만한 장식과 조각상은 아무것도 없다. 이것은 말레비치의 <흰색 위의 흰색 사각형>에서 제시하는 '오브제 없는 세상', 즉 부재의 문제를 떠올리게 하며 '절대순수감성'의 유토피아니즘을 물려받은 모더니즘의 산물이다. 가운데가 뚫려 있는 입방체 형태는 말레비치 작품의 결핍으로 나타난 실재계인 사각형 안의 사각형을 연상시킬 만큼 비물질성과 비

<그림 111> 말레비치, 흰색 위의 흰색 사각형, 1918

실재성을 강조하고 있다. 말레비치의 결핍의 사각형은 아무것도 없는 무가 아니라 모든 것을 드러나게 하는 무이다. 말레비치는 실재를 결핍을 통해서 얻고자 하였다. 말레비치의 <흰색 위의 흰색 사각형>의 흰색 사각형의 표면은 대상을 드러내는 공간으로 무한한 대상을 품을 수 있는

여백인 것이다. 말레비치는 그림의 중심에 있는 사각형, 즉 실재의 위치를 중심부에 있는 결핍의 위치로 바꿔 놓음으로써 현실을 파악하였다.

마찬가지로 모더니즘 개념을 이어받은 <위대한 문>의 뚫려 있는 가운데 부분은 결핍, 부재로 나타난 실재계로서 열려 있는 창이 되어 극한대의 미래로 나아가는 것을 상징한다. 스프렉켈센은 부재를 통해 모든 것을 담는 동시에 모든 것이 드러나기를 원했다. <위대한 문>의 입방체는 '세계를 향해 열려 있는 창'의 은유이다. 이것은 열려 있기에 충돌도 없으며 어떤 것도 은폐하거나 가리지 않는다. 가운데가 뚫려 있는 입방체 형태의 라데팡스 <위대한 문>은 폐쇄된 문을 열고 서로 자유롭게 만날 수 있으며, 이해할 수 있다는 것을 의미한다. 스프렉켈센의 기념물은 언어, 습관, 종교, 예술, 문화를 알기 위하여 전 세계에서 라데팡스로 올 것을 희망한다. 그는 말하길,

특히 다양한 사람들을 만나기 위해서! 지난 세기 동안 이해되지 못한 감정의 장벽이 파괴되었다. 〈인간의 위대한 문〉은 모든 방향에서 멀리서부터 온다.[132]

라데팡스의 <위대한 문>은 인류 단합을 의미하는 '일체주의'를 표방한다. 이것은 미래에 사람들이 자유롭게 만날 것이라는 희망을 상징한다. 즉 인종, 민족, 국가 간에 서로 이해되지 못했던 모든 감정의 장벽이 허물어지고 서로 만나고 이해하기 위해 개방되어 있다는 것을 의미한다. 이것은 휴머니티 승리의 영광을 상징한다. 그러므로 스프렉켈센의 기념물은 '열린 입방체(Open Cube)', '위대한 아치(Grand Arche)', '인류의 아치(L'Arche de l'Humanité)' 등으로 불린다. 특히 <위대한 문>의 입방체는 도시 축선이 닫히는 종결점이자 무한대로 열리는 시작점이라 할 수 있다. 샹젤리제의 <개선문>을 관통하면서 루브르와 먼 거리에서 만나는 라데팡스 <위대한 문>은 루브르와 샹젤리제가 갖고 있는 역사성을 함께 공유하고 있다. 그러므로 파리의 역사성과 라데팡스의 현대성이 만나는 것

132) John Otto von Spreckelsen, "Un Arc de Triomphe", *Connaissance des Arts*, no.123, 1998, p. 23.

을 상징한다. 즉 <위대한 문>과 루브르가 같은 축에서 만난다는 것은 과거와 전통이 현대, 변화와 만나는 것을 의미한다.

<위대한 문>은 가운데가 뚫려 있어 건축이 아니라 내부에 아무것도 없는 순수 조형물 같은 느낌을 준다. 그러나 이것은 라데팡스를 상징하는 조형물이자 건축물이다. '인류의 일체'에 대한 상징을 띠고 있기에 기업, 정부 관청의 사무실을 입주시키지 않는 것을 원칙으로 한다. 여기에는 인권을 보호하는 인권국제재단(La Fondation International des Droits de l'Homme)의 사무실, 국제정보교류장(I.C.C)과 라데팡스 지역과 유럽의 상호 교류를 위한 기관의 사무실이 들어와 있다. 1989년 7월에는 최상층에 있는 회의장에서 G7의 정상회담이 개최되어 강력한 프랑스의 이미지를 굳건히 심어 주는 데 공헌했다. <위대한 문>의 지하에는 영화관, 회의장, 전시 공간 등이 있고, 최상층에는 전망대, 정원, 회의장, 레스토랑 등이 있으며 정원에는 장 - 피에르 레이노(Jean - Pierre Raynaud, 1939~)의 작품 <하늘의 카드 *La Carte du Ciel*>가 있고 35층까지 실내복도에는 장 드완느(Jean Dewasne, 1921~1999)의 벽화가 있다.

모더니즘이 독단적인 데 반하여 주변 환경과 지역 특성을 재해석하는 관점에서 스프렉켈센의 <위대한 문>은 포스트모더니즘적인 영향을 반영한다. 라데팡스 <위대한 문>의 형태가 말레비치의 사각형, 몬드리안의 기하학적 추상의 뒤를 잇고 있지만 역사를 재해석하고 지역적 맥락에 맞는 건축을 표방하며 도시 문맥과 사용자의 가치를 존중한다는 관점에서 정확하게 모더니즘 이론의 후예는 아니다. 이것은 절충적이고 다원적인 가치를 지니고 있고 실용적인 기술, 재료를 사용하여 지역적 맥락에 맞는 건축을 표방한다. 스프렉켈센은 형태 표현 방법에서 전체적으로 모더니즘의 어휘를 사용하고 있지만 라데팡스의 <위대한 문>이 친근하게 대중에게 다가간다는 점에서 모더니즘의 독단성에서 벗어나 있다. 이 기념비는 엄격하고 위엄 있는 입방체의 거대한 상이지만 기념비가 중심축 선상에서 6° 30으로 기울어져 있기에 주변의 단순하고 기능적인 모더니즘 건축 형태와 조화를 이루고 주민과 방문객에게 친근한 느낌을 준다.

3) 라데팡스 광장: 도시, 자연, 미술의 만남

프랑스 사람은 전 세계 어느 민족보다도 도시 문명을 자연과 함께 고려하는 것을 잊지 않았다. 루이 나폴레옹 보나파르트(Louis Napoléon Bonaparte, 1808~1873) 공화정 시대의 행정가였던 오스망(Georges Eugène Haussmann, 1809~1891)은 귀족들 개인이 가지고 있던 개인 주택의 정원은 대중을 위한 공공 정원이 되어야 한다고 생각하고 공공장소로서의 정원 조성을 활발하게 추진하였다. 이후로 도시 안에 대중 모두가 즐길 수 있는 공원이 있어야 한다는 것은 프랑스 도시계획의 기본이 되었다. 특히 개인 주택이 허락되지 않는 파리에서는 공공장소로서의 정원이 발달할 수밖에 없었다. 빌딩의 숲으로 이루어진 라데팡스에서 주민이 개인적으로 정원을 갖는 것은 불가능하므로 광장은 대중을 위한 정원 역할을 해야 하는 의무가 있다. 하나의 정원을 대중이 공유한다는 것은 유토피아 공동체 생활을 의미한다고 할 수 있다.

라데팡스는 광장에 20세기를 대표하는 문명의 건축과 함께 대중의 정원을 설정하였다. 정원은 한 시대의 문명을 대변하고, 건축적 양식을 반영한다. 라데팡스는 광장이 일종의 정원처럼 이용되도록 숲의 푸름과 물을 뿜어내는 분수, 현대 미술이 주는 시각적 즐거움을 조화시켰다. <위대한 문>이 있는 광장은 주차장도 없으며, 자동차가 일체 들어오지 못하는 장소이다. 자연과 예술이 조화를 이룬 광장에서 사람들은 휴식을 취하고 작은 분수와 식물 사이를 산책하면서 주위 예술 작품을 감상할 수 있다. 예술가 레이몬드 모레티(Raymond Moretti, 1931~2005)는 라데팡스를 이렇게 묘사했다.

> 나는 시간에 구애받지 않고 언제든지 거리를 오르내릴 수 있다. 자동차도 없고 빨간불도 없다. …… 나를 만나러 오는 사람들은 고요와 나무, 새를 발견하고 놀라워할 것이다.[133]

133) Félix Torres, "Nouvelle Image Pour les Années quatre-vingt", *Paris-La Défense*, Paris: Editions du Moniteur, 1989, p. 101.

1974년에 L'EPAD의 회장 장 미에(Jean Millet)
는 현대 미술가들의 창조력으로 라데팡스 광장
과 거리를 예술 공간으로 만들기로 결정하였다.
그는 전통적인 환조 개념의 조각을 창조하는 예
술가보다는 새로운 기술, 과학, 소리와 빛을 사
용해서 실제 시간과 공간을 경험하게 하는 조형
성을 추구하는 작가가 라데팡스의 현대성과 일
치한다고 판단하고 프랑스를 비롯한 유럽 각국
과 미국, 일본 등지에서 활동하는 미술가 중에
칼더(Alexander Calder, 1898~1976), 미로(Juan
Miro, 1893~1983), 아감(Yaacov Agam, 1928~),
브네(Bernar Venet, 1941~), 미야와키(Aiko
Miyawaki, 1929~), 세자르(César Baldaccini,
1921~1998), 타키스(Vassilakis Takis, 1925~),
코발스키(Piotr Kowalski, 1927~2004) 등을 선
정하였다.(그림 112, 113, 114) <위대한 문>의

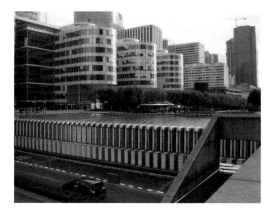

〈그림 112〉 아감 작품과 라데팡스 모습

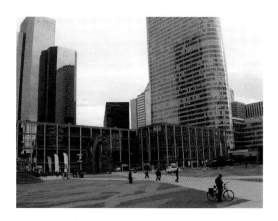

〈그림 113〉 칼더와 라데팡스

건축가 스프렉켈센은 이 문 주위 광장에 예술
공간으로 재창조할 현대 미술가의 선정에 깊은
관심을 가져 일본인 예술가 미야와키 등을 직
접 선택하였다. 미야와키는 스프렉켈센의 요청
에 의해 1983년에 라데팡스 광장에 북쪽을 향
해 전진하는 듯한 여러 개의 얇은 금속선이 공
간에서 진동하는 기둥을 25개 설치하였다.

라데팡스 광장의 현대 미술품 중에서 <위대한
문>의 '미래를 향하는 창'과 '현대성 상징'의 의미
를 확실하게 알려주는 대표적인 것은 <위대한

〈그림 114〉 미로와 라데팡스

문>의 뒤편, 즉 동쪽에 설치되어 있는 타키스의 작품이다. 1989~1990년에
타키스는 스프렉켈센과 L'EPAD의 요청에 따라 라데팡스 <위대한 문> 뒤편

〈그림 11
5〉 타키스와 라데팡스

에 높이 6.5미터에서 11.5미터의 〈신호 Signaux〉 17개를 설치하였다.(그림 115) 〈신호〉는 인간이 진보시킨 기술적 풍경의 상징적인 재현이다. 현대인이 직면한 환경과 현대인의 삶을 지시하는 〈신호〉는 전기 시대를 살아가는 현대의 상징이다. 타키스는 한 시대를 대변하는 기술로 그 시대의 현대성을 표현할 수 있다고 믿었다. 그러므로 라데팡스에 〈신호〉를 설치하는 것은 조각 이상의 의미를 지닌다. 사방에서 신호등은 조용히 바람에 흔들리며 깜박거린다. 〈신호〉는 현대성 자체를 예술적 요소로 사용하고자 하는 예술가의 의도로 현대 사회를 상징한다. 스프렉켈센은 현대성 자체를 지시하는 기호로서 신호등을 형상화한 타키스의 작품이 특히 자신의 건축 이념과 일치한다고 믿었다. 타키스는 라데팡스의 자기 작품에 대하여 다음과 같이 밝혔다.

> 나의 〈신호〉는 이미 탑, 유리, 수직, 하늘을 향하는 도시를 연상시킨다. 물, 빛, 수직성, 조각의 언어가 있다. 나의 목적은 연극적인 도시(La Ville Théâtre)를 만드는 것이다.[134]

라데팡스는 자연과 예술이 어우러진 도시 공간으로 정리 구획된 성공적인 도시이다. 라데팡스 광장과 거리에 있는 조각 작품은 주민이나 도시의 방문자들이 바라보며 즐길 수 있는 훌륭한 감상용이지만 이것 자체가 설치 목적은 아니다. 라데팡스 당국은 대중에게 보여주기 위해 장식적으로 조형물들을 설치한 것이 아니라 예술가의 직관이 도시에 직접 개입해 도시의 공간을 예술화하기를 원하였다.

134) Réne Viau, *Sous le Signe de la Création*, p. 55.

2. 총체적 미술품으로서 도시계획

　1990년에 프랑스 정부는 파리의 루브르에서 시작하여 콩코드, 샹젤리제를 거쳐 라데팡스로 들어오는 역사적 축을 서쪽, 낭테르 쪽으로 3킬로미터 이상 연장시켜 낭테르 지역의 발전을 도모하고자 하였다. 정부는 이 계획의 구체적인 실현을 위해 L'EPAD에 모든 권한과 책임을 넘겼고 당시 L'EPAD의 회장이었던 알랭 망가르(Alain Mangard)가 총책임자가 되어 도시계획을 준비하였다. L'EPAD는 라데팡스를 예술 공간과 같은 도시로 만들었다고 자부하고 자신들의 업적을 라데팡스 서쪽 지구 산업지대인 낭테르에도 남기기로 결정하였다.

　L'EPAD는 도시계획이 전통적으로 건축가, 도시계획가의 영역이지만 도시가 주민의 삶의 질을 높이는 데 기여하려면 예술 개념을 도입해야 한다고 판단하고 예술가의 예술적 영감을 도시계획에 반영할 것을 검토하였다. L'EPAD가 기획한 도시계획은 현대 미술이 비어 있는 공간을 구현하듯이 도시가 일종의 예술품으로 창조되기를 기대한 것이다. 그러므로 이 프로젝트는 예술가가 창조하는 특별한 공간 구현에 초점을 맞춘다. 예술적 영감에 의해 도시는 노동, 주거 등 단순 기능에서 벗어나 예술의 새로운 장이 되고 생동적이고 의미 있는 공간이 될 수 있다. L'EPAD는 도시계획자에게 축의 서쪽 지구 설계를 의뢰하기 전 예술가에게 자문을 구하는 계획을 먼저 세웠다.

　예술가의 아이디어가 때로는 극단적으로 환상적이고, 실현 가능하지 않은 비약적인 이상에 지나지 않는 면도 있지만 조형적 독창성은 도시계획자의 실용적이고 응용적인 설계에 풍요로움을 줄 수 있기에 L'EPAD는 예술가의 개입이 꼭 필요하다고 판단하였다. 특히 L'EPAD는 예술과 결합하면서 물질적 풍요만을 추구하는 것이 아니라 정신이 깃든 도시 공간을 창조하길 원했다.

　1990년에 L'EPAD는 예술가의 창조성을 통해 자연과 환경의 공간개념,

도시계획, 삶의 가치를 현대 미술의 관점에서 해결하고자 하는 목적을 갖고 현대 미술가를 대상으로 '라데팡스 서쪽 축 확장'을 위한 아이디어를 공모하였다. L'EPAD의 대표자 장 – 미셸 펠린(Jean – Michel Phéline)과 미술사가 장 – 뤽 다발(Jean – Luc Daval) 그리고 L'EPAD의 '서쪽 축 확장 위원회'는 국적을 초월해서 20여 명의 예술가를 선발한 후 계획을 설명하고 이 공모에 응해 줄 것을 요청하는 편지와 초대장을 보냈다. L'EPAD는 예술가들에게 그들의 설계가 실제 도시계획으로 실행된다는 것을 보장하지는 않지만 예술가들의 조언이 도시계획자의 아이디어와 대등하게 받아들여질 것임을 분명히 하였다. 미술가 18명이 '라데팡스 서쪽 축 확장을 위한 도시계획' 설계안을 보내 왔다. 예술가 뷔라글리오(P. Buraglio, 1939~), 수집가 고리(G. Gori), 미술사학자 다발, 프랑스 정부 컬렉션 담당자들인 바레(F. Barré), 파제(S. Pagé), 비아트(G. Viatte) 그리고 국토개발종사자 파랑도(J. Farrando) 등이 심사위원으로 채택되었고 심사위원회는 1991년 3월 4일에 네 명의 예술가들 아바카노비츠(Magdalena Abakanowicz, 1930~), 피오트로 코발스키, 장 – 피에르 레이노, 알렌 손피스트(Alan Sonfist, 1946~)의 도시계획안을 수상작으로 결정하였다. 네 미술가는 서쪽 축을 확장시키면서 궁극적으로 낭테르 근처의 60에이커의 공원을 어떻게 설계할 것인가 고민하였다.

네 예술가들이 구상한 계획의 공통점은 도시를 예술 공간으로 만든다는 것이다. 그들은 라데팡스 서쪽 산업 지역인 낭테르에 자연과 역사를 재생시키는 데 역점을 두었다. 프랑스 정부는 라데팡스의 현대성이 파리의 유구한 역사와 연결되기를 희망하였듯이 낭테르 지역도 문화와 지성의 차원에서 문화적, 예술적 인프라를 구축하여야 하고, 자연과 생활의 결합에 유념해서 도시가 계획되기를 원했다. 도시 공간이 비록 주거, 노동 활동과 관계된다 할지라도 정리구획 같은 전통적 의미의 도시계획이 아니라 작품을 창작할 때와 마찬가지로 다양한 조형성을 연구하면서 도시 공간을 예술화하는 데 주력하였다. 완전히 자유로운 예술적 창조는 지역의 활기 있는 삶과 대중의 에너지와 연결되므로 유토피아의 비전을 환

기시킨다.

코발스키와 레이노는 '내가 인지하는 자연'이라는 모더니스트적인 관점에서 자연과 도시의 문맥을 파악했고, 손피스트와 아바카노비츠는 '자연과 역사의 신화화'라는 관점에서 자연을 보다 강조하였다. 그러므로 네 명이 제시한 도시계획안을 두 그룹, 즉 코발스키와 레이노 그리고 손피스트와 아바카노비츠로 나누어 예술과 자연이 도시에 어떻게 도입될 수 있는지 그 다양성을 살피고자 한다. 이들의 도시계획안은 실용성을 무시하고 지나치게 환상적인 측면이 강해 현실화되지 못했다. 그러나 도시 그 자체를 예술로 인지한다는 점에서 분명 고찰할 필요가 있다고 생각된다.

코발스키[135]는 현대 미술의 시작은 미술가가 자연을 자각하면서부터라고 주장한다. 실제로 인상주의자들이 작업실을 뛰쳐나와 자연과 직접 대면하고 충만한 대기 안에서 작업하면서 현대 미술은 시작되었다. 그러므로 현대 미술가는 자연의 화가라고 할 수 있을 것이다. 코발스키는 자연의 외형적이고 피상적인 형태에 주목하는 것이 아니라 끊임없이 움직이는 자연의 본질을 본다. 코발스키에게 과학기술은 자연의 존재를 증명하고 자연을 인식하는 데 쓰인다. 예술과 과학이 무시된 공간과 잃어버린 시간을 복구하기 위해 결합해야 한다고 주장하고, 과학법칙은 미래를 향해 발전하는 예술의 도구가 된다고 강조하였다. 예술에 과학기술을 도입하는 것은 미래를 향하여 진보하는 것이지 기술에 종속되는 것이 아니다. 코발스키는 기술을 이용해서 자연을 더욱 풍요롭게 하고 인간이 예술과 함께 살 수 있는 도시를 꿈꾸었다.

코발스키는 과학적 지식을 응용해서 예술적인 직관을 구체화시킨 조형성을 탐구하였다. 라데팡스 서쪽 축 확장계획을 위한 프로젝트에서도 과

135) 피오트로 코발스키는 1927년 폴란드에서 태어났다. 1946년에 부모를 따라 브라질로 이민을 갔고 그 이듬해 미국 캠브리지의 MIT 대학에 입학했다. 대학에서 사이버네틱스 이론을 집대성한 노베르 위너와 함께 수학을 공부했고, 기오르지 킵스(Gyorgy Kepes)와 함께 시각 예술도 공부했다. 1947~1952년 동안 건축과 엔지니어 공부를 하여 졸업했다. 건축 사무실에서 일하면서 조각 작업과 잡지 삽화를 그리기도 했다. 1958년에 건축과 조각 사무실을 열었다. 코발스키는 1960년대 파리에 정착하면서 본격적으로 조각을 탐구하기 시작했다. 1961년에 파리 순수 미술의 집(La Maison des Beaux-Arts à Paris)에서 첫 번째 조각 개인전을 가졌다.

학적인 지적 능력과 직관의 결합을 시도하였다. 코발스키 프로젝트의 특징은 도로를 공중에 짓는 것이다. 원활한 교통 순환과 삶의 질적 향상에 기여할 수 있는 네 개의 투명한 도로를 라데팡스의 축을 중심으로 서쪽 낭테르 지역에 건설할 것을 제의하였다. 주거지는 지상으로 올리고 땅은 정원이나 여러 여가활동 공간 등으로 사용하는 르 코르뷔제를 비롯한 현대 건축가의 개념을 응용하여 도로를 공중에 설립하기를 원했다. 공중에 도로를 건설함으로써 인구과밀화로 인한 땅 부족과 복잡한 도시 교통 문제를 해결할 수 있다고 믿었다. 다시 말해서 자동차가 다니는 도로를 공중에 만들면 지상은 시민이 쾌적하게 즐길 수 있는 공원 등으로 사용될 수 있다. 네 층으로 된 도로가 복잡한 교통 순환을 원활하게 하고 자동차에서 해방된 보행자는 어떤 시간대에도 유쾌하게 정원, 세느 강 등을 산책할 수 있다.

옛날에는 다리가 도시의 중요한 교통수단이었으며 모든 활동과 도시의 필수품 공급이 이루어지는 다양한 용도의 장소였다. 다리 위로 사람이나 마차가 다니며, 물건을 사고팔기도 했고 춤, 노래 등 공연도 벌어졌다. 또한 다리는 그 시대의 미적 개념을 반영하는 조형물이기도 했다. 도시생활에 필요한 각 기능에 따라 쓰일 수 있게 설계한 코발스키의 네 층으로 구성된 도로는 옛날 다리의 기능과 개념을 다시 도입한 것이다. 직선으로 쭉 뻗는 도로 형태는 라데팡스의 현대미와 부합하며 속도감과 기하학적인 미를 느끼게 한다. 원칙적으로 도시는 교통 순환의 기능을 수행하는 장소가 아니라 주민의 쾌적하고 편리한 생활을 보장하고, 예술의 창조적 욕구를 만족시켜 주어야 한다. 도시는 보행자와 자동차, 일과 여가, 노동 장소와 주거 장소 등으로 나뉜다. 무엇보다도 네 도로는 주민이 자연과 접하도록 해야 한다. 대도시에 자연 공간을 확장한다는 것은 인간의 호흡을 풍요롭게 할 뿐 아니라 미적 가치를 도시에 부여한다. 자연과 조화되지 않으면 최첨단 과학기술의 도시는 삭막한 사막과 다를 바 없을 것이다. 도로를 공중에 설치하는 코발스키의 개념은 시민에게 자연의 생명과 숨결을 느낄 수 있는 기회를 더욱 많이 제공하기 위함이다. 코발스키가

설계하는 도시 공간에서 시민은 자연과 더불어 쾌적하게 살 수 있다. 그러므로 이 도로는 라데팡스의 외곽순환도로(자동차 전용도로)와 연결될 수 있도록 설계되며 코발스키가 낭테르 지역을 위해 설계한 정원, 공원과도 연결된다.

코발스키의 도시계획 개념은 과학과 자연, 현대와 과거가 공존하는 도시이다. 그는 낭테르 지역의 프로젝트에 빛을 도입하여 과학기술 시대의 현대성을 상징하는 도시를 꿈꾸었다. 코발스키가 설계한 도시는 광선으로 대장관을 이룬다. 코발스키는 4차원적 공간을 창조하기 위해 작품에 빛을 도입하는 문제를 깊이 연구하였다. 낭테르 지역의 도시계획은 다른 예술가와 마찬가지로 코발스키 작품의 연장이다. 코발스키의 많은 작품이 빛을 이용해서 관람자와 작품 간 유대 관계를 맺듯이 라데팡스 축도 빛을 도입하여 시민과 결합하였다.

장-피에르 레이노는 낭테르 도시계획을 위해 선택된 네 명의 미술가들 중에 유일한 프랑스인이다. 그는 이미 라데팡스의 <위대한 문> 지붕에 작품 <하늘의 카드>를 제작했다. 라데팡스 축의 설계에 그동안 레이노가 추구했던 혁명적이고 새롭고 창조적인 조형 작업의 모든 것이 반영되었다. 그는 원예학교를 다닌 경험을 살려 라데팡스 서쪽 축 확장을 위한 프로젝트를 자연과 문화가 밀접하게 상호 의존하는 공간구성이라고 규정짓고 서쪽 축을 '정원'으로 만들 것을 제안하였다. 다시 말해 레이노는 라데팡스 축을 위한 프로젝트가 결국 도시에 정원을 가져오는 문제라고 판단하고, 조경사가 정원을 설계하듯이 L'EPAD의 낭테르 도시계획에 접근하였다.

레이노에게 라데팡스 서쪽 축 공간은 인간의 삶과 죽음의 차원이 교차되는 장소이다. 라데팡스 서쪽 축에 걸쳐 있는 공동묘지에 제2차 세계대전 당시 폭격으로 숨진 그의 아버지가 묻혀 있다. 개인적으로 라데팡스 서쪽 축은 아버지의 죽음과 그로 인한 어린 시절의 고통에 대한 기억과 생의 흔적을 담고 있다. 레이노는 라데팡스 프로젝트에서 자연 자체를 재건축하기보다는 도시 안에 자연이 융화되는 방법을 고안했다. 레이노는

자연과 현대문명은 서로 결합되고 조화되어야 하며, 이 조화를 창조로 이끄는 자는 인간이라고 믿었다. 인간이 고도로 발달시킨 문명이 자연과 조화를 이룰 때 가장 아름다운 이미지를 창조할 수 있다고 강조했다.

레이노는 '라데팡스 서쪽 축 확장' 프로젝트를 '식물의 수평선'이라고 명명했다. 라데팡스 <개선문>이 수직적인 권위의 힘을 보여주므로 평등과 평화를 의미하는 수평의 도입이 필요하다고 그는 판단했다. 수평의 힘은 레이노 작품에서 자주 나타나는 강한 수직적 긴장감이 전도된 형태이다. 수직은 의미를 응축시키고 가장 순수하고 정화된 핵심 에너지를 방출한다. 수직이 주는 긴장의 힘은 라데팡스 서쪽 축 확장계획에서 수평의 힘으로 전도되면서 평온함과 휴식의 욕구를 보호해 주는 힘으로 바뀐다. 수평은 수직의 긴장을 살아 있게 만드는 보충적 힘이며 에너지이다. 수평이 보여주는 기하학은 미래로 향하는 광명의 힘찬 의지로 해석된다. 수직은 보이는 시각적 요소이지만 수평은 직접 살 수 있는, 즉 시민의 참여를 약속하는 땅의 형태요소이다. 그러므로 레이노는 '자연은 수평이다'라고 규정하고 수평의 긴 선 자체가 도시정원이 되게 설계하였다.

알렌 손피스트는 1946년 뉴욕에서 태어나 헌터 대학(Hunter College)에서 수학했다. 1965년부터 생태학에 관심을 갖고 식물을 직접 작품에 이용하는 작업을 하기 시작한다. 그의 작품의 특징은 자연 그 자체의 형태와 강, 숲의 생명을 강조하면서 서술적으로 연결시켜 대지를 찬양하는 것이다. 손피스트는 콘크리트 벽에 둘러싸인 도시는 자연의 권능을 반드시 다시 찾아야 한다고 주장한다.

손피스트는 라데팡스 서쪽 축 확장 계획을 위해 '파리의 자연과 문화적 역사(The Natural/Cultural History of Paris)'라는 명제의 프로젝트를 제시하였다. 이것은 파리의 문화 발달과 역사를 추적하는 서술적인 일련의 공원을 만드는 것이다. 손피스트는 라데팡스의 축은 파리와 떼려야 뗄 수 없는 관계를 가지므로 파리와의 관계 속에서 축의 연장 계획을 검토하여야 한다고 생각했다. 그러므로 축이 갖는 직선적인 성격을 약화시키고 파리 역사를 신화화하는 데 더욱 중점을 두었다. 손피스트는 라데팡스 서쪽

축을 루브르, 노트르담, 개선문, 에펠탑, 마드렌느, 트로카데로, 앵발리드와 같은 파리의 기념물 형태와 유사한 공원으로 계획하였다. 손피스트는 '파리의 자연과 문화의 역사' 프로젝트에서 파리가 대도시로 형성되기 이전에 파리 지역에 자리 잡고 있었던 토착식물로 간주되는 꽃과 나무 등을 심고, 라데팡스 서쪽에서부터 낭테르 지역으로 확장하는 축이 풍요로운 숲이 되게 하였다. 또한 옛날에는 늪이었던 섬 위에 건축된 노트르담 성당의 기원을 환기시키기 위해 노트르담을 상징하기 위한 늪을 다시 만들 것을 제의하였다. 숲과 늪으로 전환된 서술적인 풍경 자체가 예술이며 인간이 살아가는 장소이다. 손피스트의 작품은 땅의 근원적 모습을 환기시켜 도시 안에서 잃어버린 자연을 그리워하는 인간의 향수를 되살리는 것이다. 다시 말해 손피스트는 도시가 되기 이전에 강이 흐르는 숲이나 늪이었던 장소를 환기시키고자 하였다. 라데팡스 서쪽 지구로 축을 확장시키는 프로젝트를 통해 숲의 권능을 복귀시키고자 하는 의미는 손피스트뿐만 아니라 아바카노비츠도 마찬가지이다. 그녀는 주거와 생태학의 문제 해결책으로 자연 속에서의 인간의 삶을 제시하였다.

아바카노비츠는 코발스키와 레이노가 자연을 인위적으로 형태화시키고자 한 반면 자연 자체를 도시에 도입하고자 하였다. 아바카노비츠는 건축 자체가 자연으로 대체되는 유토피아를 꿈꾸었으며 도시 공간이 건축의 윤곽으로 정의되어서는 안 되며 자연으로 충만해야 한다고 주장하였다. 그녀는 자연을 도시에 도입하는 문제를 도시에 있는 자연의 박물관으로 자각하는 것이 아니라 시민 삶에 꼭 필요한 공원으로 해석할 것을 제안하였다. 그녀의 프로젝트는 옛날에 귀족이 사냥했던 낭테르의 숲을 복구해 현대인이 자연 속에서 살게 해야 한다는 것이었다. 무엇보다 그녀는 건축 자체를 하나의 나무로 간주했다. 다시 말해 그녀는 표면이 식물로 뒤덮여 있는 나무 형태의 거대한 건축 안에서 도시인이 공동체 생활을 하는 것이 가장 바람직하다고 생각했다. 아바카노비츠는 지름 7∼30미터, 높이 60∼80미터인 나무 구조로 만들어진 건축물을 세느 강에서부터 축을 중심으로 양측에 60개 정도 배치하는 계획을 세웠다. 이 프로젝트는

건축의 형태와 속성 등을 고려하여 '낭테르의 숲(Bois de Nanterre)', '수직의 초록(Vertical Green)', '나무 모양의 건축(Arboreal Architecture)' 등으로 불린다. 아바카노비츠는 기하학적인 콘크리트 도시는 인간의 가장 기본적인 모든 욕구를 완전히 부정하는 형태라고 단정하며 기하학적인 현대 건축에 혐오감을 가졌다. 그녀는 처음 라데팡스를 방문했을 때 기하학과 테크놀로지의 완성도를 발견했지만 자연의 부재로 인한 삭막함에 현기증을 느꼈다. 아바카노비츠는 라데팡스에서 본 아이들이 초록의 자연을 실제로 접하지 못하고 상상만 할 뿐인 사막지방의 베두민(bédomins) 부족같이 느껴졌다고 말하기도 했다.136) 기하학적이고 기능적인 현대 건축이 개인의 감수성과 정신적 영감에 대립하며 자연을 거부하는 현대 사회의 불행을 야기하는 원인이라고 생각했다. 따라서 L'EPAD가 서쪽 축의 확장계획을 요구하였을 때 라데팡스 지역에 자연을 되살리는 것이 급선무라고 생각하고 주민에게 자연이 우거진 주거지를 개발해 주어야 한다고 주장했다. 아바카노비츠는 이 프로젝트가 파리의 역사적이고 기념비적인 성격을 연장하여 표현하고 21세기의 풍경도 창조해 낼 것이라고 믿었다.

위에서 고찰한 예술가들의 도시계획은 현실화되지 못했다. 그러나 예술가들의 무한한 상상력과 창조성이 비록 아이디어로 끝났다 하더라도 도시를 하나의 미술작품으로 예술화시키는 데 공헌하였다고 할 수 있을 것이다.

136) Jean-Luc Daval, "Retouver le Sens de la Nature et de la Vie", *L'Art Contemporain et l'Axe Historique*, Genéve: Skira, 1992, p. 34.

김현화 ─────────────────────────────────

▌약력

프랑스 파리 1 대학에서 미술사학 박사학위를 받았으며,
현재 숙명여자대학교 대학원 미술사학과와 미술대학 회화과 교수로 있다.

▌주요 저서 및 논문

『20세기 미술사-추상미술의 창조와 발전』(한길아트),
『성서, 미술을 만나다』(한길사)

「파리 근대 사회, 근대미술, 호쿠사이와의 만남」,
「현대미술에 나타난 '십자가 책형'의 의미」,
「1960년대 인간의 이미지를 표현한 서구 조각에 관한 고찰」,
「칸단스키-바우하우스에서의 추상회화와 조형론:1923-1933」,
「라캉의 욕망이론 관점에서 본 크레모니니 회화」 외 다수

미술, 인간의 욕망을 말하고 도시가 되다(큰글자도서)

초판인쇄 2022년 12월 2일
초판발행 2022년 12월 2일

지은이 김현화
발행인 채종준
발행처 한국학술정보(주)

주소 경기도 파주시 회동길 230(문발동)
문의 ksibook13@kstudy.com
출판신고 2003년 9월 25일 제406-2003-000012호

ISBN 979-11-6801-915-7 03650